启笛

蓝莓有回声

中央高校基本科研业务费专项资金资助

中央美术学院自主科研项目资助

献给

邹跃进（1958—2011）教授

吴雪杉 著

图像的焦虑

中国现代美术的12个观察

IMAGE ANXIETY
12 OBSERVATIONS ON MODERN CHINESE ART

北京大学出版社
PEKING UNIVERSITY PRESS

目　录

前　言 / 1

图像的焦虑 / 1

一　到"前线"去：胡一川对革命工人的视觉建构 / 3

二　祖国的防卫：黄新波与1930年代的义勇军图像 / 31

三　蛙声十里出山泉：齐白石笔下的画外音 / 53

想象民族国家 / 85

四　会师东京：国家象征与徐悲鸿的抗战图像 / 87

五　"钢铁长城"：廖冰兄1938年漫画中的国家理想 / 118

六　边城废墟：风景中的民族寓言 / 144

与时代对话 / 179

七　体制内外：叶浅予中国画的"新"与"旧" / 181

八　"新"开发的公路：1950年代的公路图像及其话语空间 / 208

九　装饰画：张仃与中国1960年代的"现代主义" / 237

书写历史 / 259

十　　五四摄影：图像的附会、挪用与真实性问题 / 261

十一　南京解放：历史、图像与媒介 / 287

十二　重写"黄河" / 309

后　记 / 335

前　言

美术史研究的核心对象是美术作品。现代美术史的特殊之处在于，它所涵盖的时段大致与本雅明所说的"机械复制时代"重合，是一个大规模生产艺术复制品的时代。对于艺术品的复制，以及复制本身所衍生出的新的艺术媒介（如照片、海报），不仅改变了"美术"的范畴，也使"图像"成为艺术作品流通的载体，对美术史写作提出了新的要求。

对艺术作品的复制、印刷和发行，首先改变的是美术作品的传播速度。现代复制技术——摄影，以及建立在摄影之上的印刷技术——使作品一经问世就能够迅速传播。达·芬奇的《蒙娜丽莎》也许是美术史上最著名的作品，但达·芬奇的同代人多数并不知道这幅画，甚至再往后三百年，能够看到原作的人也微乎其微。按法国艺术史学者阿拉斯的研究，大概要到19世纪初期，《蒙娜丽莎》的笑容才被认为是"神秘"的，因为当时有人认为这一肖像与古希腊著名女妖美杜莎有关联。[1] 19世纪初，《蒙娜丽莎》公开陈列于卢浮宫博物馆，公众才获得直面原作的机会。1857年，《蒙娜丽莎》铜版画复制品印制发行，让这件作品传播到欧洲各地，最终使它获得艺术史上无与伦比的声望。[2] 从创作完成到广为人知，《蒙娜丽莎》历经数百年。到20世纪，情况发生了变化，很多作品完成后不久就能借助报刊、明信片等形式得到广泛传播。在与其他艺术家作品以及作品复制品竞争时，某件作品胜出后就能迅速脱颖而出，成为作者乃至时代的"杰作"，顺理成章地步入"美术史"。比较典型的例子是齐白石《蛙声十里出山泉》，这

[1] 〔法〕达尼埃尔·阿拉斯著，孙凯译：《绘画史事》，北京：北京大学出版社，2007年，第147—148页。
[2] 〔英〕唐纳德·萨松著，周无晓、赵永健译：《蒙娜丽莎微笑五百年》，上海：上海人民出版社，2004年，第119—163页。

件为老舍绘制的作品创作于 1951 年。老舍经常请友人观摩，还把它借出展览；作品图像也很快刊登在《人民日报》《文艺报》等众多报刊画册上。1950 年代，《蛙声十里出山泉》就被认定为齐白石的"晚年名作"。[1] 这一观点至今没有动摇。

　　美术作品的复制和传播是由多种因素合力造就的结果，这里姑且用丹托和迪基的概念，把这些因素共同运作的场域称为"艺术世界"。美术作品在艺术世界的传播及其取得的回应，相当于艺术世界为该作品"投票"或"打分"，而最后获取的"票数"或"分数"构成了美术作品的社会效果。在机械复制时代以及更往后的数字复制时代，社会效果可能与作品形式语言或美学上的突破同样重要。艺术品质和社会效果是两个不同的评判标准，它们有时相辅相成，有时彼此间也会产生张力。黄新波在形式探索上最引人注目的作品创作于解放战争时期，如《卖血后》（1948），但他在 1949 年以前传播最广的作品是《祖国的防卫》（1936），这件作品在 1937 年 6 月登上过《中央日报》，1938 年被设计成《东北抗日联军》一书的封面插图，还在数种杂志上刊载，成为抗战前期号召民众抵御外敌、树立祖国形象的重要图像。就社会效果而言，《祖国的防卫》在 1949 年以前产生的影响要远远超过黄新波的其他作品。

　　视觉艺术作品的复制品或出版物所传递的是"图像"，而非作品本身。观看者在杂志或图书上看到《蛙声十里出山泉》或者《祖国的防卫》时，他们不会把刊印画作的纸张与摆放在博物馆或画家画室墙壁上的原作混为一谈。人们知道自己看到的是复制品。但在现代复制和印刷技术的带动下，某些"原作"可能变成"稿本"，而复制品反而成为实质上最终的"作品"。

　　这是复制技术带来的另一个变化：扩展了美术的"媒介"边界。在摄影和照相制版技术出现后，一个图像能够得到准确的复制和大批量的印制，很多不属于传统绘画（中国画、油画）的"新"绘画得以诞生。具体到 20 世纪中国美术史里，宣传画、连环画、新年画，以及更加商业化的月份牌、招贴、海报等，都是新的绘画媒介。就 20 世纪大量出现的宣传画来说，宣传画最初的原始图像载体可

[1]　叶浅予：《从题材和题跋看齐白石艺术中的人民性》，《美术》1958 年第 5 期，第 29 页。

以是一幅油画、中国画或者水粉画，最终的目标则是将图像制作成印刷品，以便大量传播。在这个意义上，以宣传或传播为目标的摄影作品一经大规模地印刷出版，原始底片本身就变得不那么重要了。在商业美术领域，这种以复制形式存在的作品（或产品）数量非常庞大，大部分广告、招贴、影视图像都在这个范畴之内。

这些因复制技术而产生的新兴媒介是否应该进入美术史研究领域？一种应对方式是坚守传统美术范畴（fine arts，或 art），将它们排除出美术史的研究领域，或者像现在多数学者采取的处理方式，将它们视作不纯粹的、次生的艺术，在通史写作中点到即止。这种拒绝或者轻视会带来很多问题。一方面，很多重要的美术现象因此被遗漏，日常生活中遭遇的大多数图像也将被弃之不顾；另一方面，在艺术媒介已经极度多元的当下，现成品乃至新媒体都以"实验艺术"的名义进入艺术体制之内，却将某些特定的图像媒介/载体拒之门外，理据并不充分。

艺术媒介的扩展并不完全是复制技术带来的结果。到20世纪末，艺术媒介和艺术创作方式的爆炸式增长甚至引发出"艺术史终结"的讨论。对于美术史或艺术史（art history）这个学术研究领域来说，能够将众多媒介融会贯通、放到一起讨论的基础是图像。这个特点可以追溯到美术史学科建立之初。不管西方将美术史写作追溯到瓦萨里还是温克尔曼，或者在中国追溯到谢赫或者张彦远，美术史变成一门现代学科是在照相制版技术出现以后。任何深入的艺术史研究都必须面对作品，而除去极少数例外情况，美术史写作无法直接面对原作完成——人们在写作时只能面对原作的照片或印刷品，也就是原作的图像。即便学者们会去博物馆或艺术现场观摩、考察原作，强调面对原作的重要性，但艺术品的摄影照片及其印刷品仍是研究和写作的必备之物。在这个意义上，美术史是面对图像的写作。随之而来的问题是，无论现代复制技术呈现的图像多么忠实于原作，它们还是会消除原作的很多特征。法国学者雷吉斯·德布雷在《图像的生与死》里指出，"照相制版有所损耗，却不会使原作失真"，不过"纸上印出的塑像不再是一尊塑像了，画作也不完全是画了"。[1] 对原作的摄影和印刷实质上是对艺术作品的

[1] 〔法〕雷吉斯·德布雷著，黄迅余、黄建华译：《图像的生与死：西方观图史》，上海：华东师范大学出版社，2014年，第242—243页。

"图像化"——无论中国画、油画、雕塑、装置还是行为——这些使用不同媒介、在不同空间中得以呈现的作品一旦复制到论文、书籍和图册里,它们便会变成一个个大小不等、通常都是正方形或长方形的"图像"。用巫鸿在《美术史十议》中的说法,这是"从'语言'到'视觉'的转化",也是"从'空间'到'视觉'的转化"。学者借用图像进行研究,再通过图像传达自己的研究成果;多数人也只能借助被复制和印刷的图像来了解原作,甚至去博物馆欣赏原作,也只是对复制品的一种"印证"。

这个问题在20世纪美术史写作中变得更加突出。即如前文所述,20世纪很多美术作品已经被制作为图像,进入各种媒体进行传播,它们本身也构成了作品的一部分,成为作品的传播史和效果史。作品及其分散在不同载体上的图像副本也构成一种跨媒介的呼应,形成一种新的互文关系。在这样一个由"机械复制"乃至"数码复制"所引发的"图像时代"里,20世纪的美术史研究可能就需要参考另外两个概念:图像史与视觉文化研究。既然美术的边界已经扩展,艺术作品转化为图像扩散到社会各个角落,以"图像"为中介来涵盖不断出现的新的艺术媒介和艺术现象就成为一种必然。在这个意义上,图像史和视觉文化研究从最开始就内在于现代美术史的研究。美术史,至少20世纪美术,在研究方法和写作边界上,都应该持一种更为开放的态度。

20世纪中国美术的另一个现象是积极面向社会。走出象牙塔也是20世纪各艺术媒介的共同特征。较之明清画家而言,20世纪的中国艺术家有更多的社会责任感。他们关注国家危难,其中相当一部分艺术家尝试用自己的艺术创作来应对时代的变革与忧患。这就导致他们的艺术具有鲜明的时代感,有着强烈的现实关怀,富于对抗性。出于同样的原因,他们的艺术也体现出更多的焦虑。很多伟大的艺术杰作来自痛苦的人生经历与巨大的内心焦虑。[1] 其中有来自社会的焦虑,有面对创作的焦虑,也有通过图像传达出的焦虑。我把它们统称为"图像的焦虑"。

图像的焦虑首先体现为艺术家的焦虑。以徐悲鸿为例。徐悲鸿是20世纪中

[1] 周宪《文学创作与焦虑体验》一文对此有精彩论述。见周宪:《文学创作与焦虑体验》,《文艺研究》2013年第12期,第51—56页。

国最具有社会责任感的艺术家之一,他的心绪总被时局左右,国家民族的危急存亡常令他焦灼不安,而绘画成为他传递忧思的媒介。徐悲鸿1934年画《新生命活跃起来(飞将军从天而降)》时,在题跋里写道:"甲戌岁阑,危亡益亟,愤气塞胸,写此自遣。"出于同样的焦虑,1938年他创作了《负伤之狮》:"廿七年岁始,国难孔亟,时与麋若先生同客重庆,相顾不怿,写此狮聊抒忧怀。" 1943年创作《会师东京》,也是为了"略抒积愤"。抗战期间对国家危亡的忧愤与焦虑促使徐悲鸿创作了一系列狮子作品,创作过程既是焦虑的纾解,也是对时代问题的一个想象性回答。

远大的艺术理想及其相伴而来的艺术探索也会带来焦虑。叶浅予在摸索现代中国人物画的过程中总会遇到一些难题。1942年到苗区写生,他感到自己无法用画笔描绘苗女之美,这促使他从漫画转向传统中国人物画,进而向张大千求教[1];1950年代,他又发现自己无法表现农民的朴实,于是下了大力气解决这个问题。[2]艺术创作上的难题引发焦虑,这些焦虑又转化为艺术家更上一层楼的动力。

有些焦虑来自艺术家个人的艺术追求与社会外在环境间的张力。张仃对现代艺术的持久热情让他在1960年代的现实主义语境中开拓出一条名为"装饰画"的新路径。

画家通常不会直接陈述自己的焦虑,但他们的作品会。胡一川《到前线去》(1932)、李桦《怒吼吧!中国》(1935)、冯法祀《镇南关》(1942)等作品都表达出创作者亢奋的精神状态,也令观看者产生紧张感。胡一川曾在日记中以近乎自言自语的方式坦诚自己的痛苦:"没有经过一个大努力和刻苦,是不能得到什么了不起的成绩的,因为伟大的事业,总是由千辛万苦的困难中挣扎出来的。"[3] "与旧社会恶环境抗战的艺术家都过着悲苦的生活"[4],"因为创作与行政工作的矛盾,确实是令我感觉到我所以有些苦闷的原因"。"在表面上看来我虽

[1] 叶浅予:《叶浅予自传:细叙沧桑记流年》,北京:中国社会科学出版社,2006年,第149—166页。
[2] 叶浅予:《欣赏农民的一双泥腿》,《美术》1962年第3期,第3—4页。
[3] 胡一川:《红色艺术现场:胡一川日记(1937—1949)》,长沙:湖南美术出版社,2010年,第4页。
[4] 同上书,第28页。

然照常工作着,但我的内心里是苦闷的,这是我的内心话。"[1] 胡一川曾因从事城市工人运动和创作木刻版画而遭受牢狱之灾,他对怎样做一个"与旧社会恶环境抗战的艺术家"有切肤之痛。通观胡一川 1930 年代的木刻作品,也确实充满了百折不挠的斗争性与革命性。

本书主题受到哈罗德·布鲁姆《影响的焦虑》的影响。布鲁姆对"诗歌的原创性如何产生"提出了一个解释,指出前辈大师总对后来者产生影响,而影响带来焦虑,因为没有一个诗人能够忍受自己缺少原创性。[2] 对 20 世纪的中国艺术家来说,前辈大师形成的传统不足以解决他们面对的问题,让他们焦虑的首先不是大师,而是现实。他们进步的动力很大程度上来自现实需求,而非为艺术而艺术的形式探索。当然,现代中国并不缺少追求纯粹艺术的艺术家,但他们不是本书研究的重心。本书讨论的 12 组图像均由艺术家在与社会现实的深刻互动中创作完成,亦曾在大众传播中获取意义或被赋予新的意义,是在象牙塔外生根发芽的艺术。

本书中的所有文章都基于对图像的观察。如果把图像当作一扇窗户,观察图像、理解图像就不能仅仅停留在窗户本身,往往还要打开这扇窗户,将目光投射到窗户后面的世界。这个世界首先是艺术品及其图像,然后是艺术家和他的时代,以及通过图像映照出的社会问题。书中的 12 个观察都在努力弥合图像与时代、图像与历史间的距离,但本书并不追求"以图证史"。图像本身就是历史。图像在历史中生发,是历史的一部分,它生来就不是为了证明另外一个历史。如果一定要从图像后面看到别的什么历史,那也是一个丰富的、多元化的历史,如作品史、图像史、艺术史,以及艺术家的个人史、技术史、社会史、文化史,还有与前面那些历史纠缠在一起的政治史、经济史。就像历史总要被重写和改写一样,图像的历史研究也拥有无比广阔的空间和可能性。本书的 12 个观察,即是对实现这种可能性的一点探索。

1 胡一川:《红色艺术现场:胡一川日记(1937—1949)》,长沙:湖南美术出版社,2010 年,第 366、368 页。
2 〔美〕哈罗德·布鲁姆著,徐文博译:《影响的焦虑》,北京:生活·读书·新知三联书店,1989 年,第 3—15 页。

图像的焦虑

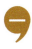

到"前线"去：
胡一川对革命工人的视觉建构

"工人"在20世纪20年代末30年代初成为现代木刻版画的主要题材，胡一川《到前线去》（图1.1）成功塑造出革命工人勇于抗争的视觉形象，是其中最具感召力的作品。作品含义看似一目了然，但这一"工人"形象何以能够出现，"到前线去"的图像学内涵究竟指向哪里，都还有讨论的必要。更进一步的问题是：为什么"工人"在这样一个历史时期成为艺术创作的焦点，并激发出如此精彩的作品？

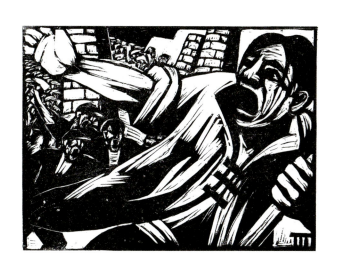

图1.1　胡一川《到前线去》，20厘米×27厘米，1932年，上海鲁迅纪念馆

1. 时间节点

《到前线去》的创作时间有 1931 年、1932 年和 1933 年等不同说法，一直没有达成一致。[1] 这里先厘清作品的时间节点，因为时间点决定了《到前线去》的图像内涵。

据说胡一川的《到前线去》参加过 1932 年 6 月春地美术研究所在上海八仙桥举办的木刻展览，所以时间下限曾被认定为 1932 年 6 月。这个说法来自曾经参观过这次展览的吴似鸿，她在两篇文章里提到这一点。一次是 1979 年第 6 期《美术》杂志发表的《中国左翼美术家联盟活动片断》（文末提示文章写成于 1964 年，刊物发表时略有修改），说展出油画、粉画、漫画、木刻共一百多幅：

> 其中最突出的如周熙的《码头工人》《穷人之家》（是以他自己的生活体会，描写当时工人家庭生活的穷苦状况），胡以撰（一川）的《到前线去》、郑野夫的《五一节》等。[2]

第二次是《回忆春地美术研究所》，刊登在 1981 年人民美术出版社出版的《一八艺社纪念集》里：

> 其中突出的如江丰的木刻《码头工人》，描绘黄浦江畔码头工人的艰苦劳动。黄山定的《穷人之家》，表现了当时工人家庭的困苦生活。胡一川的《到前线去》、郑野夫的《五一节》，都是鼓励工人、被压迫人民奋起反抗、

1　郑工在著作中标注为 1931 年，见郑工：《演进与运动：中国美术的现代化（1875—1976）》，南宁：广西美术出版社，2002 年，第 193 页；黄可认为是 1933 年，见黄可：《中国新民主主义革命美术活动史话》，上海：上海书画出版社，2006 年，第 255 页。
2　吴似鸿：《中国左翼美术家联盟活动片断》，《美术》1979 年第 6 期，第 34 页。

斗争的作品。[1]

第二篇比前一篇更加详尽。两次回忆也有混乱的地方，主要在于《穷人之家》的归属，前者说是江丰，后者改作黄山定。从《一八艺社纪念集》"后记"可以知道，各篇回忆文章收集完成的时间是在1979年，当时"原一八艺社的老战士"们"已达古稀之年，仍抱病撰写文章，慷慨提供资料，使本书得以在短期内编成"[2]。可能吴似鸿是应编辑要求撰写"一八艺社"回忆文章，在1964年所撰写的《中国左翼美术家联盟活动片断》里抽取相关内容，增益润色后完成。无论如何，根据吴似鸿的回忆，胡一川对《到前线去》的创作时间，就应该是在1932年"春地美术研究所"的展览以前，具体来说，就是1932年6月中下旬之前。[3]

陆地《中国现代版画史》（1987）和河野实、饭野正仁编著的《一九三〇年代上海鲁迅》都支持吴似鸿。[4] 如果这个说法成立，那么作品主题可能就如同陆地评价的那样，是"有力地了被压迫人民反抗帝国主义侵略的吼声"[5]，因为1932年"一·二八"事变，日本军队入侵上海，战事从1月28日胶着到3月6日，

[1] 吴似鸿：《回忆春地美术研究所》，吴步乃、王观泉编：《一八艺社纪念集》，北京：人民美术出版社，1981年，第64页。

[2] 吴步乃、王观泉：《后记》，《一八艺社纪念集》，第112页。

[3] 这里需要考订一下"春地美术研究所"展览举办的时间。"春地美术研究所"的成立时间是1932年5月22日（吴似鸿：《回忆春地美术研究所》，第63页），成立不久就举行了这次展览。展览时间也有两种记录。一是按照1932年6月20日出版的《文艺新闻》所说，于"十七至十九日在八仙桥青年会举行画展"（《最青春的一页：春地画展》，《文艺新闻》1932年第60期，第2版）。二是按照江丰回忆，展览开始于1932年6月26日（江丰：《鲁迅先生与"一八艺社"》，《美术》1979年第2期，第38页）。鲁迅日记支持江丰的说法，他在6月26日的日记里记说"同广平携海婴往青年会观春地美术研究所展览会，买木刻十余枚，捐泉五元"（鲁迅：《鲁迅日记》，北京：人民文学出版社，1959年，第787页）。江丰的名作《码头工人》就在这"木刻十余枚"之内。目前看起来，似乎鲁迅和江丰的记录更加可信。不过无论哪种回忆，这个展览都是在1932年6月中下旬举办的。

[4] 陆地：《中国现代版画史》，北京：人民美术出版社，1987年，第51—52页；河野实、饭野正仁编著：《一九三〇年代上海鲁迅》，町田：町田市立国际版画美术馆，1994年，第74—75页。

[5] 陆地：《中国现代版画史》，第51—52页。

5月5日签订《上海停战协定》。¹ 如果作品完成于1932年6月以前，距"一·二八"事变不远，《到前线去》就应该是直接反对日本侵略者、号召民众到战争最前线去的作品，而这个前线就在当时的上海。

在1932年的上海，确曾掀起过一个创作抗日题材图像的高潮，"一八艺社"成员也积极地参与其中：

> 1932年"一·二八事变"后，日本帝国主义进攻上海，国民党十九路军进行抵抗，上海民众反日会组织起来，"一八艺社"也就投入抗日行列，大力宣传日本帝国主义的罪行，用漫画这武器做了大量工作。²

《到前线去》如果作于1932年上半年，也恰与这个大背景相符。

不过，《到前线去》的创作时间可能不在1932年上半年。胡一川本人在《回忆鲁迅先生与"一八艺社"》里提供过一种模糊的时间，说是在1932年冬天：

> 1932年冬，有一天，鲁迅先生抱上一大堆如法国多米埃等人的画册到"野风画会"的楼上，给上海美术工作者做了一次讲演，参加的有马达、郑野夫、陈铁耕、陈学诗、倪焕之、吴似鸿等十多人。我和姚馥都参加了。讲的内容主要是针对当时青年美术工作者的思想情况和结合画册讲有关美术工作者如何提高思想，如何深入生活，如何提高技巧和如何进行革命美术创作的问题。这段时间我刻有《到前线去》，发表在《现代木刻选》；《拾垃圾》发表在《上海美术新闻》。³

胡一川这篇文章是讨论"一八艺社"以及鲁迅与美术的关系时常常会用到的文献，只是引文起首处"1932年冬"与后文的关系不是那么清楚，是否可以作为

1　马仲廉：《一·二八淞沪抗战述论》，《抗日战争研究》1992年第1期，第110—126页。
2　卢鸿基：《一八艺社始末》，《美术》2011年第9期，第86页。
3　胡一川：《回忆鲁迅先生与"一八艺社"》，《美术学报》1996年总第19期，第9页。

《到前线去》创作时间的依据不免令人疑虑。所以在《"美联"与左翼美术运动》（2016）一书里，就同时采用了以上两种说法，既采用吴似鸿的回忆，《到前线去》参加了春地美术研究所1932年6月的展览[1]；又在《到前线去》图版说明部分，推测这件作品"大约作于1932年冬"[2]。

关于1932年上海八仙桥举办的展览，按胡一川本人的说法，他确实参加过，不过提交展出的作品里没有《到前线去》：

> 上海"一八艺社"因为房子在虹口公园对南，在"一·二八"事变中被炸掉了就改名"春地画会"。有一天，周熙（即江丰）到杭州来找我征集木刻作品，参加"春地画会"在上海八仙桥青年会展出，我有《失业工人》《闸北风景》《恐惧》等不少木刻作品参加。[3]

也就是说，大约在5月底6月初，江丰到杭州征集作品时，胡一川提交的作品里没有《到前线去》，他本人也没有去展览现场。在这次展览结束不久的1932年7月，胡一川倒是去了一趟上海，却恰好赶上"春地画会"被查封。在他返回杭州后不久，杭州国立艺术专科学校解散了"一八艺社"，同时开除了"一八艺社"多位成员，包括姚馥、汪占非、王肇民、沈福文和胡一川。

胡一川还回忆，《到前线去》是他被杭州国立艺术专科学校开除后去到上海后刻成的：

> 有一天偶然在电车上碰到冯雪峰，他告诉我马达在江湾"野风画会"的地址，我立即去找他，他当时是美联的党组书记，因此我也立即恢复了共青团的关系。通过张锷的关系，张锷、蔡若虹和我给陶行知教育家画教科书插

[1] 乔丽华：《"美联"与左翼美术运动》，上海：上海人民出版社，2016年，第82—83页。

[2] 同上。

[3] 胡一川：《我的回忆》，迟轲、陈儒斌选编：《广州美院名师列传》，广州：花城出版社，2003年，第205—206页。

图,我和蔡若虹在小沙渡路同住在一间亭子间里,在这个时候我刻了一幅较大的木刻《到前线去》,主要是自"九一八"和"一·二八"后中国失掉很多地方,人民遭到极大的痛苦,当时的黑暗统治阶级却采取不抵抗主义,我当时就认识到要救中国就只有在工人阶级领导下依靠广大群众,到前线去配合人民武装把敌人赶出去。[1]

这里说得很清楚,《到前线去》是胡一川在上海和蔡若虹同住小沙渡路时创作的,是在被学校开除之后。关于杭州国立艺专开除"一八艺社"学员的具体时间,当事人多有回忆,不过都没有特别细致的描述。按王肇民的回忆,是在"暑假"期间:

> 1932年暑假,一八艺社复开画展于上海,画展被破坏,因为我有作品参加展览,被开除学籍,同时被开除学籍的有二十多人,几乎是"一网打尽"。
> 1932年9月,经林风眠先生同意,发给我及杨澹生、沈福文、汪占非四个人修业证书,并经王青芳先生协助,得转学北平大学艺术学院西画系,一个月后,又成立北平木刻研究会。[2]

同样在被开除之列的汪占非,则说开除时间是"1932年秋天"[3],被开除后即去往北平。这个说法得到胡一川的支持,他也说,被开除时间是"1932年秋"[4]。但是,王肇民、汪占非和胡一川的回忆都确认,在他们被开除之后,被开除学生中有数人于当年9月同赴北平。综合起来看,他们被艺专开除的时间可能是在9月初,其中有5人(姚馥、汪占非、王肇民、沈福文、杨澹生)拿着林风眠的介绍信转学去北平。而胡一川因为家境贫寒,拿不出前往北平的路费和

1 胡一川:《我的回忆》,迟轲、陈儒斌选编:《广州美院名师列传》,第207页。
2 王肇民:《我与一八艺社》,《一八艺社纪念集》,第45页。
3 汪占非:《回忆杨澹生》,《一八艺社纪念集》,第67页。
4 胡一川:《回忆夏朋》,《一八艺社纪念集》,第70页。

学费，被开除后只身来到上海。前往北平的同学们——至少其中的姚馥——途经上海乘船前往北平时还去看望过他。在他们离开之后，才有了胡一川偶遇冯雪峰，与蔡若虹同住，以及创作《到前线去》。所以，《到前线去》不早于1932年9月。

2010年整理出版的《胡一川日记》里，胡一川在1938年6月19日写下的一段话无意中明确了《到前线去》的创作时间是在1932年冬天：

> 我刻了一张粗线条的大木刻，题名是《逮捕》，有许多同志都说我这种刻刀有力和明快，这是我过去1932年冬刻《到前线去》的作风啊！[1]

还可以为胡一川反复提到的"冬天"确定一个下限。前文提到，胡一川在创作完《到前线去》之后，姚馥才从北平返回上海（"她首先到北平，不久转到上海来住在小沙渡路。"[2]），二人同居一室，蔡若虹不得不搬出另寻住处。姚馥返回上海的时间就是《到前线去》的创作下限，而这个时间不晚于1932年12月21日。胡一川曾经提到他和姚馥在1932年冬共同参加过一个活动：

> 1932年冬，有一天，鲁迅先生抱上一大堆如法国多米埃等人的画册到"野风画会"的楼上，给上海美术工作者做了一次讲演，参加的有马达、郑野夫、陈铁耕、陈学诗、倪焕之、吴似鸿等十多人。我和姚馥都参加了。[3]

胡一川和姚馥一起听了鲁迅的讲演，《鲁迅日记》记录下这次讲演是在1932年12月21日，这一天"下午往野风社闲话"[4]。

现在可以认定，《到前线去》的创作时间是在"1932年冬"，如果进一步明

1 胡一川：《红色艺术现场：胡一川日记（1937—1949）》，长沙：湖南美术出版社，2010年，第105页。
2 胡一川：《回忆夏朋》，《一八艺社纪念集》，第70页。
3 胡一川：《回忆鲁迅先生与"一八艺社"》，1996年广州美术学院校刊《美术学报》第19期，第9页。
4 鲁迅：《鲁迅日记》，北京：人民文学出版社，1959年，第805页。

确,那就应该是 1932 年 9 月以后、12 月 21 日以前,最可能的时间段是在这一年的 11 月至 12 月上旬。

在 1932 年以后,这件作品可能多次参加展出。胡一川还将该画投给《现代》杂志,刊登在《现代》1933 年 5 月出版的第 3 卷第 1 期的"本期别册特辑:现代中国木刻选"里。这件作品再次进入公众视野,则要到新中国成立以后了。此处还可以讨论一下鲁迅收藏《到前线去》的时间。胡一川特别崇拜鲁迅,但没有迹象表明他曾专门向鲁迅寄赠过作品。鲁迅应该是自己花钱买下的《到前线去》。按胡一川回忆,他在 1933 年曾经参加过几次展览,对照《鲁迅日记》,鲁迅曾经参观过很多木刻展览并现场购买了一些作品。如《鲁迅日记》记录,他在 1933 年 10 月 14 日,"下午同广平携海婴往木刻展览会"[1]。两天后,又在 10 月 16 日"下午同内山君往上海美术专门学校观 MK 木刻研究社第四次展览,选购六幅"[2]。1933 年 10 月 23 日,又"得 MK 木刻社木刻九幅,共一元三角"[3]。《到前线去》可能就是在某次展览会后成为鲁迅的藏品。

确定创作时间在 1932 年冬,而非 1932 年 6 月以前,对于理解《到前线去》有重要意义。一般认为,胡一川《到前线去》是号召民众到前线抗日。[4] 如果胡一川是在 1932 年 6 月前完成,那么这一作品就可能是在"一·二八"抗战期间完成的,作品内容就毋庸置疑地指向抵抗日本帝国主义对中国的侵略。"一·二八"期间,战争的最前线就是上海,大批上海工人参加义勇军,走上战场第一线,"到前线去"绝不仅仅是一个口号,还是对事实的陈述。但如果创作时间是在"一·二八"结束 8 个月之后,上海不再是战争的"前线",那么到

1 鲁迅:《鲁迅日记》,第 849 页。

2 同上。

3 同上书,第 850 页。

4 "胡一川的《到前线去》,形象极为生动,激动人心,是有力地了被压迫人民反抗帝国主义侵略的吼声",见陆地:《中国现代版画史》,第 51—52 页;"胡一川的《到前线去》,表现的是 1932 年'一·二八'日本侵略军进犯上海后,号召和组织民众到前线去抗战"。见黄可:《新民主主义革命美术活动史话》,上海:上海书画出版社,2006 年,第 255 页;赖荣幸:《解读胡一川的版画〈到前线去〉——兼及其早期版画风格》,《美术大观》2014 年第 2 期,第 50—51 页。

"前线"去就成了一个问题,这就需要追问,《到前线去》里的"前线"究竟是在哪里?

2. "前线"在哪里?

胡一川晚年曾经提到过"前线"的内涵:"在这个时候我刻了一幅较大的木刻《到前线去》,主要是自'九一八'和'一·二八'后中国失掉很多地方,人民遭到极大的痛苦,当时的黑暗统治阶级却采取不抵抗主义,我当时就认识到要救中国就只有在工人阶级领导下依靠广大群众,到前线去配合人民武装把敌人赶出去。"[1] 既然是"到前线去""把敌人赶出去",似乎就应该是日本侵略者。他同时代的朋友吴似鸿看到的含义就更加宽泛,把《到前线去》理解为"都是鼓励工人、被压迫人民奋起反抗、斗争的作品"[2]。回到1932年的上海,工人配合的"人民武装"是什么,"敌人"是谁,"前线"在哪里,都需要详加考察。

1932年,中国能够发动战争、形成前线的有国民党和共产党两个政权,而国、共双方在1932年都各有两条"前线"。

对于国民党而言,20世纪30年代初期的首要对手是中国共产党,"攘外必先安内"不仅是蒋介石政府的基本国策[3],亦见于日常宣传。创刊于江西南昌、支持国民党的刊物《青年与战争》在1933年第19、20期里刊登了一幅木刻版画,名字也叫《到前线去》,刻画的是一群士兵手持步枪刺刀在硝烟中前行。画题里的"前线"可以通过同一期《青年与战争》杂志里多个同名文本获得阐明(图1.2)。

1 胡一川:《我的回忆》,迟轲、陈儒斌选编:《广州美院名师列传》,第207页。
2 吴似鸿:《回忆春地美术研究所》,第64页。
3 周建超:《蒋介石与"攘外必先安内"》,《党史研究与教学》1994年第2期,第63—67页。

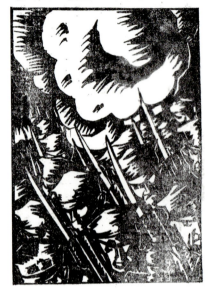

图1.2 《到前线去》,《青年与战争》1933年第19、20期

第一个文本是该期《青年与战争》扉页上的一首诗《到前线去》：

到前线去，

到前线去，

我们要和敌人做最后的战斗！

争生存，

争自由，

我们要复兴我们的祖国！

剿灭土匪！

抵抗暴日！

四万万人的生命，

四万万人的热血！

动员起来！

沸腾起来！

这是前进的时候，

这是胜利的时候！

到前线去！

到前线去！

我们要和敌人做最后的战斗！[1]

诗中提到两处前线：一是"剿灭土匪"，这里的"土匪"是当时的国民党政府对中国共产党领导下的工农红军的一种带有污蔑性的称呼；二是"抵抗暴日"。值得

1 吴惠风作词、罗海沙作曲:《到前线去》,《青年与战争》1933年第19、20期,封2。

注意的是,"剿灭土匪"还要排在"抵抗暴日"前面。

第二个文本是前述《到前线去》诗的重复,但这首诗被改编成了歌曲《到前线去》,注明吴惠风作词,罗海沙作曲。国民党的"前线"概念在这首《到前线去》诗和《到前线去》歌里得到生动表达。值得一提的是,歌曲《到前线去》就印在《到前线去》一画的背面,插在该刊物第 54 页与 55 页之间。

第三个文本是一篇短文,名为《到前线去》。作者王逸是怒潮剧社成员,声称"我们是负担复兴民族的文化运动的重责,我们要把颓唐的民风纠正,要把民族的苦难在舞台上表现出来",所以作者说:"要到前线去。"[1] 文中有两处提到了这个前线在哪里,一是"在目前剿匪总动员的时候,我们也同样的要参加这伟大的工作,实际的工作",二是"在前线,我们可以见到我们士兵的英勇精神,匪徒的残忍,以及一切开花的战争场面"[2],所以这篇文章里的"前线"仅仅指向国民党政府与工农红军之间发生的战争。文末还附有写作时间和地点:"十,二十四,于南昌。"

画面内容也能为"前线"在哪里提供线索。这幅《到前线去》的上半部都笼罩在硝烟里,而《青年与战争》第 19、20 期出版于 1933 年 11 月 3 日[3],这时的国民党军队并没有与日本军队发生战争,满是炮火硝烟的"前线"见于国、共之间进行的第五次反"围剿"战争。这次"围剿"与反"围剿"从 1933 年 9 月开始,一直持续到 1934 年 10 月中央红军突围长征。[4] 就在这一期《青年与战争》刊印的前一天(1933 年 11 月 2 日),蒋介石在南昌行营召集将领训话,提到与"土匪"作战的"前线":

> 过去我们一般军官有一个毛病,就是开进到前线以后,他只要听到前面

[1] 王逸:《到前线去》,《青年与战争》1933 年第 19、20 期,第 82—83 页。
[2] 同上书,第 83—84 页。该期杂志收录有"怒潮剧社全体演员"撰写的《演员的话》,共计 11 篇。其中有 3 篇名为《到前线去》,还有 1 篇《到前方去》,"前线""前方"的含义大致相同,不再一一引述。
[3] 《青年与战争》1933 年第 19、20 期,版权页。
[4] 黄少群:《中区风云——中央苏区第一至五次反"围剿"战争史》,北京:中共中央党校出版社,1991 年,第 256—340 页。

有枪声，或是得到一个土匪迫近的报告，他心里就慌忙起来，因而一切的处置亦多错误了。[1]

1933 年第 19、20 期《青年与战争》为"怒潮出动专号"，主题就是"到前线去"。文本、图像与 1933 年年底时的历史情境相互印证，《青年与战争》里刊印的《到前线去》一画的主题就很清楚了，它刻画的是国民党军队正前往与工农红军交战的"前线"。这是国民党两条"前线"中排在首位的那一条。

共产党在 1932 年也有两条"前线"。1932 年 7 月 31 日形成的《中央关于失业工人运动的决议》里，为失业工人指明了两个出路，一个是工农红军，一个是东北义勇军：

> 党与工会在失业工人中工作的基本任务：是要去组织，领导广大的几百万失业工人的争斗，最坚决地为着他们的日常需要与生活状况的急切的改善而争斗，为要工作要饭吃要紧急救济而争斗，并应该用最大的力量来组织领导失业工人争取经常的国家失业救济与由国家及雇主出钱的社会保险。同时在坚决的领导失业工人一切日常争斗时，我们必须最广大的告诉失业工人群众：造成这种惊人的失业与饥饿的原因，是帝国主义侵略与地主资产阶级的反革命的统治，所以只有推翻帝国主义国民党的统治，建立民众的苏维埃政权，才能够消灭失业的现象。在这个基础上，党必须把失业工人的争斗与扩大民族革命战争与拥护红军苏维埃密切的联系起来，动员他们到工农红军与东北义勇军中去。在领导失业工人的争斗时，应该把斗争的火力去反对国民党政府与中外市政当局及资产阶级，应绝对不允许将失业工人与中等阶层对立起来，尤其是小商人小贩与在业工人对立起来。[2]

1 周美华编注：《蒋中正总统档案：事略稿本》第 23 册，新北：国史馆，2005 年，第 139 页。
2 中央档案馆编：《中共中央文件选集》第 8 册，北京：中共中央党校出版社，1991 年，第 418—419 页。

1932年7月,东北义勇军的敌人是占据东三省的日本侵略者,而工农红军的作战对象则是国民党军队。这也是共产党所面对的两条"前线"。

大约在胡一川创作《到前线去》的同时,1932年12月11日《中央关于年关斗争的决议》做出了如下指示:

> 汇合在业工人,失业工人,灾民与难民的斗争,使他们变为饥饿群众的反帝国主义与反国民党的斗争,加紧反帝运动,开展义勇军的工作,是我们党目前最中心的工作。这一工作是帮助苏维埃与红军击破帝国主义与国民党四次"围剿",争取中国革命在一省与数省首先胜利的有机的组成部分。[1]

1932年,帝国主义当时首先是以日本为代表的帝国主义国家("国际联盟及美国都一样是掠夺与压迫中国的强盗"[2]),但同时,国民党也是帝国主义(被称为"国民党帝国主义"[3]),在"反帝"的意义上,反日和反国民党是一致的。很多时候,"反帝"落实到行动上,就是"推翻国民党统治"。

1932年,发动城市工人起来"推翻国民党统治"是王明路线的核心内容之一。在最能体现王明路线的纲领性文件《中央关于争取革命在一省与数省首先胜利的决议》(1932年1月9日)中有这样的表述:

> 反帝争斗吸收了新的千百万的群众参加革命争斗。从和平的请愿转变到剧烈的示威与军警肉搏,捣毁国民党部与政府机关。广大的群众在几月来争斗的经验上认识国民党统治的卑鄙无耻与投降帝国主义,感觉到非推翻国民党统治与建立民众自己的政权不能够求得民族的独立与解放,要求政

[1] 中央档案馆编:《中共中央文件选集》第8册,第553页。
[2] 《中央关于争取革命在一省与数省首先胜利的决议》(1932年1月9日),中央档案馆编:《中共中央文件选集》第8册,第37页。
[3] 同上书,第34页。

权建立民众政权的企图，在广大的群众中成熟着，并有了初步的尝试（如民众法庭等）。[1]

"反帝争斗"吸引群众参加革命，然后就从请愿、示威、与军警肉搏，最终发展为捣毁国民党党部与政府机关。中国共产党在1932年的两条"前线"（抗日和推翻国民党）在一个更高的层面上（"反帝"）又是统一的。

创作《到前线去》时的胡一川是共青团员。胡一川在1930年下半年加入中国共产主义青年团。[2]前文已经提到，胡一川于1932年秋（大约在9月）到达上海，通过张谔恢复与团组织的联系，在1932年11月前后完成了《到前线去》。直到1933年7月被捕，在大约10个月的时间里，他一直遵从团组织的安排，参与各项工作。这一时期他的大部分作品，也是为党、团组织而创作的，大约在创作《到前线去》的同时，胡一川还在为党的外围组织"互济会"工作，他也因为参与反对国民党的活动被国民党政权逮捕：

> 还给互济会刻了一套木刻小册子共十幅，内容多是暴露黑暗统治阶级的残酷行为，如上海监狱的《一步加一鞭》《吊飞机》，杭州监狱的《老虎凳》，广州白鹅潭的《放河灯》等。是准备当法国进步作家巴比塞到上海时散发的，还未着手印，原版于1933年7月我被捕时连同其他木刻板都被法国巡捕房搜去了。[3]

1932年的共青团贯彻的是王明"左"倾路线。王明路线在党内获得统治地位的标志是1931年1月召开的六届四中全会（到1935年1月遵义会议后才得到纠正）。1931年1月12日，团中央局通过《团中央局关于党四中全会的决议》，

1 《中央关于争取革命在一省与数省首先胜利的决议》（1932年1月9日），见中央档案馆编：《中共中央文件选集》第8册，第39—40页。
2 胡一川：《我的回忆》，迟轲、陈儒斌选编：《广州美院名师列传》，第201页。
3 胡一川：《回忆鲁迅先生与"一八艺社"》，1996年广州美术学院校刊《美术学报》第19期，第9页。

完全同意中共六届四中全会的决议。在1931年3月共青团第五届四中全会后，博古担任团中央书记，在他领导下，团中央在政治路线、组织路线和斗争方式都毫无保留地贯彻和执行王明的"左"倾教条主义路线。[1]"左翼美术家联盟"（以下简称"美联"）早期领导于海曾经回忆："1930年秋后到1931年初，是'立三路线'同'王明路线'大换班的时期。"[2] 到1932年下半年，王明已经离开上海到了莫斯科，不过在上海的党中央执行的依然是王明路线。[3]

胡一川是"美联"发起人之一，1932年积极参与"美联"活动。[4] "美联"是由共产党领导的艺术组织，为党的工人运动政策而奋斗。黄新波回忆了"美联"艺术家所参与的政治活动：

> 飞行集会是逢节日就举行，一般是分区举行，发动一些工人参加，约好时间地点，到时间人员集中起来，发传单、呼口号，一会儿就分散。全市性飞行集会较少。参加大的行动前，我们都要到罗宋餐馆去吃一餐，把住处东西都清理掉，连油木棍也不留，准备被捕搜查。那时即使查到油木棍，至少也要判两年半到五年徒刑，所以那时候东西不容易保存下来。鲁迅先生给我的信也因此都散失了。这是王明盲动主义路线，这样做其实在群众中影响也不大，组织却受到破坏。[5]

1 郑洸、叶学丽：《中国共产党与中国共青团关系史略》，北京：中共党史出版社，2015年，第67—68页。

2 于寄愚：《引路的先驱者》，张以谦、蔡万江编：《耶林纪念文集》，济南：山东文艺出版社，1988年，第136页。

3 王明1931年10月出发前往苏联，1937年11月回国。见郭德宏编：《王明年谱》，北京：社会科学文献出版社，2014年，第216—346页；胡乔木：《胡乔木回忆毛泽东》，北京：人民出版社，1994年，第66—67页；周国全：《王明的"左"倾错误是怎样推行到全党的》，《党史研究与教学》1991年第2期，第27—37页。

4 胡一川在"美联"里的活动，见许幸之：《对左翼美术家联盟的回忆》，《美术研究》1959年第4期，第44—48页；乔丽华：《"美联"与左翼美术运动》，第37—92页。

5 黄新波：《黄新波谈鲁迅与木刻及其他》，上海师范大学中文系鲁迅著作注释组编：《鲁迅研究资料》，上海：上海师范大学，1978年，第225页。

图像的焦虑

这里把飞行集会的时间（节日）、地点（分区举行）和目标（发动工人、发传单、呼口号）都讲得很清楚。黄新波还很明确地指出，木刻家们所参与的飞行集会是王明路线指挥下的结果。

和胡一川一样，黄新波也是共青团员。黄新波还提供了一个细节，共青团员的组织活动是会有检查的：

> 我当时参加法南区的组织活动。要经常写标语，贴传单，写标语还有指标，大概是每人十张。所以我们写了标语后，后面写上英文或阿拉伯文的代号，共青团、左联有人检查的。[1]

作为共青团员的木刻家，虽然可以有自己个人的艺术活动，但首先要参加组织生活和组织活动，接受上级党团组织的领导和监督。

作为共青团员的胡一川，在1932年冬，面对党与党所领导的反抗国民党统治的城市工人运动，以及苏区红军正对国民党军队发起的进攻，他用图像号召城市工人"到前线去配合人民武装把敌人赶出去"，所指向的敌人，就绝不仅仅是日本军队，而首先是国民党政权。1932年冬的"人民武装"的作战对象是国民党军队，此时恰好位于国民党对苏区红军的第三次"围剿"（1931年6月至8月）和第四次"围剿"（1933年1月至3月）之间，红军为贯彻中央"占取一二个中心城市，以开始革命在一省数省首先胜利"的方针，采取了进攻战略：1932年2月至3月，红军进攻江西赣州；4月、5月又发动漳州战役和南雄、水口战役；7月、8月又攻打乐安、宜黄、南丰；10月至11月出击建宁、黎川、泰宁；1932年11月到1933年1月，红军发动了金溪、资溪和浒湾战斗，这些战斗大多取得了胜利。[2]中央和苏区红军直接面对的敌人是国民党军队，"前线"也一直在国、共军队交战处。如果不考虑1932年冬中国共产党发动的工人运动的主要目的、工农红军作战

[1] 黄新波：《黄新波谈鲁迅与木刻及其他》，上海师范大学中文系鲁迅著作注释组编：《鲁迅研究资料》，第225页。

[2] 黄少群：《中区风云——中央苏区第一至五次反"围剿"战争史》，第175—207页。

的军事目标，以及胡一川的政治身份，就无法确切把握《到前线去》最初的创作意图。

3. 反抗的工人

在党的工人运动政策的推动下，胡一川在1932年围绕工人开展自己的木刻活动。

1932年秋，胡一川来到上海，迅速恢复组织关系后就全身心地投入共青团为他安排的革命事业里，集中创作了一批工人题材的作品，他在《我的路》一文里说：

> 1932年在上海工联编工人画报，画连环画《大兴纱厂》（40幅），还为"互济会"刻暴露反动当局暴行的小册子（共10幅），其中《放河灯》，是描写共产党员被杀害后，装进麻袋里沉入白鹅潭的。这些木刻本是准备巴比塞到上海参加反战会时散发的，因我被捕，作品也被巡捕房搜走。[1]

回忆里说的"1932年"，实际上只是1932年9月至12月不到四个月的时间，胡一川至少完成了《大兴纱厂》40幅和为"互济会"作的10幅木刻，共计50幅作品。要完成这部分任务，胡一川就要以两天一件作品的速度进行创作。这种密集的创作状态直接推动了胡一川的艺术发展，使他1932年的木刻取得了一个质的飞跃。

这里需要追溯胡一川工人题材的创作历程。胡一川开始画劳动者始于1930年夏。当时胡一川、夏朋等部分一八艺社成员在上海参加一个由文联组织的"暑期

[1] 胡一川：《我的路：在胡一川艺术学术研讨会上的发言》（摘录），《美术》1990年第4期，第43页。

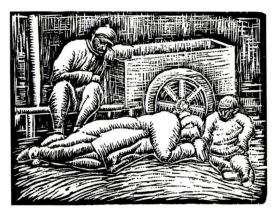

图1.3 胡一川《饥民》,1930年,原作已佚(刊于《一八艺社1931年习作展览会画册》,1931年)

文艺补习班",回到杭州后,胡一川的一八艺社的同人"除了有计划看书和讨论,在紫云洞的阳台等地开过读书会外,也开始画劳动人民的油画头像"[1]。大概就在1930年的下半年,胡一川开始用木刻的方式描绘劳动人民。第一幅木刻是一件"乱刻的风景"(一说是"描写飘摇在海上的渔民生活"[2],或者这第一幅木刻画的是有渔民的海景?),没有保留下来。第二幅是《饥民》(图1.3),描绘的对象是杭州街头看到的来自北方的难民,虽然胡一川也觉得"技巧很差,我自己看起来也不满意",但胡一川同时也认为,"同情这些人反映这些情况把他暴露出来,使更多的人认识黑暗统治阶级无能,为了自己过好生活,搞投机倒把,搞剥削搞贪污腐化,不管老百姓死活,在黑暗的社会暴露这些黑暗,我已深深认识到没有错"。第三幅《征轮》(图1.4),"刻劳动人民在辛勤地拉车,是歌颂劳动人民给人民创造财富的辛勤劳动",只是题目颇有些象征性。

几乎从一开始,胡一川就紧扣"劳动人民"主题。一方面歌颂劳动人民的"辛勤劳动",一方面揭露统治阶级对于劳动人民的压迫。之后,胡一川又完成了《饥

1 胡一川:《我的回忆》,迟轲、陈儒斌选编:《广州美院名师列传》,第201页。
2 胡一川:《红色艺术现场:胡一川日记(1937—1949)》,第66页。

一　到"前线"去：胡一川对革命工人的视觉建构

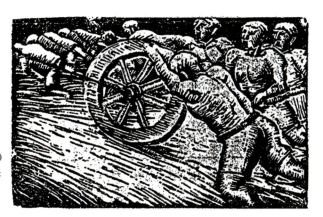

图 1.4　胡一川《征轮》，1930年，原作已佚（刊于《文艺新闻》1931年第14期）

民》《流离》《囚》《绞榨》《失业工人》等作品。[1] 这些表现劳动人民的作品在内容上大多带有现实主义倾向，也有部分作品如《绞榨》是"带象征性不易看懂的木刻"[2]；艺术语言上，则多少有些表现主义色彩（胡一川的评价是"技巧虽然差也受到当时外来的表现技法影响"）（图1.5—图1.7）[3]。

1931年的《失业工人》是胡一川存世作品中最早明确以工人为对象的作品，可以从中看到他如何用图像来塑造"工人"。先看人物本身的视觉形象。画面前景里有6个人物，其中5个身着短衫，袖子卷到肘部或上臂；还有1个赤着上半身，头上缠着头巾。短衫是民国时期中国底层劳动者的服饰特征，因为衣服较短才便于劳作。[4] 并不只是中国劳动者才身着短衫，短上衣几乎是现代工业体制下劳动者服饰的共同特点。胡一川曾提到他对劳动者的塑造受益于几部西方版画图册：

1　这些版画作品的创作时间存在一定争议，如《胡一川版画速写集》认为《流离》一画作于1931年（《胡一川作品集》《胡一川文献集》编辑委员会编：《胡一川版画速写集》，长沙：湖南美术出版社，2003年，图版3），而广州美术学院胡一川研究所一项未公布的研究成果认为该画应作于1930年（感谢胡一川研究所肖珊珊提供的这一信息），但它们创作于1930年至1931年间是没有疑问的。

2　胡一川：《我的回忆》，迟轲、陈儒斌选编：《广州美院名师列传》，第202页。

3　同上。

4　徐华龙：《民国服装史》，新北：花木兰文化出版社，2013年，第289页。

图 1.5　胡一川《流离》,1930—1931 年,原作已佚(刊于《一八艺社 1931 年习作展览会画册》,1931 年)

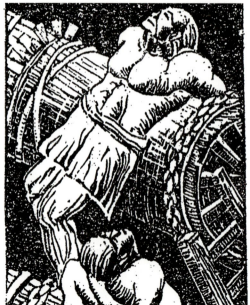

图 1.6　胡一川《绞榨》,1930—1931 年,原作已佚(刊于《文艺新闻》1931 年第 19 期)

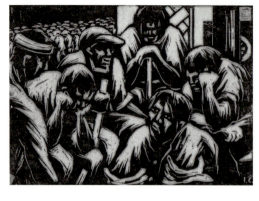

图 1.7　胡一川《失业工人》,19.1 厘米 × 26.8 厘米,1931 年,中国美术馆

> 在上海参加暑期文艺补习班时，我和夏朋都看到了鲁迅先生为了提倡新兴版画介绍出版的几本版画，如《新俄画选》，马赛来尔的《一个人的受难》《士敏土之图》。我由于经济困难，初步理解搞木刻工具比较便宜，刻完后可大量复印，对革命的宣传工作有很大好处。[1]

这些版画里的工人大都身着短上衣，很少有卷袖的情况（图1.8）。而在胡一川这里，卷袖是所有工人的共同点。这一不同来自中西方服饰上的差异。欧洲工人衣袖较窄，几乎紧贴手臂，劳动时衣袖不会影响工作；即便要卷起，也很少（或者说是很难）卷过手肘。中国式的短衫衣袖宽松，往往宽松到双手能够拢到袖子里的程度，进行体力劳动时飘来荡去，就不免碍事，所以中国劳动者常常要把袖子挽起。1884年《点石斋画报》里的劳动者就常常将袖子高高挽起（图1.9）。[2] 胡一川的朋友耶林1931年刊印在《反帝画报》上的漫画《两个不同的社会》中也有类似形象（图1.10）。[3] 这两个社会分别是"在国民党统治下，资本家压迫工人"，以及"在苏区中，工人打倒资本家"，资本家的形象类似于新中国成立后的地主形象，而工人则身着短衫，卷起袖子。这个卷袖子的特征和胡一川木刻里的工人颇为一致。耶林在革命道路上走在胡一川的前面，1927年以前就已经成为共产党员[4]，是"左联"成立后最早的领导人之一。胡一川来到上海后，耶林还曾给予他直接的帮助。[5]《两个不同的社会》是中国马克思主义者对于革命工人比较早期的描绘。在胡一川进行他的工人图像尝试之前，如何在绘画里描绘中国工人的特征，就已经在党员艺术家那里有所思考和探索了，胡一川在这条道路上又往前走了一步。

但是怎样让短衫卷袖的劳动者成为工人而不是其他职业的劳动者呢？胡一川

1 胡一川：《我的回忆》，迟轲、陈儒斌选编：《广州美院名师列传》，第200页。
2 如吴友如《不堪回首》，《点石斋画报》1884年甲集，第29—30页。
3 张以谦、蔡万江编：《耶林纪念文集》，第4页。
4 张以谦、张以让：《耶林年表》，张以谦、蔡万江编：《耶林纪念文集》，第191页。
5 胡一川：《怀念张眺同志》，《美术》1980年第4期。

图像的焦虑

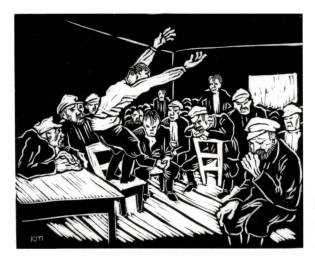

图 1.8 梅斐尔德《劳动者》，见 Carl Meffert 作《小说士敏土之图》，三闲书屋 1930 年刊印

图 1.9 吴友如《不堪回首》，《点石斋画报》1884 年

图 1.10 耶林《两个不同的社会》，《反帝画报》1931 年第 1 期

赋予画中工人以"集体"属性。《失业工人》前景里 6 个人物聚在一起，左侧远景里还有一群戴着工装帽的人物密密麻麻站成一团。这里要传达的不是个性化的人物形象，而是一个群体。这种群体性正是现代工厂里工人劳动的特征。同时，胡一川还给工人活动设定了一个现代工厂的活动背景。画面右上方由矩形、L 形、半圆形，以及一个斜向交叉、形如封条的图案组合在一起（图 1.11）。这些图案可以从曾经启发胡一川的《新俄画选》中找到来历，其中，《机械化的个人》《新的革命的体制》就以各种矩形和圆形组合来表征现代生产机器，以此作为劳动者活动的背景（图 1.12）。《到前线去》可能就是在效法《新俄画选》，用几何图形表达一个倒闭的现代工厂。

图 1.11 胡一川《失业工人》局部

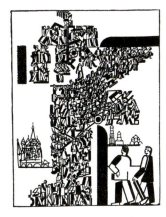
克林斯基《机械化的个人》

克林斯基《新的革命的体制》

N. 古波略诺夫《熨衣的妇女》

图 1.12 朝花社选定《新俄画选》，朝花社 1930 年刊印

1930 年和 1931 年的这些木刻作品都以劳动者作为主题，而且带有"揭露"意味，揭露现实生活里的黑暗面。这些遭受苦难的劳动者包括工人的形象还不能符合党所领导的文艺工作者们对于"劳动者"的期待。当时上海美联的主要负责人于海，在左联刊物《文艺新闻》上评价说：

> 现在我们应当有着更知道其被残酷压迫的地位，而要加以反抗的劳动者出现。[1]

所以，当胡一川来到上海，在党团组织的直接领导下进行创作时，就要描绘"反抗的劳动者"。前文提到的《大兴纱厂》和为"互济会"刻的小册子都没有流传下来，在同一时期出现的《到前线去》里，却可以看到胡一川在工人题材创作上所取得的新进展。

1932 年冬的《到前线去》延续了《失业工人》里工人形象的部分特点：短衫卷袖、作为集体出现，使用现代厂房作为身份标识。但在画面格调和形式上却有了质的不同：1. 工人所呈现的精神面貌有了翻天覆地的变化。《失业工人》里的工人流露出的是绝望与颓废，而《到前线去》里的工人则显现出慷慨激昂、勇往直前的精神气魄，画面呈现的氛围截然不同。2. 形式上，刀法简明有力，黑白关系大开大合，人物形象与用线、明暗等形式语言极为契合。以画中人物挽起的袖子为例，《失业工人》右下角人物胳膊上的袖子刻画繁复而拖沓，仿佛几块马蹄铁乱糟糟地套在人物手臂上，非常生硬。《到前线去》前景人物手肘处堆叠的衣袖与手臂紧紧贴合在一起，干净利落的造型进一步加强了手臂挥舞的力度。3. 叙事更清晰，胡一川用更加具有象征性和可识别度的烟囱来指代现代工厂，而不是借用《新俄画选》里近乎抽象的几何形，在烟囱缝隙里涌出的工人浪潮的身份属性更为明确[2]（图 1.13）。

1 于海：《怎么去看世界？怎样去表现世界？》，《文艺新闻》1931 年第 15 期第 1 版。
2 民国版画里常将烟囱刻画成带弧度的圆柱状物，《到前线去》出现了三根烟囱的片段，有时也造成了辨识上的困难，如被误认为城墙："在《到前线去》中，民众已冲破了城墙，冲破了国民政府的不抵抗政策"，"我们看到的是倾斜的城墙、沸腾的队伍、夸张的人物造型"。见赖荣幸：《解读胡一川的版画〈到前线去〉——兼及其早期版画风格》，第 50 页。

 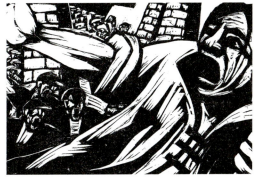

图 1.13　《失业工人》（1931 年）与《到前线去》（1932 年）局部对比

 同样是刻画工人，1931 年还颇显笨拙的《失业工人》到 1932 年就蜕变为在任何方面都堪称老练成熟的《到前线去》。这种蜕变的发生与党的工人运动政策密不可分。正是党组织为胡一川所安排的工作——编工人画报、为"互济会"刻暴露反动当局暴行的小册子——锻炼了胡一川，使他能够取得脱胎换骨一般的进步，这才有了《到前线去》有力而明快的工人形象。

 胡一川成功地塑造出《到前线去》里的工人形象，这个形象又为他后来的创作提供了图式。1938 年年底，胡一川随八路军来到山西后创作了一大批木刻连环画，其中一幅《改善人民生活，动员民主参战！》再次表达了"到前线去"。一群背着步枪、拿着红缨枪的农民举着"到前线去"条幅，正在街道上行进。[1] 最前面的人物转身、招手、张嘴大喊的动态与 1932 年的《到前线去》如出一辙，不过这个人物戴着草帽，穿着紧身长袖短衫，扎着腰带，看起来却像是一位农民出身的士兵。在转战山西各个县城和农村，以农民为主要观看对象时，胡一川巧妙地把早先的工人改造成农民。到 1961 年，时为广州美术学院院长的胡一川改用油画进行历史革命题材《前夜》的创作时，再次回到他在 1930 年代探索过的工人主题。[2] 画中灯光照耀着的那位工人革命者，无论发式、衣着乃至卷起的袖

[1]　《胡一川作品集》、《胡一川文献集》编辑委员会编：《胡一川版画速写集》，长沙：湖南美术出版社，2003 年，图 45。

[2]　同上书，第 207 页。

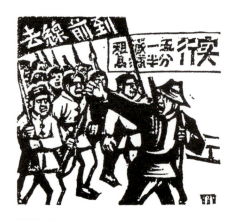

图 1.14　胡一川《改善人民生活,动员民主参战!》,1939 年,原作已佚

图 1.15　胡一川《前夜》,140 厘米 ×181.5 厘米,1961 年,中国美术馆

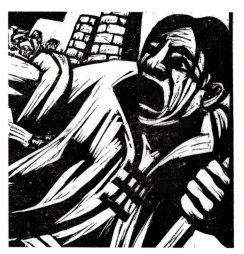
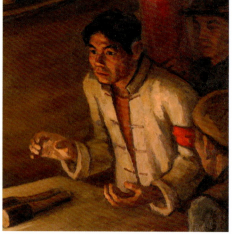

图 1.16　1932 年《到前线去》和 1961 年《前夜》里的工人形象

口,都与《到前线去》一脉相承。工人——革命工人——的形象在胡一川的个人艺术创作里一经出现,就不断得到完善和延续,在不同时期以不同方式浮现出来(图 1.14—图 1.16)。

结语

胡一川《到前线去》的创作时间在1932年冬，"前线"不仅仅指向当时占领中国东北的日本侵略者，更多的还是发动工人运动夺取国民党政权。而这一主旨，也正是当时党的主要政治目标。

作为共青团员，胡一川对工人题材的选择、对工人形象的理解，就都不再是他个人的事情，而需要服从党的要求、响应党的号召。1930年代初，上海汇聚起一批具有革命理想的美术家，他们加入中国共青团或共产党，按照党的政治路线进行艺术创作尤其是木刻创作，致力于揭露国民党的黑暗统治、号召工人起来反抗国民党政权。除胡一川外，江丰、马达、沃渣、黄新波、叶乃芬、郑野夫等都是其中的佼佼者。他们在这个时代所创作的木刻版画，也成为20世纪上半叶最具有现代性的"前卫"艺术作品（图1.17、图1.18）。[1]

本文从胡一川《到前线去》入手，主旨在于提出这样一个认识：在1930年代，一批在美术史上占据重要地位的艺术作品

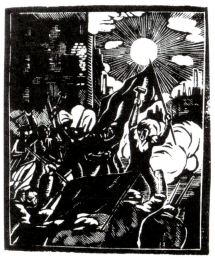

图1.17 黄新波《旗帜浴在日光里》，18厘米×15.5厘米，1933年，上海鲁迅纪念馆

图1.18 叶乃芬《斗争》，《木铃木刻集》1933年手印本，上海鲁迅纪念馆

1 唐小兵称它们为中国最早的前卫艺术，见 Xiaobing Tang: *Chinese Avant-Garde: The Modern Woodcut Movement*, Berkeley, Los Angeles, London: University of California Press, 2008。

是在党的直接领导和推动下产生的。[1] 这些艺术家一方面尽心竭力完成党所指派的工作任务，一方面寻找和探索那些能够用来直面中国现实问题的艺术资源与形式语言。他们的木刻不仅记录下当时的城市工人斗争和党的工人运动政策，本身也成为一个建构中国现代革命工人的艺术运动。在中国共产党的推动下，艺术家们实现了一种对于中国"现代性"的追寻。

[1] 通常认为，在1942年延安文艺座谈会之后，中国共产党才形成系统的文艺政策，对艺术创作进行有效的领导。最早提出并明确这一认识的是毛泽东《在延安文艺座谈会上的讲话》："革命的文学艺术运动，在十年内战时期有了大的发展。这个运动和当时的革命战争，在总的方向上是一致的，但在实际工作上却没有互相结合起来，这是因为当时的反动派把这两支兄弟军队从中隔断了的缘故。"（见毛泽东：《在延安文艺座谈会上的讲话》，北京：人民出版社，1991年，第847—848页）这一判断大致准确，但它形成了一种印象，即1942年以前，党对于艺术创作缺少领导，或者没有在党的领导下产生优秀的艺术作品，这种判断在美术领域里尤其明显。

祖国的防卫：
黄新波与1930年代的义勇军图像

黄新波1936年《祖国的防卫》（图2.1）是民国时期流传最广的木刻版画之一，画面具有高度的象征性，长城在山峦上延伸向远方，两个战士如巨人般伫立于天地之间，他们手持刺刀指向前方，仿佛正有看不见的敌人出现在那里。画题里的"祖国"由长城来象征，谁在实现"祖国的防卫"却一直悬而未决。本文围绕画中两个战士的身份——义勇军——展开讨论，进而回答义勇军如何成为木刻版画的题材，这一题材的出现又对作为艺术媒介的木刻版画产生了什么意义。

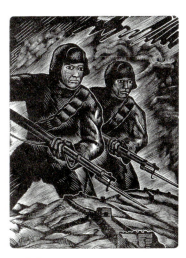

图2.1 黄新波《祖国的防卫》，1936年，出自黄新波《路碑》

1. 谁在"防卫"祖国？

《祖国的防卫》标题里隐含了一个问题，那就是谁在防卫祖国？这两个战士的形象固然可以宽泛地理解为一切抗日战士，不过在黄新波构思创稿的1936年

11月,人们对他们的理解可能还会更加具体。[1] 当时战斗在长城以北的有两支军队,一为国民党政府统领下的晋绥军,一为东北义勇军。大约就在黄新波绘制《祖国的防卫》的同时,1936年11月至12月,日本关东军指挥伪蒙军侵袭绥远,在百灵庙、红格尔图一带爆发激战。国民政府中央军及晋绥军协同作战,成功击退日伪军。[2] 而自1931年日本侵占中国东北之后,各路义勇军就一直活跃在广阔的东北大地上,在1936年更统合为东北抗日联军,进入义勇军发展的一个新阶段。[3] 义勇军的构成较为复杂,既有未及撤出的原东北军部队,也有各地民兵,甚至早先的土匪加入。仅仅凭借长城的地理位置和士兵着装(如头顶上的棉帽),很难判断"谁"在进行"祖国的防卫"。

1930年代报刊书籍对《祖国的防卫》图像的"使用",可以提供判定人物身份的依据。1937年6月11日南京《中央日报》刊登了黄新波的这幅木刻版画,还更换了作品名字:《他们都是中国人》。《中央日报》刊用这幅木刻版的目的,是为一篇短篇小说配置插图,小说名字就叫《他们都是中国人》。小说起首处交代了故事情节发生的地点:"塞外的腊月,原野里冰天雪地的吹着尖峭的风。"在1937年,"塞外"属伪满洲国,这是一座为日军所控制的城市。随后,"这两天城里的风声有些紧了",因为义勇军要来攻城。情节往后展开,日本兵让"满洲兵"也就是后来通称的伪军顶在前面和义勇军战斗,小说主人公是"满洲兵"的一员,看着战场上"满洲兵"和义勇军纵横交错的尸体,流下悔恨而悲怆的眼泪,因为无论"满洲兵"还是义勇军,"他们都是中国人"。在小说的最后,主人公调转枪头,朝向日本人"开始了新的搏斗"[4]。短篇小说《他们都是中国人》有一定现实依据,东北义勇军确实经常发动攻城战,仅沈阳一地据说就攻打了13次,

1 黄新波在他的作品集《路碑》里注明了创作时间,见新波:《路碑》,上海:潮锋出版社,1937年,第20页。

2 段宝和、于学文:《绥远抗战——纪念抗日战争胜利四十周年》,《理论研究》1985年第18期,第1—28页;余子道:《绥远抗战述论》,《抗日战争研究》1993年第4期,第129—146页。

3 1936年1月建立东北民众反日联合军总司令部,到1937年10月,东北各地抗日军队陆续改编为东北抗日联军,历时近两年。见解学诗编:《抗日义勇军与抗日救亡运动》,北京:社会科学文献出版社,2016年,第79页。

4 方炎:《他们都是中国人》,《中央日报》1937年6月11日第3张第1版。

二 祖国的防卫：黄新波与1930年代的义勇军图像

虽然都以失败告终，这些攻城战却转化为传说四处流传。[1]这部小说大概就是基于这些传说构想而成。小说标题——"他们都是中国人"——也是小说叙事中最核心的感叹句，最终又成为黄新波《祖国的防卫》一画在此处的新名字。

当黄新波《祖国的防卫》被置入小说语境，并被替换标题之后，画中伫立在长城上的巨人就变成了小说中为祖国而战死的英灵。此时中日全面战争尚未爆发，小说里的"日本"全部用"××"代替。自然，无论当时还是现在，读者们永远对"××"心知肚明。正是与"××"拼死战斗成就了小说中的人物形象——"他们都是中国人"。

1938年，《祖国的防卫》又登上了书籍封面，成为《东北抗日联军》一书的封面插图（图2.2）。书名直截了当地定义了画中战士的身份：东北抗日联军。该书主要讲述抗战爆发后东北联军的构成、现状以及艰苦卓绝的战斗经历，完稿于1937年11月，1938年1月经自力出版社出版，由香港的世界书局和位于上海法租界的新生图书杂志公司销售。[2]通常来说，好的书籍封面设计会与书籍内容发生积极的关联。《东北抗日联军》一书选取黄新波《祖国的防卫》无疑是有意识筛选的结果，封面设计者应该对当时所能获取的"东北抗日联军"图像做了一番搜寻和比较，最后挑出最合用的一幅。选用黄新波《祖国的防卫》，可能因为黄新波画作中描绘的人物正是设计者心目中的东北抗日联军战士，在视觉形象上与该书主题契合无间。在1937年和1938年初，东北义勇军奋战在长城以北，几乎孤立无援地保卫着祖国，用《祖国的防卫》来呈现他们的面貌自然是贴切的。

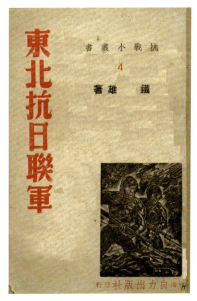

图2.2 《东北抗日联军》封面，1938年

1 刘振操、李惠春选编：《义勇军攻打沈阳传说》，沈阳：辽宁人民出版社，1999年，"引言"第1—5页。
2 铁雄：《东北抗日联军》，上海：自力出版社，1938年，"绪言"第1—6页。

《祖国的防卫》里守卫祖国的战士被《中央日报》和《东北抗日联军》明确指认为义勇军；后文还会详述，黄新波在1934年就开始刻画义勇军，1936年更达到一个高潮。综合这些因素，就可以排除《祖国的防卫》中两个战士的其他身份（如晋绥军或中央军）。当义勇军化身巨人并与长城组合到一起时，他们就构成了一座"血肉长城"，而黄新波对于"血肉长城"也有着他个人的理解。

2. 风雨中的"血肉长城"

《祖国的防卫》可能是中国最早用图像来表达"祖国"概念的绘画作品之一，也是第一个明确用"长城"来象征"祖国"的图像。在1939年的一首诗作《远天的榴花》里，黄新波用文字建构了"血肉长城"和"祖国"的关系：

> 血肉长城，
> 移到祖国的边庭，
> 她把枪口瞄准敌人，
> 想起新露西亚的妇女，
> 西班牙的妇女，
> 于是温柔的梦境，
> 玫瑰样的心情，
> 是一个轻飘的皂泡。
> 数千年多少古老的城头，
> 受尽仇敌的侮辱啊！
> 数十代沉冤，
> 于今，正好掀起了
> 翻江巨浪！

二 祖国的防卫：黄新波与 1930 年代的义勇军图像

像暴风，
像燎原的野火，
像西伯利亚的飞砂，
滚到敌人的那方呵！
到野兽卧倒的时候，
到喋血的中华底大地
培出自由之花的时候，
到地球冲出了
茫茫黑夜的时候！[1]

黄新波对于诗歌情有独钟，曾经有过学习文学的念头，后来也笔耕不辍，写下大量诗篇。诗歌《远天的榴花》几乎可以作为《祖国的防卫》一画的注脚。"血肉长城，移到祖国的边庭，她把枪口瞄准敌人"，祖国的边庭在哪里，血肉长城就在哪里，"她"的枪口将指向敌人所在的方向。诗句与图像若合符节。《远天的榴花》里的"血肉长城"为"数千年多少古老的城头"重新注入了鲜活的生命力；《祖国的防卫》里的巨人与长城也已经浑然一体，不分彼此。

《远天的榴花》里"血肉长城"概念的使用，明显有《义勇军进行曲》的影子。黄新波是《义勇军进行曲》作曲人聂耳的朋友，他们在日本共属一个共青团支部，当聂耳 1935 年 7 月在日本离世后，黄新波还写了纪念文章《致亡友》，为《聂耳纪念集》刻了《聂耳》画像作封面。[2] 不过黄新波没有把"血肉长城"局限在《义勇军进行曲》"把我们的血肉筑成我们新的长城"之内，而是把"血肉长城"放在一个世界性的语境里去理解。诗中提到"新露西亚的妇女"，露西亚是日本对俄国的称呼（Russia），"新露西亚"即中国在民国时常会说的"新俄"，所以"新露西亚的妇女"指向十月革命之后的俄罗斯。"西班牙的妇女"指向西班牙内战，始于 1936 年，1939 年才最终结束。对当时从世界各地来到西班牙参战的志愿者

[1] 新波：《远天的榴花》，《中国诗坛》1939 年第 2 期，第 11 页。
[2] 广东省美术家协会编：《黄新波纪念文献集》，广州：岭南美术出版社，2006 年，第 22 页。

来说，"这场战争代表着一场对抗当时最大的罪恶——法西斯主义，以佛朗哥将军的国家主义派和他们的意大利和德国同盟国为代表——的圣战"[1]。这两场爆发于1930年代的战争都具有推翻帝国主义统治、捍卫国家独立的性质，将这些发生在世界其他地区的战争与中国的抗日战争相提并论，期待它们共同结出"自由之花"，让"地球冲出了茫茫黑夜"，这就使得"血肉长城"具备了一种国际性与世界性意义。

《祖国的防卫》一画里的"血肉长城"以"巨人＋长城"的组合来表达。这个图式源自1933年梁中铭在《时事月报》上刊登的《只有血和肉做成的万里长城才能使敌人不能摧毁！》。[2] 大约在1933年至1935年间，日本宣传画中也出现了类似组合，与中国的长城图像构成潜在的竞争关系。[3] 黄新波在借用这一图式，塑造出自己心目中的"边庭"。

与其他画家笔下的"巨人＋长城"图像相比，黄新波《祖国的防卫》最大的不同在于对天空的描绘。实际上，"天空"是黄新波特别用心的地方。他在1937年的版画集《路碑》"自序"里专门提到了他对于天空的重视：

> 虽然自己的技术太稚拙了，不能充分地表露出这世界上的无耻与庄严。但我没有放过学徒的虚心，有时为了一个小小的构图，或一个人物与背景的配置，整整化了几天的时光。就是一根线条，或一块空白，也要草了几次稿。如《长征》，《守望》，及《祖国的防卫》等的天空上的线条，足足想象了两三天才敢去动手。[4]

在民国时期的版画家里，黄新波是少有的能够用木刻语言刻画天空丰富变化

[1]〔英〕马丁·布林克霍恩著，赵立行译：《西班牙的民主和内战：1931—1939》，上海：上海译文出版社，2003年，"引言"第1页。

[2] 吴雪杉：《血肉做成的"长城"：1933年的新图像与新观念》，《文艺研究》2015年第1期，第134—143页。

[3] 吴雪杉：《另一种想象：日本及"满洲国"宣传图像中的长城》，《美术学报》2017年第1期，第56—66页。

[4] 黄新波：《自序》，见黄新波：《路碑》，"自序"第1—2页。

的一位。《长征》的阴郁天空中风起云涌,《守望》是宁静的夜色,而《祖国的防卫》则是电闪雷鸣。所有这些都是通过排线的组织和黑白关系的细微调整来完成(图2.3、图2.4)。

《祖国的防卫》对于天空和雷电的刻画还隐含了声音。民国版画家已经开始涉足声音的视觉化,李桦1935年的作品《怒吼吧!中国》是其中的典范。[1] 黄新波尝试对于声音的再现要更早,他在1934年的《怒吼》《进行曲》、1935年的《聂耳》和《打击侵略者》中都用连绵的波状折线来代表声音。这一再现方式过于直白,带有一定的漫画色彩。在《祖国的防卫》里,浓密厚重的云层间闪现出的折线或尖锐或方硬,仿佛黑暗中的闪电,又仿佛乌云碰撞出的隆隆雷声。正如《远天的榴花》所说:"数千年多少古老的城头,受尽仇敌的侮辱啊!数十代沉冤,于今,正好掀起了翻江巨浪!"这"翻江巨浪",正要用天空中的电闪雷鸣来传达(图2.5、图2.6)。

图2.3 黄新波《长征》,10厘米×12厘米,1936年,私人收藏

图2.4 《长征》《守望》和《祖国的防卫》三画里的天空

[1] Xiaobing Tang, *Chinese Avant-Garde: The Modern Woodcut Movement*, pp. 213-227;唐小兵:《〈怒吼吧!中国〉的回响》,《读书》2005年第9期,第42—50页。

图像的焦虑

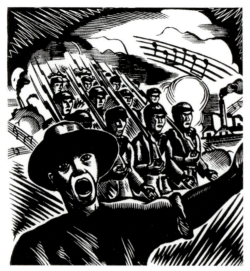 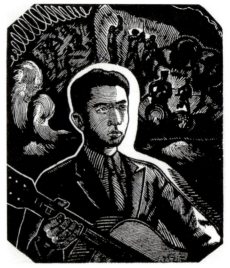

图 2.5　黄新波《进行曲》，17.1 厘米 ×16 厘米，1934 年，上海鲁迅纪念馆

图 2.6　黄新波《聂耳》，11.7 厘米 ×9 厘米，1935 年，私人收藏

黄新波 1936 年 1 月写下一首新诗《死亡线下之群》，歌咏东北义勇军战士。诗作标题很能说明黄新波对义勇军的理解：他们战斗在死亡线上。诗中写道：

> 数年来，数年来
> 在地狱中辗转，
> 没有麦粮，
> 也没有厚衣，
> 提着旧式的兵器，
> 对着巨大的坦克，
> 对着凶残的飞机，
> 对着新式的重炮，
> 对着毒瓦斯。
> 血花四溅！

二 祖国的防卫：黄新波与 1930 年代的义勇军图像

尸首分飞！"[1]

诗中又用"我们"来表达义勇军战士的归属："我们望一望关山呵！我们没了祖国！"正是这一群已经"没了祖国"，随时预备着"血花四溅""尸首分飞"的人，时刻进行着"祖国的防卫"。在国民党政府依然坚持"攘外必先安内"的 1936 年 11 月，黄新波《祖国的防卫》描绘巨人般的义勇军战士肩负了民族和国家的使命，于风雨激荡中驻守在"祖国的边庭"，本身就带有强烈的社会批判性。

3. 1936 年的义勇军图像

黄新波对义勇军题材情有独钟，这一点已为他的同代人所认同，他的朋友黄蒙田在 1978 年《新波版画集》序言里就说，"新波同志以最大的热情颂歌东北抗日联军的斗争"[2]。1934 年初，黄新波开始以义勇军为题材作木刻，作品就叫《义勇军》。《义勇军》刊印在 1934 年 3 月无名木刻社制作的《木刻集》，同年又发表在《生命》杂志上[3]。据黄新波自述，他是在 1934 年春才正式地学起木刻。[4] 几乎刚刚接触到木刻时，黄新波就选取了义勇军题材。1934 年的另一幅义勇军题材版画是《进行曲》。《进行曲》狭义上是对 1931 年以来出现的各种《义勇军进行曲》的图像表达，广义上也可以是用战争推翻所有帝国主义压迫的"进行曲"。到 1935 年又有《打击侵略者》（亦名《战争》）问世。虽然 1934 年和 1935 年黄新波都有义勇军题材作品，但义勇军还不是他此时创作的重心。这时的黄新波作为共青团员，正积极响应党的号召投身革命，版画创作也更多的是揭露现实黑

1 新波：《死亡线下之群》，《文学青年》1936 年第 1 卷第 1 期，第 30 页。
2 林垦：《新波版画创作的历程》，黄新波：《新波版画集》，北京：人民美术出版社，1978 年，第 2 页。林垦即黄蒙田，也即漫画家黄茅。
3 新波：《义勇军》，《生命》1934 年第 1 期，第 13 页。
4 新波：《我与木刻》，《木刻界》1936 年第 4 期。

暗，号召城市工人起来推翻国民党统治。

 1936 年，义勇军题材在黄新波木刻版画中急剧增多，达到一个高潮。这一年，黄新波完成《铁的奔流》《偷袭》《负伤》《为民族生存而战》《抗日归来之义勇军的遭遇》《祖国的防卫》《守望》《夜渡》《前线》等多件作品，从不同角度展现义勇军的战斗、英勇及苦难。1937 年可以划归义勇军题材的又有《瞭望》和《守望》。[1] 从风格上看，黄新波笔下的"义勇军"有一个从表现主义到现实主义的发展轨迹，这在 1934 年《义勇军》和 1936 年《抗日归来之义勇军的遭遇》两件作品的比较中可以清楚地呈现出来，无论刻画手法还是情感的传达，后者都更为细腻。这种进步一方面和黄新波 1935 年到日本后开始尝试木口木刻、技巧得到提高有关[2]，另一方面也是因为黄新波刻画义勇军题材已持续数年，对义勇军形象的塑造渐入佳境。《祖国的防卫》出现在黄新波义勇军题材创作最高峰的阶段，这一杰作的产生并非偶然（图 2.7、图 2.8）。

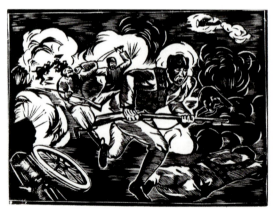

图 2.7 黄新波《义勇军》，18.1 厘米 × 26.7 厘米，1934 年，私人收藏

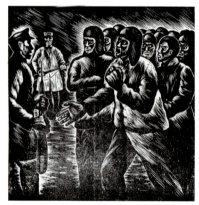

图 2.8 黄新波《抗日归来之义勇军的遭遇》，1936 年，出自黄新波《路碑》

1 黄新波 1936 年至 1937 年抗战全面爆发前描绘军队作战的作品，大致都可以划入义勇军题材。如黄新波的朋友黄蒙田将黄新波的《雪中行军》（即《铁的奔流》）、《前线》和《瞭望》归入"东北抗日联军"的范畴（见林垦：《新波版画创作的历程》，第 2 页），其他作品可以以此类推。

2 章道非：《春华长艳：忆新波》，见广东省美术家协会编：《黄新波纪念文献集》，广州：岭南美术出版社，2006 年，第 114 页。

二 祖国的防卫：黄新波与1930年代的义勇军图像

大约也是在1936年前后，义勇军成为众多版画家的题材。民国时期的版画家唐英伟在《中国现代木刻史》里指出了1936年的不同："在这积极推进木运的创作期间，最值得注意与表扬的，尤其是一九三六年间，时代的思潮已达到抗日反帝的沸点，文化界为争求民族的自由解放，也喊出激烈的统一呼声。"[1] 表现在木刻版画上，就是内容发生了转变：

> 这可从一九三五年的"第一回全木流展"与一九三六年的"第二回全木流展"内观察，便可明了现代木刻作品的取材已经从狭小的和诗意的趣味范围扩展到广大的整个社会生活的缩影了，由刻花鸟刻静物的画面改变为热辣辣的刺激人心的画面，不但以[现]实生活为描刻的内容和主题，就是时代的一般热烈的急激的情绪如东北义勇军的抗敌情形，学生运动的激昂情愫等，都能尽量表达国民的爱国思想与民族意识洋溢于画面上。[2]

唐英伟的这个概括是一个整体性的描述，1936年以前也有木刻家和黄新波一样刻画义勇军，如陈铁耕1933年的《义勇军的防御战》，时间还要早于黄新波。[3] 不过确实是到了1936年，一批著名木刻家才开始他们的义勇军题材创作，如江丰《东北的战士》（发表在《光明》1936年第1卷第12期）、沃渣《义勇军哨兵》（发表在《通俗文化》1937年第5卷第3期）。这类作品不仅能够见于报刊，还出现在各种木刻展览中。唐英伟提到的"第二回全木流展"即1936年举办的"全国木刻流动展"，展览中刻画义勇军的作品有李桦的《义勇军》、陈烟桥《游击队》、唐英伟《国内大事记》等。[4] 这些作品里又以李桦的《义勇军》最为

1 唐英伟：《中国现代木刻史》，崇安：中国木刻用品合作工厂，1944年，第23页。
2 同上书，第24—25页。
3 陈铁耕《义勇军的防御战》以"克白"为名发表在1933年5月野穗社出版的《木版画》第1期。这件作品曾被归入黄新波名下（广东省美术家协会编：《黄新波木刻：1933—1949》，广州：岭南美术出版社，2006年，第57页），1933年5月黄新波还没有学习木刻，作者应该是陈铁耕。
4 《全国木刻流动展览会出品总目》，《木刻界》1936年第4期。

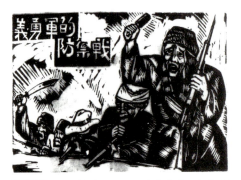

图 2.9 陈铁耕《义勇军的防御战》，出自野穗社《木版画》1933 年第 1 期

图 2.10 江丰《东北的战士》（又名《冰雪中的东北抗日义勇军》），13.2 厘米 ×19.9 厘米，1936 年，北京鲁迅博物馆

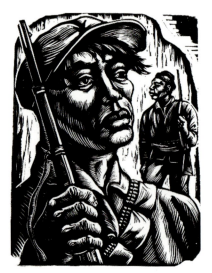

图 2.11 李桦《义勇军》，1936 年

知名[1]，到 1938 年 5 月参加汉口《抗战木刻展览会》时，还是展出两百多幅木刻作品中反响最好的作品之一："最精彩的要算李桦的《绥东英雄》《义勇军》，力群的《难民》《赶寒衣》，马达的《和平纪念塔》《以轰炸还轰炸》，沃渣的《东北义勇军》……这些作品在记者看来是可以跨出中国，摆在国际作家的行列中的了。"[2]（图 2.9—图 2.11）

刻画义勇军的画家们基本上没有见识过真正抗争在东北前线的义勇军，他们在描绘义勇军时就需要借助一些间接素材，尤其是当时报刊上登载的义勇军图像。就黄新波而言，出生于广东省台山县，1933

[1] 李桦《义勇军》也曾多次刊登在报刊上，见《创进》1937 年第 11 期，封面；《救亡漫画》1937 年第 10 号第 3 版。

[2] 《战地》记者：《木刻的展览》，《战地》1938 年第 1 卷第 5 期，第 151 页。

二 祖国的防卫：黄新波与1930年代的义勇军图像

年去上海求学时接触到木刻，1934年进入上海美术专科学校，1935年5月至1936年6月在日本东京学习和参与各种美术活动，此后基本活动于上海，直到1937年抗战全面爆发。从黄新波的经历可以看出，他与东北义勇军从来没有直接接触，其他活动在上海、广州、杭州一带的木刻群体也大致如此。

不过，木刻家们笔下的义勇军形象也并非完全地凭空杜撰，他们借助了当时的报纸、杂志、书籍，通过对义勇军的间接了解来进行版画创作。以黄新波1937年3月的木刻《守望》为例，这件作品的原型出自1932年2月《东方杂志》里的一幅照片，拍摄的是三位正处于警戒中的士兵，照片标题为"锦州大虎山顶我军在战壕内瞭望戒备"[1]。黄新波借鉴了照片里的人物形象、姿态、动作几乎全盘照搬，面部做了简化处理，又把照片里明朗的白天置换成夜晚，人物站立的背景也从人工修筑的壕沟转换为更富自然气息的山峦，最后再添加上照片里不存在的城楼（长城？）。这些调整付出的代价是人物姿态在新环境里显得不够自然，最近处的士兵似乎没有站稳（他依靠的战壕化作山石，并且和他拉开了距离），第二位战士前屈的胳膊也缺少了支撑物（照片里的防御工事在画作里消失了），收获的则是宏大、庄重而更富于象征意义的画面效果。

照片拍摄的是1932年还没有退出东北的东北军，是当年2月《东方杂志》刊登的"东北军在锦州"系列照片里的一张。实际上，日本已经在1932年1月攻占锦州，《东方杂志》报道锦州的失陷，然后带有追忆性质地刊登了这组照片。黄新波《守望》的创作时间则是在5年以后的1937年3月，画家显然是有意识地寻找并选用大众传媒上刊登的抗战照片来作为义勇军系列版画的创作素材。在缺乏一手材料的情况下，黄新波借用1932年东北军战士（他们是义勇军主要来源之一）照片来塑造1937年的义勇军形象，是情理之中的事情（图2.12、图2.13）。

和黄新波一样，其他画家描绘义勇军时也需要借助一些间接素材，尤其是当时报刊上登载的义勇军图像。马达1935年的《义勇军在东北》刻画夜色下捣毁

[1] 这期《东方杂志》以"东北军在锦州"为题刊登了五张照片，这是其中第一张。见《东方杂志》1932年第29卷第3号，第47—49页。

图 2.12 黄新波《守望》，9 厘米 × 10.5 厘米，1937 年，私人收藏

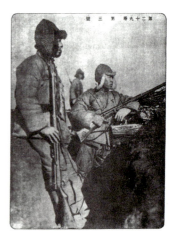

图 2.13 《锦州大虎山顶我军在战壕内瞭望戒备》，《东方杂志》1932 年 2 月

铁路的义勇军战士，作品可能受到《东方杂志》1932 年 幅《义勇军之活动》照片的启发，照片下注明了拍摄内容："日军守卫之南满铁路及所谓奉山路，近来常受义军攻击。火车时时不通。图为奉山路被义勇军袭击，火车出轨。"[1] 陈烟桥 1936 年的版画《东北义勇军》也有《东方杂志》照片的影子，陈烟桥木刻描绘一排义勇军士兵趴在战壕里向远方瞄准射击，士兵装备、姿势与 1932 年 2 月《东方杂志》刊登的一幅东北军照片《大虎山民屯西之我军第一道防线》如出一辙。这张照片和黄新波参考的照片《锦州大虎山顶我军在战壕内瞭望戒备》发表在同一期杂志。黄新波参考了一张，陈烟桥参考了另一张（图 2.14、图 2.15）。

虽然义勇军题材在 1936 年以后开始流行，黄新波创作的义勇军图像仍然最为社会所认可。除前文所举《东北抗日联军》一书外，1937 年上海现实出版社出版的《义勇军》一书封面插图用的也是黄新波木刻版画《偷袭》（1936），在封面和目录之间又用了黄新波的《夜渡》（1936）一画，用来图解"义勇军的过去和

1 《东方杂志》1932 年第 29 卷第 4 期。"如此'满洲国'"组照之一。

二 祖国的防卫：黄新波与1930年代的义勇军图像

 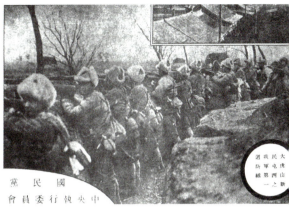

图 2.14　陈烟桥《东北义勇军》，12厘米×20厘米，1936年，私人收藏

图 2.15　《大虎山民屯西之我军第一道防线》，《东方杂志》1932年第29卷第3期

现在"[1]。1938年9月出版的《中华民族解放斗争史》用黄新波的《打击侵略者》（1935）作封面插图。[2] 在义勇军题材的描绘上，黄新波《祖国的防卫》也对稍晚些的画家产生了影响。1938年4月《抗战漫画》上刊登了胡考《我们的活长城——义勇军》，画中一个巨人般的战士站在长城上，这是"巨人+长城"组合的延续，只是这里的巨人由标题限定为义勇军。[3] 这件作品在其他刊物上发表时被换了标题，如1938年3月27日的《新华日报》称其为"保卫国土"[4]，1938年5月出版的《新湖南》给出的名字是"保卫祖国"[5]，这两个标题与黄新波《祖国的防卫》（或《祖国的保卫》）非常接近，免不了有些关联（图2.16—图2.18）。

义勇军题材的出现和流行是1930年代艺术领域里一个重要的现象，又主要由木刻这一民国时期最具有现实性和批判性的艺术媒介来承担。黄新波的义勇军

1　泳吉：《义勇军》，上海：上海现实出版社，1937年。
2　华善学：《中华民族解放斗争史》，桂林：新知书店，1938年，封面。
3　胡考：《我们的活长城——义勇军》，《抗战漫画》1938年第8期。
4　胡考：《保卫国土》，《新华日报》1938年3月27日第1版。
5　胡考：《保卫祖国》，《新湖南》1938年第1卷第3期，封面。这一期的出版时间是1938年5月。

图 2.16　黄新波《偷袭》，1936 年，见黄新波《路碑》　　图 2.17　《义勇军》封面，1937 年　　图 2.18　胡考《我们的活长城——义勇军》，《抗战漫画》1938 年第 8 期

绘画不仅数量众多，内容全面，在形式上也不乏探索与突破，堪称同类作品中的佼佼者。同时，黄新波的这些作品也获得广泛传播，为争夺木刻媒介的合法性做了贡献。

4. 传播与批评

《祖国的防卫》一经完成，很快就在报刊上广为转载。该画最早发表在 1937 年 3 月出版的黄新波个人画集《路碑》，名字是"祖国的防卫"。这是作者本人的命名（本文沿用了这个名字），不过在 1937 年，这个名字很快就被湮没了。

同样在 1937 年 3 月，该画刊登在《中华图画杂志》，作品名由"祖国的防卫"改为"祖国的保卫"[1]。《中华图画杂志》可能认为"防卫"过于保守，换做"保卫"会显得更加进取，与"祖国"更加协调。《中华图画杂志》又名《中华画报》，

1　新波：《祖国的保卫》，《中华图画杂志》1937 年第 52 期，第 34 页。此处作品名为《祖国的保卫》。

二 祖国的防卫：黄新波与1930年代的义勇军图像

由上海新中华图书公司发行，号称是当时"中国最流行的画报"[1]。《祖国的防卫》在《中华图画杂志》上的刊载，不仅使黄新波这一版画能够面向更多读者，也使得这一作品以《祖国的保卫》为名流传开来。

1937年6月11日，《祖国的防卫》刊载于《中央日报》，这一点前文已经述及。《中央日报》是国民党机关报[2]，黄新波《祖国的防卫》是极少数在抗战全面爆发前就刊登于国民党机关报《中央日报》上的抗战图像。这意味着义勇军抗战图像此时已为官方认可，而《祖国的防卫》也随着《中央日报》的发行而流布全国。在1930年代的革命木刻版画里，此前几乎没有其他作品获此"殊荣"。在《中央日报》刊出这一作品的第二天，也就是1937年6月12日，《中央时事周报》选用这一版画作为该刊第1卷第5期封面插图，作品名也做了调整，改作《中国之保卫》。

《中央日报》和《中央时事周报》可能都是从《中华图画杂志》那里获取了这一图像。继"防卫"换作"保卫"之后，《中央时事周报》又将"祖国"改作"中国"，这样"祖国"就更清楚了，"祖国"就是中国。一个月后，抗日战争全面爆发。1937年7月《中外月刊》第2卷第7期刊登这幅画时改名《战士》。1937年10月《战时画报》转载这件作品，沿用《中华图画杂志》的名称（《祖国的保卫》）。1937年第10期《四路军月刊》转载发表这件作品用的是《中国之保卫》。

在整个传播过程里，《中华图画杂志》和《中央日报》具有关键作用。前者使《祖国的防卫》进入大众传媒的图像库，而《中央日报》确认了这一作品的合法性。以抗日为主旨的艺术作品获得了官方认可，与国民党对日态度的转变有关。1936年7月国民党五届二中全会确认"保持领土主权的完整"，提出"假如有人强迫我们签订承认伪国等损害领土主权的时候，就是我们不能容忍的时候，就是我们最后牺牲的时候"；1937年2月国民党五届三中全会表达了"超过忍耐之限度"就"决然出于抗战"的对外方针，又将对内方针从"剿共"改

[1] 这句话就印在《中华图画杂志》的封面："The Most Popular Rotogravure Pictorial in China"。

[2] 《中央日报》1928年2月1日创刊，1929年以后直接对国民党中央宣传部负责，见罗自苏：《〈中央日报〉的历史沿革与现状》，《新闻研究资料》1985年第1期，第150页。

变为"和平统一"。[1] 这是歌颂义勇军的小说和图像能够刊登在《中央日报》的政治背景。

木刻版画的合法性问题是 1932 年到 1935 年一直悬挂在革命木刻家们头上的达摩克利斯之剑，这个问题的解决对于木刻版画作为艺术媒介的拓展具有重要意义。反过来，当国民党政权的宣传机器认可木刻作为媒介的作用，木刻也就可以为国民党政权所用。《祖国的防卫》最初刊登时与义勇军密不可分，而在抗战全面爆发后的转载，歌颂的就不再是义勇军，而是即将站起来保卫中国以及在早期抗战中确实承担主要角色的国民党军队了。

虽然《祖国的防卫》在官方媒体中取得巨大的成功，但在左翼知识分子那里却受到了冷遇。胡风在 1937 年 3 月为黄新波木刻版画集《路碑》撰写的序言里，对黄新波《祖国的防卫》有所批评：

> 作者底主题主要地是民族革命战争，但在走向这条康庄的路径，即采取主题的着眼点上，似乎还有未能调和的矛盾。像《长征》《抗敌归来之义勇军的遭遇》《被牛马化的同胞》等，原是目光坚利，紧站在生活实地上面，但如《祖国的防卫》《为民族生存而战》等，就流于空泛，弄成了没有个性，像标语画似的东西了。我想，后者也许是由于作者被时论所移，想腾空地去把捉大题目的缘故罢。[2]

胡风认为《祖国的防卫》内容空泛，近乎标语。实际上，胡风对于《祖国的防卫》所隐含的"血肉长城"也是持否定态度。在 1938 年 9 月《论持久战中的文化运动》一文中，胡风指出：

> "用我们的血肉筑，成我们新的长城"来抵御敌人，用"肉弹"来击退

1 郭大钧：《从"九・一八"到"八・一三" 国民党政府对日政策的演变》，《历史研究》1984 年第 6 期，第 140—143 页。
2 胡风：《〈路碑〉序》，新波：《路碑》，"序"第 1—2 页。

敌人，当做提倡牺牲精神的抒情表现，当然是好的。然而，谈到实际上的战争，那是运用整个社会力量的搏斗；尤其是被压迫的弱的民族对于强敌的战争，全人民性质的战争，那不但需要人民底初步的政治觉醒，而且需要人民底对于政治远景的坚信，从这个坚信来的奔赴政治远景的热情，以及运用而且推动政治机构的智能，用这来通过长期的、广泛的、艰苦的战斗。[1]

很明显，对"用我们的血肉，筑成我们新的长城"的批评，矛头指向的是《义勇军进行曲》。在胡风眼中，提倡"用我们的血肉，筑成我们新的长城"不过是一种"祖传的'精神胜利法'"，把这个概念反复宣传和灌输，即便令民众形成一种"无条件反射"，实际上仍然是"经不起一打"。随后，胡风将"血肉长城"纳入公式主义的范畴：

> 从这里，我们可以看到，文化运动不能不和公式主义分手。公式主义，只是反反复复地向民众宣说几个概念或结论，希望由这达到"无条件反射"，而文化运动却"不是将政治纲领背诵给老百姓听，这样的背诵是没有人听的，要联系于战争发展的情况，联系于士兵与老百姓的生活，把战争的政治动员变成经常的运动"（《论持久战》）。[2]

按胡风的定义："公式主义是一种态度，一种看法。这态度或看法是从一个固定的抽象的观念引申出来的，不顾实际生活底千变万化的情形，无论在什么场合都把这个固定的看法套将上去。"[3]无论"抗战必胜"还是"血肉长城"在胡风这里都有公式主义的嫌疑，在一定程度上，都是"现实"的反面。[4]

[1] 胡风：《论持久战中的文化运动》，胡风：《胡风评论集》（中），人民文学出版社，1984年，第47—48页。
[2] 胡风：《论持久战中的文化运动》，第48页。
[3] 胡风：《文学与生活》，胡风：《胡风评论集》（上），北京：人民文学出版社，1984年，第305页。
[4] 胡风从现实主义的角度来反对"主观公式主义"，见赵金钟：《论胡风对主观公式主义和客观主义文艺倾向的批判》，《南都学坛》2003年第23卷第2期，第76页。

胡风的批评折射出一种价值的转移。1935 年，夏衍推动拍摄电影《风云儿女》、田汉撰写影片主题曲《义勇军进行曲》歌词，都是意在号召民众抗日，以此抵制国民党"攘外必先安内"的政策，因而具有反抗国民党统治的效力。[1] 而在 1938 年，国民党政权已经接纳《义勇军进行曲》为抗日的政治动员力量，于是这首歌曲（至少是歌词）被部分左翼知识分子贬低为标语式的空泛概念。这里隐藏了一种忧虑，原有的革命话语被国民党政府吸纳之后，反而被国民党政府用来作为驯化民众、掩盖现实冲突的工具。从这个角度看 1937 年 3 月胡风对黄新波《祖国的防卫》的否定，就体现出胡风的某种预见性：《祖国的防卫》认同于"时论"，而"时论"也迅速给予回应，接受了《祖国的防卫》。

结语

　　左翼美术尤其是木刻版画在 1930 年代有一个从"革命"转向"救亡"的过程。[2] 1936 年是关键性的一年，从这一年开始，"救亡"逐渐成为木刻版画的核心。1935 年"一二·九"运动促成了这个转变。按毛泽东 1939 年在延安各界纪念"一二·九"运动四周年大会上的讲话："一二·九运动，是在中国共产党发表八一宣言，红军走到陕北打了胜仗，而日本帝国主义正在加紧侵略中国的情况之下发生的。广大青年学生起来反对当局对他们的压迫，反对日本帝国主义侵略中国，要求停止内战一致抗日。这个运动的发生，轰动了全国。它配合着红军的北上抗日运动，促进了国内和平和对日抗战，使抗日运动成为全国的运动。"[3] 全

1　吴雪杉：《"筑成我们新的长城"：〈风云儿女〉的广告、影像及观念》，《美术学报》2015 年第 5 期，第 45—60 页。
2　乔丽华：《"美联"与左翼美术运动》，上海：上海人民出版社，2016 年，第 174—194 页。
3　毛泽东：《一二九运动的伟大意义》，中共中央文献研究室编：《毛泽东文集》第 2 卷，北京：人民出版社，1993 年，第 253 页。

二 祖国的防卫：黄新波与1930年代的义勇军图像

国的抗日运动推动那些有革命倾向的艺术家开始更多地进行抗战美术创作，也促使抗战题材的美术创作在公共领域中获得了合法性。1936年10月全国第二届木刻流动展览会在上海举办，展出作品里有大量抗日作品，法租界巡捕房前来审查时，除画面上有"打倒日本帝国主义"口号外的作品全都允许展出[1]，即是这种合法性的体现。

1936年11月，就在黄新波创作《祖国的防卫》的同时，黄新波等34人组成了上海木刻工作者协会，在成立宣言中重新确认了木刻的方向：

> 现在，中华民族，真是到了你死我活的最后一步，大众们如再不出来抗争，只好听其灭亡。因此也就产生了各种救国会，在统一战线之下，从事救亡的工作。木刻是整个文化的一部门，对这神圣的伟大的救亡运动，我们当然要以最大的赤诚和努力来参与的。[2]

木刻家只能用木刻来参与"神圣的伟大的救亡运动"，东北义勇军自然又是其中的首选题材。

这也是黄新波个人艺术经历的一次转折。黄新波1933年来到上海，1934年加入中国共产主义青年团。[3] 1934年至1935年，在上海进行木刻活动时，黄新波主要是响应党的号召，参与城市工人运动，那时的木刻在上海还是一种"反动"的艺术。[4] 当黄新波1936年从日本回来之后，他放弃了以推翻现有统治为目标的绘画主题，转向以"救亡"为宗旨的抗日题材（其中又以义勇军居多）。这时的救亡运动已经在民间获得广泛支持以及官方的部分认可，以歌颂义勇军为主旨的《祖国的防卫》由此成为1937年最为官方报刊及大众传媒所青睐的木刻版画。主

1 关于作品审查的回忆，见黄新波：《鲁迅先生和木刻展》，香港《文汇报》1978年7月28日第10版。
2 上海木刻作者协会：《上海木刻作者协会成立宣言》，《小说家》1936年第1卷第2期，第156页。
3 广东省美术家协会编：《黄新波纪念文献集》，第14页。
4 关于1930年代木刻家遭受迫害的情况，见乔丽华：《"美联"与左翼美术运动》，第159—173页。

流媒体对黄新波表达义勇军苦难（包括面对日本侵略者和国民党政府两方面）的作品（如《负伤》《抗日归来之义勇军的遭遇》）视而不见，着力传播黄新波作品里最具社会凝聚力和感召力的《祖国的防卫》，不仅削弱了黄新波木刻版画所蕴含的反抗性，甚至进而借用黄新波的义勇军图像在媒体语境中构建一个由国民党所领导的、团结有力的"祖国"。

《祖国的防卫》可以视为中国现代木刻版画的一个缩影。放眼整个新兴木刻或革命版画，1936年都是一个节点，从最具有反抗性的艺术媒介，开始具有了政治合法性，为官方所认可甚或利用。李桦、黄新波等人1940年合作的《十年来中国木刻运动的总检讨》一文即说："在一九三六以前的六年中，木刻运动差不多不能露于阳光之下"[1]；而一旦"露于阳光之下"，木刻作为一种艺术媒介的意义和性质也就有所不同，木刻的革命色彩减弱，媒介本身的多种可能性得以扩展。抗战题材（首先是义勇军题材）的出现和流行，既是抗战救亡大势所趋，也改写了木刻版画的媒介意识形态。

[1] 李桦等：《十年来中国木刻运动的总检讨》，《木艺》1940年第1期，第14页。

蛙声十里出山泉：
齐白石笔下的画外音

《蛙声十里出山泉》（图3.1）是齐白石晚年名作，以构思巧妙著称，但2010年公布的一封老舍《命题求画信函》让很多人相信，《蛙声十里出山泉》的核心构思出自老舍而非齐白石，齐白石只是该构思的执行者而非创造者。[1] 本文尝试重新回答齐白石在《蛙声十里出山泉》创作中所扮演的角色问题：齐白石如何面对老舍提出的"挑战"？齐白石的构思体现在哪里？《蛙声十里出山泉》究竟如何表达声音？

1. 名作的诞生

《蛙声十里出山泉》是齐白石1951年应老舍所请而作，齐白石在画面左下角题语中有清楚的说明："蛙声十里出山泉，查初白句。老舍仁兄教画。九十一白

[1] 最早在研究中提到老舍《命题求画函》的是吕晓，见吕晓：《齐白石的收藏、信札、遗物及其他》，王明明主编：《北京画院藏齐白石全集·综合卷》，北京：文化艺术出版社，2010年。围绕老舍《命题求画函》展开的研究，比较重要的有刘玮治：《齐白石〈蛙声十里出山泉〉创作始末》，分四期刊载在《荣宝斋》2013年第7期、2013年第9期、2013年第12期和2014年第1期；舒乙：《老舍胡絜青藏画故事——蛙声十里出山泉》，《人民日报》2015年3月1日；初枢昊：《老舍给齐白石的"命题作文"——〈蛙声十里出山泉〉背后的故事及赏析》，《艺术收藏与鉴赏》2018年第2期。

图像的焦虑

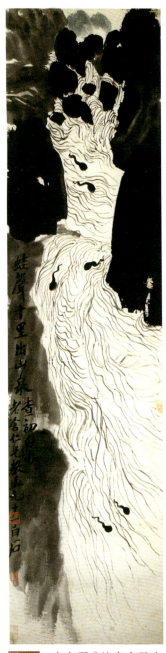

图 3.1 齐白石《蛙声十里出山泉》，134 厘米×34 厘米，1951，中国现代文学馆

石。"据说老舍非常推崇这件作品，有时会请友人到家中一同观赏。很快，这件作品就从老舍的小圈子扩散出去，开始为北京文化界甚至全国的美术爱好者所了解。

最早向公众介绍《蛙声十里出山泉》的可能是王朝闻。王朝闻在 1953 年 1 月 8 日《人民日报》上发表了《杰出的画家齐白石——祝贺齐白石的九十三岁寿辰》，以《蛙声十里出山泉》为例来说明齐白石的"工作态度与工作作风"：

> 这些似乎是信手拈来一挥而就的写意的小品，不但在物象的造形上，而且在结构上（如何运用对照与照应，如何使重点突出，如何讲求强弱、虚实的变化与和谐），其实和工笔的作品没有根本上的分歧，也都不是可以草草从事的笔墨游戏。为应老舍的要求，把"蛙声十里出山泉"这一诗句用绘画来表现，他费了好几天的思索，最后以成群的蝌蚪顺山泉出谷来表现，让蛙声从观者的想象来体会，这都可以说明他的工作态度与工作作风，也可以体会一个木匠出身而能够成为一个杰出的画家的原因。[1]

王朝闻从两方面来阐述这一杰作：从创作过程看，齐白石"费了好几天的思索"；从画面内

[1] 王朝闻：《杰出的画家齐白石——祝贺齐白石的九十三岁寿辰》，《人民日报》1953 年 1 月 8 日第 3 版。

容看，画成群的蝌蚪，"让蛙声从观者的想象来体会"。王朝闻也特别说明这张画是"应老舍的要求"画的，不过优点都归功于齐白石。

《蛙声十里出山泉》真正声名大振是在齐白石去世之后。齐白石1957年9月16日离世，社会各界随即展开大规模悼念和纪念活动。反应最快的是《人民日报》。在齐白石去世后的一周时间内，《人民日报》密集报道葬礼进程，刊登齐白石作品，发表纪念文章。1957年9月17日，《人民日报》头版登载"齐白石逝世"的消息。[1] 9月18日报道了"齐白石遗体入殓"。[2] 9月22日，《人民日报》推出"悼念国画家齐白石"专栏，刊登老舍《白石夫子千古》、于非闇《白石师精神不死》。[3]《人民日报》对齐白石的纪念在9月23日这一天达到高潮，在第4版报道"齐白石公祭仪式在京举行，苏联等十七个国家拍来四十多封唁电"[4]，第8版发表两篇纪念文章，分别是叶浅予《齐白石的画》和蔡若虹《勤劳的一生——齐白石先生生平介绍》。同时刊登的还有齐白石两件画作，一件是《不倒翁》，另一件是《蛙声十里出山泉》。

《蛙声十里出山泉》在1957年9月23日《人民日报》上的刊载，可能是这件作品第一次以印刷图像的形式与公众见面。画作标题明确写作"蛙声十里出山泉"。之所以刊登这两张画，是因为叶浅予《齐白石的画》一文重点提到了它们。关于《蛙声十里出山泉》，叶浅予这样写道：

> 白石老人九十一岁的时候，有一天，作家老舍抓了"蛙声十里出山泉"这一句诗，请老人画。这句诗所表达的意境，不容易用绘画形象来表现。比如，"蛙声十里"就是一个难题，而且规定的背景是"山泉"只能在山泉上做文章。老人思索了几天，终于画出了一幅杰作。画是四尺长的一幅立轴，

1 《齐白石逝世》，《人民日报》1957年9月17日第1版。
2 《齐白石遗体入殓》，《人民日报》1957年9月18日第4版。
3 老舍《白石夫子千古》、于非闇《白石师精神不死》二文均刊登于《人民日报》1957年9月22日第4版。
4 《一生为人民服务，为艺术创造辛勤劳动，齐白石公祭仪式在京举行，苏联等十七个国家拍来四十多封唁电》，《人民日报》1927年9月23日第4版。

画着一片急流，从山涧乱石中泻出，水中夹带着几只蝌蚪，高处抹了几笔远山。这乱石、流水、蝌蚪，代表着画家多么巧妙和深湛的想象啊！[1]

和王朝闻一样，叶浅予也强调"老人思索了几天"，从画面内容能够看出"画家多么巧妙和深湛的想象"。

这件作品首次直接面对公众，是在1954年4月由中国美术家协会举办的"齐白石绘画展览会"[2]。不过这次展览似乎并未使《蛙声十里出山泉》获得太多关注。这幅画再次与公众见面，则是在1958年年初的"齐白石遗作展览会"上。1958年1月1日至1月20日，由中华人民共和国文化部、中国美术家协会主办的"齐白石遗作展览会"在北京苏联展览馆文化馆举办，展出齐白石各类作品800多件，其中包括420幅绘画和83件画稿。在展览举办前夕的1957年12月，中国美术家协会编辑出版了《齐白石遗作展览会纪念册》，列出展览作品详细目录，绘画部分还提供了作品题目、创作年岁以及收藏者信息。[3]当时中国的博物馆、美术馆收藏刚刚起步，齐白石的作品有相当部分还流散在民间，这次展览中的420件绘画作品约有2/5出自私人收藏，其中包括老舍收藏的8件精品。[4]《蛙声十里出山泉》是老舍提供的参展作品之一。

展览时，《蛙声十里出山泉》的命名出现分歧。"齐白石遗作展览会"放弃了此前已在王朝闻、叶浅予文章中使用过的《蛙声十里出山泉》一名，改用《山泉蛙声》。[5]该展品由老舍提供，《山泉蛙声》的命名大约也出自老舍。老舍有为自

1　叶浅予：《齐白石的画》，《人民日报》1957年9月23日第8版。

2　"齐白石绘画展览会"展出作品122件（套），《蛙声十里出山泉》编号第108。见中国美术家协会主办：《齐白石绘画展览会》，北京：中国美术家协会，1954年。

3　中国美术家协会编：《齐白石遗作展览会纪念册》，北京：人民美术出版社，1957年。

4　提供展品最多的是文化部，藏品应该来自齐白石去世后捐赠给国家的部分；其次是中国美术家协会；东北博物馆、荣宝斋、徐悲鸿纪念馆、故宫博物院、毛主席办公室、中央美术学院、上海国画院、和平宾馆、中国人民保卫世界和平委员会等机构也提供了藏品。老舍提供的作品，包括编号321《墨牡丹》、366《古木寒鸦》、373《芭蕉叶卷抱秋花》、374《灯与秋叶》、375《几树寒梅带雪红》、376《山泉蛙声》、387《雨耕图》、401《山茶》等8件作品。见中国美术家协会编：《齐白石遗作展览会纪念册》，第29—38页。

5　该画在纪念册中的编号为376，见中国美术家协会编：《齐白石遗作展览会纪念册》，北京：人民美术出版社，1957年，第37页。

三 蛙声十里出山泉：齐白石笔下的画外音

己藏品命名的习惯，根据画面内容起一个名字，再写在作品签条上。有些画作会得到一个非常朴实的名字，也许是过于朴实了，后来人有时不愿沿用，而是在刊印出版时重新命名。这种名称的改动在老舍之子舒乙辑录的《老舍藏齐白石画》一书里表现得最为显著。该书提供了老舍书写的部分签条，同时又为作品换了标题。例如将老舍命名的《白菜笋胡萝卜》改为《清蔬图》、《白衣大士》改为《观音大士》、《墨牡丹》改为《大富贵》、《红豆》改为《天竺》。[1] "齐白石遗作展览会"上使用的名字《山泉蛙声》自然不如早已见诸报刊的《蛙声十里出山泉》来得深入人心，只在极少数文章或出版物中得到使用。[2] 绝大多数时候，这幅画的名字就是《蛙声十里出山泉》。

与1954年"齐白石绘画展览会"不同，《蛙声十里出山泉》是1958年"齐白石遗作展览会"中最耀眼的作品之一，引来众多艺术家和批评家的关注。此次展览是迄今为止最大规模的齐白石作品展。展览的成功举办也激发起新一轮回忆和研究齐白石的浪潮，展览期间和展览结束不久发表的文章里有相当部分重点提到了齐白石这件作品。

展览开幕前一天，王朝闻在《人民日报》发表《"采花蜂苦蜜芳甜"——文艺欣赏随笔》介绍即将开幕的"齐白石遗作展览会"，文中将《蛙声十里出山泉》推举为齐白石晚年的代表作：

> 一直到晚年，齐白石不满足于既有的成就，总是努力追求新颖的创造。晚年的作品，不只是笔墨更加老练，构图更无拘束，而且有些作品的构思，妙想天开，完全出人意料。大家一再谈过的"蛙声十里出山泉"，不用说是对于那些以为凡是出题目做文章就一定产生公式化劣货的说法的否定。[3]

[1] 舒乙主编：《老舍藏齐白石画》，北京：北京出版社，2015年，第74—75、102—103、132—133、166—167页。

[2] 齐白石：《山泉蛙声》，见王朝闻等文，力群编：《齐白石研究》，上海：上海人民美术出版社，1959年，图版20。

[3] 王朝闻：《"采花蜂苦蜜芳甜"——文艺欣赏随笔》，《人民日报》1957年12月31日第7版。

图像的焦虑

王朝闻再次夸赞齐白石在"构思"上的"妙想天开，完全出人意料"，可与老练的笔墨、无拘束的构图相当。叶浅予在展览后发表的《从题材和题跋看齐白石艺术中的人民性》，同样把《蛙声十里出山泉》称为齐白石的"晚年名作"：

> 此外如他的一幅晚年名作"蛙声十里出山泉"，以乱石、流水、蝌蚪等形象，巧妙地、含蓄地、饱满地、恰如其分地体现了诗句所规定的情景。这一切，都标志着一个劳动人民的感情和智慧。[1]

在众多文章中，最推崇《蛙声十里出山泉》的一篇出自漫画家钟灵。钟灵在1958年2月撰写了《蛙声十里出山泉》同名文章，刊发于《文艺报》1958年第4期。钟灵"从一个漫画工作者的角度"来谈他参观齐白石遗作展的感受，认为最值得学习的地方是齐白石"含蓄而巧妙的构思"，而最能体现这种构思的就是《蛙声十里出山泉》：

> 怎样用绘画的形式达到这一诗的境界呢？老人以他绝妙的构思解决了这一难题：在长满青苔的乱石中，山泉直泄，几只蝌蚪被流水冲激着，更加显得天真活泼，摇曳着它们的小尾巴顺流而下。画面上并没有半只青蛙，可是读者却能够想象得出，蛙声正和泉水声奏着迷人的交响乐。[2]

齐白石遗作展提供了一个完整审视齐白石历年创作的机会，王朝闻、叶浅予、钟灵等通过比较，都给予《蛙声十里出山泉》极高评价，认为它是齐白石晚年的代表作。经过展览和知名艺术家、批评家的赞誉，作为"名作"的《蛙声十里出山泉》就此诞生。自此以后，《蛙声十里出山泉》就在各类书籍、报刊中频繁出现，而它作为齐白石晚年代表作的名声再也没有动摇过。这一名作打动人心的地方在哪里呢？几乎所有人都从诗、画关系入手，认为它最成功的地方就在于

1 叶浅予：《从题材和题跋看齐白石艺术中的人民性》，《美术》1958年第5期，第29页。
2 钟灵：《蛙声十里出山泉》，《文艺报》1958年第4期，第28页。

三　蛙声十里出山泉：齐白石笔下的画外音

齐白石的绝妙构思，这也为后来的剧情反转埋下了伏笔。

2. 老舍的立意

在《蛙声十里出山泉》的题识里，齐白石明言"老舍仁兄教画"。对齐白石写的"教"字，此前缺少充分认识。既然《蛙声十里出山泉》是应老舍所求而作，这个"教"字似乎就可以理解为老舍"请"或"委托"齐白石以查初白诗句作画。2010年《北京画院藏齐白石全集》出版，其中公布的一封老舍《命题求画信函》让"教"字有了新的含义（图 3.2）。老舍在信中"敬恳"齐白石以四句诗文为题作画，在黑笔书写诗文之后，还用红笔规定了画面内容：

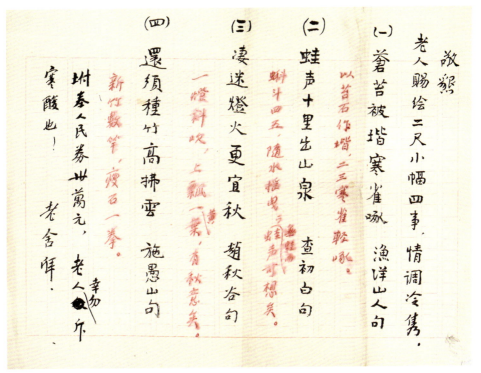

图 3.2　老舍《命题求画信函》，26 厘米 ×35 厘米，1951 年，北京画院

> 敬恳老人赐绘二尺小幅四事，情调冷隽。
>
> （一）苍苔被阶寒雀啄　渔洋山人句。
>
> 以苔石作阶，二三寒雀轻啄。
>
> （二）蛙声十里出山泉　查初白句。
>
> 蝌斗四五，随水摇曳；无蛙而蛙声可想矣。
>
> （三）凄迷灯火更宜秋　赵秋谷句。
>
> 一灯斜吹，上飘一黄叶，有秋意矣。
>
> （四）还须种竹高拂云　施愚山句。
>
> 新竹数竿，瘦石一拳。
>
> 附奉人民券卅万元，老人幸勿斥寒酸也！老舍拜。[1]

如前文所述，自1953年王朝闻正式向公众介绍《蛙声十里出山泉》以来，这件作品最令人赞叹的地方就在于画"蛙声"而不用青蛙，只画蝌蚪数只。这个构思一直被视为齐白石的原创。但老舍《命题求画信函》表明，只画蝌蚪不要青蛙的创意实际上出自老舍。如果这个令人赞叹不已的"构思"源于老舍，齐白石在构思创意方面的贡献似乎就所剩无几。于是有研究者得出这样的结论："这幅画的创意竟然来自老舍本人，齐白石只是执笔作画而已。"[2] 或者将老舍、齐白石在创作《蛙声十里出山泉》中扮演的角色分别比喻为"导演"和"主角"：

> 真相大白，原来，这张杰作是两位文化大家共同合作的结果。老舍先生宛如导演，白石老人则扮演主角，创造性地将诗句变成了形象的立体画面，生动地再现了诗意的空灵和幽远。[3]

在这个"共同合作"的关系里，齐白石的角色只是演员，一个必须遵照导演

[1] 王明明主编：《北京画院藏齐白石全集·综合卷》，北京：文化艺术出版社，2010年，第338页。

[2] 刘玮治：《齐白石〈蛙声十里出山泉〉创作始末》（一），《荣宝斋》2013年第7期，第260页。

[3] 舒乙：《老舍胡絜青藏画故事——蛙声十里出山泉》，《人民日报》2015年3月1日第12版。

三 蛙声十里出山泉：齐白石笔下的画外音

指令进行表演的演员。按照当下为电影创作者冠名的惯例，电影的"作者"是导演而非其他影片制作参与者。[1] 按照这个角色类比，《蛙声十里出山泉》的第一作者似乎就要变成老舍了。

也有研究者部分肯定齐白石在《蛙声十里出山泉》中的创造性，体现为齐白石对老舍构思做的少量改动：一是齐白石画了六只蝌蚪，而非"蝌斗四五"；二是将"二尺小幅"改为四尺条幅。这两个改变使齐白石"在老舍本已巧妙至极的构思基础上再上一层楼"。[2]

从老舍《命题求画信函》出发来重新评价《蛙声十里出山泉》的结论大体一致：创意来自老舍；齐白石是老舍构思的执行者；在最宽容的情况下，齐白石也只是在老舍构思基础上"再上一层楼"。

推崇老舍创意的同时，已有研究或多或少忽略了一个问题：老舍如何看待齐白石在《蛙声十里出山泉》中扮演的角色？

关于老舍对《蛙声十里出山泉》一画的评价，可以从汪曾祺的回忆中管窥一二：

> 老舍先生藏画甚富，所藏齐白石的画可谓"绝品"。……其中一幅是很多人在文章里提到过的"蛙声十里出山泉"。"蛙声"如何画？白石老人只画了一脉活泼的流泉，两旁是乌黑的山崖，画的下端画了几只摆尾的蝌蚪。画刚刚裱起来时，我上老舍先生家去，老舍先生对白石老人的设想赞叹不止。[3]

按汪曾祺回忆，老舍对白石老人的"设想"赞叹不止。问题在于，如果《蛙声十里出山泉》的构思原属于老舍，为什么老舍还对这张画的设想"赞叹不止"？

[1] "的确，关于电影的作者身份，就像小说和绘画一样，占主导的看法是，电影也是有独一无二的作者的，这通常指的就是导演。"〔英〕保罗·沃森著，犁耜译：《关于电影作者的身份》，《世界电影》2010年第5期，第5页。

[2] 初枢昊：《老舍给齐白石的"命题作文"——〈蛙声十里出山泉〉背后的故事及赏析》，《艺术收藏与鉴赏》2018年第2期，第187页。

[3] 汪曾祺：《草木春秋》，北京：作家出版社，2005年，第60页。

他究竟在赞叹谁？又是在赞叹什么？

如果创意来自老舍，老舍是该画的"导演"，那么老舍的赞叹就指向老舍本人。也就是说，老舍以赞叹齐白石的方式来赞叹他自己。但如果老舍真心实意地对"白石老人的设想赞叹不止"呢？"白石老人的设想"究竟体现在哪里？

3. 白石老人的设想

对齐白石来说，他面对的是一个命题作文。题目是一句诗："蛙声十里出山泉"，来自查初白；又有两个规定：一是画蝌蚪不画青蛙（"蝌斗四五""无蛙"），一是水的形态（"随水摇曳"），它们来自老舍。

无论命题还是老舍附加的答题要求，都围绕"蛙声"展开。蛙声是主旨。老舍对蛙声有一种特别的理解："蝌斗四五，随水摇曳；无蛙而蛙声可想矣。"老舍相信，如果你看到蝌蚪在水中游动，你就会想到青蛙的叫声。但如果从日常生活中去考察，会发现老舍的想法有悖于日常经验。无论在自然环境还是人工环境下，当一个人看到蝌蚪的时候，也许同时会听到青蛙的叫声，也许不会。从经验上讲，蝌蚪和蛙声没有必然联系。说看到蝌蚪会想到蛙声，就好比看到刚出生的狗崽就马上想到狗叫，看到汽车照片就立刻想到汽车喇叭声。看到蝌蚪后也许会推想附近或许会有青蛙，但不一定想到或者恍如幻觉般"听"到蛙鸣。即便在夏日的农田或野外，也很难建立起"看到蝌蚪，必然听到蛙声"的条件反射。生活在现代城市的人们更是缺少对蝌蚪和蛙声的直观感受。那么老舍在蝌蚪和蛙声中建立起来的"可想"的关系，究竟来自哪里呢？这里存在两种可能：一是老舍有一段特别的人生经历或体验，使他看到蝌蚪就会想到蛙声；二是将蝌蚪与蛙声联系在一起，本身就是一种来自文学家的想象，类似那种高于生活但不一定来源于生活的想象。

无论是否违背常理，既然老舍，即赞助人提出了要求，齐白石就要依据要求进行创作。和所有伟大的艺术家一样，齐白石在面对赞助人或有理或无理的要求

时，总会加入自己的理解和创造。

齐白石首先要为水和蝌蚪设计一个背景。除水与蝌蚪外，老舍对画面内容没有更多规定。不过"蛙声十里出山泉"的原典提到很多景物，可供齐白石选取。该句出自清代诗人查慎行（1650—1727）的《次实君溪边步月韵》：

> 雨过园林暑气偏，繁星多上晚来天。渐沉远翠峰峰淡，初长繁阴树树圆。萤火一星沿岸草，蛙声十里出山泉。新诗未必能谐俗，解事人稀莫浪传。[1]

这是一个夜晚的景象，在溪边漫步的诗人能够看到繁星、远山、草木、萤火、山泉，听到远处传来的蛙声。从《蛙声十里出山泉》一画来看，齐白石选定了"渐沉远翠峰峰淡"一句用力。夜晚的远山一定是黑沉沉的，但因为遥远，即便有星月光辉映照，也只能隐约看到它们在夜幕中逐渐淡去的轮廓。齐白石在远景中用不同墨色画出溪水两岸及上游耸立的山石，再以浓重的黑色衬托最远处的两座蓝色山峰，营造出夜间群峰既"沉"且"淡"、"远"而带"翠"的丰富意象。在创作"蛙声十里出山泉"之前，齐白石首先回到原诗语境，斟酌体会，为"蛙声"的出场设计一个背景（图3.3）。

齐白石的第二个创造，在于水的形态。老舍规定的"随水摇曳"，只能发生在轻微波动的水体中。水体或上下起伏，或随风而动，向某个方向缓慢流淌，都可以让蝌蚪随之"摇曳"。细小蝌蚪"摇曳"之处可以是水洼、池塘、溪流，又或者是平静的湖泊边缘。山泉平缓之处，水流不急，蝌蚪大约也可以做到"随水摇曳"。当老舍提出"随水摇曳"，实际上已经对水的形态作出了规定，要求一个轻微运动或相对平稳的水体。但齐白石没有描绘一个平缓流动的山泉，而是把蝌蚪放到一个形似峡谷、落差显著、急速流动的水流环境中。这个描绘符合一般人心目中对"山泉"的理解，却不是老舍要求的、能够让蝌蚪"摇曳"其中的水体。

[1] 查慎行著，周劭标点：《敬业堂诗集》，上海：上海古籍出版社，1986年，第464页。

图 3.3　《蛙声十里出山泉》的背景设计

就像齐白石所描绘的那样,蝌蚪们在激流般汹涌而下的山泉中,唯一能做的就是随波逐流,一路向下,无法悠然自得地轻摇慢动。水的形态决定了蝌蚪的动态,齐白石对水体形态的调整,使老舍期待的"随水摇曳"无处安放。

齐白石的第三个改动,是设计出一个长约四尺的狭长画面。《蛙声十里出山泉》长 134 厘米,宽 34 厘米,长度大约是宽度的 4 倍。这个尺寸与老舍所要求的不符。老舍的要求是"敬恳老人赐绘二尺小幅"。"二尺"有两种理解。一是 2 尺长,1 尺合 33.3 厘米,2 尺约为 67 厘米;二是 2 平尺,也就是长 2 尺(67 厘米)、宽 1 尺(33.3 厘米)的画幅。中国画在计算价格时喜欢以平尺为单位,即便到今天也依然如此。老舍说"二尺小幅",如果不做更多说明,一般默认为 2 平尺大小的画幅,而这个"二尺小幅"的画面,通常也会按 2 尺长、1 尺宽的比例来剪裁。所以老舍要求"二尺小幅",就是要求齐白石在一个长度在 67 厘米、宽度在 33 厘米左右的纸张上完成"蛙声十里出山

泉"的描绘。当然，这个要求属于默认，画家在长度和宽度上都可以做适当调整，只要面积达到2平尺即可。

齐白石最终完成的画幅大小显然有悖于老舍的期待。《蛙声十里出山泉》长134厘米，合4尺；宽34厘米，约为1尺，面积合为4平尺。也就是说，齐白石完成的是一个"四尺大幅"，而非"二尺小幅"，比老舍要求的多了一倍。此外，"四尺大幅"也可以有多种布局方式，例如长2尺、宽2尺。齐白石选择的方案是长4尺、宽1尺，长度是宽度4倍的狭长画幅。这种狭长感是老舍所要求的"二尺小幅"无法达到的。

用4尺长、1尺宽的狭长画面描绘山泉，并非齐白石看到老舍画题后的临时起意，而是源于画家很早以前就已发展成熟的"山泉"图式。早在1929年创作的《山溪虾戏图》里，齐白石就使用狭长画面描绘溪水。《山溪虾戏图》长137厘米，宽33.5厘米，也是长、宽接近4∶1的狭长构图。画中的溪水自右上方向左下方垂落，不着一笔；两岸简略涂抹，衬托溪水；15只虾在清澈见底的水中向下方游动。虽然《山溪虾戏图》的画面远比《蛙声十里出山泉》简单，但两者的整体结构相似：流水由上而下纵贯画面，两岸是山石或地面，中有水族顺流而下（图3.4）。

另一张同样作于1920年代的《山溪群虾图》也使用了类似构图。一道几乎和画面垂直的溪水贯穿上下，二十多只虾随溪水由远而近。溪水两边的

图3.4　齐白石《山溪虾戏图》，137厘米×33.5厘米，1929年，北京荣宝斋

地面以平涂方式描绘，画法与1929年的《山溪虾戏图》相近，只是在前景水中多加了两块石头。与《山溪虾戏图》不同的是，《山溪群虾图》中的溪水可以明确指认为"山溪"。齐白石在画面左侧作有一首题画诗："泥水风凉又立秋，黄沙晒日正堪愁。竹虫也解前头阔，趁此山溪有细流。"即便两岸无一块山石，但是齐白石在诗里说得清楚，他画的就是"山溪"，是从山上往下流淌的溪水。以此类推，1929年《山溪虾戏图》标题里的"山溪"也就合情合理了。《山溪群虾图》长136厘米，宽33.3厘米，也是4平尺左右、长宽接近4：1的狭长画幅。1920年代，齐白石就已经"发明"了在4平尺大小、长度是宽度4倍的狭长纸面上画山间溪水的图式。当1951年老舍以"蛙声十里出山泉"命题时，齐白石捡起自己二十多年前就已发展成熟的"山溪"图式与构思，在此基础上构造"山泉"与"蛙声"（图3.5）。

对齐白石来说，因为泉水有声，山泉不仅是视觉的，还是听觉的。在《红树白泉图》（1925）的题画诗里，齐白石写道：

> 空中楼阁半云村，万里乡山有路通。红树白泉好声色，何年容我作乡翁。[1]

图3.5　齐白石《山溪群虾图》，136厘米×33.3厘米，1920年代，北京画院

[1] 中国美术家协会编：《齐白石遗作展览会纪念册》，第7页；齐白石作品集编辑委员编：《齐白石作品集》第1集，北京：人民美术出版社，1963年，图版29。

三 蛙声十里出山泉：齐白石笔下的画外音

"红树白泉好声色"一句，"色"是树的"红"与泉的"白"，声音只能来自泉水。这幅画同样取竖长构图，由一道泉水勾连上下。只是泉水声在这幅画里没有得到很好的描绘（图 3.6）。

在 1932 年的《木叶泉声图》里，齐白石开始正面描绘泉水的声音。《木叶泉声图》构图与 1920 年代的《山溪群虾图》《山溪虾戏图》相近，也是一溪两岸。不同的是，《木叶泉声图》岸上有树，水中还绘有一道道波纹。画面右下角的题画诗揭示了水纹的意义：

> 布衣尊重胜公卿，生长清贫幸太平。常怪天风太多事，时吹木叶乱泉声。

齐白石在题画诗后还补写一句："画成犹有余兴，得一绝句，补此空处。"说明诗、画内容直接相关，画的主旨就是"时吹木叶乱泉声"。齐白石在画中着力描绘两种声音。一是风吹木叶之声。齐白石用向同一方向倾斜的树叶表示风声和枝叶摇动声。二是泉声。泉声由流动的水纹来表达。只有流动的水才会发出声音，而水流的速度、力度和方向，都需要借助水纹来体现。齐白石在泉水中绘满波纹，是为了暗示"泉声"的存在。这些波浪状的水纹沿泉水流动的方向展开，线条互相碰撞，就如同一道道水流在行进中彼此激荡，发出悦耳的叮咚声。而水纹时时被树木枝叶打断，正如同风声与枝叶摩挲声混合在一起，

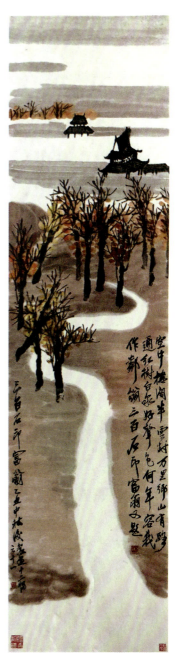

图 3.6 齐白石《红树白泉图》，1925 年，见《齐白石作品集》第一集，1963 年

67

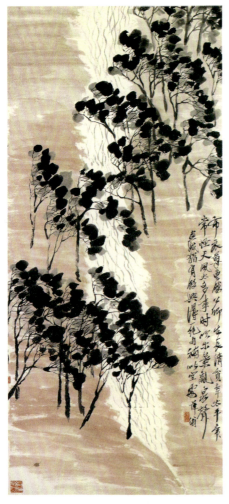

图 3.7　齐白石《木叶泉声图》，128 厘米 × 62 厘米，1932 年，重庆中国三峡博物馆

打扰到画家正在倾听的泉声。《木叶泉声图》表明，在齐白石的绘画世界里，水纹可以传达"泉声"（图 3.7）。

《蛙声十里出山泉》对山泉水纹的刻画与《木叶泉声图》一脉相承。比较起来，《蛙声十里出山泉》中的水纹更为密集，水流更显湍急，想必水声也更响亮。《蛙声十里出山泉》对水有极生动的刻画。从远山深处向下坠落的流水在巨石间跳跃。水道随山势一变再变，水流亦因势利导，往来激荡。齐白石用线条编织出不同方向、不同速度的水流，将泉水与山石的碰撞、水流与水流之间的回旋往复展现得淋漓尽致。竖长的构图突显出山的高与远，山泉从高向低、由远而近，奔涌到画面前景。与山间激流相伴的，必定是洪亮有力的水声。齐白石呈现在画面上的，是"十里山泉"，也是"泉声十里"（图 3.8）。

从《蛙声十里出山泉》画面本身来看，齐白石直接描绘的是泉声而非蛙声。但谈论《蛙声十里出山泉》的画家和批评家大多宣称，他们能够从画中感受到蛙声。李树声曾剖析《蛙声十里出山泉》一画中的蛙声是如何出现的：

三 蛙声十里出山泉：齐白石笔下的画外音

白石老人用心思索构图，难点是"十里"怎样表现在一幅画上。最终是靠蝌蚪解了围，因为蝌蚪是青蛙的儿女，有蝌蚪顺流而下，冲出山泉，表明蛙在十里之外，极有可能正在歌唱呢。[1]

这是一个非常理性的分析，从蝌蚪推断青蛙，再由青蛙推测它们可能正在歌唱。既然蛙声与蝌蚪的关联如此间接——毕竟那些不可见的青蛙充其量也只是"极有可能正在歌唱"——为什么众多观者与作者就认定了蛙声的存在呢？

一个合理的回答是，他们将水声误认作蛙声。在有关《蛙声十里出山泉》的文章中，有极少部分提到，除蛙声之外，还有水声。蛙声与水声结合起来就变成了"交响乐"。这个比喻最早见于钟灵的《蛙声十里出山泉》(1958)：

　　画面上并没有半只青蛙，可是读者却能够想象得出，蛙声正和泉水声奏着迷人的交响乐。[2]

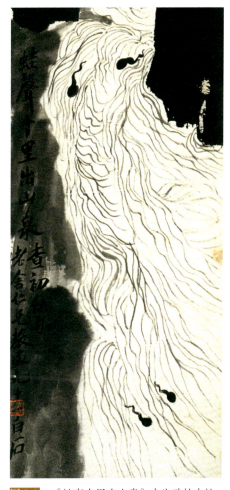

图3.8　《蛙声十里出山泉》中生动的水纹

1　李树声：《乡情与童趣的完美再现——齐白石的水族画》，王明明主编：《齐白石国际研讨会论文集》，北京：文化艺术出版社，2010年，第133页。

2　钟灵：《蛙声十里出山泉》，《文艺报》1958年第4期，第28页。

随后，辛冰茅、林磊在《局限性的超越》(1960)一文里继承了这个说法：

> 在齐白石的"蛙声十里出山泉"中，从视觉形象开始，令人仿佛听到深谷中传来的热闹的蛙叫声，难道不是为了与淙淙的流水声汇合成一支欢乐的交响乐，造成生命力洋溢的意境吗？[1]

杨成寅《天然画图——从古典画论看自然美的本质》(1984)抒发了与钟灵一般无二的感受：

> 在他的《蛙声十里出山泉》这一名作上，在长满青苔的乱石中，山泉直泻，几只蝌蚪被流水冲激着，摇着它们的小尾巴顺流而下，十分天真活泼。画上并没有半只青蛙，但观众都能够想象得出，蛙声正和泉声奏着迷人的交响乐。[2]

《蛙声十里出山泉》描绘了声音，这个声音是水声而非蛙声。齐白石面对的作画要求是"无蛙而蛙声可想"，但齐白石显然知道，仅凭"蝌斗四五，随水摇曳"是不可能让人想到蛙声的。于是他巧妙地将描绘重心从"蛙声"转移到"水声"。最终用画中的"泉声"替代了"蛙声"。

观者对"蛙声"的误认，更多来自画题而非画面。《蛙声十里出山泉》是诗、书、画、印的综合呈现，画上题识同样是作品视觉效果的一部分。齐白石在画上题写的文字"蛙声十里出山泉"，很自然地将画面呈现的"水声"引导向"蛙声"。当《蛙声十里出山泉》一画中视觉的喧嚣唤起观者对某种声音的感受和想象，画上的诗句便将这种声音感受定义为"蛙声"，让读者以完形心理学的方式在脑海里重建了那个并不存在的声音——"蛙声"十里出山泉。

从声音的视觉再现来看，《蛙声十里出山泉》是艺术史上一个非常独特的案

[1] 辛冰茅、林磊：《局限性的超越》，《美术》1960年第12月号，第38页。
[2] 杨成寅：《天然画图——从古典画论看自然美的本质》，《新美术》1984年第4期，第68—69页。

例。一方面，它尝试以视觉的方式暗示声音（水声）；另一方面，它又利用文字将一种声音（水声）引导或者替换为另一种声音（蛙声）。《蛙声十里出山泉》的观看者和倾听者将水声读作蛙声，同时揭示出文字对图像的压制作用。当文字与图像相冲突时，人们更愿意相信文字而非图像。在这个意义上，《蛙声十里出山泉》的接受史就是一部文字束缚图像的历史，同时是观念抑制视觉的历史。

4. "蛙声"如何表达？

齐白石很看重绘画与声音的关系，他最知名的花鸟画册页之一就命名为《可惜无声》（图 3.9，1942）。在齐白石作品中直接点明声音的，除去前文提到的"泉声"，就要数"蛙声"了。不同于《蛙声十里出山泉》的间接暗示，齐白石更倾向于直接描绘蛙声。

生长于农村的齐白石对青蛙十分熟悉。自 8 岁开始学画时，青蛙就进入他笔下。在《白石老人自述》里，齐白石谈到自己初学画时的描绘对象：

> 接着又画了花卉、草木、飞禽、走兽、虫鱼等，凡是眼睛里看见过的东西，都把它们画了出来。尤其是牛、马、猪、羊、鸡、鸭、鱼、虾、螃蟹、青蛙、麻雀、喜鹊、蝴蝶、蜻蜓这一类眼前常见的东西，我最爱画，画得也就最多。[1]

按齐白石的回忆，青蛙是他童年最爱画的"东西"之一。齐白石对青蛙的热爱一直持续到晚年，创作了大量作品。其中有直接以"蛙声"为主题的，如 1940 年代的《池塘青草蛙声》，画一处水波荡漾的池塘，两只青蛙蹲在长着青草的浅滩上鸣叫，一只青蛙向它们游来，还有三只蝌蚪在水中嬉戏。该画主题大约出自宋代诗人赵师秀（1170—1219）的《约客》："黄梅时节家家雨，青草池塘处处

[1] 齐白石口述，张次溪笔录：《白石老人自述》，北京：生活・读书・新知三联书店，2010 年，第 33 页。

图像的焦虑

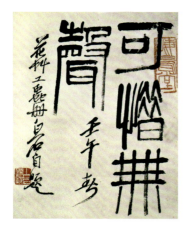

图 3.9　齐白石《可惜无声》册页题名，31.5 厘米 × 25.5 厘米，1942年，私人收藏

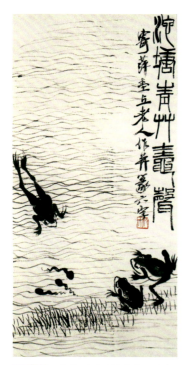

图 3.10　齐白石《池塘青草蛙声》，68 厘米 × 34.5 厘米，约 1940 年代，北京市文物公司

蛙。有约不来过夜半，闲敲棋子落灯花。"[1] 齐白石把"青草池塘处处蛙"一句略作改动，用"蛙声"替换了"处处蛙"。这里的蛙声由作鸣叫状的青蛙以及青蛙间的互相呼应来暗示。若没有草滩上的蛙鸣，如何吸引来水中的青蛙与蝌蚪呢（图 3.10）？

除了生活中的蛙声小片段，齐白石还喜欢用典。他特别偏好孔稚珪的"蛙鸣"典故。《群蛙蝌蚪》是其中一例。画中描绘的青蛙、蝌蚪场景与《池塘青草蛙声》相近，只是数量更多，题跋也更长："蛙多在南方，青草池塘，处处有声，如鼓吹也。"（图 3.11）1953 年的《两部蛙声当鼓吹》是又一例。一只青蛙端坐画面中间大声鸣叫，五只青蛙跳跃过来，二十多只蝌蚪从它身后游过，齐白石还在画上题写"两部蛙声当鼓吹，九十三岁白石"。两画都将蛙声比作"鼓吹"，典出《南齐书》"孔稚珪传"：

> 稚珪风韵清疏，好文咏，饮酒七八斗。与外兄张融情趣相得，又与琅琊王思远、庐江何点、点弟胤竝款交。不乐世务，居宅盛营山水，凭机独酌，傍无杂事。门庭之内，草莱不剪，中有蛙鸣，或问之曰："欲为陈蕃乎？"稚珪笑曰："我

[1] 北京大学古文献研究所编：《全宋诗》，北京：北京大学出版社，1998 年，第 33858 页。

三 蛙声十里山山泉：齐白石笔下的画外音

以此当两部鼓吹，何必期效伸举。"[1]

孔稚珪（447—501）是南朝人，家中园林广阔却不加修整，任由杂草丛生，生长在野外的青蛙也在庭院中安家落户，时有蛙鸣，而孔稚珪把青蛙的叫声当作乐队的合奏表演来欣赏。孔稚珪在宋、齐时历任尚书殿中郎、尚书左丞、御史中丞、南郡太守、太子詹事等职，并非贫寒之士。他将蛙鸣视作音乐，体现出一种闲适安逸、自得其乐的生活状态，很为后人所景仰。于是"两部鼓吹"就成了一个典故。例如苏轼《次韵述古过周长官夜饮》里有"已遣乱蛙成两部，更邀明月作三人"的名句[2]，辛弃疾《满庭芳·和洪丞相景伯韵》也写过"袖手高山流水，听群蛙，鼓吹荒池"[3]。具体到齐白石的"两部蛙声当鼓吹"，可能出自宋代李纲的《望江南》：

图 3.11　齐白石《群蛙蝌蚪》，68.5 厘米 × 33 厘米，约 1930 年代，清华大学艺术博物馆

新雨足，一夜满南塘。粳稻向成初吐秀，芰荷虽败尚余香。爽气入轩窗。

澄霁后，远岫更青苍。两部蛙声鸣鼓吹，一天星月浸光芒。秋色陡凄凉。[4]

1　[梁]萧子显：《南齐书》，北京：中华书局，1974年，第840页。
2　[清]王文诰辑注，孔凡礼点校：《苏轼诗集》，北京：中华书局，1982年，第513页。
3　唐圭璋编：《全宋词》，北京：中华书局，1965年，第1910页。
4　同上书，第904页。

齐白石只改了一个字,把"两部蛙声鸣鼓吹"中的"鸣"字改为"当","当"也是《南齐书》中孔稚珪原典中的用字。借用"两部蛙声"的典故和前人诗句,齐白石用青蛙和蝌蚪表达他对悠闲自得的生活境界的向往。

齐白石画"蛙声"时,倾向于同时画出青蛙和蝌蚪,其中至少一只青蛙取蹲坐鸣叫状。青蛙与蝌蚪彼此间还有互动,仿佛蛙声将它们统合在一起。在这个特别的语境下,蝌蚪本身不足以暗示蛙声,而是借由蝌蚪与青蛙的相互关系来暗示蛙声的在场。

老舍对齐白石擅画青蛙、蝌蚪非常了解。老舍十分爱重齐白石画作,自1933年就开始收藏,前后入手齐白石精品数十件。[1] 藏品中也有描绘青蛙、蝌蚪的作品,如《鸣蛙》就画了4只青蛙和3只蝌蚪。[2]《鸣蛙》中青蛙、蝌蚪的动态与《池塘青草蛙声》《两部蛙声当鼓吹》颇为相近,远处蝌蚪在水中游动,青蛙在岸上相聚一处,最下方一只青蛙嘴巴微微张开,似乎正在鸣叫(图3.12)。

值得注意的是,《鸣蛙》一画中的蝌蚪完全符合老舍求画信中写到的"随水摇曳"。3只蝌蚪抖动着尾巴,波浪状的水纹横向展开,仿佛池水在和风中微微荡漾,画面氛围轻松惬意。如果按老舍所设想的,"蝌斗四五,随水摇曳,蛙声可想矣",那么他在观赏自己收藏的《鸣蛙》时,会不会由这3只蝌蚪"想"或"听"到青蛙的叫声?

齐白石画蝌蚪"随水摇曳"的作品很多,甚至还有单纯只画蝌蚪"随水摇曳"的情况。例如荣宝斋收藏的《花卉蔬果翎毛册》中有一开《看君不忘学书时》,创作于1942年,画3只蝌蚪在舒缓的水波中游动。画上题写的"看君不忘学书时"最能体现蝌蚪对于齐白石的意义:当看到或描绘蝌蚪时,他会想到自己幼时习字稚拙如蝌蚪的情景。对齐白石来说,蝌蚪满载着他的童年记忆。由蝌蚪展现的童趣也很为社会所认同,《看君不忘学书时》曾收录于1955年少年儿童出版社出版的《齐白石老公公的画》,该书印刷两万多册,想必很受小朋友们

[1] 《老舍藏齐白石画》一书收录了72件/套齐白石书画作品,见舒乙主编:《老舍藏齐白石画》。
[2] 老舍题"白石先生画蛙",《老舍藏齐白石画》更名为《鸣蛙》,同上书,第130—131页。

三　蛙声十里出山泉：齐白石笔下的画外音

图 3.12　齐白石《鸣蛙》，68 厘米 ×33 厘米，年代不明，老舍旧藏

图 3.13　齐白石《看君不忘学书时》，28.5 厘米 × 17 厘米，1942 年，荣宝斋

的欢迎（图 3.13）。[1]

　　与老舍收藏的《蛙鸣》相同，《看君不忘学书时》画了三只蝌蚪。如果再加上一到两只，就完全满足老舍要求的"蝌斗四五，随水摇曳"。然而，如果齐白石真的按照老舍要求，在微波荡漾的池水中画出四五只蝌蚪，观者能不能从它们身上"想"到蛙声呢？答案可能是否定的。观者多半可以感受到蝌蚪无声的快乐，

1　少年儿童出版社编：《齐白石老公公的画》，上海：少年儿童出版社，1955 年，图 10。

也多半不会跑到水池边追踪青蛙的叫声。

齐白石画过蛙声，也擅画蝌蚪，尤其是"随水摇曳"的蝌蚪，所以他深知，仅凭"蝌斗四五，随水摇曳"不足以表达"蛙声十里出山泉"。或许这就是齐白石苦思冥想，以泉声代蛙声的根本原因。而老舍主动要求齐白石画"蝌斗四五"，很可能是因为他知道画蝌蚪是齐白石的长项。美术界对齐白石笔下的蝌蚪评价极高，甚至认为蝌蚪最能体现齐白石的艺术特色。如张仃就将齐白石的艺术概括为"以'简'胜"，例证就是蝌蚪："齐白石先生的笔墨，简到无可再简，从一个蝌蚪、一只小鸡到满纸残荷、一片桃林，都是以极简练的笔墨，表现了极丰富的内容。"[1] 老舍特别规定要画蝌蚪，不仅不是要给齐白石出难题[2]，反而是希望齐白石画他本人最擅长的东西。

5. 从冷隽到热烈：作画过程的推测

老舍求画信中，除对每句诗的描绘内容有规定外，还有一个整体要求："敬恳老人赐二尺小幅四事，情调冷隽。"在老舍的期待里，这四幅画中的每一幅画都应该"情调冷隽"。然而《蛙声十里出山泉》描绘了一个很热烈的场面。山泉奔涌，蝌蚪欢快地游动，毫无冷隽可言。在《蛙声十里出山泉》的创作里，齐白石否定了老舍对"情调"的要求。

从齐白石对老舍《命题求画信函》所提要求的整体完成情况来看，齐白石在"情调"把控上也没有全部违背老舍意愿。老舍要求的"四事"，齐白石完成了两幅。除《蛙声十里出山泉》外，还画有一幅《凄迷灯火更宜秋》。老舍希望《凄迷灯火更宜秋》画成"一灯斜吹，上飘一黄叶，有秋意矣"。齐白石遵照老舍要求，画了一盏油灯，上有黄色枫叶飘落。有意思的是，这个画面仅仅占据了画

1　张仃：《试谈齐、黄》，《美术》1958年第2期，第32页。
2　舒乙认为老舍是在给齐白石出难题，见舒乙：《齐白石、老舍与胡絜青》，《档案天地》2012年第8期，第61页。

三 蛙声十里出山泉：齐白石笔下的画外音

幅上半部。齐白石还很贴心地在油灯下方和右侧画出两根墨线，把它们和画上的款题、印章以及画幅下半部的大片空白区隔开来（图3.14）。

《凄迷灯火更宜秋》的构图非常特别。说它特别，是因为在齐白石所有绘制完成的画作中，这种构图仅此一件。不仅画面只占半张纸，而且画中物象部分还被"框"起来。[1] 这个构图或许可以从形式美的角度获得说明[2]，但仍需回答：为什么齐白石在他漫长的艺术生涯中，这个昙花一现的奇特构图恰恰出现在这里？

这一构图可以从老舍《命题求画信函》中找到答案。老舍求画信对画幅尺寸有明确说明，四张画都是"二尺小幅"。《凄迷灯火更宜秋》中被两根直线框起来的部分——老舍指明要画的油灯和落叶——恰好占据了二尺空间。如果将这部分画面裁剪下来，正合老舍所求。齐白石在画幅右侧空白处写了一段话："凄迷灯火更宜秋，赵秋谷句。老舍兄台爱此情调冷隽之作，倩白石画，亦喜为之。辛卯，白石九十一矣，同客京华。"这段文字从画幅上端一直伸展到下半部，也正是通过文字书写，齐白石将《凄迷灯火更宜秋》的画面长

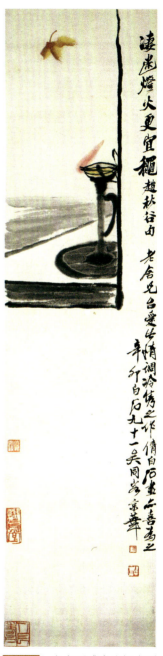

图3.14　齐白石《凄迷灯火更宜秋》，136.5厘米×33.5厘米，1951年，中国现代文学馆

1　舒乙判断是"两笔重墨勾了一扇窗"。见舒乙：《齐白石与老舍的书画情缘》，《东西南北》2013年第18期，第33页。笔者认为这个框的含义很丰富，不一定是再现性的。它既像开在墙上的一个长方形孔洞，又像一个画框，也可能只是一个界栏，把图画部分和其他部分区分开来。

2　舒乙认为《凄迷灯火更宜秋》是"中国画意境美的一个典型"。舒乙：《齐白石与老舍的书画情缘》，第33页。

度延伸了一倍。齐白石又在左侧下方钤了"借山翁""悔乌堂"和"人长寿"三方印章,用它们来填补画面下半段的空白,使整个作品不致头重脚轻(图3.15)。

从《凄迷灯火更宜秋》图画部分仅有"二尺"来看,齐白石最初是打算按照老舍的要求画"二尺小幅""四事"的。这一点可以从北京画院保存的齐白石《秋灯落叶图》获得旁证(图3.16)。[1] 这幅画可能是《凄迷灯火更宜秋》的画稿或早期版本。《秋灯落叶图》上有"九十一白石"款题,可知作于1951年,与齐白石应老舍所求作画同年。《秋灯落叶图》也画一盏青灯,一片落叶,与《凄迷灯火更宜秋》中一灯一叶的构成非常接近,当出于同一构思。《秋灯落叶图》纵61厘米,宽28.5厘米,接近"二尺",与《凄迷灯火更宜秋》"框"起来的图画部分大小相当,更说明二者之间有着千丝万缕的联系。

两画也稍有差异,主要体现在三处:1.《秋灯落叶图》没有桌子和"边框"。2.灯、叶位置不同。《秋灯落叶图》油灯位于中间偏左位置,落叶在右上方;《凄迷灯火更宜秋》灯在右下角,落叶在左上方。3."斜吹"方式不同,《秋灯落叶图》是灯盏大幅度倾斜,灯芯随之歪倒,灯火自然而然地飘向右侧;《凄迷灯火更宜秋》灯盏平稳,火苗大幅度向右上方拉伸,暗示有秋风"斜吹"而过。这些差别表明,齐白石曾经反复推敲"一灯斜吹"当如何描绘。谁来吹?如何斜?齐白石都有很认真的考虑。

以老舍《命题求画信函》中的要求("一灯斜吹,上飘一黄叶")来衡量《秋灯落叶图》与《凄迷灯火更宜秋》,似乎《秋灯落叶图》更符合老舍的设想。《秋灯落叶图》干净利落,只画一灯斜吹和飘落黄叶,再无其他。相反,《凄迷灯火更宜秋》就有些画蛇添足,不仅在老舍要求之外增加了桌子和地面(或桌子在地面上形成的阴影),还多了一个"边框"。更重要的是,《秋灯落叶图》的大小完全符合老舍提出的"二尺小幅"。它可能代表了齐白石收到老舍《命题求画信函》后最初的反应,计划依老舍所求画四张"二尺小幅"。

[1] 王明明主编:《北京画院藏齐白石全集·山水杂画卷》,北京:文化艺术出版社,2010年,第303页。图册中对该画的命名为《秋灯飞蛾图》,但画中无飞蛾而有落叶,故本文称其为《秋灯落叶图》。

三 蛙声十里出山泉：齐白石笔下的画外音

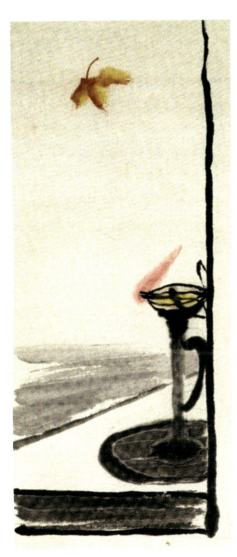

图 3.15 《凄迷灯火更宜秋》中被"框"起来的部分

图 3.16 齐白石《秋灯落叶图》，61 厘米 ×28.5 厘米，1951 年，北京画院

显而易见的是，齐白石改变了主意。齐白石放弃"二尺小幅四事"的规划，改为创作四尺大幅两张。这种改变是怎么发生的？借助《秋灯落叶图》，可以部分还原齐白石应对老舍求画信的完整创作过程：

1. 齐白石打算满足老舍的要求，根据老舍对"凄迷灯火更宜秋"的规定创作了《秋灯落叶图》（或类似画稿）。它的特点是：完全遵照老舍要求，包括画面内容、画幅大小。

2. 当齐白石开始创作《蛙声十里出山泉》时，发现仅仅描绘"蝌斗四五，随水摇曳"是远远不够的，完全无法实现"蛙声十里出山泉"。齐白石决定推翻老舍的设计，另起炉灶。

3. 齐白石认为"二尺小幅"不足以表现他所理解的"十里山泉"，按照自己已经十分成熟的山泉图式重新构思画面内容、安排画面尺寸，创作出四尺大幅的"晚年名作"《蛙声十里处山泉》。

4. 齐白石决定将错就错，将老舍要求的"二尺小幅四事"变更为四尺大画两张。已经完成的二尺大小的《秋灯落叶图》不再合用，就根据已经完成的画稿（可能是《秋灯落叶图》，也可能是同一构思的其他画稿）重绘《凄迷灯火更宜秋》，将"二尺小幅"改造成四尺大幅。不仅尺幅与《蛙声十里出山泉》相当，两张画的面积也正好与老舍用"人民券卅万元"购买的八平尺（"二尺小幅四事"）相抵。

这就可以解释为什么《凄迷灯火更宜秋》如此与众不同。齐白石已经根据老舍的要求，在"二尺"大小的空间中推敲出一灯斜吹、黄叶飘落的构图，如果要把它纵向拉长一倍，这个构图就要推倒重来。只需设想一下，这片黄叶如果抬高二尺之后会是何种情形，就可以理解齐白石的苦恼。最终，齐白石决定维持原状，油灯与黄叶还是在二尺之内辗转腾挪，只是为它们加上一个"边框"，二尺变四尺的任务交给书法和印章来解决，反正书法、印章同样是他的长项。就这样，齐白石将一个构思成熟、长宽比2∶1的小画，巧妙地拉伸为一个长宽比4∶1的狭长画幅。这种改造固然是艺术大师的匠心独运，也是齐白石在应对赞助人要求与坚持个人艺术创造时不得不做的一种变通。

三 蛙声|里出山泉：齐白石笔下的画外音

　　从本文所重建的《蛙声十里出山泉》《凄迷灯火更宜秋》的创作过程来看，齐白石对老舍求画的请求有一个态度转变的过程。从《秋灯落叶图》的百依百顺，到《蛙声十里出山泉》变冷隽为热烈，再到《凄迷灯火更宜秋》的推倒重来，齐白石与老舍的要求渐行渐远。无论画面内容、画幅大小、作品数量，还是情调氛围，齐白石都不再严格遵照老舍求画信中提出的要求。

　　与之互为表里，老舍的"命题求画"也有一个"得寸进尺"的过程。在《蛙声十里出山泉》之前，老舍还有一次针对齐白石的"命题求画"。1951年早些时候，老舍选用四句苏曼殊诗文（"手摘红樱拜美人""红莲礼白莲""芭蕉叶卷抱秋花""几树寒梅带雪红"）请齐白石作画。[1] 第一次的命题作画，老舍没有给出太多规定，仅仅要求齐白石"依句作画"。[2] 齐白石很快为老舍创作出四幅精彩画作。这次"赞助"活动的顺利完成让老舍十分振奋，随后就有了1951年稍晚些时候的《命题求画信函》。这一次，老舍将画题、内容、情调规定得清清楚楚，再次收获两件佳作。有意思的是，在《蛙声十里出山泉》之后，老舍再没有出题恳请齐白石作画的举动。如果结合《蛙声十里出山泉》《凄迷灯火更宜秋》中齐白石对老舍要求的违背，就可以理解为什么没有后续了：齐白石用他的行动表示，他不愿接受束缚，而老舍也心领神会（图3.17）。

　　老舍求画与齐白石的创作，近似于赞助人与艺术家之间的互动。赞助人提供经费，对作品细节做出规定；艺术家按规定完成作品。[3] 伟大的艺术家总能超出赞助人预期，创作出赞助人无法想象的杰作。齐白石就是这样一位画家。如果说老舍的要求是机遇也是束缚，那么齐白石的杰出之处在于，他抓住了机遇，又挣脱了束缚。

[1] 舒乙：《齐白石按老舍命题画苏曼殊诗意四图》，见舒乙主编：《老舍藏齐白石画》，第149—150页。

[2] 齐白石在《红莲礼白莲》一画上题道："红莲礼白莲，曼殊禅师句。老舍命予依句作画，九十一白石。"该画收藏于中国现代文学馆。

[3] 赞助人和画家关系的研究，参见 Francis Haskell, *Patrons and Painters: A Study in the Relations Between Italian Art and Society in the Age of the Baroque*, London: Chatto and Windus Ltd., 1963。

图 3.17　齐白石《红莲礼白莲》，99 厘米 × 33 厘米，1951 年，老舍旧藏

结语

回到老舍对齐白石《蛙声十里出山泉》的赞叹。如汪曾祺回忆所言，老舍"对白石老人的设想赞叹不止"。如果《蛙声十里出山泉》的设想出自老舍，老舍就有王婆卖瓜、自卖自夸的嫌疑。而如前文所述，老舍提出了一个十分不切实际的设想，而齐白石令人赞叹的地方在于，他化腐朽为神奇，将泉声嫁接到蛙声。作为求画人的老舍应该最能感受到齐白石的创造力，他所"赞叹不止"的可能正是齐白石对他最初设想的违背与改动。一个老舍臆想中"情调冷隽"的"蛙声十里"，被齐白石描绘得生机勃勃。

在对声音的视觉表达上，《蛙声十里出山泉》取得了惊人的成就。这一成就体现在两方面，一方面，所有谈论这件作品的文字都对画中"蛙声"的表达赞不绝口，宣称从蝌蚪那里想到、听到，或者感受到"蛙声"。另一方面，又极少有人关注到画中真正发出"声音"的水流。即便关注到水声的观者（例如钟灵），也会认为自己听到了水声与蛙声共同合奏的"交响乐"。也就是说，齐白石成功地将不同声音叠加在一起：视觉的和听觉的，实有的和想象的，可见的和不可见的。

对于《蛙声十里出山泉》中的声音再现，还折射出文本对图像的压抑。当文字文本告知观看者画中存在"蛙声"时，观看者就会以为自己听到了蛙声，无论图像再现了什么——例如水声——都会被扭曲或者解读为"蛙声"。当图像与文本并存时，图像往往受制于文本，甚至总是受制于文本。本文所试图证明的是，对图像本身的充分发掘，或许有助于图像摆脱文本的压制，即便这种对图像本身的发掘仍需借助文本的形式。

想象民族国家

四

会师东京：
国家象征与徐悲鸿的抗战图像

大约在 19 世纪末，狮子与中国勾连在一起，成为中国的国家象征。[1]象征中国的狮子有两个特定动态："睡狮"和"醒狮"。用"睡狮"和"醒狮"来表达的中国形象首先出现于各类文学性文本，后来又进入图像领域，成为 20 世纪中国视觉文化的重要篇章。本文以徐悲鸿的《会师东京》为中心，讨论中国画家如何接受和利用这一象征资源，将其纳入个人艺术发展脉络，以此抒发个体之于国家民族的情感（图 4.1）。

图 4.1　徐悲鸿《会师东京》，113 厘米 ×217 厘米，1943 年，徐悲鸿纪念馆

1　施爱东：《中国龙的发明：16—20 世纪的龙政治与中国形象》，北京：生活·读书·新知三联书店，2014 年，第 263 页。

1.《会师东京》与"会师东京论"

徐悲鸿是中国现代最乐于描绘狮子的艺术家之一。在1920年代到1940年代,徐悲鸿创作出大量以狮子为主题的画作,《会师东京》是其中最著名的一件。画中七只狮子站在山头上向远方眺望,一般就认为这些狮子正"会师"于日本富士山,远处地平线上一轮红日似乎就寓示着民族斗争胜利的即将到来。[1]但就这件作品的内涵,以及徐悲鸿如此构造画面的原委,都还可以做更深入的考察。

现存徐悲鸿纪念馆的《会师东京》作于1943年,上有徐悲鸿题语:

> 会师东京,静文贤妻保存。壬午之秋绘成初稿,翌年五月写成兹幅,易以母狮及诸雏,居图之右,略抒积愤。虽未免言之过早,且喜其终须实现也。卅二年端阳前后,悲鸿。

徐悲鸿这里说的"壬午之秋"是1942年秋天,在存世1943年《会师东京》之外,1942年还有一幅同名画作。

关于徐悲鸿1942年所作的《会师东京》,《天文台》杂志1947年第1卷第1期刊出了一篇《徐悲鸿作会师东京图考》,详尽说明作画原委之外,还抄录了徐悲鸿在画上的题跋:

> 封面会师东京图,为徐悲鸿教授于三十一年八月客桂林,读陈孝威氏会师东京杰作后绘赠。陈氏藏之箧中,秘不示人。今值日本投降之第二周年,公诸当世,痛定思痛,盖可深长思矣。
>
> 徐氏除别作一巨大副本藏诸国立艺术馆外,而于是图题跋如左:
>
> "卅一年四月,盟军方艰危之际,孝威将军倡会师东京之论,辞旨警辟,

[1] 华天雪:《徐悲鸿的中国画改良》,上海:上海书画出版社,2007年,第120页。

论据正确,举世振奋,一时歌咏,皆以此为题。越三月所罗蒙大战,皆如将军所示,痛饮黄龙,期不远也。特写此象征之图,以奉将军,用当左券。壬午中秋悲鸿。"[1]

这篇《徐悲鸿作会师东京图考》是站在 1947 年回顾 1942 年及此后《会师东京图》的创作。文中说徐悲鸿在 1942 年"八月"为陈孝威画了一幅《会师东京》[2],又另外为自己做了一个"巨大副本"。这个陈述与徐悲鸿在定稿里的题跋内容基本一致。此外,从这位"图考"作者的措辞来看,原本送给陈孝威的初稿可能是一张小幅画作;而徐悲鸿后来留给自己的虽是"副本",却是一张大画。这一"副本"也就是存世的《会师东京》,长 217 厘米,宽 113 厘米,确也不负"巨大"之名。

1942 年作的《会师东京》曾经刊登在 1947 年的《天文台》杂志上。陈孝威时任《天文台》主编,拿徐悲鸿送给他的《会师东京》当作封面底图,画作图形淡淡地浮现在目录文字下方,让后来人还能大致了解徐悲鸿画作形貌。与现存徐悲鸿纪念馆的 1943 年《会师东京》比较起来,两件作品左边山头上的 4 头雄狮基本一致,只是雄狮脚下山石错落略有不同,但画面右侧有明显差异,1942 年《会师东京》右侧山脚下隐约可见一头雄狮正向山头奔来,而在 1943 年的同名画作里,则是一头雌狮和两只幼狮遥望远方。这一改动,大约就是徐悲鸿所说的"易以母狮及诸雏"(图 4.2)。

两画左侧相同,而右侧迥异,应该是徐悲鸿先有一个画稿,据此作出一张小幅《会师东京》(1942)赠予陈孝威;后来又根据画稿改作了一幅尺寸较大的《会师东京》(1943),重画时有了很大改动。前一幅作品目前只能看到杂志上刊印的图片;后一幅作品现藏北京徐悲鸿纪念馆,《天文台》杂志称其为"巨大副本",因其变动较大,实际上可以视为一件新作品。

[1] 《天文台》编者:《徐悲鸿作会师东京图考》,《天文台》1947 年第 1 卷第 1 期,第 68 页。
[2] 据王震考订,徐悲鸿 1942 年在桂林的时间应该是 9 月 1 日至 14 日,《徐悲鸿作会师东京图考》里的回忆可能略有偏差。见王震:《徐悲鸿年谱长编》,上海:上海画报出版社,2006 年,第 247 页。

图 4.2 《天文台》用作背景图刊登的《会师东京》

徐悲鸿存世画作中还有一幅纯用水墨绘制的《会师东京初稿》，与《天文台》上刊登的封面底图非常接近：山头上站着四只雄狮，山坡上另有一只雄狮狂奔而来。[1] 画上有一段题跋："会师东京初稿。卅一年秋，徇陈孝威兄意作于桂林。卅六年（1947）冬，悲鸿北平补题。"按跋语所云，此画应为1942年赠予陈孝威的小幅《会师东京》（1942）"初稿"，也即草图。由于《会师东京》（小幅）已公布的图片比较模糊，草图反而能够提供更多画面信息，例如草图右侧奔跑的狮子。这只狮子身后尚有点画若干，远看宛若尘土飞扬，细看又似别有用心。不过草图与

[1] 见于中国嘉德2013秋季拍卖会，具体信息见 http://www.cguardian.com/AuctionDetails.html?id=540192&categoryId=1400&itemCode=837。

四　会师东京：国家象征与徐悲鸿的抗战图像

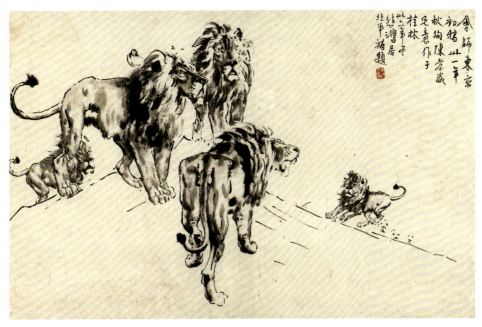

图 4.3　徐悲鸿《会师东京初稿》，61.5 厘米 ×91.5 厘米，1942 年，私人收藏

图 4.4　1942 年《会师东京初稿》右下方的狮子

成品间也存在一些差别，如成品中群狮所立山头的描绘运用了更多墨色，而草图仅简单勾勒轮廓。草图题跋还为《会师东京》的创作提供了一个具体的创作情境：徐悲鸿会在 1942 年秋创作《会师东京》，是应陈孝威的请求（图 4.3、图 4.4）。

91

陈孝威是一个军事家和政论家。1926年，陈孝威曾经出任直隶泰宁镇守使、陆军第七军参谋长等职务，并获得"六不将军"的美名，因他就职时宣布以"不怕死、不爱钱、不忘本、不枉法、不妒能、不畏难"治军，又对地方说"不加征地方一税、不妄动官吏一人、不私携公物一丝、不苟取民财一介、不轻伐山陵一树、不浪费府库一钱"。[1] 1936年11月，陈孝威在香港创办半周刊《天文台》，发表各类"中外要闻及时流轶事"。[2] 香港沦陷后《天文台》一度停刊，陈孝威逃入桂林，并在1942年4月24日的一次公开讲演中提出"会师东京"。这次讲演的全文，1942年6月即由桂林的《国防周报》以《会师东京》出版，出版时还附上黄焕文作于5月14日的《击破轴心的战略——陈孝威先生〈会师东京〉读后感》一文。[3] 在《会师东京》一书中，陈孝威提出的主旨是：

> 吾人凭自身力量，已足摧毁敌寇侵略之意志，益以精神物质俱优之美军与我并肩作战，苏联远东伺机于其北，英国海空大军不断增援印度洋，吾人宁能不以会师东京为今后策划作战之目的者乎！[4]
>
> 因为会师东京之决心与部属，才有共同之目标。盖有共同之目标，才有统一之步骤，既有统一之步骤，才有集中之力量。于是兵力之动员必加大，器材之集中必加多，同盟国意志之凝结，必更坚固，同盟国精神之振奋，必更旺盛，日寇今后之新攻势，必多踌躇，日寇对南洋资源之猎取，必更生意外之困难，此所谓先人有夺人之心者也。可以一战而收复南洋失地，再战而夺取东京，三战而直捣轴心之老巢。兄弟所提"会师东京"四字之用意在此。[5]

1 陆丹林：《"六不将军"陈孝威》，《茶话》1947年第11期，第125—128页。

2 《征稿小启》，《天文台》创刊号，1936年11月7日，第1页。

3 陈孝威：《会师东京》，桂林：国防书店，1942年。《会师东京》初版版权页上的出版时间作5月，但实际的出版可能是在6月，一是该书封底上"编者"作于6月的一段按语，二是此书第六版注明第一版的出版时间是1942年的6月14日。

4 同上书，第12页。

5 同上书，第20页。

四 会师东京：国家象征与徐悲鸿的抗战图像

在 1942 年 4 月 24 日的这次讲演里，陈孝威只设想了一个大致方向，即同盟国应先会师东京，再会师柏林，没有提出具体方案。这一年的 7 月 5 日[1]，陈孝威又撰写了《开辟第七战场》一文，刊登在《改进》杂志 1942 年第 6 卷第 6 期。文中详细设计了"会师东京"的军事规划，列出 7 个战场：

 第一战场——中国东部国境。
 第二战场——法比国境及其附近地带。
 第三战场——挪威、瑞典国境及其附近地带。
 第四战场——北菲及其附近地带。
 第五战场——苏联西部国境。
 第六战场——西南太平洋及其附近地带。（包括印，缅，澳，纽）
 第七战场——东三省与内蒙古及其附近地带。（包括阿留申群岛，千叶群岛）[2]

在陈孝威的规划里，"会师东京"需要由这几个战场的协同合作来完成：

 若因既开辟第二第三两战场，而形势趋于稳定之后，为预防英美主力为纳粹胶住于欧洲大陆，历久不决，日寇乘间坐大，则以第一战场（中国战场）为主体，协同第六战场（包括印，缅，澳，纽）并有苏联自动的开辟第七战场。（苏联为主干，美国协同之）各以东京为攻击前进目标，不需明年，可以尽先解除纳粹帮凶者之武装，以孤纳粹德国之势，夫如是可以解除苏联东部国境之威胁，可以释去英美东顾之牵制，可以助中国完成自由解放之战争，而出兵西往欧陆，可以使东方弱小民族，自日寇蹄下解放出来，而收复充分之南洋热带资源，一举而四利皆备，是即东京会师完成之日，亦即柏林崩溃开始之时。[3]

1 关于这篇文章的写作时间，见陈孝威：《会师东京回忆》，出版地点不详，1945 年，第 21 页。
2 陈孝威：《开辟第七战场》，《改进》1942 年第 6 卷第 6 期，第 227 页。
3 同上。

用陈孝威本人在《会师东京》第五版自序来说，会师东京是"目的"，开辟第七战场是"手段"。[1] 这篇文章让"会师东京论"更加自圆其说，因此在 1942 年 8 月《会师东京》一书的"增订再版"中补入此文[2]。徐悲鸿 1942 年 8 月下旬到达桂林之后，接触到的"会师东京论"，应该就是补入《开辟第七战场》后的《会师东京》。

陈孝威的设想是先灭日本，再战德国，恰与日后的史实相左。但他这个七大战场同心合力"会师东京"的说法，却是徐悲鸿创作《会师东京》一画的理论基础。据说陈孝威的会师东京论一经提出，就因"议论警辟"而"倾动一时"。[3] 陈孝威本人当时对这个后来被证明是错误的判断非常得意，趁徐悲鸿在桂林时请托徐悲鸿画了《会师东京》图。当时的中日战争中，中国在整体上处于不利地位，骤闻陈孝威"会师东京论"，不免振奋雀跃，徐悲鸿肯为陈孝威画这幅画，可能多少也是受到了"会师东京论"的蛊惑。

到 1943 年，陈孝威的"会师东京"论已经不再流行。徐悲鸿重绘/改绘《会师东京》，将画面右下角那只奔跑的雄狮改成一只母狮和两只幼狮，用他本人在画上的题记说，"易以母狮及诸雏"，而作画的目的，是"略抒积愤"。时隔大半年之后，徐悲鸿已经知道陈孝威"会师东京论""未免言之过早"，不过他仍然认为，或者说希望，"喜其终须实现也"。徐悲鸿的重绘/改绘，就不能仅仅从陈孝威的理论本身着手来了解，还要考虑到徐悲鸿对时局的理解，以及他对于狮子题材的认识。

2. "平生好写狮"的徐悲鸿

1928 年 9 月中秋，徐悲鸿曾写雄狮图一幅，并在画上题诗以表达自己"平生好写狮"的个人趣味：

1　陈孝威：《会师东京回忆》，出版地不详，1945 年，"会师东京第五版自序"第 1 页。
2　陈孝威：《会师东京》（第 2 版），桂林：国防书店，1942 年，第 22—31 页。
3　陆丹林：《"六不将军"陈孝威》，《茶话》1947 年第 11 期，第 127 页。

> 平生好写狮，爱其性和易。亦曾观憨笑，亦曾亲芳泽。亦曾闻怨啼，亦曾观舞跃。所以东河吼，实千古艳谑。冒以猛兽名，奇冤真不白。[1]

狮子自然是猛兽，徐悲鸿笔下的狮子也从来以猛兽的面目出现，而徐悲鸿偏要在诗中说此乃"奇冤"，是在以半调侃的方式炫耀他对狮子的熟悉和喜爱。

徐悲鸿小时候可能就接触到狮子图像。他在《悲鸿自述》里说，他十三四岁的时候：

> 时强盗牌卷烟中，有动物片，辄喜罗聘藏之。又得东洋博物标本，乃渐识猛兽真形，心摹手追，怡然自得。[2]

徐悲鸿对狮子的热情可能萌生于1912年的上海。在《述学之一》（1930）里，徐悲鸿回忆他第一次看到现实中的狮子的时间和地点：

> 民国初年，吾始见真狮虎象豹等野兽于马戏团，今上海新世界故址，当日一广场也，厥伏威猛，超越人类，向之所欣，大为激动，渐好模拟。[3]

不过现存徐悲鸿最早的狮子画作，是1920年发表在《北京大学绘学杂志》第1期上的水彩画《搏狮图》。[4] 画中一位裸体壮汉正与雄狮搏斗，双手掰开狮子的双颌。画面主题似乎是希腊传说中的大力士赫拉克利特与狮子的搏斗。需要提到的是，这期《北京大学绘学杂志》还刊登了徐悲鸿的《中国画改良论》，也就是徐悲鸿作于1918年的《中国画改良之方法》。《搏狮图》（图4.5）应该是徐悲鸿立志改良中国画之时，自己比较得意的作品。

[1] 徐悲鸿《狮》，《新文化》1934年第1卷第7—8期；亦见王震编：《徐悲鸿文集》，上海：上海画报出版社，2005年，第223页。

[2] 徐悲鸿：《悲鸿自述》，见王震编：《徐悲鸿文集》，第31页。

[3] 徐悲鸿：《述学之一》，同上书，第41页。

[4] 徐悲鸿：《搏狮图》，《北京大学绘学杂志》1920年第1期。

图像的焦虑

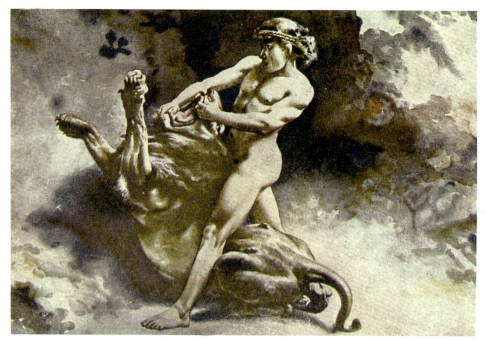

图 4.5　徐悲鸿《搏狮图》,《北京大学绘学杂志》1920 年第 1 期

1918 年 4 月，徐悲鸿在讲演《美与艺》里第一次提到了雄狮：

> 故准是理也，则海波弥漫，间以白鸥；林木幽森，缀以黄雀；暮云苍霭，牧童挟牛羊以下来；蒹葭迷离，舟子航一苇而径过。武人骎骏马之驰，落叶还攫以疾风；狡兔脱巨獒之嗅，行径遂投于丛莽。舟横古渡，塔没斜阳；雄狮振吼于岩壁之间，美人衣素行浓阴之下；均可猎突视觉，增加兴会，而不必实有其事也，若夫光暗之未合，形象之乖准，笔不资分布，色未足以致调和，则艺尚未成，奚遑论美！不足道矣。[1]

雄狮要在岩壁之间发出吼声，才能在视觉上增加兴味，令人感到美好。恰好徐悲鸿在描绘与狮子的搏斗时，也将背景设置为岩壁，两者应该不是巧合，而是

[1] 徐悲鸿：《美与艺》，见王震编：《徐悲鸿文集》，第 1 页。

他对于雄狮及其与之相匹配的背景的一种认识。

真正能够有机会面对狮子写生作画，要到徐悲鸿赴欧求学之后，又尤其是徐悲鸿在德国生活的两年时间里（1921年夏至1923年春）。[1]《悲鸿自述》描写了这段经历：

> 柏林之动物园，最利于美术家。猛兽之槛恒作半圆形，可三面而观。余性爱画狮，因值天气晴朗，或上午无范人时，辄往写之。积稿颇多，乃尊拔理、史皇，为艺人之杰。[2]

徐悲鸿在《述学之一》一文里有更详尽的记述，说因柏林动物园的特别设置，"其动物奔腾坐卧之状，尤得仵视详览无遗。故手一册，日速写之，积稿殆千百纸，而以猛兽为特多。后返法京，未易此嗜，但便利殊逊"[3]。徐悲鸿的观察非常敏锐。1870年，柏林动物园就拥有了户外狮园，是欧洲最早以户外形式饲养和展示狮子的动物园。[4] 一张拍摄于1905年的照片可以看到20世纪初柏林动物园展示狮子的方式，一个多边形的笼子从两侧建筑物中伸展出来，照片里的观众从不同角度观看笼里的狮子。诚如徐悲鸿所言，这里的狮子"可三面而观"。大概就是在照片中显示的地方，徐悲鸿"积稿殆千百纸"（图4.6）。

徐悲鸿在柏林期间作的狮子素描还有部分保留在徐悲鸿纪念馆，所绘狮子均造型精准，形态生动。徐悲鸿对自己的狮子素描也很得意，其中一幅大约作于1922年的《小狮》还用铅笔写道："吾之精爽磨成，无负张祖芬、黄震之两先生者。"（图4.7、图4.8）

柏林动物园让徐悲鸿对于狮子产生了一种特别亲近的情感。在一幅现存中国美术馆的《双狮图》上，徐悲鸿写道："吾居德京，日跼蹐于动物园，速写猛兽，

1 王震：《徐悲鸿年谱长编》，上海：上海画报出版社，2006年，第34—36页。
2 徐悲鸿：《悲鸿自述》，见《徐悲鸿文集》，第35页。
3 徐悲鸿《述学之一》，同上书，第41页。
4 〔法〕巴拉泰、菲吉耶著，乔红涛译：《动物园的历史》，北京：中信出版社，2006年，第121—122页。

图 4.6　柏林动物园的狮子，1905 年，见《动物园的历史》一书

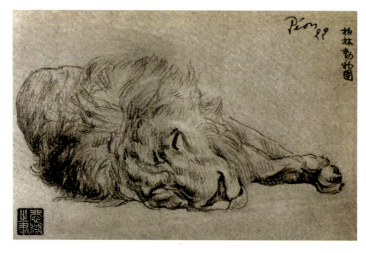

图 4.7　徐悲鸿《睡狮》，11.2 厘米 ×18 厘米，1922 年，徐悲鸿纪念馆

图 4.8　徐悲鸿《小狮》，24.7 厘米 ×26 厘米，1922 年，徐悲鸿纪念馆

四　会师东京：国家象征与徐悲鸿的抗战图像

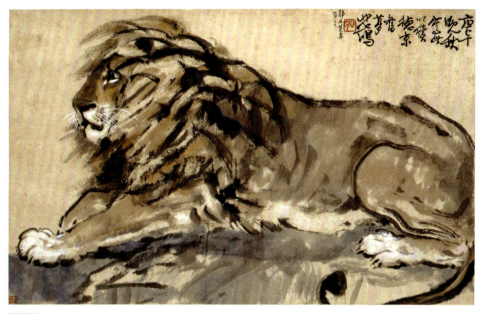

图 4.9　徐悲鸿《狮》，53 厘米 ×86 厘米，1930 年，徐悲鸿纪念馆

其乐无穷。习之既稔，几通其性。今与人处，反觉无雍容和睦之情趣也。"在动物园画狮子还要好过人与人的交流，徐悲鸿对狮子的热爱可以说是溢于言表了。在离开德国数年之后，徐悲鸿于 1930 年用水墨描绘了一只狮子（图 4.9），还在题跋里写了这样一句话："庚午晚秋，写此以续德京旧梦。""德京"即柏林，柏林动物园甚至成为徐悲鸿魂牵梦萦之所在。

　　从柏林时期开始，狮子成为徐悲鸿绘画创作的重要主题。1922 年，徐悲鸿作了一幅非常精细的素描《狮吼》，一只雄狮和一只雌狮站在高山之上向远方吼叫，前方——在画面上也是下方——两道闪电正划过天际。通过把狮子放在云天之上，进一步突出画面的崇高感。就画面最直观的内容来说，《狮吼》同时表现了动物的野性和自然的伟力，带有明显的欧洲浪漫主义色彩。这幅素描应是一幅油画的画稿。徐悲鸿和蒋碧微有一张合影，两人并肩坐在一起，身后以一张巨大油画作为背景，画面只露出下半段，在照片里显露的部分与《狮吼》素描一般无二。不过这幅作为背景的《狮吼》画面尺度比素描《狮吼》大不少。《狮吼》素描高 38.5 厘米，宽 60.9 厘米。徐悲鸿、蒋碧微合影背景中的狮子画幅尺度不明，

99

只能通过前景中人物的大小来做推断。照片中的《狮吼》画面长度大约是徐悲鸿肩宽的 3 倍,如果徐悲鸿肩宽是 50 厘米,那么这幅背景里的《狮吼》实际的长度大概就在 150 厘米。不过,背景里的这幅画左侧部分没有全部收入镜头,如果油画与素描完全一致,那么它的长度就可能接近 2 米。实际上,这也是徐悲鸿巴黎时期油画创作比较能够把握的尺寸,他 1924 年的油画作品《奴隶与狮》长 152.8 厘米,和油画《狮吼》的长度大致相当或略短。虽然目前这幅油画不知流落何方,不过它的绘制时间应该在 1922 年至 1924 年之间,应该是徐悲鸿在法国期间创作的狮子题材的大幅油画之一(图 4.10、图 4.11)。

1924 年,徐悲鸿又完成了《奴隶与狮》油画及素描稿。这是徐悲鸿在法

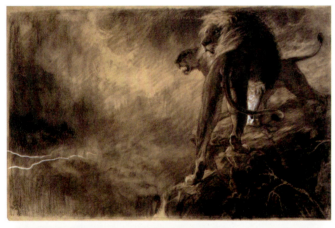

图 4.10　徐悲鸿《狮吼》,41 厘米 ×62.5 厘米,1922 年,徐悲鸿纪念馆

图 4.11　徐悲鸿、蒋碧微和《狮吼》的合影,《学校生活》1930 年第 2 期

国期间精心构思的杰作。和最早的《搏狮图》相仿，"奴隶与狮"题材出自古希腊罗马，见于2世纪古罗马学者奥卢斯·革利乌斯（Aulus Gellius）所著《阿提卡之夜》。在该书第5卷第14章，革利乌斯引述了1世纪希腊人阿皮昂（Apion）亲眼所见并记录于《埃及纪事》一书的一则故事：奴隶安德罗科鲁斯（Androclus）因主人的不公正待遇被迫逃亡，藏身于一个隐秘的洞窟；一只受伤的狮子来到这里，安德罗科鲁斯一开始心里满是恐惧，而狮子温顺地走向他，伸出受伤的脚寻求帮助，于是安德罗科鲁斯从狮子的脚板上拔出一根大刺，挤出脓血，清理伤口；在共同生活三年之后，安德罗科鲁斯离开这里，很快被士兵抓获送往罗马，被原先的主人判处死罪，送到斗兽场；在斗兽场，奴隶与狮子再次相遇，狮子不肯伤害安德罗鲁斯，"如献媚的狗那般轻柔地摇起尾巴走近那被恐惧吓得半死的人的身体，并用舌头舔他的手脚"。凯撒问明原委，将前因后果宣示给斗兽场观众，在场所有人都要求释放安德罗科鲁斯，还投票决定将狮子也送给他。当安德罗科鲁斯牵着狮子在罗马城里行走时，遇到的人会说"这狮子是此人的朋友，这人是狮子的医生"[1]。为狮子拔刺的传说也见于普林尼（Gaius Plinius Secundus）《自然史》。普林尼记录了一个锡拉库萨人门特（Mentor）在叙利亚看见一只狮子在地上打滚，门特跑开时狮子也跟着走，后来发现狮子一只脚受伤肿起，就为狮子拔出脚上的刺。普林尼还说，在门特的家乡锡拉库萨有一幅绘画描绘了这件事。[2]《阿提卡之夜》收录的故事，或许受到《自然史》的启发。比较起来，《阿提卡之夜》提供的版本更加引人入胜，流传也更广。徐悲鸿描绘的情节更接近《阿提卡之夜》中奴隶与狮子在洞中初次相遇的场景：狮子的左前足流淌着鲜血，正从洞外走来；奴隶倚靠在石壁上，作惊恐之状。狮子的沉稳从容与奴隶的畏惧紧张相映成趣。从题材到手法，《奴隶与狮》都是一幅标准的法国学院派油画（图4.12、图4.13）。

除此之外，徐悲鸿还创作过若干狮子的油画，1926年回国期间，曾在《小

[1]〔古罗马〕奥卢斯·革利乌斯著，周维明等译：《阿提卡之夜》（1—5卷），北京：中国法制出版社，2014年，第285—287页。

[2]〔古罗马〕普林尼著，李铁匠译：《自然史》，上海：上海三联书店，2018年，第128页。

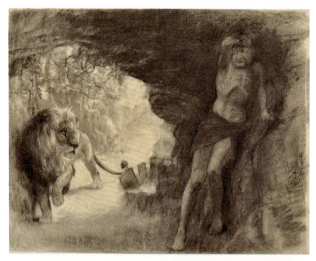

图4.12 徐悲鸿《奴隶与狮》素描稿，47.5厘米×63厘米，1924年，徐悲鸿纪念馆

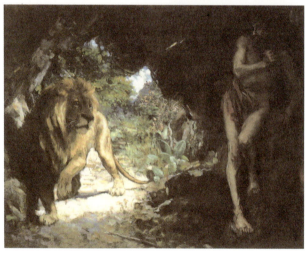

图4.13 徐悲鸿《奴隶与狮》油画，123.3厘米×152.8厘米，1924年，私人收藏

说月报》上发表了油画《狮》，画两只狮子在山石间行走，雄狮在前，雌狮在后，一转头，一俯首。刊登时并附上一则编者按语：

> 悲鸿君新自欧归，所作工力沉着，承示名作数幅，兹先刊此幅，以介绍于国人。西谛。[1]

[1] 西谛在徐悲鸿《狮》下所作按语，见《小说月报》1926年第17卷第6期。

四 会师东京：国家象征与徐悲鸿的抗战图像

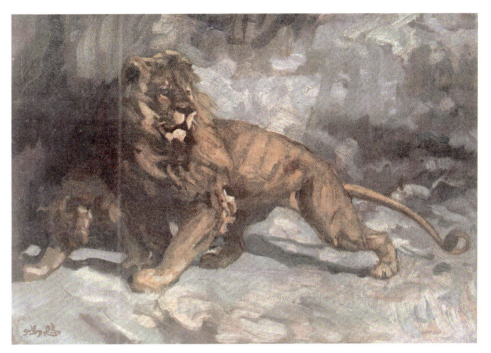

图 4.14　徐悲鸿《狮》，《小说月报》1926 年第 17 卷第 6 期

徐悲鸿向国人介绍自己留学欧洲的成果时，会选送画狮子的作品，这也可以看出狮子在徐悲鸿早期油画创作中占据了一个重要的位置（图 4.14）。

徐悲鸿在欧洲留学期间绘制了大量狮子习作，在他这一时期的油画创作里，狮子也占据了核心的地位。不过这些狮子绘画无论在主题还是手法上都是西方的，是徐悲鸿在西方艺术脉络里学习和创作的产物。徐悲鸿对"醒狮"观念应该并不陌生，他在旅欧求学之前就已相识的高剑父、高奇峰等画家就有不少"醒狮"画作，然而徐悲鸿在整个 1920 年代都还没有表露出对"醒狮"的丝毫兴趣。他对狮子的热情，相对于具有公共性的民族话语而言，完全是个人化的，即便这一个人化的热情能够在欧洲浪漫主义艺术中找到根源。

3. 醒来的雄狮

 徐悲鸿在法国画的狮子作品没有"睡狮"或"醒狮"的含义，不过，他的这些狮子在 1933 年的中国被赋予了新的含义。1933 年《大众画报》上刊登了徐悲鸿 1924 年在巴黎所作的一幅狮子速写（水彩或水墨）。徐悲鸿在画上的落款是："甲子之秋，悲鸿，法京。"作品以《狮》为题，画的是两只行进中的狮子，前面一只雄狮将后一只遮挡住大半，动态与《小说月报》上刊登的同名油画非常相似，在内涵上应该也没有太大差别。但是，《大众画报》为这幅水彩添加了一个英文标题，将作品的中文名字《狮》更定为"the waken lion"，即"醒狮"，或"这只醒狮"，旁边还配有一段中文解说：

> 怒吼，不能抑制地开始了，
> 醒来的雄狮已迈步向前，
> 这，不是你的写照吗？
> 中国，中国的青年！[1]

 这段文字以毋庸置疑的语气，确认画中狮子的主题：这是一只东方的醒狮，是正在崛起的中国。徐悲鸿笔下的狮子因而具有了民族国家的象征意义。但如果仅仅从画面来看，可以确定徐悲鸿的原意并不是要描绘一幅象征中国的"醒狮"，因为"醒狮"应该是而且只能是一只，不可能用同时出现的一雄一雌两只狮子来象征中国。此外，画中两只狮子的动态是回首和低头，虽然确实是在"迈步向前"，步履之间却过于慵懒，近于觅食，而非表达一种正在"醒"来的状态（图 4.15）。

 这幅《狮》能够被赋予新的含义，显然是由当时的政治背景决定的。1933 年，日本侵占中国东北已有两年，又于这一年的年初越过长城，侵吞中国热河。在这

[1] 徐悲鸿：《狮》，《大众画报》1933 年第 1 期。

四　会师东京：国家象征与徐悲鸿的抗战图像

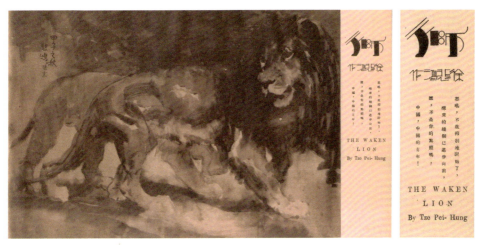

图 4.15　《大众画报》1933 年第 1 期上刊登的徐悲鸿《狮》及编者按语

个举国皆思振作的时间点上，《大众画报》借画家笔下的狮子图像来表达一种对于民族国家振兴的期望与召唤，自然也就顺理成章。在新的时局下，徐悲鸿的狮子图像被纳入民族国家的目光之下。

或许正是在这个时候，徐悲鸿本人也开始重新审视自己对狮子的热情，转而从狮子之于中国的象征寓意角度来看待这一题材。这种观念的转换，最突出地体现在 1934 年的《新生命活跃起来》，这是徐悲鸿存世狮子画作中的名篇，画上有一段自题：

　　　新生命活跃起来。甲戌岁阑，危亡益亟，愤气塞胸，写此自遣。悲鸿。

狮子在这里明确和国家的危亡联系在一起，国家"危亡益亟"，画家便"愤气塞胸"，写雄狮以自遣。虽非"醒狮"，但有醒狮的寓意在其中。但是，这幅画在创稿之初，可能并没有那么明确的民族国家含义，因为它在创作之初并不叫《新生命活跃起来》，而是叫《飞将军从天而下》（亦名《狮》）。这幅画曾于 1936 年 6 月发表在《新中华》杂志上，当时画上的款题是：

105

> 飞将军从天而下。甲戌岁阑，危亡益亟，愤气塞胸，写此自遣。悲鸿。[1]

《新中华》所刊这一画作与存世《新生命活跃起来》在画面上完全一致，徐悲鸿本人的款题后半段也一般无二，只是题写的第一句话（也就是标题）有所不同。一者为"飞将军从天而下"，一者为"新生命活跃起来"（图 4.16、图 4.17）。

为什么两张一模一样的作品却有这种差别？如果仔细观察存世的《新生命活跃起来》，可以看出标题"新生命活跃起来"下有明显的挖填痕迹，从这个痕迹来判断，应该是徐悲鸿自己将"飞将军从天而下"这几个字挖去，补纸后，重新题写了"新生命活跃起来"。也就是说，徐悲鸿对于最初的名字"飞将军从天而下"不满意，刻意对作品名称做了更替。修改题记的时间尚不能完全确定，但肯定是在 1936 年 6 月《新中华》杂志出版以后，更可能的时间，是在抗日战争全面爆发之后（图 4.18）。

从"飞将军从天而下"到"新生命活跃起来"，画面里跳跃的狮子就有了不同含义。"飞将军"的出处是西汉名将李广，匈奴人因其骁勇善战称他为"汉之飞将军"。[2]徐悲鸿以"飞将军从天而下"为题创作这幅跳跃的狮子，似乎隐藏了某种对于救世主的期待，希望一个能征善战的将领像一只雄狮一样横空出世，改变时局，救国家于危难之际。

而"新生命活跃起来"则是另一种意义，期许一种集体的内在力量迸发出来，希望获得新生命的中国如同一只醒来的雄狮，奔腾跳跃，勇猛直前。一幅刊登在《抗战漫画》1938 年第 8 期上的漫画以《中国之新生命》为题，很能说明"新生命"的含义。漫画下方标示出中、日两国地图，一名中国战士在飞扬的国旗下吹响进军号角，满天的飞机正向日本投下炸弹——这就是当时人心目中中国应有的"新生命"。位于画面中心位置的地图和国旗都是中国的象征，而新生命就是能够战胜敌人的活泼泼的力量。"活跃"隐含着生命的涌动，在一篇与徐悲鸿全不相干的文章里，有这么一段关于"活泼精神"与"新中国"的论述可

1　徐悲鸿：《狮》，《新中华》1936 年第 4 卷第 12 期。
2　司马迁：《史记》，北京：中华书局，1959 年，第 2871 页。

四 会师东京：国家象征与徐悲鸿的抗战图像

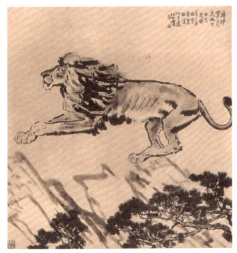

图 4.16 徐悲鸿《狮》，1934 年，刊于《新中华》1936 年第 4 卷第 12 期

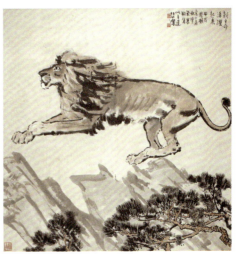

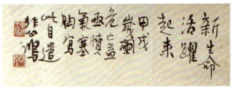

图 4.17 徐悲鸿《新生命活跃起来》，113 厘米 × 109 厘米，1934 年，徐悲鸿纪念馆

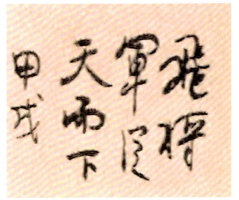

图 4.18 "新生命活跃起来"下有挖款补填痕迹

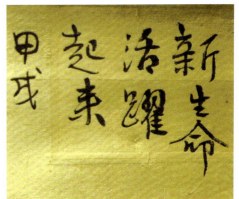

以引为参照：

> 末了再谈一谈重工业建设应有的精神。我们认为有三个字，两句话，最关紧要。三个字就是公，诚，拼。两句话就是坦白心地，活泼精神。……有了坦白心地，黑暗中可以觅取光明。有了活泼精神，苦闷中可以得到快乐。坦白心地是善，活泼精神是美，尽善尽美，才能建设光明快乐的新中国。[1]

在抗战艰难之时，人们对于"活跃"的生命力有一种追求和期待，只有活泼的精神，才可以从黑暗中觅取光明，建设起光明的"新中国"（图 4.19）。

在中日战争逐步升级的过程中，徐悲鸿开始自觉地创作带有"醒狮"性质的作品。他笔下的狮子不再仅仅在山林中漫步，或者与希腊罗马的神话传说为伴，开始明确体现出中国的隐喻。1935 年的《狮与蛇》是此类作品中较早也比较著名的一件，画一只雄狮面对一条小蛇。作品题画诗明确了画面内容：

> 凛凛百兽尊，目中无余子。剧知有长蛇，瑟瑟暗中伺。高行何所畏，浩然气可恃。

抗战爆发之后，文艺作品常以蛇来象征日本的邪恶和贪婪。徐悲鸿描绘狮与蛇的搏斗，本身就是隐喻中国与日本之间的战争。狮子身具"浩然"之气，而蛇在面对狮子时只能"瑟瑟"发抖。虽然时局艰辛，战事不利，画家却通过诗与画来传达对战争胜利的期待与信心。相似的构图也见于 1939 年的《侧目图》。抗战期间，"狮与蛇"是徐悲鸿特别青睐的绘画主题（图 4.20）。

这些狮子虽然以中国画为媒介，寓意中国与日本的战争，不过它的源头还是可以追溯到徐悲鸿在欧洲的学习成果。徐悲鸿对于西方绘画中狮子题材的关注和喜爱，体现在他 1932 年编选的《画范·动物》里。《画范》收录各式动物画 34 幅，

[1] 钱昌照：《重工业建设之现在及将来》，《新经济》1942 年第 7 卷第 6 期，第 109—110 页。

出现狮子的有 3 幅，分别是第 13 幅《狮》、第 30 幅《狮攫马》、第 33 幅《狮击蛇》（亦称《狮与蛇》）。《狮》出自英国画家李维埃（Briton Riviere）之手，徐悲鸿的点评是："李维埃写狮甚多，此其画稿也，其狮之解剖学尤精，故于此点尤注意。"《狮攫马》是德拉克洛瓦（Eugène Delacroix）的作品，徐悲鸿说："此幅乃德氏素描画稿，写狮攫一马而衔其颈，极残酷凶猛之致，虽以意为之，而两种动物骨骼都有交代，可见其工力深也。"《狮与蛇》是徐悲鸿佩服的巴里（Antoine-Louis Barye）作的青铜雕塑，徐悲鸿说这件雕塑"情绪紧张，作风尤现壮劲之美"[1]。从这些描述来看，徐悲鸿首先审视狮子

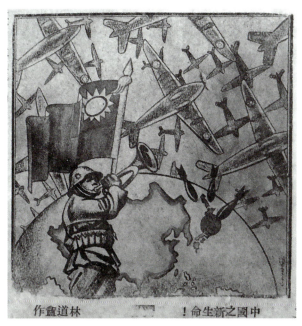

图 4.19　林道盦《中国之新生命！》，《抗战漫画》1938 年第 8 期

图 4.20　徐悲鸿《侧目图》，111 厘米 ×109 厘米，1939 年，徐悲鸿纪念馆

[1] 徐悲鸿：《〈画范·动物〉介绍》，见《徐悲鸿文集》，第 50—51 页。

的解剖、骨骼或者结构的刻画，而后是狮子所展现的凶猛壮劲之美。这大概也是徐悲鸿审视画中狮子的两个基本角度。这几幅狮子画作的选用，等若徐悲鸿自己揭示出自己狮子题材所受到的西方影响的来源。尤其是巴里的《狮与蛇》在题材上与徐悲鸿的《狮与蛇》《侧目图》完全相同，对狮、蛇某些动态的刻画也有相近之处，两者之间有明显的承接关系。

德拉克洛瓦特别喜欢描绘狮子和老虎，其中也包括狮、虎与蛇的搏斗（图4.21），他有《狮击蛇》（*Lion Overpowering a Snake*，1846）、《老虎受到蛇的惊吓》（*Tiger startled by a Snake*，1858）、《老虎和蛇》（*Tiger and Snake*，1862）等水彩或油画作品传世，这类作品多少受到英国画家如威廉·哈维（William Harvey）的影响，尽管德拉克洛瓦本人强调自己在动物画方面只看重"自然和鲁本斯"。此外，德拉克洛瓦也曾和著名动物雕塑家巴里在1828—1833年之间一起研究野生动物，两人还交换素描，相互启发[1]。

徐悲鸿《画范》收录有巴里的雕塑作品《狮与蛇》。这是一个小雕塑，收藏在卢浮宫博物馆，徐悲鸿在巴黎留学时的朋友孙佩苍也购藏过同一件作品的青铜复制品。[2] 徐悲鸿和孙佩苍在欧洲时交往频繁，或许可以时常把玩这一雕塑。[3] 巴里此类题材中最著名的一件是1832年创作出石膏像、1833年翻铸成青铜雕塑的《狮与蛇》（*The Lion with the Serpent*），作品高1.35米，长1.78米，1836年为卢浮宫获得。[4] 这一雕塑长期放置在卢浮宫和协和广场之间的杜勒里花园（Tuileries Garden），徐悲鸿去巴黎就可以看到。巴里的《狮与蛇》对于激烈动态与野性力量的表达是浪漫主义艺术理想的体现，其中也未尝没有对于1830年法国革命不同政

[1] Lee Johnson, "Delacroix, Barye and 'The Tower Menagerie', An English Influence on French Romantic Animal Pictures", in *The Burlington Magazine*, Vol.106, No.738 (Sep., 1964), pp. 416-419；Eve Twose Kliman, "Delacroix's Lions and Tigers, A Link between Man and Nature", in *The Art Bulletin*, Vol.64, No.3(Sep.,1982), pp.446-466.

[2] 孙元：《寻找孙佩苍》，桂林：广西师范大学出版社，2014年，第27、277页。

[3] 徐悲鸿和孙佩苍的交往主要见于蒋碧微的记录，见蒋碧微：《蒋碧微回忆录》，台北：皇冠杂志社，1992年，第75—84页。

[4] 见卢浮宫网页：https://collections.louvre.fr/en/ark:/53355/cl010091396。

四　会师东京：国家象征与徐悲鸿的抗战图像

图 4.21　德拉克洛瓦《狮与蛇》，33厘米×41.3厘米，1862年，科克伦美术馆

治力量斗争的隐喻，虽然这一点还有争议。[1] 如果巴里就有用狮与蛇的争斗来象征不同政治力量的较量，那么徐悲鸿用雄狮和蛇来象征中国和日本的战斗，倒也不算空穴来风（图 4.22、图 4.23）。

狮子作为民族国家的象征寓意在徐悲鸿 1938 年《负伤之狮》里体现得更加明显，徐悲鸿在画上写道：

> 廿七年岁始，国难孔亟，时与麖若先生同客重庆，相顾不怿，写此狮聊抒忧怀。

[1]　Henri Loyrette ed., *Nineteenth Century French Art: From Romanticism to Impressionism, Post-Impressionism, and Art Nouveau*, Paris:Flammarion; New York: Distributed in North America by Rizzoli International Publications, 2007, p.74.

图像的焦虑

图 4.22 巴里《狮与蛇》,32 厘米 ×34 厘米,年代不详,孙佩苍旧藏

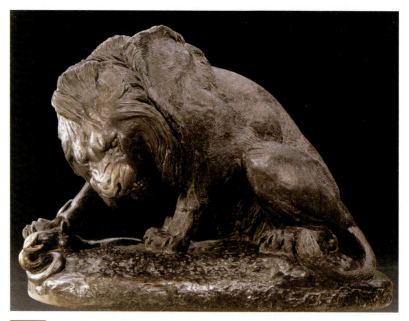

图 4.23 巴里《狮与蛇》,135 厘米 ×178 厘米 ×96 厘米,1833—1836 年,巴黎卢浮宫博物馆

受伤的狮子正是国难的象征。在题材处理上,《负伤之狮》颇为类似法国浪漫主义画家席里柯(Theodore Gericault)所绘《受伤的龙骑兵退出战场》,用受伤的战士来隐喻战事的不利。两者姿态有相似之处,都作返身回顾之状,既做出暂时的退却,又表达出极度的不甘。从图式上看,《负伤之狮》与1926年《小说月报》刊登的《狮》图前半身非常相似,几乎就是把油画里的那个狮子照搬过来,而内容却已经大相径庭(图4.24、图4.25)。

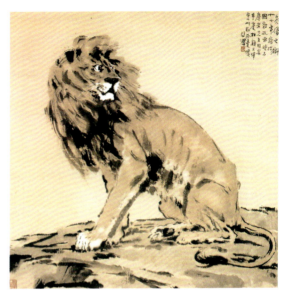

图4.24　徐悲鸿《负伤之狮》,110厘米×109厘米,1938年,徐悲鸿纪念馆

结语

1922年的《狮吼》和1943年的《会师东京》,都描绘了站立在山巅之上的狮子眺望远方,但这两幅作品中隐藏的含义却截然不同。《狮吼》面对自然界中的风云雷

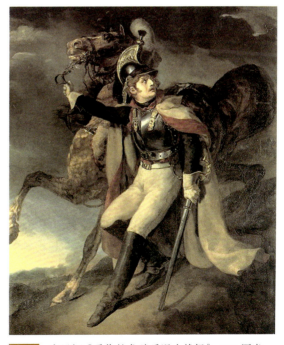

图4.25　席里柯《受伤的龙骑兵退出战场》,358厘米×294厘米,1814年,巴黎卢浮宫博物馆

电,呈现猛兽与自然的抗争,没有民族国家的寓意隐藏其中。而1943年《会师东京》就是确凿无疑的政治寓意画了。徐悲鸿在《会师东京》里借用了20年前的作品构图,仍然让狮子站在山峦之上,眺望远方,但狮子所面朝的意义指向却完全改变了。《狮吼》中的浪漫主义色彩在《会师东京》里蜕变出鲜明的民族国家内涵,狮群成为正义的化身,它们的利爪终将踏上敌国的都城。徐悲鸿在抗战开始之后所作的狮子图像里,往往带有强烈的情感色彩。《会师东京》是"略抒积愤",《负伤之狮》是"聊抒忧怀",描绘狮子成为他抒发忧愤之情的一种方式,其中寄托着画家对于国家兴衰荣辱的强烈感情。

还需要回答的问题是,为什么徐悲鸿1943年的《会师东京》与1942年的版本有如此大的改变("易以母狮及诸雏")?这两个版本有四点不同:一是1942年《会师东京》(包括画稿及成品)画面右下角的雄狮在1943年版本中改画为一只母狮及两只幼狮;二是1942的雄狮向着山顶狂奔,处于急速运动之中,而1943年替换的几只狮子则伫立在山坡上,沉静稳重;二是它们面朝的方向改变了:1942年雄狮是面向画面左侧的山顶,而1943年的母狮及幼狮都是回首遥望画面右侧的远方;四是在画面右侧的尽头,1943年的版本增加了一抹红日,而1942年的版本并没有出现太阳(图4.26)。

红色太阳的出现,改变了1943年《会师东京》的意义。1942年《会师东京》里的五只雄狮可能真的在"会师东京",它们正在聚集的山头外形酷似日本富士山,而很久以来,富士山就是日本的象征。齐聚富士山的狮子,就可以象征盟国军队"会师东京"。徐悲鸿在1942年版本上的题记说"痛饮黄龙,期不远也",正表达了对抗战胜利的乐观期盼。那只奔跑的狮子仿佛正象征了即将到来的胜利。

1943年,徐悲鸿对于战争胜利能否快速到来已经不那么乐观,"会师东京"肯定是"言之过早",而胜利只能是"终须实现也"。群狮所处的地点就不能是已经达成胜利的"东京"或富士山,而只能是距离胜利尚有一段距离的某个位置,用目光朝向远处。那么远处的红色太阳可能就会有多重意义。一方面,太阳是光明的象征,它可以喻示着光明的未来。另一方面,太阳在1930年代

四 会师东京：国家象征与徐悲鸿的抗战图像

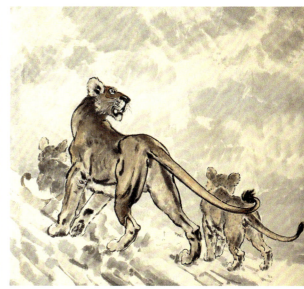

图 4.26　《会师东京》1942 年与 1943 年版本的比较

和 1940 年代一直是日本的象征。1935 年 12 月《时代漫画》刊登的《东海观日出》，画中看到的就是红彤彤的太阳里飞出的日本战机。[1] 美国漫画家菲茨帕特里克（Daniel Robert Fitzpatrick）1937 年《多次讨论的东京"轴心"》也是用太阳旗里伸出的黑手表达日本对中国的侵占。[2] 1943 年《会师东京》里朝向东方太阳的群狮，也可以意味着身处日本之外，正在朝向日本、注视日本的正义之师。这样一来，群狮伫立之处就不再是象征日本的富士山，因为群狮将要"会师"的日本位于它们目光凝视的远方。通过这种改动，1943 年的版本就将"会师东京"的时间延迟了，由 1942 年的"现在进行时"转换为 1943 年的"将来时"（图 4.27—图 4.29）。

1　陈涓隐：《东海观日出》，《时代漫画》1935 年第 24 期，封底。
2　对这幅漫画的讨论见吴雪杉：《无尽的行列：西方"新长城"漫画及其中国回响》，《美术学报》2016 年第 1 期，第 43—45 页。

图像的焦虑

徐悲鸿写过很多文章来讨论画家应该如何介入当下,却很少直接描绘抗日战争中具体的事件。不过,徐悲鸿很擅长借用中国古代常见的"象征之图",来表达他对于当下的政治主张。徐悲鸿在抗日战争中的艺术态度一直是介入式的,即画家必须为战争作贡献,而在艺术创作上,又带有一定的疏离,并不对战争作直接的"再现"。他采取的策略是使用传统中国画中惯用的寓意或象征画的形式,以动物画的方式来曲折地呈现战争。用徐悲鸿本人的定义来理解《会师东京》,这件作品就是一幅"象征之图"。用"象征之图"来表达政治主张

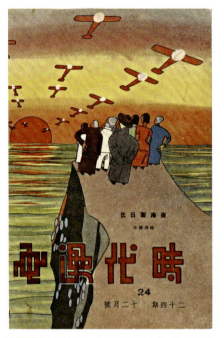

图 4.27　陈涓隐《东海观日出》,《时代漫画》1935 年第 24 期

图 4.28　菲茨帕特里克《多次讨论的东京"轴心"》,1937 年

图 4.29　1943 年《会师东京》里的太阳

和时事见解,是徐悲鸿参与抗战洪流的一种方式。

还需注意的是,徐悲鸿对于自身艺术作品的"修正"。这是此前艺术史研究中易于忽略的问题。从艺术接受的层面看,艺术家在完成作品之后,就意味着艺术家将作品提交给读者,艺术品作为一个"文本"独立出来,"作者"就此"死亡"。[1] 然而,徐悲鸿的案例表明,作者可能会持续性地对作品进行修正。他可以修改作品的名称——这个修改甚至是物质性的,将作品的一部分剔除,替换新的材质,重新在作品上书写文字。这是徐悲鸿《新生命的活跃》的情形。艺术家还可以重新制作同一件作品。按西方重视原创性的艺术理论来看,任何重新制作都是自我重复,都是对于创造的背离。[2] 然而徐悲鸿不仅将小画改成一件大画,让作品在视觉上更为宏大,而且根据政治现实的变化,通过变更画面内容的方式釜底抽薪,赋予作品全新的含义。后来作品对于早先作品的重复与修正,对于"原作"概念提出了挑战:如果前一件作品是具有原创性的"原作",那么后一件作品就是拙劣的模仿;如果后一件作品是"原作",那么前一件就被贬低为草稿或未完成品,两件作品构成了相互否定的关系。如果离开西方的艺术体制,返回中国本土,可以发现,"重复性创作"是中国古代艺术的一个重要特点(无论书法还是绘画,每一次重复都是一种具有当下性的新的表达),甚至重复本身就可以构成一种创作方法(对笔墨的重复、对图式的重复、对古人的重复等)。徐悲鸿在尝试以中国画媒介来进行西方式艺术创作的同时,也回应了中国古代认可甚或偏爱"重复"的创作方式。

[1] 罗兰·巴特:《作者的死亡》,见罗兰·巴特著,怀宇译:《罗兰·巴特随笔选》,天津:百花文艺出版社,2005年,第294—301页。

[2] 美国当代著名艺术理论家罗莎琳·贝劳斯在《前卫的原创性》一文中讨论了原创性话语,并反思了原创与重复的关系,见〔美〕罗莎琳·克劳斯著,周文姬、路钰译:《前卫的原创性及其他现代主义神话》,南京:江苏凤凰美术出版社,2015年,第119—135页。

五

"钢铁长城"：
廖冰兄 1938 年漫画中的国家理想

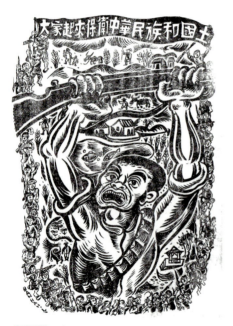

图 5.1　廖冰兄《大家起来保卫中华民族和国土》，《抗战漫画》1938 年第 8 期

"铁的长城"或"血肉长城"的概念 1933 年就已出现[1]，在 1937 年抗日战争全面爆发后更迅速成为画家尤其是漫画家创作的重要灵感来源。漫画家廖冰兄以此为题材，在 1938 年绘制了两件隐含"钢铁长城"内涵的漫画作品，这一年也是廖冰兄早年风格转变的关键时期。这里以 1938 年《抗战漫画》上刊登的廖冰兄的两件作品——《大家起来保卫中华民族和国土》[2]（图 5.1）和《筑起我们钢铁的长城！》[3]——为中心，讨论廖冰兄如何以个人方式来呈现一个流行主题，以及在 1938 年这一年里，廖冰兄乃至整个漫画界发生了哪些变化。

1　吴雪杉：《血肉做成的"长城"：1933 年的新图像与新观念》，《文艺研究》2015 年第 1 期，第 134—143 页。
2　廖冰兄：《大家起来保卫中华民族和国土》，《抗战漫画》1938 年（4 月）第 8 期。
3　廖冰兄：《筑起我们钢铁的长城》，《抗战漫画》1938 年（5 月）第 10 期。

五　"钢铁长城"：廖冰兄1938年漫画中的国家理想

1. 筑一道"铁的城墙"

《大家起来保卫中华民族和国土》发表在1938年4月《抗战漫画》第8期上，是廖冰兄根据他同母异父的弟弟余光仪写的一首诗而作的配图。原诗放在画面下方，诗句质朴，简洁有力：

> 保卫！保卫！保卫！
> 保卫我们的土地！
> 铁矿、煤矿、金矿
> 是我们的家当！
> 高粱、大麦、玉稻
> 是我们的食粮！
> 几千年，祖宗留下
> 这块大好的地方，
> 我们要一辈子安享！
> 鬼子要把我们
> 食粮家当土地抢光！
> 教我们全数死亡！
> 大家举起锄头快枪
> 筑一道铁的城墙，
> 看鬼子那儿来，
> 把他往那儿赶！[1]

廖冰兄很宠爱余光仪，似乎也对这个年仅十岁的弟弟报以很高的期望。他曾在《抗战漫画》上安排发表余光仪小朋友的漫画，更以余光仪的诗为蓝本，创作漫画。

1　廖冰兄：《大家起来保卫中华民族和国土》，《抗战漫画》1938年4月第8期。

作为漫画家的廖冰兄自有他的专业素养,将通俗简明的文字与漫画相配合,是廖冰兄的拿手好戏。《大家起来保卫中华民族和国土》对余光仪诗歌的描绘也有所取舍:对于"我们""大家""食粮"等概念着力较多,而"铁矿""煤矿""金矿"之类概念因为难以具象化,于是就一概略去。此外,廖冰兄把余光仪小朋友可能还不太能把握的概念"中华民族"加入画面最上方的横幅中,让这件作品在观念上更具有普适性。而在"筑一道铁的城墙"方面,则遵循了已有的描绘"铁的城墙"的惯例:用人,而不是铁,来筑成这道"铁的城墙"。

"铁的长城"这一概念在1933年就出现了,1937年开始广泛传播。1937年10月出版的胡绳《后方民众的总动员》第八章标题,名为"组织成一座铁的长城"。"铁的长城"会是一座怎样的长城呢?

> 前面我们已经不止一次地说到在全国抗战中军事和政治要打成一片,军事上的胜利将依存于政治上的胜利。所谓政治是什么呢?自然决不是过去的官僚政客的挂羊头卖狗肉的勾当;——全国人民在同一的意志下团结起来,组织起来,结成一座铁的长城,这才是我们的抗敌战争的政治基础。[1]
>
> 以这样的原则我们可以使全国民众紧紧地团结起来,成功一座铁的长城。全国民众都将分别编在军事的队伍,生产的队伍,文化的队伍中间,而在必需的时候,一切生产的队伍和文化的队伍也立刻可以转变成武装作战的队伍。——这才是一座无论用几千磅重的炸弹也摧毁不了的长城![2]

将民众组织起来,团结成一个随时可以作战的队伍,这是胡绳眼中的"铁的长城"。这也是抗战期间人们对于"铁的长城"(图5.2)的主要理解。1939年的另一篇文章标题同样表明了这一点:《以军政民化合的力量结成铁的长城》[3]。

[1] 胡绳:《后方民众的总动员》,上海、汉口:生活书店,1937年,第38页。
[2] 同上书,第44页。
[3] 化之:《以军政民化合的力量结成铁的长城——献给军政民干部会议》,《战地知识》1939年第1卷第7期,第17页。

五 "钢铁长城":廖冰兄1938年漫画中的国家理想

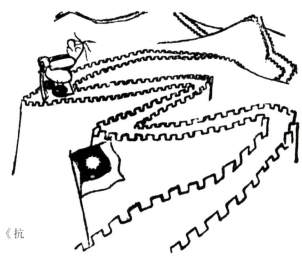

图 5.2 黄尧《铁的长城》,《抗战》第1卷第16期

在图像表达上,对于"铁的长城"的描绘则以战士和长城的结合来实现。黄尧在1937年12月的《抗战》杂志上发表过一组《铁的长城》漫画,分三个画面:一是"我们的血,要流在一起";二是"全国的大众,要紧紧地结成一体";三是"让我们结成一座铁的长城!"[1]最后一个画面里,一位战士手按长刀,昂首伫立在长城之上,长城随山势向远方延伸,近处城头上还飘扬着一面国旗。这是一座由战士、国旗和长城共同铸就的"铁的长城"。在另一位画家张谔笔下,"铁的长城"则全部由战士组成。[2]抗战期间,整齐的战士排列在一起,常被冠以"长城"之名。1937年9月出版的《抗战摄影集》里就有一幅照片,生动展现了什么是由人构成的长城:"战云弥漫,全国动员;忠勇将士,一致前进。此密密钢盔,即我卫国拒寇之长城也。"[3]人的长城是铁的长城,也是《义勇军进行曲》中所歌咏的"新的长城"。张谔、廖冰兄笔下由人连接起来的"长城",就是将这种关于"人的长城"的观念予以视觉化。

1 黄尧:《铁的长城》,《抗战》第1卷第16期,封面。
2 关于张谔这幅漫画的讨论,见吴雪杉:《无尽的行列:西方"新长城"漫画及其中国回响》,《美术学报》2016年第1期,第37—40页。
3 《战云弥漫,全国动员》,马啸弓编:《抗战摄影集》,上海:上海书局、五洲书报社,1937年。

图像的焦虑

图 5.3　《战云弥漫，全国动员》，出自《抗战摄影集》

廖冰兄在《大家起来保卫中华民族和国土》里构筑了一道"铁的长城"，也是一道"人的长城"。与同类题材的图像（图 5.3）比较起来，廖冰兄这道人墙里的人数要多得多，姿态也更加丰富。热闹的构图，通俗易懂的文句与画面搭配在一起，这些都是廖冰兄 1938 年发展出来的新风格。

2. 钢铁长城与重工业

黄尧《铁的长城》中的战士，照例是他的招牌形象"牛鼻子"。对于黄尧抗战时期所作漫画滥用"牛鼻子"的现象，廖冰兄很不以为然。在 1940 年 4 月 20 日的《救亡日报》上，廖冰兄有一篇短文《别乱开玩笑》，专门批评黄尧：

> 如果现在还有人以为漫画只能讽刺，开开无聊的玩笑，那就是无可原恕的偏颇。敌人可以刺讽，汉奸可刺讽，把这些非人非兽的丑类画得奇形怪状，串成笑中有恨的喜剧未尝不可。假使把这场严肃的抗战所有的事象都用一套"老手法"表现出来，那真叫人哭笑不成！

五 "钢铁长城":廖冰兄1938年漫画中的国家理想

> 黄尧最近出版了一本"牛鼻子"的歌词插画,未免太把自己人挖苦,把抗战歪曲。画里的中国是"牛鼻子",敌人是"牛鼻子",汉奸也是"牛鼻子",难道这场伟大的民族解放抗战是"牛鼻子"打"牛鼻子"?黄尧先生似乎是和抗战开玩笑!深愿漫画同志们把这些错误肃清,使中国漫画严肃起来![1]

黄尧漫画确实存在这个问题,在他的抗战漫画里,无论敌我人物,形象一律都是"牛鼻子"。廖冰兄对于黄尧的批评不仅入情入理,也体现出廖冰兄本人的艺术主张:抗战漫画是一件很严肃的事情,需要创造出合适的形象,找到恰当的新手法,不能直接套用成规。

在这方面,廖冰兄身体力行,不断吸纳各种艺术手法,也善于变通,将各种漫画语言(他本人的和其他人的)变换到新题材中去。在1938年5月16日出版的《抗战漫画》第10期里,有廖冰兄的漫画《筑起我们钢铁的长城!》,这一座"钢铁的长城"虽然在文字标题上与前一座"铁的城墙"相去不远,但无论图像内容还是形式手法都截然不同(图5.4)。

一座似乎是由钢铁构成的墙壁围绕着巨大的厂房、密集的烟囱,以及起重机、管道、机车和工人。烟囱里冒出的浓烟弥漫了整个天空,浓烟中还裹挟着炮弹,轰击正试图从钢铁墙壁上飞过的日本飞机。画面以蓝、黄两色为主,在《抗战漫画》里占据了一整页篇幅,在整本以黑白色调为主的刊物里显得艳丽醒目。画面左边最高大的一根烟囱上,有黑色文字的标题:"筑起我们钢铁的长城。"

"钢铁的长城"在这里指什么呢?《大家起来保卫中华民族和国土》里,"铁的城墙"是由"我们"和"大家"构成的,由各色各样的中国人所组成的一道墙壁。但是在这幅《筑起我们钢铁的长城!》里,"长城"似乎就是由工业建筑围成的一堵墙壁——既不是传统的砖石长城,也不是1930年代流行起来的人的长城——而是一座真的由"钢铁"造就的墙壁,这座"长城"的含义在今天就显得不是那

[1] 廖冰兄:《别乱开玩笑》,见廖冰兄:《冰兄漫谈》,石家庄:河北教育出版社,1997年,第26页。

图像的焦虑

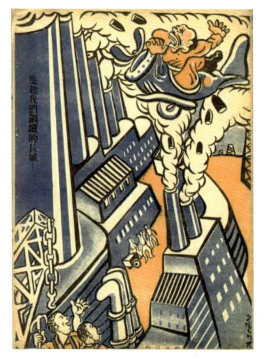

图5.4　廖冰兄《筑起我们钢铁的长城!》，《抗战漫画》1938年第10期

么一目了然了。

要理解这幅《筑起我们钢铁的长城!》，需要借鉴廖冰兄另一幅含义更清楚的漫画《发展重工业!》。后一幅作品现存广州艺术博物院，是一幅手稿，画面右下角有铅笔书写的作品标题。画面前部是两个起重机悬挂起钢爪，正吊起一个惊慌的日本兵；后面是厂房和高耸的烟囱，烟囱如火山爆发般喷射出炮弹，击落一架带有日本标识的飞机。画面的主体内容和《筑起我们钢铁的长城!》非常相似，尤其是烟囱、厂房发射炮弹轰击飞机的情节，在廖冰兄其余漫画中都没有出现过，而这几点正是漫画《筑起我们钢铁的长城!》里最重要的特征（图5.5、图5.6）。

从创作时间上看，可能是先有《发展重工业!》，然后才有《筑起我们钢铁的长城!》。在《发展重工业!》一画后面有两段文字，其中一段是："血肉长城封面画，要限今晚（廿六日）前做好电版，勿误!"文字里提示了时间，这段话写于某月26日之前。另一段是随画附送给廖冰兄同学丁宝兰的短信，提到他在汉口

五　"钢铁长城"：廖冰兄1938年漫画中的国家理想

图 5.5　廖冰兄《发展重工业！》，28 厘米 ×22 厘米，1938 年，广州艺术博物院

图 5.6　《血肉长城》第 18 期封面上的廖冰兄漫画

举行的个展："个展 4 日开幕于汉口中国国货公司，与张善孖抗战国画展同时开幕，观众日三千人以上。有记者来拍活动电影等，极一时之盛。十五日闭幕了。"这段话自然是写在某月 15 日之后。文中提到一个在汉口举办的"个展"，现在知道，这次个展的时间是 1938 年 4 月，展出内容主要是廖冰兄这一年早些时候创作的《抗战连环漫画》。[1] 这就为廖冰兄完成《发展重工业！》确定了一个大致的时间范围，此画的创作时间应该在 1938 年 4 月，最可能的时间是在 4 月 15 日至 26 日之间。

廖冰兄已经说得很清楚，这是为一部名为《血肉长城》的刊物作的漫画。《血肉长城》是 1938 年广州出版发行的一份周刊，周刊社址位于广州文明路 135

[1] 廖冰兄在《从小课堂走向大"课堂"》一文里记录了这个展览的时间："4月间，三厅领导下的所有队伍都投入'保卫大武汉'的宣传活动，我那批《抗战连环漫画》由'漫宣队'的名义主办在汉口展出，观众非常挤拥，其效果比在广州首展时好得多。"见廖冰兄：《冰兄漫谈》，第 184 页。

125

号,每星期三出版一次,每期都会在封面上刊登一幅漫画作为封面插图。廖冰兄的《发展重工业!》便是刊登在1938年4月27日出版的第18期封面上。廖冰兄特别强调要在4月26日前做好电版,也是为了保证该期《血肉长城》在4月27日能够正常发行。

《血肉长城》封面插图的内容大多和当期所刊文章内容相关,第18期的主题是迎接即将到来的五一劳动节。刊物封面右侧刊登有抗战口号:"扩展五四运动的精神,争取抗战最后胜利;设立大规模的工业机关,救济劳工失业与饥馑"。又有一篇名为《今年的"五一"节纪念》,文中呼吁"扩大战时生产,促进全国工业的勃兴,开发矿产,树立重工业的基础,鼓励工业的经营,并发展各地的手工业"[1]。

工业尤其是重工业与战争成败休戚相关,这是1930年代形成的共识。要发展国防,就必须发展重工业。一篇1933年的文章《我国的国防与重工业》论及国防与工业的关系:"近代之战争已变为国力之赌赛;胜负不决于战场,而决于工厂,不决于前线之壑垒,而决于后方之机械",须"以紧急步骤建设重工业为我国国防的基本问题"[2]。翦建午在1937年初发表的《国防与重工业》一文中更将重工业置于国防最重要的位置:

> 在广义国防工作中,最重要者,莫如重工业建设,重工业为现代国防之命脉,举凡现代战争之重要因素,如各种车械的制造,各种交通利器的整备,各种生产机关的扩张,都使重工业与现代战争有不可分的密切关系。[3]

建设国防、发展国防是抗战全面爆发后的基本诉求,这就在"重工业—国防—钢铁的长城"之间建立起一道纽带。廖冰兄《筑起我们钢铁的长城!》的图像含义也就很明确了。

1 许猷:《今年的"五一"节纪念》,《血肉长城》1938年总第18期,第209页。
2 张莘夫:《我国的国防与重工业》,《行健月刊》1933年第2卷第1期,第127、131页。
3 翦建午:《国防与重工业》,《兴中月刊》1937年第1卷第2期,第85页。

五 "钢铁长城":廖冰兄1938年漫画中的国家理想

图 5.7 胡考《建设伟大的国防工业》,《抗战漫画》1938 年第 8 期

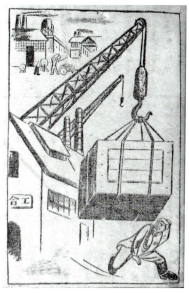

图 5.8 黄茅《振兴重工业打击敌人!》,《抗战画刊》1940 年第 2 卷第 4 期

如何用视觉的方式来再现重工业?廖冰兄选择了烟囱和起重机。类似的图景在其他漫画家作品中也有所反映。胡考发表在《抗战漫画》1938 年第 8 期的漫画《建设伟大的国防工业》里,位于远景中的高楼、起重机、烟囱生产出成群结队的坦克和飞机。这幅漫画的发表时间是 1938 年 4 月 16 日,可能还要略早于廖冰兄的《发展重工业!》。廖冰兄的朋友、漫画家黄茅在 1940 年也创作过一幅以"重工业"为题的漫画,发表在《抗战画刊》1940 年第 2 卷第 4 期,重工业的标识——起重机——位于画面中心,巨大的起重机悬臂和挂钩吊起集装箱砸向敌人。在这几件作品里,"重工业"的标识都是起重机、厂房、烟囱和劳动的工人。1930 年代的漫画家们对于重工业的理解和图示出奇地一致(图 5.7、图 5.8)。

确定《发展重工业!》的创作时间及意图,就为认识《发展重工业!》和《筑起我们钢铁的长城!》之间的关系提供了依据。《筑起我们钢铁的长城!》发表于 1938 年 5 月 16 日出版的《抗战漫画》,可能的创作时间是在 1938 年的 4、5 月间,又尤其可能在 5 月上旬。《发展重工业!》和《筑起我们钢铁的长城!》两画总体

127

上是在同一时间段内完成的，其中《发展重工业!》可能要略早一点。两画相近的部分，在于起重机和烟囱击落飞机的情节。《发展重工业!》是把起重机和烟囱各自打击敌人这两个情节一前一后地叠加到一起，以仰视的视角来表现；《筑起我们钢铁的长城!》里起重机被弱化，烟囱的数量和力度都得到加强，又在空中以俯视视角让画面更有空间感，也更具有整体性。标题的不同表明两画在内涵上也存在很大差异，一者针对重工业，一者是要铸造一座"钢铁的长城"。但两画大致相同的图像内容，依然表明它们存在某种共同的内涵——《筑起我们钢铁的长城!》的指向依然是中国的"重工业"。在廖冰兄这幅漫画里，正在发展或将要发展起来的"重工业"筑起了"我们钢铁的长城"。

3. 工业的视觉形象

重工业为什么要以厂房、烟囱和起重机来代表？或者说，廖冰兄等漫画家对于重工业的理解来自哪里？

除去现实生活中的工业场景，此类工业生产图像大约有两个来源。一是报刊上刊载的西方或苏联的工业图像，例如《四海半月刊》1933年刊登的船舶起重机显示出钢铁的威力[1]，又如《国闻周报》1934年介绍"苏俄之工业"时刊登了一幅《乌拉重工业制造厂》[2]，照片里规划整齐的厂房与地平线上高耸林立的烟囱都向读者诠释了什么是"重工业"。此类图像在当时并不罕见（图5.9、图5.10）。

另一种则是现代画家尤其是木刻家对现代工业的视觉表达。当烟囱、厂房、起重机成为工业生产的标志后，这些标志物就作为资本家乃至资本本身的替代物成为革命木刻所批判的对象。江丰在1932年创作的木刻《码头工人》是其中较早的范例，前景是衣衫褴褛又雄健有力的工人，隔江相望的地平线上是一排厂房

1 《船只起重机全影》，《四海半月刊》1933年第4卷第6期，第49页。
2 《乌拉重工业制造厂》，《国闻周报》1934年第11卷第47期，"插图"第2页。

图 5.9　德国"高空港湾"的《船只起重机全影》,《四海半月刊》1933 年第 4 卷第 6 期

图 5.10　"苏俄之工业"里的《乌拉重工业制造厂》,《国闻周报》1934 年第 11 卷第 47 期

和烟囱。与江丰表达集体性的码头工人不同,陈烟桥 1934 年的《汽笛响了》以及大约作于同一时期的《赶工》都关注个体工人在面对工厂时感受到的压抑,两画的背景都是密集的厂房、喷吐滚滚浓烟的烟囱,以及若隐若现的起重机,而前景中的工人只能发出无声的哀鸣(图 5.11—图 5.13)。

烟囱和厂房还可以出现在更具压迫性的画面中。如果说上班的工人正处于被剥削的痛苦中,那么失去被工厂剥削的机会则似乎更糟。登载在 1934 年《漫画生活》第 3 期上黄新波的《爸爸没工做了》就描绘了这样一个画面,失业的工人仿佛正垂首饮泣,他的妻儿哀伤地伫立在浓烟滚滚的烟囱前,显得那么无助。[1] 而最糟糕的景象出现在 1936 年胡其藻的木刻《工人之死》里,一个工人在劳动过程中失去了生命,他的工友抱着他,却无能为力,而背后的工厂依然在冷漠地运转着。这幅木刻在控诉资本家对工人的迫害方面极有力度,被选作《现代版画》第 18 集的封面配图刊登出来(图 5.14、图 5.15)。[2]

[1] 新波:《爸爸没工做了》,《漫画生活》1934 年第 3 期。这件木刻以《爸爸没有工作久了》为名,收入 1934 年刊印的《未名木刻选集》,见未名木刻社:《未名木刻选集》,1934 年手印。

[2] 胡其藻:《工人之死》,《现代版画》1936 年第 18 集,封面。

图像的焦虑

图 5.11　江丰《码头工人》，25.5 厘米 ×32.6 厘米，1932 年，中国美术馆

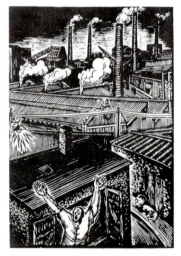

图 5.12　陈烟桥《汽笛响了》，15.5 厘米 ×22 厘米，1934 年，上海鲁迅纪念馆

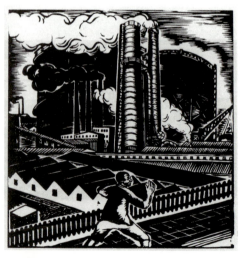

图 5.13　陈烟桥《赶工》，24.1 厘米 ×23.8 厘米，1930 年代，上海鲁迅纪念馆

在将工业图景纳入阶级压迫的图式中，展现资本家与工人之间不可调和的阶级矛盾这一方面，西方版画提供了一个可资借鉴的"图式"。尤其是20世纪20年代末、30年代初在中国刊印和传播的德国画家格罗斯（George Grosz，1893–1959）、梅斐尔德（Carl Meffert, 1903–1988）和比利时画家麦绥莱勒（Franc Masereel, 1889–1972）的作品，不仅得到广泛传播，还直接为中国版画家们所效法。

格罗斯作品最早被介绍到中国，可能是1929年春潮书局印行的《小彼得》一书的插图。该书作者是出生于奥地利的女作家海尔密尼亚·至尔·妙伦（Hermynia Zur Mühlen，1883—1951），原书名为《小彼得的朋友们讲的故事》，1921年用德语出版时，书中就附有格罗斯的六幅插图。该书1927年出了日文版，鲁迅用这个日文版作为许广平学习日语的资料，许广平就顺便把它译成中文。鲁迅觉得译文过于拘泥，不够流畅，就亲自校

图 5.14　黄新波《爸爸没工做了》，15厘米 × 14.8厘米，1934年，上海鲁迅纪念馆

图 5.15　《现代版画》1936年第18集，封面

改了一遍。中译本出版时，把格罗斯的六幅插图也一并刊印了。《小彼得》是一本现代童话，借杯子、毛毯等日常用品之口，揭露和批判工人所遭受的压迫和剥削。[1]格罗斯的作品自此在中国艺术界流传开来，而他的作品有明显的阶级批判色彩，工人被压迫的生存状态常常由画面中的烟囱和厂房来体现。如《小彼得》第一幅描绘煤矿工人在地下劳动，地面上就是林立的工厂；第二幅就是工人断送性命后，家属在停尸房里哭泣的场景。[2]这两幅插图后来合为一图，以《利润的由来》为名刊登在1935年的《文艺画报》上，意即工人的汗水和生命换来了资本家的利润。[3]《小彼得》的第六幅插图画的是一个工人在房间里愁容满面地面对饥饿的焦虑，窗外是高楼大厦和在高楼大厦之上冒出来的烟囱——显然，这个烟囱和高楼的组合并不合乎常理，却将现代都市和现代工厂的特征混合在一起，传达出画中工人苦难的来源。这幅插图后来以《失业》为名，和《利润的由来》刊登在一起（图5.16、图5.17）。

中国对于格罗斯的译介，主要是强调他的左翼色彩和无产阶级艺术家身份。鲁迅为《小彼得》中译本写序，序言的最后专门介绍了格罗斯，说他"原属踏踏

图5.16 《小彼得》插图一和插图二《利润的由来》

1 王志松：《鲁迅外文藏书提要（二则）》，《鲁迅研究月刊》2011年第2期，第87—89页；宋溟：《至尔·妙伦的童话作品》，《鲁迅研究月刊》2015年第8期，第75—80页。
2 〔匈牙利〕至尔·妙伦著，许霞译：《小彼得》，上海：春潮书局，1929年，第一图、第二图。
3 张崇文选编：《格罗斯讽刺画家格罗斯》，《文艺画报》1935年第1卷第3期。

主义（Dadaismus）者之一人，后来却转向了左翼。据匈牙利的批评家玛载（I. Matza）说，这是因为他的艺术要有内容——思想，已不能被踏踏主义所牢笼的缘故"[1]。另一篇1930年的文章径直称他为"无产阶级画家奥尔格·格罗斯"：

图 5.17　《小彼得》图六（失业）

> 在现在，它是西欧底无产阶级底最可注意的一个美术家。他最初是一个踏踏主义者（Dadaism），但踏踏主义者向右去，他却向左——在无产阶级革命之中寻见自己底出路，成为无产阶级的美术家。他底作品，都是反对帝国主义底一切表现，反对皇帝（Kaiser）及其强盗们，反对整个的资产阶级社会的东西。[2]

格罗斯的作品，自此也就打上"反对整个资产阶级社会"的烙印。

比格罗斯影响还要大的是梅斐尔德，他的木刻集《小说士敏土之图》由鲁迅于1931年初自费出版[3]。虽然只影印了250部，鲁迅却将相当一部分赠送给当时活跃在上海的木刻团体"一八艺社"的成员。这部木刻集在年轻的版画家群体里产生了巨大的影响，让他们知道如何刻画工人的"劳动与斗争"。江丰在50年后的一篇文章里回忆起1930年前后看到梅斐尔德《小说士敏土之图》时的情况：

1 〔匈牙利〕至尔·妙伦著，许霞译：《小彼得》，"序言"第6页。

2 《编者附记》，《萌芽月刊》1930年第1卷第2期，第263页。

3 《小说士敏图之图》的扉页上注明的出版时间是1930年，不过据《鲁迅日记》，250部全部印成是在1931年2月2日。鲁迅：《鲁迅全集》，第16卷，北京：人民文学出版社，2005年，第242页。

正在此时，见到鲁迅先生自费出版的《梅斐尔德木刻士敏土之图》，我们顿开眼界，得到启发，认为真正找到了革命艺术的描写内容和表现形式的学习范本，这个德国木刻家，以强烈的黑白对比和豪放有力的刀法塑造的工人形象，以及工人们为工业复兴而进行的劳动和斗争所构成的生动场面，令人感奋不已。我们从此就下决心：放弃油画改作木刻。

……

在没有人指导的情况下，我们模仿着梅斐尔德的刀法和作风，刻出几幅描写码头工人、工人反帝代表会议、警察围捕示威群众的作品。这自然很粗糙稚拙，但作者却洋溢着创作的喜悦；特别因为这些作品，同中国最革命的社会力量——工人阶级争取解放的斗争发生了联系，而获得的价值意义，使我们无比高兴。[1]

梅斐尔德《小说士敏土之图》里有木刻10幅，其中3幅直接以"工厂"或"工业"为名，分别是第二图《寂灭的工业》、第三图《工厂》、第十图《工业》。这三图的共同点就是林立的烟囱，尤其最后一幅《工业》，全图以厂房、烟囱和充斥在整个天地间的浓烟构成，向上升起烟雾占去整个画面近乎三分之二的体量，极有气魄。这个强有力的"工业"景象，想必为当时的版画家们对工业、生产的理解奠定了一个图像基础，很多画家都从中受到启发（图5.18）。

江丰本人说自己的《码头工人》受到梅斐尔德的启发。此前学者没有特别认真地对待他本人的这一回忆，只从画面上判断，江丰《码头工人》是参考了珂勒惠支的《织工队》。[2] 这一点应该是确凿的，《码头工人》里扛着工具、自左向右前进的工人队伍和珂勒惠支《织工队》非常相似，但珂勒惠支《织工队》上是没有厂房和烟囱的，而这恰恰是《码头工人》一画的重要元素。江丰在《码头工人》画面最上方设置一排烟囱和厂房，很可能是受到格罗斯《小彼得》中第一幅插图

1　江丰：《鲁迅先生与"一八艺社"》，《美术》1979年第1期，第13—14页。
2　李允经：《鲁迅藏画欣赏》，西安：西北大学出版社，1999年，第135页；瀧本弘之等：《中国抗日战争时期新兴版画史的研究》，东京：研文出版，2007年，第9页。

五 "钢铁长城":廖冰兄1938年漫画中的国家理想

图 5.18 梅斐尔德《工业》,见 Carl Meffert 作《小说士敏土之图》(三闲书屋 1930 年刊印)

的启发;而《码头工人》对于浓烟的表现方式,则应该是借鉴了梅斐尔德的《工业》。从图像上看,江丰在创作《码头工人》时,至少吸收了珂勒惠支、格罗斯、梅斐尔德三人的风格元素。诚如江丰所言,对于如何表现工人的"劳动和斗争",当时在中国传播的西方版画提供了可以直接借鉴的范例(图 5.19—图 5.21)。

这些表现工人、工厂、阶级斗争的作品并非止步于木刻家们的孤芳自赏,而是走出画室之外,广泛在各种美术展览或大众刊物上展示和流传。如江丰《码头工人》完成后即参加了"春地美术研究所"在上海基督教青年会举行的画展,鲁迅在 1932 年 6 月 26 日去参观了这个展览,"买木刻十余枚",其中就包括这件《码头工人》。[1] 陈烟桥的《汽笛响了》,除收录于个人的《陈烟桥木刻集》(1935 年

[1] 鲁迅:《鲁迅全集》第 16 卷,第 316 页;李树声、张作明、刘玉山:《江丰年表》,《江丰美术论集》编辑组编:《江丰美术论集》(上),北京:人民美术出版社,1983 年,第 317—318 页。

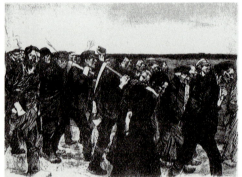

图 5.19　江丰《码头工人》与珂勒惠支《织工队》的对比

图 5.20　江丰《码头工人》与格罗斯《小彼得》插图一的对比

10月）外，还见于《小说》1934年第1期、《木屑文丛》1935年第1辑和《每月文选》1936年第1卷第2期。这些描绘工业图景的木刻作品，至少已经在当时上海的文艺界里广泛传播开来，并构建起一种关于工业、资本和生产的视觉性了。

五 "钢铁长城"：廖冰兄 1938 年漫画中的国家理想

图 5.21　江丰《码头工人》与梅斐尔德《工业》的对比

4. 从批判到夸耀

继木刻版画之后，漫画家们也开始借用烟囱、起重机来象征工厂，表现资本家与工人之间的矛盾和冲突。张仃的《买卖完成了》非常尖锐地展现了两者间的对立关系。这幅漫画刊登在 1936 年的《上海漫画》第 3 期上，作为"全国漫画名作选"中的一件出现在读者面前。作品主题——"买卖"——发生的场所由厂房、砖制的烟囱、钢铁起重机、地面上载货的铁轨以及横跨空中的电线来构成，而警察拖拽着一列被紧缚的工人正在离去，地面上留下的一具尸体，则诉说着买卖完成之后所发生的事情。画面寓意非常清楚，当生产完成、货物卖出之后，工人就是多余的了，对于他们的任何反抗，工厂主都可以联合政府和警察予以无情镇压，甚至屠杀手无寸铁的工人。烟囱和起重机属于工厂和工厂主，所以它们也就成为邪恶的资本主义的象征物，成为为社会带来悲惨与不公的图像替罪羊（图 5.22）。

同样，现代生产设备也可以作为法西斯和强权的标志。1937 年 6 月的第 39 期《时代漫画》刊登了汪子美的漫画《占领比尔波的佛朗哥将军耗费无数代价而给与西班牙新生的儿童乃如此印像》，厂房、锅炉、烟囱、起重机、堡垒式建筑

137

图 5.22 张仃《买卖完成了》,《上海漫画》1936 年第 3 期

图 5.23 汪子美《占领比尔波的佛朗哥将军耗费无数代价而给与西班牙新生的儿童乃如此印像》,《时代漫画》1937 年第 39 期

在画中连绵一片。起重机上悬挂着钢铁的镰刀和斧头,新生的儿童坐在代表法西斯的卐字形标志上,身后则是法西斯的另一个标志物集束斧头。儿童面对的炮弹和枯骨都说明了现代生产、法西斯以及战争的紧密联系。汪子美的漫画试图展现 1937 年的西班牙既获得了现代生产带来的繁荣,又要面对战争和死亡,而这种钢铁式的现代生产与战争又是一体的(图 5.23)。

但这种不可调和的阶级矛盾在中日战争爆发之后,在图像里就变得不那么尖锐了。中国大地上高耸的、带有压迫性的厂房形象被日本侵略者的飞机和炮弹摧毁了。张仃刊登在 1937 年 10 月 5 日《救亡漫画》第 4 期上的作品《日寇空袭平民区域的赐予!》里,前景是一个农民抱着他死去的孩子,远景则是高楼大厦、烟囱厂房的残垣断壁。[1] 一架从空中掠过的日本飞机揭示了造成这一切的原因:日寇空袭。而陈烟桥早在 1936 年创作的《"一·二八"回忆》之《轰炸》也体现了类似特征。前景是死去的平民,后面是正在轰炸中倒塌的烟囱和整齐的厂房。在日寇和战争面前,资本家和工人没有区别。当资本家和平民面对同样的空袭和炮火时,原

1 张仃:《日寇空袭平民区域的赐予!》,《救亡漫画》1937 年 10 月 5 日第 4 期第 1 版。

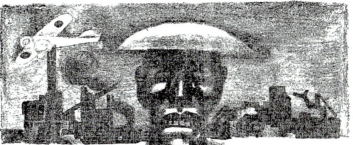

图 5.24　张仃《日寇空袭平民区域的赐予!》,《救亡漫画》1937 年第 4 期

图 5.25　陈烟桥《轰炸》,10 厘米 ×14.1 厘米,1936 年,私人收藏

有的阶级矛盾在图像中的对立就消失了,现代工厂,尤其是被炮火摧毁的现代工厂,在进步艺术家笔下开始获得正面价值(图 5.24、图 5.25)。

廖冰兄对于发生在他身边的这种转变并不陌生。他是《上海漫画》的作者之一,自《上海漫画》创刊之始就在上面发表漫画。同样,廖冰兄也是《时代漫画》的作者,自 1935 年 5 月第 17 期开始,廖冰兄在随后的两年里不断为《时代漫画》供稿,《时代漫画》第 22、23、25、26、29、34、37 期上都刊登有廖冰兄漫画。廖冰兄和前面几幅漫画的作者张仃、汪子美都是朋友。在后来的一篇访谈里,廖冰兄提到过这两位漫画家:

　　四十年代,有很多的漫画的朋友,论技巧,比我好,水平比我高。但他

们在解放后便不画了,如张仃,改行搞装饰画了,特伟搞动画去了,如汪子美,当右派后,怎么也不再画了。[1]

虽然有谦虚的成分,不过廖冰兄依然表达出他对同时代这两位漫画家的熟悉,以及对他们漫画"技巧"和"水平"的认同。

在抗日战争爆发后,工业生产与抗战救国之间不可分割的关系就已经成为一种共识,在各种类型的图像里都有所体现。如发表在《创导》1937年第2卷第1期的刘元《前方杀敌后方生产》,在这幅画里,"后方生产"用农民耕作与工厂建设来体现,厂房、烟囱、钢铁支架在画面里是"后方生产"的一部分。农田与工厂的组合,在廖冰兄的漫画里也会同时出现。在廖冰兄1945年的《鼠贼横行记》里有一个画面,描绘"这一块大好河山,正好让它施展伎俩"。画中一只老鼠坐在飞机上俯视"这一块大好河山",大好河山一半是阶梯状的农田,一半是烟囱里冒出浓烟的厂房和高高竖起悬臂的起重机。毫无疑问,这时的起重机和厂房已经成为"大好河山"的表征物了(图5.26、图5.27)。

图5.26 刘元《前方杀敌后方生产》,《创导》1937年第2卷第1期

图5.27 廖冰兄《鼠贼横行记》之一,23厘米×26厘米,1945年,广州艺术博物院

1 廖冰兄、黄大德:《黄大德访问冰兄谈话录》,2000年,待刊稿。

这一对于中国的表述，在廖冰兄的其他漫画里也还出现过。如他与黄茅在 1941 年合作的《中国青年之路》里，"新中国的建设者"正用起重机和烟囱来构造一个巨型城墙。[1] 另外，廖冰兄 1940 年的一组连环画《准备总反攻》里有一幅描绘"无穷的兵员，正准备开赴前线"，兵员的来处，就是连绵的厂房和不断冒出浓烟的烟囱。[2] 在廖冰兄的这些工业图像里，厂房、起重机和烟囱都凝聚了中国的希望，是"新中国"发展的方向（图 5.28、图 5.29）。

这就为理解廖冰兄"钢铁的长城"提供了一个图像背景。厂房、烟囱和起重机在廖冰兄《筑起我们钢铁的长城！》里不仅仅是"重工业"和国防建设的一个体现，可能还预示着对于战争的一种期待。由"血肉"组成的长城终究太过无奈，而一个用钢铁和工业来构造的长城，才是正在建设中的现代国家应有的标志，才是新中国的未来。

图 5.28　廖冰兄、黄茅《中国青年之路》之《新中国的建设者》，《中国青年》1941 年第 4 卷第 6 期

图 5.29　廖冰兄《无穷的兵员，正准备开赴前线》，《阵中画报》1940 年第 105 期

1　廖冰兄、黄茅：《中国青年之路》，《中国青年》1941 年第 4 卷第 6 期，封底。
2　廖冰兄：《准备总反攻》，《阵中画报》1940 年第 105 期。

结语

《大家起来保卫中华民族和国土》和《筑起我们钢铁的长城！》都创作于1938年的四五月间。两幅漫画都蕴含了抗战以来流行的"新长城"观念。由"我们"构成的"铁的城墙"是当时的常见母题，廖冰兄的创作虽然精彩但还并不出奇，而用真正的钢铁造物来浇筑一座长城，却是廖冰兄的独创。

这两幅漫画不仅体现出此前在廖冰兄作品中极少出现的民族国家观念，而且体现出廖冰兄对于中国未来的一种信念。用钢铁工业来铸造"长城"，来展现一个现代中国，不仅在廖冰兄1938年的《筑起我们钢铁的长城！》中有所呈现，在1949年新中国成立之后，依然是最能体现"新中国"发展理想的图像模式。

1956年出版的一部著作《重工业是我们国家的命根子》用书名表达了重工业对于新中国的重要性。书中"开头的话"说得很清楚："一个国家，只有建立了强大的重工业，这个国家才能繁荣富强。如果重工业不发达，这个国家的人民生活一定贫困，经济一定不能独立，永远要受人家的欺侮。"[1] 这里面隐藏的背景，就是近百年来中国屈辱的历史。重工业被视为富强、独立、繁荣的基础。而烟囱，在新中国成立后仍然是重工业乃至现代工业生产的象征。据说当时的领导人在新中国成立之初，曾说要把北京建设成一个工业城市，"从天安门上望出去，要看到到处都是烟囱"。[2] 在这里，想象中遍布整座城市的烟囱是将北京从一座消费城市转变为一座生产城市的视觉表征。李琦在《文艺报》1953年第1期上发表的

1 贾绳武：《重工业是我们国家的命根子》，北京：通俗读物出版社，1956年，第1页。
2 王军：《城记》，北京：生活·读书·新知三联书店，2003年，第68页。

五　"钢铁长城"：廖冰兄1938年漫画中的国家理想

图 5.30　李琦《祖国，在毛泽东时代建设起来》，《文艺报》1953年第1期

《祖国，在毛泽东时代建设起来》里，毛泽东一手拿中国地图，一手执笔，他身后的锅炉、厂房、钢铁支架、烟囱和起重机，表明他正在规划祖国的建设事业（图5.30）。[1] 廖冰兄在《筑起我们钢铁的长城！》里所期冀的理想，在1949年以后以另一种方式得到延续。

1　李琦：《祖国，在毛泽东时代建设起来》，《文艺报》1953年第1期，"插页"第1页。

边城废墟：风景中的民族寓言

　　成为一个现代的民族国家，意味着它的人民要构想出一个"想象的共同体"，每个人都是其中一员。[1] 1931—1945年的抗日战争带来的巨大压力推动了这种想象。[2] 图像是将"中国"构想为整体的方式之一。在抗日战争期间，对国家的构想与当下正在进行的战争紧密相连。长城以及"新的长城"图像开始大量出现，而中国最南方的边界——镇南关——也进入艺术家的视野，用于塑造战争中的"中国"。冯法祀1942年在广西创作的《镇南关》《木瓜树》以及丰子恺的相关漫画作品，为抗战时期的艺术家如何将战争废墟转化为象征国家获得新生的民族寓言提供了例证。

1　〔美〕本尼迪克特·安德森著，吴叡人译：《想象的共同体：民族主义的起源与散布》，上海：上海人民出版社，2003年，第1—10页。
2　柯博文认为"日本对华巨大而无休止的压力，形成了一种新的民族意识"，见〔美〕柯博文著，马俊亚译：《走向"最后关头"：中国民族国家构建中的日本因素（1931—1937）》，北京：社会科学文献出版社，2004年，第402页。

六 边城废墟：风景中的民族寓言

1. 镇南关的守望者

抗战期间，画家冯法祀来到中国广西与越南交界的镇南关，只为将这座中国南方最著名的关隘描绘下来。画中最显著的是一座城楼和半壁城墙，还可以看到远处的绿色山岗、城关后露出的半栋黄色楼房。要明了冯法祀《镇南关》一画的内容，还需要考察民国时期镇南关的构造，并返回到冯法祀创作时的情境（图6.1）。

镇南关最晚在明代就已建成，位于广西凭祥最南端的中越边境，距离凭祥市大约15公里，坐落在大青山和金鸡山隘口。[1] 1883—1885年的中法战争中，镇

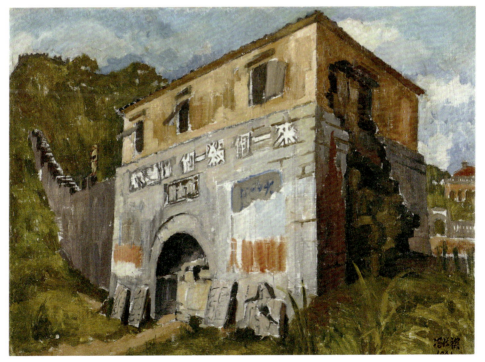

图6.1 冯法祀《镇南关》，1942年，53.8厘米×70.5厘米，中国美术馆

1 位于凭祥的镇南关比较著名，还有一处镇南关在梧州境内，不那么出名。见赵炳林：《昆仑关、古漏关、镇南关辨考》，《内蒙古师范大学学报》（哲学社会科学版）2016年第4期，第152页。

图像的焦虑

图 6.2　佚名《广西边关形势略图》局部，19 世纪末、20 世纪初，美国国会图书馆

南关"前经轰毁，一片焦土"，苏元春于 1885 年奏请重建。[1] 美国国会图书馆藏有一幅《广西边关形势略图》，上面绘制的可能就是苏元春重建后的镇南关。[2] 图中可见镇南关两山夹一关的基本结构。关城上建楼，城门横额上书"镇南关"三个大字，两侧有城墙延伸到山上。这是镇南关的主体，本文称其为"内关"。后来又在"内关"外两山间的道路上另建一道关城，体量略小，城墙只伸展到两侧山腰，城门上也放置一块横额，写有"南疆重镇"四字。本文称之为"外关"。两座关城并列排放，没有环绕为封闭的城镇，将这两道关城称之为关"墙"或许更为恰当。到民国时期，镇南关的主体构造就是这一大一小两道关城。"内关"后方还设有政府办公机构、神庙、祠堂以及民居若干，其中最著名的是一座法式建筑，人称"法式楼"（图 6.2）。

[1]　《广西提督苏元春等奏折》，见中国史学会主编：《中法战争》第 6 册，上海：上海人民出版社、上海书店出版社，2000 年，第 526—527 页。

[2]　林天人编撰、张敏编译：《皇舆搜览：美国国会图书馆所藏明清舆图》，台北："中央"研究院数位文化中心，2014 年，第 364 页。

六 边城废墟：风景中的民族寓言

1936年编成的《广西边务沿革史》一书，可以帮助我们了解1930年代镇南关的构成和地形：

> 镇南关立于中越分界之左辅山右辅山之间，关上建一楼，关之左右筑有短垣，分连两山之麓，垣上可容并肩而行，亦有女墙以凭攻守，关门早启夜闭，然步行者，每于闭后，可踰垣或绕道以达关内，所以守关者于有警报之时，务须注意严防，关外数十步便属越南地界，越边建一碉堡，逼视南关，关内有洋楼一座，兵舍数椽，面临关门，落成于民国三年为驻兵及军官办公食宿之所，楼之后为关帝庙与昭忠祠，祠之前为民居，居民仅二三十户，迩来尤形冷落，对汛署原设于千总旧衙，朽坏甚已，宣统元年改建于钦差庙之旧址（钦差庙祠马伏波，原为镇南关稽查商务委员所借寓），现在龙州关分卡办公之地点，则斜对汛署之后左侧。[1]

文中提到的"洋楼""驻兵"和"对汛署"，都与镇南关在清末民初作为边境海关的设置有关。1885年6月，中国和法国签订《越南条款》（即《中法新约》），要求在中国边界指定两处"通商处所"，"一在保胜以上，一在谅山以北"[2]；1887年6月，中、法签订《续议商务专条》，确认广西开龙州为"通商处所"[3]；1889年6月，清政府成立了龙州海关公署，镇南关为龙州海关分署。[4] 1896年5月，中、法签订《边界会巡章程》，规定"两国派员会同巡查中越边界"，以及"巡查边界以对汛各驻本国官兵"[5]。"对汛"即双方互以兵力维护治安，管理边境事务（人员出入、涉外纠纷）。根据章程，双方各设对汛督办署和对汛地点，中越边境原定设立10处对汛所，广西境内7处，后经增减迁移，在桂越边境实际

[1] 吴忞：《广西边务沿革史》，出版地不详，1937年，第61—62页。
[2] 王铁崖编：《中外旧约章汇编》第一册，北京：生活·读书·新知三联书店，1957年，第468页。
[3] 同上书，第515页。
[4] 王晓军：《近代龙州口岸的兴衰》，《广西民族师范学院学报》1999年第4期，第31页。
[5] 王铁崖编：《中外旧约章汇编》第一册，第644—645页。

图 6.3　冯法祀《镇南关》里"法式楼"与实物的对照（图片由闫爱华提供）

设置 9 处，其中之一位于镇南关。[1] 这一制度从晚清沿用到民国，镇南关也一直是广西边境人员往来最密集的关口之一。"洋楼"即"法式楼"，建于 1914 年，正对着镇南关大门（"面临关门"），据说是由法国工程师设计。按吴崽的回忆，这里主要是驻兵及军官办公所在地。抗战前，镇南关驻兵约 30 人左右（"三班一队"），称作"汛警队"，队长归"对汛分署委员"节制。[2]

这座"洋楼"（"法式楼"）也出现在《镇南关》画中，在关城后露出一角。"法式楼"有两层，冯法祀画出了"法式楼"二层和屋顶的一部分。需要注意的是，这个"法式楼"站在镇南关外原本是不能直接看到的，它会被城墙挡住。但在冯法祀的画里，应该挡住"法式楼"的城墙已经被夷为平地，透过这个空缺的"城墙"，才看得到镇南关内侧这栋标志性的法式建筑（图 6.3）。

镇南关本身人口不过几十户，驻兵也不过数十人，建筑物自然不多，视觉上令人印象深刻的主要是两道关城，以及一个正对关门的"法式楼"。通过 1940 年

1　叶羽脉：《中越边界广西段对汛研究》，2008 年广西师范大学硕士学位论文，第 11—20 页。
2　这一军事制度和权力结构完成于 1932 年，见吴崽：《广西边务沿革史》，第 56 页。

六　边城废墟：风景中的民族寓言

《展望》杂志刊登的一幅照片可以看到完好的镇南关，透过门洞，能同时看到这三个建筑（依次为外关横额、内关横额、"法式楼"门廊）（图6.4）。[1] 照片文字说明对镇南关的特点也做了简明扼要的介绍："镇南关上建楼筑垣，分联两山之麓，关门两重，额书'南疆重镇'四大字。"从正面看过去正好可以看到"关门两重"，以及城门上的匾额。这个视角也常常用在镇南关的摄影中，如《现代电影》1933年刊登了一幅镇南关的照片，名为《南疆重镇——（镇南关），桂越边陲国防要隘之一瞥》，用的也是完全相同的拍摄角度，只是画面中多了几个荷枪实弹的士兵。[2]

在冯法祀的画面上，同样看到这三个部分，区别在于：1.镇南关的"外关"不见了，只留下关门横额上的四个字分作四块，放置在"内关"城门两侧（图6.5）；2."内关"的关城也不再完整，关门左侧的城墙已经坍塌；3.透过城墙消失后的缺口（而不是透过"内关"和"外关"的城门），可以看到镇南关内的"法式楼"。

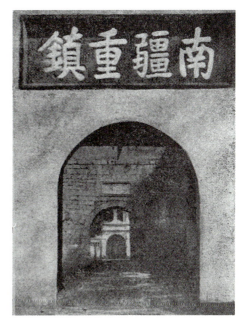

图6.4　镇南关的正面，《展望》1940年第19期

1　《南宁·宜昌·镇南关》组照之一，《展望》1940年总第19期。
2　《南疆重镇——（镇南关），桂越边陲国防要隘之一瞥》，《现代电影》1933年第6期。

图像的焦虑

图 6.5　冯法祀《镇南关》局部

冯法祀不一定看到过前文述及的老照片，但是他在面对镇南关时，有意无意地将最能体现镇南关特点的三个建筑——消失的和残破的——都放到画面上。如果仅止于此，似乎就只是一个镇南关废墟的图像，表现战争的残酷和破坏性。但是冯法祀还在画面上添加了一个细节，这个细节彻底改变了画面内涵。这就是站在城墙上的一个士兵（图 6.6）。

士兵与城墙结合在一起，是 1930 年代中国表现抵抗日本侵略最流行的图像之一，在摄影、漫画和木刻里经常出现。早在 1933 年 5 月的《时事月报》里，照片《曾经我军坚守与日寇猛烈激战屡得屡失之罗文峪山岭》就拍摄了一个背着大刀、手握步枪的战士站立在长城上。[1] 摄影家林泽苍北游长城后，刊登在 1936

[1]　《曾经我军坚守与日寇猛烈激战屡得屡失之罗文峪山岭》，《时事月报》1933 年第 5 期。

150

六 边城废墟：风景中的民族寓言

图 6.6 冯法祀《镇南关》局部

年《摄影画报》上的照片《守土有责》，也是拍摄一个肩扛步枪的战士立于八达岭长城之上。[1] 类似照片又催生出长城与战士相组合的抗战图像，如 1933 年梁中铭《只有血和肉做成的万里长城才能使敌人不能摧毁！》以及在抗战全面爆发后广为流传的张仃漫画《收复失土》(图 6.7—图 6.9)。[2]

在冯法祀创作《镇南关》之前，广西地区也可以看到类似图像。1939 年底、1940 年初，中国军队从日军手里收复广西重镇昆仑关，当时拍摄下一张中国士

1　林泽苍：《守土有责》，《摄影画报》1936 年第 12 卷第 35 期，封面。
2　吴雪杉：《长城：一部抗战时期的视觉文化史》，北京：生活·读书·新知三联书店，2018 年，第 63、208 页。

图 6.7　《曾经我军坚守与日寇猛烈激战屡得屡失之罗文峪山岭》,《时事月报》1933 年第 5 期

图 6.8　林泽苍《守土有责》,《摄影画报》1936 年第 12 卷第 35 期

图 6.9　张仃《收复失土》,《救亡漫画》1937 年第 3 期

六　边城废墟：风景中的民族寓言

图 6.10　收复昆仑关，1939—1940 年，出自柳州市地方志编纂委员会办公室编《图说柳州抗战》

图 6.11　《纪念"九一八"，誓死收复失地！》，1937—1945 年第四战区政治部印制

兵站立在昆仑关城门前的照片。这张照片后来成为最能展示中国军队昆仑关大捷的图像。[1] 冯法祀所隶属的第四战区政治部也曾在抗战期间印制过一幅《纪念"九一八"，誓死收复失地！》的宣传画，画的是一个战士站立在长城前方。这都是与冯法祀同时并且是在广西地区制作完成的视觉图像。冯法祀有没有看到过昆仑关摄影还不能确定，第四战区政治部制作的宣传图画却是多半见过的，因为冯法祀当时就直接隶属于第四战区政治部，他对第四战区政治部制作的宣传图像应该非常熟悉（图 6.10、图 6.11）。

[1]　如柳州市地方志编纂委员会办公室编：《图说柳州抗战》，昆明：云南民族出版社，2005 年，第 55 页。李建平主编：《抗战遗踪——广西抗战文化遗产图集》，南宁：广西人民出版社，2005 年，第 48 页。

冯法祀的直属部门是抗敌演剧队，他在演剧队里的任务之一就是绘制宣传画。他后来曾回忆自己当时创作的画作：

> 到达广西重镇靖西时，我们就有充裕的时间作画了，在靖西城门两旁高大的城墙上画了《中越同胞团结起来共御日寇》《动员起来保卫边疆》两幅壁画，同时在靖西县城中心区画了一幅高5米、宽9米的巨幅壁画，题名是《军民合作共驱日寇》，还在靖西的城门楼子上画了巨幅抗日将领张发奎的肖像。[1]

冯法祀记忆里的宣传画大体围绕"共驱日寇""保卫边疆"展开，描绘这类题材就要面对如何用图像来构造"边疆"的问题。他的这类宣传作品都没有流传下来，我们无从了解冯法祀究竟如何描绘"保卫边疆"，或者如何将日寇驱逐到中、越之外。不过在冯法祀创作这些作品的1940年代，战士与城墙的组合已经发展得非常完善，无疑是可供冯法祀选择的图像资源之一。《镇南关》就是直接借用"战士—城墙"图式，表达中国战士对于国家的保卫。

关城上的标语也体现出浓郁的战争氛围，以及中国士兵保卫国家的坚定信念。在"镇南关"横额上方，写有三段标语：1."来一个"；2."杀一个"；3."……"，这句话模糊不清，不过看它占据的长度，应该与1与2之和相当。最后这句话已经无法复原了，不过可以做一些推测。据说抗战期间有一首名为《台儿庄》的歌谣，歌词是：

> 台儿庄，在北方，
> 日本鬼子占中央，
> 咱们派了大兵去，
> 来一对，砍一双，

[1] 冯法祀：《抗敌演剧队与美术》，《新文化史料》1989年第1期，第59页。

六 边城废墟：风景中的民族寓言

图 6.12 《镇南关》上的标语

不让矮鬼回东洋，

不让矮鬼回东洋！[1]

其中"来一对，砍一双，不让矮鬼回东洋"在句子结构上可以和冯法祀《镇南关》上的标语匹配，而两者的长度也大体相当，或许《镇南关》标语最后一句话就是类似的意思（图6.12）。

在"来一个，杀一个"下方还有一个已经被撕去大半的标语。现在只能识别出"大""的"二字。这应该是一个竖排的长方形标语，分3列书写。以"大"字开头的标语口号，在1939年《第二期抗战标语集》中列有5条，分别是："大家一致起来，保家乡保祖国！""大家一条心，杀退敌人！""大家武装起来参加神圣的抗倭战斗！""大家武装起来为死难将士和同胞复仇！""大家帮助抗战军人家

[1] 萨苏：《抗日标语》，《新华月报》2009年第15期，第122页。

属做事!"[1] 大体都是号召"大家"为抗战救国而努力。《镇南关》上这条被撕去的宣传招贴不外如是。

通过在战火中摧毁的城墙、站立的战士以及张贴出的标语口号——它们仿佛就是城上的士兵叫喊出的声音——令这座几乎化为废墟的关城获得了新的生命。这座看起来残破的建筑就不再仅仅是控诉敌人的残暴,还在讲述一个关于"中国"的故事,一个抗争到底的故事。

2. 剧宣四队与冯法祀

《镇南关》是冯法祀随抗敌演剧队(剧宣四队)巡演时专程赴镇南关写生而成的作品。画家在1988年回忆这幅画的创作原委时说:"当四队转移到凭祥时,为了让我将镇南关(今睦南关)这个西南重镇的雄姿留下来,派我至十数里远的镇南关去写生。"[2] 这个"派"字说明,《镇南关》不完全是冯法祀个人艺术意愿的结果,还是剧宣四队抗战宣传活动的一部分。要讨论这幅作品,就需要回到剧宣四队的凭祥之行。而首先要面对的问题,就是《镇南关》的作画时间。

冯法祀1940年在广西柳州加入"抗敌演剧第一队",之后随演剧队活动,直到1946年夏受聘到国立北平艺术专科学校任教,其间又曾受委派到黔桂铁路开辟工程沿线和中缅前线慰问演出和写生。[3] 这里要特别说明一下演剧队的名称。冯法祀所在的演剧队在1938年成立时叫作"抗敌演剧第一队",当时有抗敌演剧队十队,还有抗敌宣传队四队;皖南事变后,国民政府军事委员会政治部对所属演剧队和宣传队进行改编,从1941年1月开始,原"抗敌演剧第一队"

1 国民政府军事委员会政治部编:《第二期抗战标语集》,重庆:国民政府军事委员会政治部,1939年,第8、36、57页。

2 冯法祀:《抗敌演剧队与美术》,第59—60页。

3 范迪安主编:《艺为人生:20世纪中国油画名家·冯法祀》,合肥:安徽美术出版社,2014年,第400—404页。

根据所在第四战区改名为"抗敌演剧宣传第四队",简称"剧宣四队"。当事人后来回忆时往往使用简称"剧宣某队"或"演剧某队"。[1]所以冯法祀加入时是"抗敌演剧第一队",1941年1月以后变成了"剧宣四队"。在演剧队中,冯法祀参与戏剧演出、绘制舞台布景及壁画、宣传画等工作。在工作之外,冯法祀也可以进行个人艺术创作。

一般认为《镇南关》的创作时间是1941年,画面右下角作者本人签写的作画时间——"1941"——是最有力的证明。在1998年出版的《冯法祀画集》里,这幅画以"南疆重镇"为名,标注为1941年。[2] 2005年的《怒吼的黄河——抗日战争中的中国美术》中也是1941年。[3] 2006年11月展出的《冯法祀油画回顾展》展览图录里,这幅画的创作时间也是被标定为1941年。[4]不过需要注意的是,到此时为止,以上三部著作或图录里刊印的画面上都还没有画家签名。冯法祀2009年7月去世,画上的签名时间应该是在2006年11月到2009年7月之间。

不过,1941年可能不是准确的作画时间。在1998年出版的《冯法祀画集》的艺术家年表部分,又将《镇南关》一画归入1942年。[5]也就是说,同一本画册为同一件作品提供了两个时间。在2014年出版的《艺为人生:20世纪中国油画名家·冯法祀》延续了这种处理方式,图版部分标作1941年,年表部分归入1942年,而且具体到1942年4月。[6]这就需要对《镇南关》的作画时间进行辨析。

冯法祀1988年的文章《抗敌演剧队与美术》回忆了这幅画的创作情况,虽然没有直接说明作画时间,却记录下这幅画出现的前因后果,其中能够提示时间

[1] 何吉贤:《"抗敌演剧"与演剧队研究(1937—1945)》,2009年清华大学文学博士学位论文,第50—53页。

[2] 冯法祀:《冯法祀画集》,北京:中国文联出版社,1998年,第33页。

[3] 在2005年出版的《怒吼的黄河——抗日战争中的中国美术》一书里,这件作品的标题是《镇南关上杀敌口号"来一个,杀一个"》,时间也是标定为1941年。见李树声主编:《怒吼的黄河——抗日战争中的中国美术》,南昌:江西美术出版社,2005年,第117页。

[4] 南京四方美术馆:《冯法祀油画回顾展》,鼎成画廊,2006年,第77页。

[5] 冯法祀:《冯法祀画集》,第275页。

[6] 范迪安主编:《艺为人生:20世纪中国油画名家·冯法祀》,第100、401页。

的事件有如下几条：

1. 1941年太平洋战争爆发，日寇乘机侵占东南亚诸地，广西西南边境受到战火的威胁。演剧四队被派到广西靖西、凭祥、龙州一带，担负宣传和动员群众抗战的工作。[1]

2. 到达广西重镇靖西时，我们就有充裕的时间作画了。[2]

3. 令人难忘的是，当四队转移到凭祥时，为了让我将镇南关（今睦南关）这个西南重镇的雄姿留下来，派我至十数里远的镇南关去写生。[3]

这里有两个时间节点。一是从龙州出发前往靖西的时间。太平洋战争爆发于1941年12月，演剧四队是在1941年12月底受命出发，前往靖西。二是抵达靖西之后再去凭祥，驻留凭祥时，冯法祀才有机会去镇南关。这个时间要到1942年，所以冯法祀不可能在1941年画出《镇南关》一画。

1938年8月到1945年5月全程参与剧宣四队活动的李超撰写了《硝烟剧魂》一书，详细记录下剧宣四队的活动情况和具体时间，可以与冯法祀的简略回忆相印证。

1938年，军委会政训处下属的抗战剧团与部分进步文艺团体合并，收编为政治部第三厅直属的抗敌演剧队，正式成立时间是1938年8月1日。后来冯法祀参与其中的抗敌演剧第一队最初成员有24人，另有伙夫兼勤务员2人。[4] 1938年11月，郭沫若和冯乃超与当时的第二方面军张发奎商定，抗敌演剧第一队随同该部工作，随后由政治部第三厅发出正式命令，抗敌演剧第一队赶赴湖南平江前线加入第二兵团。按左洪涛的评价，抗敌演剧第一队"创建了演剧队在国民

1 冯法祀：《抗敌演剧队与美术》，第59页。
2 同上。
3 同上书，第59—60页。
4 李超著、李布尔整理：《硝烟剧魂：抗敌演剧一队回忆录》，北京：中国广播电视出版社，1995年，第12—18页。

党军队中坚持抗战、团结、进步，反对投降、分裂、倒退的第一个堡垒"[1]。到平江之后，演剧队很快投入工作，张发奎观看了演剧队演出后"深表满意"[2]。1938年年底，张发奎调任第四战区司令长官，部队迁往广东曲江，演剧一队随同前往。[3] 1940年年初，第四战区又迁到广西，抗敌演剧一队仍配属第四战区，随战区长官司令部迁往广西柳州。2月17日出发，2月24日到达柳州。[4] 3月9日，演剧队受命前往桂南演出，5月21日从隆山返回柳州。[5] 这里有一个插曲，1939年第四战区政治部重组，抗敌演剧一队改属战区政治部指挥，官方的名称也改为"第四战区政治部艺术宣传队"[6]。

回柳州后不久，"美术家林家旅（夏林）、冯法祀、解耕筹、印家铎等同志先后入队"。[7] 同时还有"另一件喜事"："演剧九队在徐桑楚、丁波率领下由广西梧州到达柳州，与我队会帅。从此开始了我们两队合作的历史阶段。"[8] 这个回忆与冯法祀说的完全吻合，只是在冯法祀的回忆里，场面没有那么欢快："入队那天，下着蒙蒙小雨，四、五两队（当时为一、九队）正从南宁被四战区政治部主任梁华盛强行调回，队员们在敞篷卡车上被淋成落汤鸡，一路唱歌咒骂梁华盛，以解胸中积恨。我们到达四、五两队驻地——柳州中学时，队员们正三五成堆，蹲在有顶棚的操场上，烘烤被淋湿的棉衣。"[9] 从这里也可以了解，冯法祀正式加入演剧队时间是在1940年5月。

1941年冬，四队受委派赴靖西演出，12月13日出发，1942年1月12日抵

[1] 左洪涛：《周总理领导我们胜利前进》，中国戏剧家协会研究室编：《周总理与抗敌演剧队》，上海：上海文艺出版社，1979年，第20页。

[2] 李超著、李布尔整理：《硝烟剧魂：抗敌演剧一队回忆录》，第46页。

[3] 同上书，第46页。

[4] 同上书，第64—66页。

[5] 同上书，第67—79页。

[6] 同上书，第55页。

[7] 同上书，第83页。

[8] 同上书，第84页。

[9] 冯法祀：《抗敌演剧队与美术》，第58页。

达靖西。后因靖西指挥所最高长官陈宝仓的诚恳挽留,在靖西工作了 70 多天。[1] 3 月下旬,张发奎到靖西视察,对四队工作情况很满意,同时决定命剧宣四队再去龙州、凭祥各部队慰问、宣传演出。[2] 1942 年 4 月 4 日,剧宣四队抵达龙州。再从龙州到龙津、宁明、明江、上金和与镇南关相距几十里的凭祥,最后一站到南宁。7 月 6 日从南宁返回柳州。[3]

正是在 1942 年 4 月到 7 月的这段旅程里,冯法祀去了镇南关。剧宣四队的行进路线图也为判断冯法祀镇南关之行的具体时间提供了线索。在 4 月 4 日至 7 月 6 日的 94 天时间里,剧宣四队途经 7 个城市,平均每个城市约 13 至 14 天。这 7 个城市里,第一站龙州和最后一站南宁较大,演剧队可能待的时间略久,其他 5 个城市时间可能稍短。凭祥是倒数第二站,演剧队在凭祥的时间大约不会早于 5 月,也不会晚到 7 月,应该在 6 月间。如果这个推断无误的话,冯法祀到镇南关的时间就应该是 1942 年 6 月,《镇南关》一画的绘制时间也是在这个时候。冯法祀晚年对这件作品的记忆可能出现了微小偏差,误记为 1941 年。不过,这个疏忽是可以理解的。冯法祀在 1998 年最早刊登这件作品的图册里写下作品年代时已经 84 岁高龄,仅仅记错一年,已经算是比较准确的回忆了。

演剧队在广西的活跃,部分归因于第四战区长官张发奎对政治部宣传工作的认可。早在 1925 年,还是国民政府第四军第十二师副师长的张发奎就在针对陈炯明的第二次东征期间感受到政治部的作用,他甚至认为:"苏俄对国民革命军的影响主要是政治部——那是很出色的。我们学会了怎样去武装士兵、怎样教育他们去战斗,也同样武装了他们的思想。"张发奎还给了一个形象的描述:"从前,如果你问我的士兵为谁而战,他会回答'为张发奎',现在他就说:'为了人民'。"政治部还有更直接的作用,"在部队到达之前,他们就和当地人民取得了联系。其成效是:我们无论去哪儿都能得到人民的帮助——提供情报、茶水、抬运伤员

1 李超著、李布尔整理:《硝烟剧魂:抗敌演剧一队回忆录》,第 107—113 页。
2 同上书,第 117 页。
3 同上书,第 118 页。

等"。所以"政治部留给我极好的印象"。[1] 对于政治部下属剧宣四队的活动,张发奎在回忆录里也曾提及:

> 有关中共问题中央指示我严加防范。在我们内部增强对中共的秘密监视,例如针对第四剧宣队中的共产党员。
>
> 可是我没有采取进一步的行动,因为我早已吩咐官其慎监视他们。此外,我感觉他们并不密切接触群众,因为他们都不是广西人士。他们在民众中主要是从事抗日宣传,表现得勤奋努力,我没感觉到他们在为共产党作宣传工作。事实上,那时第四剧宣队共产党员比从前少了,有些已经离开,有些结了婚,尤其是女队员。女人同男人不一样,婚后她们通常不会再上班了。[2]

冯法祀对剧宣四队赢得张发奎的好感也作出了贡献。1942年他在靖西城门楼上画了张发奎的巨幅肖像,张发奎巡视靖西看到后,"兴奋异常,曾对四队队长魏曼青说,'你们工作很出色嘛'"[3]。

作为在剧宣四队工作的一部分,冯法祀受命完成了《镇南关》。他在《抗敌演剧队与美术》里回忆了这个过程:

> 令人难忘的是,当四队转移到凭祥时,为了让我将镇南关(今睦南关)这个西南重镇的雄姿留下来,派我至十数里远的镇南关去写生。这回是油画写生,画完时已近黄昏,我骑着马,背着大画板和潮湿的油画,疾驰回转,天色逐渐昏暗,我被一根横贯公路的铁丝绊下马来,幸喜脱险。当到达凭祥时,全队的同志们引颈眺望我归来,当他们发现我的身影时,一阵欢呼声,

[1] 张发奎口述,夏莲瑛访谈及记录,胡志伟翻译及校注:《张发奎口述自传》,北京:当代中国出版社,2012年,第54页。
[2] 同上书,第234页。
[3] 冯法祀:《抗敌演剧队与美术》,第59页。

令我感动得泪下。[1]

这件事情还可以从其他人的回忆里获得印证。李超在《硝烟剧魂》里说：

> 在美术创作上，冯法祀的成果是突出的。……有一次黄昏画完画骑马返程的路上，被一个拽着倾斜电杆的粗铁丝绊住，跌下马来，一只脚还别在脚蹬子套里，幸亏那匹马通人性，即刻停下来，才免于难。[2]

两段回忆基本一致，冯法祀为画镇南关不辞辛苦，骑着快马当天往返于凭祥和镇南关之间。他去镇南关的原因倒不完全出自个人意愿，而是剧宣四队为了"将镇南关这个西南重镇的雄姿留下来"，"派"冯法祀去那里用油画写生。作这幅画的初衷就不一定是冯法祀本人的意愿，而是演剧队的集体要求。但冯法祀也全情投入，他为了完成这个任务，独自一人奔波于两地之间，从白天一直画到黄昏时分（很可能是因为太阳落山无法再画时才最后收笔），终于完成这幅画作；而在返回途中，冯法祀又遇险落马，几乎付出自己的生命，这就更加显现出这幅画作是冯法祀心血乃至性命的结晶。剧宣四队也没有辜负冯法祀的付出，所有队员都在夜间等待他的归来。当队员们看到冯法祀的身影时所爆发的"欢呼声"本身也很富于象征性，既表达剧宣四队对于冯法祀平安返回的喜悦，也暗含他们对于《镇南关》这座"西南重镇"的期待。可以想见，冯法祀和剧宣四队的队员们在欢呼和感动的同时，也将传阅《镇南关》一画，感叹冯法祀对"西南重镇"的图像记录。

从《镇南关》创作背景来看，这一作品固然是冯法祀个人经验和艺术技巧的产物；另一方面，作品背后存在一个支撑和推动冯法祀进行创作的"集体"。这个"集体"可以具体到剧宣四队"全队的同志们"以及冯法祀在第四战区接触到的、坚决抗战的军民，还可以是存在于冯法祀意识中的那个"想象的共同

1　冯法祀：《抗敌演剧队与美术》，第59—60页。
2　李超著、李布尔整理：《硝烟剧魂：抗敌演剧一队回忆录》，第119页。

体"。在《镇南关》的画面里，冯法祀的个人经验与那个更加宏大的集体发生了共鸣，正如站立在城头的士兵虽然只有一个，却可以代表千千万万愿意"把我们的血肉筑成我们新的长城"的坚强战士，代表"中华民族"在最危险的时刻绽放出的蓬勃生机。

3. 树的象征

冯法祀从废墟中找到生机的目光，并不是到镇南关才出现。大约在 1942 年 4 月，也就是镇南关之行的前两个月，冯法祀随演剧队在龙州时创作了油画《木瓜树》，画的是在一片残垣断壁中生长出的几棵木瓜树。和《镇南关》一样，冯法祀也将这件作品的时间签写为"1941"年，不过，根据前文所述，剧宣四队是在 1942 年 4 月 4 日到达龙州，此前没有到过这个城市，所以在现场即兴创作的《木瓜树》也只能是在 1942 年的 4 月（图 6.13）。

冯法祀也回忆了《木瓜树》的创作思路：

> 队领导在美术创作中，不仅给时间、给条件、给予关怀，更为重要的是对艺术修养和创作思想的领导。队里组织的一系列文学作品欣赏和文艺理论学习，深刻地影响着我的创作思想。在龙州的木瓜树写生创作中，使我能够在平凡的生活中发现美，发现有意义的东西。当我发现这棵在废墟中茁壮成长起来的木瓜树，我意识到这个题材的分量，于是奋笔如飞地写下这张画。[1]

画家本人说得很明确，这是一棵在"废墟"中成长起来的木瓜树。而他能够在这平凡的事物里发现价值，在于"队领导"在创作思想上的"领导"。对于龙州城市"废墟"及国防的关系，同队成员李超在后来的回忆中也有所阐发：

[1] 冯法祀：《抗敌演剧队与美术》，第 60 页。

> 4月4日，我们抵达龙州。龙州处于左江上游，是通往越南的要道，曾是相当繁荣的县城。可是如今已是一片废墟了。这里经过日寇的两度侵占，遭受敌机300多次的狂轰滥炸，据说除了陪都，这里算敌机轰炸次数最多的。我们到达这里时，每日至少还有两三遍空袭警报。破碎的龙州，敌人仍不甘心放过。此时的龙州没有什么居民，没有青年，没有工作团队，更提不上什么文化。然而这里仍有着铮铮铁骨的中国人存在：军人和海关缉私人员。他们在国防最前哨战斗着。[1]

这段回忆也说，演剧队 1942 年到达龙州时，龙州 "已是一片废墟"。抗战期间，龙州曾三次陷落，分别在 1939 年 11 月（日军盘踞 3 天）、1940 年 5 月到 10 月（日军占据 5 个多月）和 1944 年 10 月至 1945 年 4 月，第三次占据龙州长达半年之久。[2] 据统计，仅在第一、二次日军入侵龙州期间，全县 221 条村街损失 174 条，被毁坏房屋有 5322 间。飞机轰炸次数更是数以百计。[3] 龙州为桂越公路的重要一环，是武汉、广州被日本军队占领后中国获得物资补给最重要的对外通道之一。日本参谋本部将中国获得外国军事援助的路径分为四条路线，分别是西北路线、香港路线、法属印支路线和缅甸路线，到 1940 年 9 月日军进入越南，越南方面切断对中国的军事运输以前，日本参谋本部估计中国从 "法属印支路线" 获得的补给占国外军事援助的一半左右。日军对越南、缅甸和中国华南的作战，很大程度上就是要切断中国的对外运输路线。[4] 对龙州的反复争夺和轰炸也从属于这一战略目标，而结果就是冯法祀及其演剧队队友看到的废墟景象（图6.14）。

《木瓜树》的象征意义很快获得同代人的积极回应。1943 年 7 月，冯法祀在

1　李超著、李布尔整理：《硝烟剧魂：抗敌演剧一队回忆录》，第118页。
2　龙州县地方志编纂委员会编：《龙州县志》，南宁：广西人民出版社，1993年，第348—349页。
3　张旭杨：《抗战时期边陲重镇龙州抗战损失初探》，《广西地方志》2014年第6期，第42—47页。
4　日本防卫厅防卫研究所战史室著、天津市政协编译委员会译：《缅甸作战》（上），北京：中华书局，1987年，第1—4页。

图 6.13　冯法祀《木瓜树》，71.3 厘米 ×54 厘米，1942 年，私人收藏

图 6.14　冯法祀《龙州城的残垣断壁》，26.4 厘米 ×19.5 厘米，1942 年，私人收藏

桂林举办"黔桂路开辟工程写生画展"，田汉来看展览并为展览写下前言，又为展览写下三首诗，其中一首就是关于《木瓜树》。这首诗留给冯法祀深刻的印象，他后来回忆说：

> 画的寓意和主题，被田汉一眼识破，1943 年在桂林开画展时，田老针对这幅画即席赋诗：
> 瓦砾堆中生气在，千轰百炸又如何？
> 龙州城里木瓜树，今年巨干一丈多。
> 田老的诗赞扬了这幅画的寓意——茁壮有生气的抗日力量是摧不垮的。[1]

[1]　冯法祀：《抗敌演剧队与美术》，第 60 页。

图 6.15　田汉为 1943 年冯法祀展览作的前言、诗及参观友人签名,写在同一张纸上

在田汉的诗作里,"瓦砾"意味着曾经遭受的"千轰百炸",而"木瓜树"象征着对应轰炸的勃勃"生气",这一"生气"是不可摧毁的。这就是冯法祀画中的"寓意",画家高兴地发现,他在画中隐藏的"寓意"被观看者,也就是田汉,准确地捕捉到了(图 6.15)。

通过废墟上生长的大树来象征中国的"生气",不是只有冯法祀一个例子。比冯法祀更著名也更有影响力的是丰子恺。1938 年,丰子恺创作了漫画《大树被砍伐》,又写下记录作画原委的《中国就像棵大树》,以大树的生命力来象征中国的博大与生机,与冯法祀有异曲同工之妙。

1938 年 3 月下旬,丰子恺应汉口开明书店邀请到达武汉,6 月初赴桂林为"广西全省中学艺术教师暑期训练班"授课。[1] 大约在四五月间,丰子恺看到一棵被

1　盛兴年主编:《丰子恺年谱》,青岛:青岛出版社,2005 年,第 299—310 页。

砍伐过半的大树，重新绽放出枝条。这一景象给丰子恺很大触动，《中国就像棵大树》一文详述了整个过程：

> 春间在汉口，偶赴武昌乡间闲步，看见野中有一大树，被人斩伐过半，只剩一干。而春来干上怒抽枝条，绿叶成阴。新生的枝条长得异常的高，有几枝超过其他的大树的顶，仿佛为被斩去的"同根枝"争气复仇似的。我一看就注目，认为这是中华民国的象征。我徘徊不忍去，抚树干而盘桓。……
>
> 我目送两孩去远了，告别大树，回到汉口的寓中，心有所感，就提起笔来把当日所见的情景用画记录。画好之后，先拿给一个少年看。少年看了，叫道："唉！这棵树真奇怪，斩去了半株，怎么还会生出这许多枝叶来？"他再看一会，又说道："得了！因为树大的原故。树大了，根柢深，斩去一点不要紧。他能无限地生长出来，不久又是一棵大树了。"我接着说，"对啦！我们中国就同这棵树一样。"少年听了这话频频点头，表示感动。随即问我要这幅画。我说没有题字，答允他今晚题了字，明天送他。
>
> 晚上，我在这画上题了一首五言诗："大树被斩伐，生机并不绝。春来怒抽条，气象何蓬勃！"又另描了同样的一幅，当晚送给这位少年。[1]

按丰子恺自己的描述，《大树被斩伐》漫画及诗一经问世，就已经一式两份。《大树被砍伐》收录于1940年出版的《大树画册》（图6.16）。这可能是《大树被砍伐》第一次正式发表，也很可能就是丰子恺1938年两幅原作保留在自己手中的那一件。画中一棵粗大的树干只余半截，两侧有细弱的枝叶茂密地生长出来，二人（似乎是一长一幼）在树前伫立，手指树木抒发感慨。《大树画册》收录作品20幅，创作时间在1937年8月（扉页中写道"子恺八一三以后作"）至1939年6月（序言作于1939年6月5日）之间，出版成书则是在1940年2月。他在序言里写了命名为"大树"的缘由："迩者，蛮夷扰夏，畜道横行于禹域，

[1] 丰子恺：《中国就像棵大树》，《宇宙风：乙刊》1939年第1期，第5—6页。

惨状遍布于神州，触目惊心，不能自已，遂发为绘画，名曰大树，由爱物而仁民，以护生之笔画大树，岂吾之初心哉！"[1]

1939年农历九月，丰子恺为祝贺弘一法师六十寿辰绘制完成了《续护生画集》，共计漫画60幅，其中第32幅名为《重生》。《重生》的画面与《大树被砍伐》一脉相承。《护生画集》系列都是图文并茂，《重生》一画也搭配了一首诗，以前文所述《大树被砍伐》一诗作前4句，又补了4句，将图像和原诗的含义转移到"上天有好生之德"：

> 大树被斩伐，生机并不绝，
> 春来怒抽条，气象何蓬勃！
> 悠悠天地间，咸被好生德，
> 无情且如此，有情不必说。[2]

《重生》也是一棵被砍去上半部的大树，在树上长出新的枝叶。与1938年的《大树被砍伐》一画不同的是，丰子恺将观看树木的人物剔除，再加入两只翩翩起舞的蝴蝶。这是一个非常有意思的改"写"，丰子恺在描绘这个"重生"主题时，大概想到了中国古代著名的梁山伯、祝英台双双化蝶的掌故。化蝶自然也是一种重生，树木无情尚且"春来勤抽条"，何况有情？不必说，化蝶去也（图6.17）。

在1943年8月出版的《子恺近作漫画集》里，丰子恺又发表了漫画《更生》，同样用的"大树被砍伐"图式，只是更加简率，观众和蝴蝶都被省去。[3]抗战期间，丰子恺对大树的"重生""更生"主题一直保持着创作热情（图6.18）。

在《中国就像棵大树》一文里，丰子恺明确将被砍伐的"大树"与"中国"联系在一起。丰子恺写下《中国就像棵大树》，不仅是表达他从观看大树新生获得的感受，还是阅读憾庐《摧残不了的生命》一文及所附照片之后受到了激励。

[1] 丰子恺：《大树画册》，"序"，上海：文艺新潮社，1940年。
[2] 丰子恺：《续护生画册》，上海：开明书店，1940年，第64页。
[3] 丰子恺：《子恺近作漫画集》，桂林：集成书局，1943年，第6页。

六 边城废墟：风景中的民族寓言

图 6.16 丰子恺《大树被砍伐》，1938 年，出自丰子恺《大树画册》

图 6.17 丰子恺《重生》，1939 年，出自丰子恺《续护生画册》

1938 年 6 月 6 日，广州《见闻》杂志社数十步外的惠福东路近教育路转角处遭日机轰炸，倒塌房屋十几间。二十余天后，一段树干已被炸去的老树上萌发了许多新芽，现出美丽的嫩绿色彩。憾庐便从心底里发出赞美的叫喊：

> 被炸更生的大树！
> 你，摧残不了的生命！
> 炸去——复生！不退缩，不屈伏！
> 这是"生之力"，向暴力宣战斗争！
> 哦，哦，这宇宙的奇妙的"生"！
> 祝你胜利而长久繁盛，
> 哦，摧残不了的生命！[1]

1 憾庐：《摧残不了的生命》，《见闻》1938 年第 2 期，第 55—56 页。

之后，憾庐又做了一点引申，把这棵树当作几方面的象征：

一、中华民族的生命，是永远摧残不了的。无论现在如何危难，他定要继续生存！

二、现在我们的民族的确已经在"自力更生"中了，而此后要更繁荣更有力的生活下去。

三、本社不受威胁，虽有小挫折，但不能奈我何。宇宙风七十期早已出版，七十一二三期亦续出，此后仍要维持下去。

四、《见闻》于大轰炸中筹办，续轰炸中创刊，正如那经过轰炸而新萌的芽儿。[1]

在读过憾庐这篇文章之后，丰子恺对这几个象征意义深表赞同，在《中国就像棵大树》里又作了进一步的引申：

第一二两点，我所见与他全同。第三四两点，自然使我赞佩。但我所赞佩的不止于此。抗战中一切不屈不挠的精神的表现，例如粤汉路屡炸屡修，迅速通车，各种机关屡炸屡迁，照常办公。无数同胞家破人亡（出亡也），绝不消沉，越加努力抗×，都是我所赞佩的，都是大树所象征的。这大树真可说是今日的中国的全体的象征。[2]

如果说《大树被砍伐》和废墟的关系还不够明确（除非把这棵遭到砍伐的大树也看作一座"废墟"），那么丰子恺抗战后作的《昔年欢宴处》就和冯法祀的《木瓜树》一样，画了一棵生长在废墟上的大树。抗战胜利后，丰子恺于1945年11月10日回到石门镇，凭吊他的故居缘缘堂。缘缘堂大约在1938年4月就已毁

1 憾庐：《摧残不了的生命》，《见闻》1938年第2期，第56页。
2 丰子恺：《中国就像棵大树》，《宇宙风：乙刊》1939年第1期，第6页。

六 边城废墟：风景中的民族寓言

图 6.18 丰子恺《更生》，1943 年，出自丰子恺《子恺近作漫画集》

图 6.19 丰子恺《昔年欢宴处》，1945—1947 年，出自丰子恺《劫余漫画》

于战火，丰子恺曾于 1938 年 5 月 1 日出版的《文艺阵地》第 1 卷第 2 期发表《还我缘缘堂》，讲到当他听说缘缘堂被毁后的想法和心情。[1] 1945 年他再见缘缘堂时，缘缘堂只余下一片瓦砾。丰子恺为此作了一幅漫画《昔年欢宴处》，发表在 1947 年 5 月上海万叶书店出版的《劫余漫画》[2]（图 6.19）。

漫画里是一个标准的建筑废墟，残垣断壁前也有一棵大树。画上两句题词"昔年欢宴处，树高已三丈"，说明了残破建筑与树的关系——这又是一棵生长在废墟上的大树。画中还有一位双手背后的长袍文士，这个正在观赏大树的人物可能就是作者心目里的自己。废墟、观看者和大树这三部分大概是实有，其他部分可能是虚构。按丰子恺自己的文章所记录，画里"树高已三丈"大约是确实的，但是那个衬托大树的废墟，可能就属于虚构了，因为丰子恺的缘缘堂已经消失于

1 盛兴年主编：《丰子恺年谱》，第 417 页。
2 丰子恺：《昔年欢宴处》，丰子恺：《劫余漫画》，上海：万叶书店，1947 年，第 15 图。

战乱中：

> 亟返故乡，而故居缘缘堂已由焦土变为草原，昔年欢聚之处，野生树木高数丈矣！回忆堂中图书，尽成灰烬，不胜痛惜！[1]

既然已经"由焦土变为草原"，那残存下来的屋宇墙壁大约也就不会宛如刚刚经历战火般伫立在那里。画中的废墟只能是丰子恺为了表达"昔年欢宴处"，而根据自己所见各类战后建筑在绘画里进行的重构。在这个意义上，《昔年欢宴处》里的废墟就是一个虚构的，因而也是理想化的战争废墟。

结语

面对废墟时，画家在记录个人视觉感受的同时，也不免加入自己对于废墟的理解。而废墟图像一经产生，借助大众传媒进行传播时，也会与现实发生进一步的互动。巫鸿讨论了抗日战争期间常出现的废墟图像的使用方式："废墟图像最常出现在记录日军侵略暴行的照片里。一种常见的编排方式是以多幅图片组成配有文字的系列，由于能够带来一种突出的现场感而成为当时一种特别有影响力的形式。"[2] 他以高剑父《东战场上的烈焰》为例，揭示出一种带有象征性的废墟图像模式："这幅画从新闻摄影中吸收了很多素材，但它仍属于象征性而非报道纪实性的作品。它并没有原原本本地记录某一座城市或某一次轰炸，而是象征了中国所有受到日军蹂躏和威胁的城市。……这种象征主义的表达揭示出这幅画和所有战时废墟图像的一个普遍意义：虽然这些画作在记录现实或引发情感反应上无

1 丰子恺：《劫余漫画》，"自序"。
2 〔美〕巫鸿著，肖铁译：《废墟的故事：中国美术和视觉文化中的"在场"与"缺席"》，上海：上海人民出版社，2012 年，第 143 页。

法与照片相比，但它们更为概念性地缔造了民族存亡的寓言。作为象征性的宣言而非事实的记录，它们传达了艺术家抗战的决心，并呼唤观众不惜一切代价抵抗日军。"[1] 无论残破的镇南关还是瓦砾上的木瓜树，它们都是抗战时期废墟图像的一部分，自然也就参与"缔造"了一个关于"民族存亡的寓言"。不过，废墟图像何以成为寓言，以及不同废墟图像在象征意义上的差异，都还需要作更深入的辨析。

冯法祀《镇南关》《木瓜树》，以及丰子恺《大树被砍伐》等作品，都不仅仅是对于现实的直接记录，而是通过图像来塑造一种对国家或者民族的理解，是带有象征性的理解：中国就像一棵大树，将在废墟上获得新生。杰姆逊（Fredric Jameson）在《处于跨国资本主义时代中的第三世界文学》一文中提出一个著名观点，所有第三世界文学都必然是民族寓言："第三世界的文本，甚至那些看起来好像是关于个人和力比多趋力的文本，总是以民族寓言的形式来投射一种政治：关于个人命运的故事包含着第三世界的大众文化和社会受到冲击的寓言。"[2] 具体来说，第三世界文化中的寓言性质是："讲述关于一个人和个人经验的故事时最终包含了对整个集体本身的经验的艰难叙述。"[3] 这个观点因其过于宏大的雄心，试图为所有第三世界艺术文本提供解释而饱受争议。阿吉兹·阿罕默德（Aijaz Ahmad）批评了杰姆逊的核心观点，指出"寓言化绝不是第三世界的特征"，"不仅是亚洲和美洲的作家，同样也包括美国的作家，他们的个人想象必然会与集体经验相关联。即使在后现代的美国，人们只需看看那些黑人的女性写作，就可以发现无数的寓言"。[4] 基本上，阿吉兹·阿罕默德拒绝接受"第三世界"的有效性，对于"民族"也心存疑虑，由这两个概念界定的"寓言"自然就更加无从谈起。

1　〔美〕巫鸿著，肖铁译：《废墟的故事：中国美术和视觉文化中的"在场"与"缺席"》，第150—151页。
2　〔美〕詹明信著，张旭东、陈清侨等译：《晚期资本主义的文化逻辑：詹明信批评理论文选》，北京：生活·读书·新知三联书店，1997年，第523页。
3　同上书，第545页。
4　〔印度〕阿吉兹·阿罕默德著，易晖等译：《在理论内部：阶级、民族与文学》，北京：北京大学出版社，2014年，第107页。

邹建林则试图从另一个角度重新理解杰姆逊第三世界民族寓言理论：对于第三世界的个人而言，可能需要"同时面对两套价值系统：本土文化和外来文化"，"由于外来文化的存在，第三世界的个人就不能本然地经验他周围的世界；他的经验必然带有反思的性质，因为不可避免地会带着外来文化的眼光来审视自己"，也就是说，当生活在"第三世界"的个人明确意识到有一个"第一世界"存在时，这个人就可能有一种"本土的"和"外来的"双重眼光，在这个背景下所产生的文本就可能会带有寓言性质。[1]

　　本文从视觉文化的角度来看待这一问题。有哪些视觉文本被当时人视为"民族寓言"，而哪些又不是？面对一个1940年代的视觉文本，应该如何来进行区分？根据阿吉兹·阿罕默德比较严格的判定，一个特定文本在纳入一个带有总体性的普遍范畴之前，总会处于受到多重力量制约的语境之中，要理解这一文本与总体性（Totality）的关系，必须将该领域内的决定要素具体化和历史化，调动该领域的丰富知识，具体分析其中的意识形态建构和叙事形式。[2] 就冯法祀的《镇南关》《木瓜树》而言，它们作为民族寓言的叙事形式，获得了画家本人和同时代观看者的确认。艺术家身处一个集体之中，受到集体的鼓舞，创作出为这个集体所理解、接受和认同的图像。在身处镇南关和龙州这样饱受战火摧残的具体语境中，冯法祀将他直接经验到的战争废墟，转化为一种预示国家获得新生的图像。在这个转化的具体情境里，又有一个明确的对象：一个来自外部的敌人，一个中国之外的国家造成了城市的毁灭。正是在这样一个明确的"我国"与"敌国"的关系中，使得废墟以及矗立在废墟上的那个人或物——城墙上的战士，瓦砾中生长的树木——获得了民族的或者国家的象征意义。

　　冯法祀还有一类风景，体现的是他对于风景的个人趣味。同样在《抗敌演剧队与美术》一文中，他记录了另一则奔行数十里只为一幅风景写生的事例：

1　邹建林：《哈贝马斯与现代性：一个合理化的视角》，《天津美术学院学报》2011年第1期，第27页。
2　〔印度〕阿吉兹·阿罕默德著，易晖等译：《在理论内部：阶级、民族与文学》，第116页。

六　边城废墟：风景中的民族寓言

就是在这一次行军途中，我突然发现一处密林深处炊烟、洗衣的小景，真是美极了，当时真想立即停下来作画，可是队长魏曼青劝说："正在行军途中，也不知何处宿营，你留下来，找不到队伍怎么办？不如等到达宿营地，再返回来作画。"我听从他的劝告，继续行军，走呀走，希望马上到达宿营地，不料竟走了40余里，始到宿营地。次日，队里给我联系上那个密林深处附近的驻军，并备了一匹马，我背着一块70×50厘米的大画板，跨上骏马，向着回去的路疾驰，找到那个地点，也来不及和驻军打招呼，就地坐下来就画。画至中午，驻军给我送来午饭，也顾不上吃，直画到完成。这就是画展中观众喜爱的那幅炭精画《林中炊洗》。[1]

与受命而作的《镇南关》不同，《林中炊洗》是冯法祀个人爱好的产物，透过画面前景处倾斜的树木，可以遥望远处空旷的湖岸与天空，这是法国巴比松画派风景画常见的构图，冯法祀在这幅风景里，传达的是他个人经验中"真是美极了"的那样一种感受。这种个体性的审美经验如果不能上升到一个集体性的经验（或者不能传达出一种集体经验，或者这个集体并不是一个民族或国家），那么它就很难构成一个民族寓言，无论这个民族是不是来自第三世界（图6.20）。

民族寓言式的图像要具备三个要素才能成立：作者明确意识到有一个超出个人经验之外的集体（民族或国家）、作者的创作意图包含对这一集体的表征、作者同时代的读者（至少部分读者）认同或能够辨识出图像所表征的民族和国家。冯法祀的《木瓜树》与丰子恺的《大树被砍伐》都符合这三个要素。尤其抗日战争期间中国的民族意识空前高涨，无论文字文本还是图像文本，针对"帝国主义"压迫的寓言式表达都很容易获得认同。即便对民族主义心怀芥蒂的阿吉兹·阿罕默德也会承认，在一个国家的独立运动时期，"民族"会成为主要的意识形态。[2]那么理论上说，这个时期也最容易成为民族寓言生长的温床。

1　冯法祀：《抗敌演剧队与美术》，第59页。
2　他主要说的是印度的独立运动与"民族"意识的关系，而且马上补充说"这场独立运动过于特别"，可能只是一个例外。〔印度〕阿吉兹·阿罕默德著，易晖等译：《在理论内部：阶级、民族与文学》，第114页。

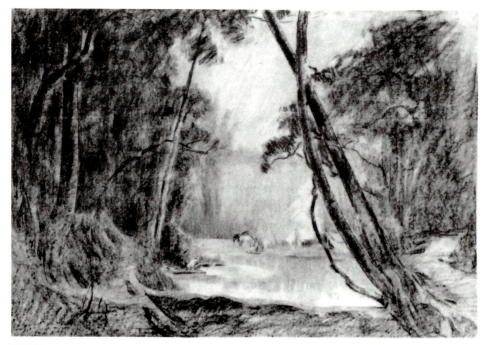

图 6.20　冯法祀《林中炊洗》，53.7 厘米 ×78.2 厘米，1942 年，中国美术馆

冯法祀《镇南关》和《木瓜树》都是借助战争废墟来讲述的寓言。按巫鸿的研究，中国对于废墟的图像表达，是在西方废墟概念和废墟图像传入中国之后。[1] 冯法祀和丰子恺并不只是再现或重构废墟本身，还致力于废墟的寓言化。在这方面，他们进行了原初性的探索。废墟本身指向过去，通过残破的建筑物感受过去的完整与美好。但在冯法祀和丰子恺的作品中，寓言化的废墟朝向一个未来的时间维度：战士不仅现在能够守卫这座城墙，将来还要继续守卫；树木不仅已经生长，还要更加茁壮。当战士守卫的不是城墙而是祖国，大树不只是植物还象征国家时，朝向未来的"民族寓言"就产生了。它预示着一个古老的国家将要融入现代，一个饱经战乱之苦的民族要在废墟里浴火重生。《镇南关》《木

1　〔美〕巫鸿著，肖铁译：《废墟的故事：中国美术和视觉文化中的"在场"与"缺席"》，第 94—159 页。

瓜树》以及《大树被砍伐》都象征性地将一个伟大的国家凝聚为一个图像,并将它投向未来。这种对于未来的预期,以及在个别物象上展现一个宏大的集体(一个国家和民族),认同这一集体的读者就可能从中获得宏伟的历史感与崇高感。废墟——被摧毁的城墙、倒塌的房屋、半截树干——也由此转化为一座纪念碑,这座碑上正铭刻着民族的寓言。

与时代对话

体制内外：
叶浅予中国画的"新"与"旧"

叶浅予在民国时期是著名的漫画家，新中国成立后，他又成为国画界的泰山北斗。对于这个转变，叶浅予早在1950年就写过《从漫画到国画》一文描述自己的心路历程。本文关注叶浅予从漫画转入国画时，如何在新的艺术"场域"中再次成为核心，又为现代中国画注入了哪些新的活力。

1. 从"夹生饭"到"新兴作家"

叶浅予在1928年到1937年间创作出长篇漫画《王先生》，成为当时中国最负盛名的漫画家。1942年，叶浅予又于漫画之外开始画中国画，开启他后来长达半个世纪的国画生涯。[1] 在刚刚涉足中国画领域时，叶浅予就呈现出一种不同于传统中国画的面貌。

据画家本人回忆，这批最早的国画作品是用毛笔水墨画在略带棉性的贵州皮

1 叶浅予：《叶浅予自传：细叙沧桑记流年》，北京：中国社会科学出版社，2006年，第151页。

纸上。¹绘画手法则直接取自漫画,用他创作漫画《战时重庆》时所采用的略带夸张变形的方式来尝试,不成功后再开始寻找新的表现方法。²到1943年底,叶浅予完成了两组作品,分别是"中美训练营生活报道二十多幅,印度人物画二十多幅",并于1944年初以"旅印画展"之名在重庆中印学会展览。这是叶浅予最早将自己的中国画展现在世人面前的展览。

《婆罗门闲话图》(1943)或许就是当时展出的作品之一。这件作品画面布局、人物造型以及用线赋彩都极富装饰性,有张光宇的影子。画作本身十分优美,但当时在重庆的国画家们对这批作品似乎颇不以为意,因为除了作品所用媒介材料,其在风格手法上都与传统中国画相去甚远。等叶浅予对中国古代传统有更深理解之后,他把自己这批最早的作品称为"夹生饭","在内行人看来仍然不太顺眼"(图7.1)。³

但有一个人对叶浅予的这批作品大加赞赏,那就是徐悲鸿。其时徐悲鸿也在重庆,看过展览后不仅购买了叶浅予两幅舞蹈人物画,还赠送给叶浅予一幅《立马图》。⁴这对当时的叶浅予来说应该是个很大的鼓励。

徐悲鸿对叶浅予中国画的欣赏最终推动叶浅予成为一个彻底的中国画画家。1945年徐悲鸿受命接办北平艺专后,邀请叶浅予来北平艺专任教。叶浅予1947年旅美归来后接下聘书,于1947年12月抵达北平。⁵其时徐悲鸿正因为在教学中推行素描教学而遭遇"三教授罢教"事件,北京的传统派画家对徐悲鸿群起而攻之。在中国画领域独辟蹊径的叶浅予来到北京,让徐悲鸿欣喜万分。徐悲鸿在他主持的《益世报》"艺术周刊"(1947年12月5日)上辟出专栏"欢迎叶浅予先生"。若风以《谈对国画改造的希望》为题介绍叶浅予,开篇即明确叶浅予不

1 叶浅予:《叶浅予自传:细叙沧桑记流年》,第277页。
2 叶浅予:《苗区的记忆》,《中国民族》2004年第2期,第1页。
3 叶浅予:《叶浅予自传:细叙沧桑记流年》,第161页。
4 同上书,第278页。
5 叶浅予:《任教三十六年》,《美术研究》1985年第1期,第24页。徐悲鸿在1946年6月给吴作人的一封信里说他已经邀请叶浅予来北平艺专任教。见吴作人:《刚正不阿——纪念徐悲鸿逝世三十周年》,《美术研究》1983年第3期,第5页。

七 体制内外:叶浅予中国画的"新"与"旧"

图 7.1　叶浅予《婆罗门闲话图》，57 厘米 ×85.2 厘米，1943 年，私人收藏

仅是一个漫画家，还是"一个新国画的健将"。[1] 这个定位确立了叶浅予 1940 年代和 1950 年代在中国画界的"身份"，即叶浅予不仅是著名漫画家，而且是国画家；不仅是国画家，还是一位"新国画"家。在《谈对国画改造的希望》一文的结尾，若风又将叶浅予与"三教授罢教"引发的国画论争结合起来：

> 最近故都忽然发生了新旧国画的论争，真是一件怪事。只要稍具远大眼光的人都能看到国画到今天已非改造不可了。其实这种改造国画的工作，早就开始，而且有了很丰富的收获。然坐井观天的顽固国画家，却甘做时代的落伍者，起来阻挠艺术的进步，这适足表现其自感没落的哀鸣耳。现在载誉归来的叶浅予先生莅临故都，刚好碰上新旧国画论争的时候，真是一件凑巧的事。我们想只要拿出叶先生的声誉和作品便足以压倒这种无意义的纷争，

1　若风：《谈对国画改造的希望》，《益世报》1947 年 12 月 5 日第 6 版。

因为只有绝对顽固的人才会无视这些伟大的成就,而这样顽固的人物,必定将为时代所摈弃的。[1]

这段论述有两点值得关注,一是"只要拿出叶先生的声誉和作品便足以压倒这种无意义的纷争",1947年叶浅予之于徐悲鸿的意义正在于此。叶浅予的"声誉"在漫画,而"纷争"发生在中国画领域。恰好漫画家叶浅予也画中国画,徐悲鸿便借用叶浅予在漫画界的"声誉"来帮助他解决国画问题上的挑战。二是有人正在无视叶浅予在中国画方面"伟大的成就",这批人是"绝对顽固的人","必定将为时代所摈弃的"。这样,叶浅予作为"新国画的健将",就被设置在那些顽固的人的对立面了。

1948年2月13日,徐悲鸿在《益世报》的"艺术周刊"上发表《叶浅予之国画》,把叶浅予的"新国画"创作实践延展到"近五年",并说"三年以前曾在重庆中印学会公开其随盟军军中及至印度旅行之作与新国画一部陈列展览,吾时赴观,惊喜非常,满目琳琅,爱不忍去"[2]。徐悲鸿将叶浅予归入"新国画"旗下,是因为叶浅予能"捕捉物象之特著性格","笔法轻快,动中肯綮,此乃积千万幅精密观察忠诚摹写之结果"。对于崇尚写实主义的徐悲鸿而言,这几个特点都很对他的胃口。徐悲鸿还给予叶浅予一个终其一生都没有再得到过的评价:"中国此时倘有十个叶浅予,便是文艺复兴大时代之来临了。"[3]

1948年5月,徐悲鸿组织了一个联合展览,叶浅予也有作品参展,参展作品为1948年的中国画新作《印度舞姿》(图7.2),画的是三位翩翩起舞的印度少女。人物体态婀娜,用笔极工细,设色浓艳。这件作品和1943年的《婆罗门闲话图》十分不同,更接近张大千工笔仕女的手法,只是在人物形体结构的准确与姿态的多变上更有过之。这一风格上的转变源自1945年叶浅予的成都之行。1945年张大千从敦煌归来,在成都展出他临摹的敦煌壁画。叶浅予听说后给张大

[1] 若风:《谈对国画改造的希望》,《益世报》1947年12月5日第6版。
[2] 徐悲鸿:《叶浅予之国画》,见王震编:《徐悲鸿文集》,2005年,第140页。
[3] 同上书,第141页。

千写信问能否到成都跟他学画,张大千表示欢迎。于是叶浅予在当年的端午节前后抵达成都,开始他向张大千学画的经历:

> 我来之后,因为是朋友,所以并无拘束,连续在他画案旁站了一个多月,学到了不少手头上的功夫。比如用笔用墨之法,层层着色之法,重复勾线之法,衬底澣染之法,在心领神会之后,用到自己的人物造型中去,获得不少益处。有时我关起门来画我的印度舞蹈人物,请大千指点,大千却反过来借用我的画稿,用他自己的敦煌造型方法,画成大千式的印度舞蹈人物,并且题上字句,说明画稿来源,无疑是对我的鼓励。[1]

图 7.2 叶浅予《印度舞姿》(又名《印度三人舞》),109 厘米 ×61.9 厘米,1948 年,叶浅予艺术馆

从 1945 年 6 月开始,直到 9 月与摄影家庄学本同赴西康,叶浅予跟张大千学了 3 个月。这段时间对叶浅予的国画创作有很重要的意义,后来曾说"我之从漫画转向国画,也是在大千作品的引导之下成熟起来的"[2]。叶浅予从不避

[1] 叶浅予:《叶浅予自传:细叙沧桑记流年》,第 165 页。
[2] 同上书,第 164 页。

图 7.3 叶浅予《张大千跣足写二丈莲花图》，1945 年，《天津民国日报画刊》1946 年第 14 期

讳自己向张大千学画的经历，曾以漫画形式描绘自己观摩张大千作画的场景，随即发表于报刊，如作于 1945 年的《张大千跣足写二丈莲花图》（图 7.3）刊登于 1946 年的《天津民国日报画刊》，谢稚柳还在画上题跋，指出"张目决眦，两手插裤袋，则制图者叶浅予也"[1]。

1　叶浅予：《张大千跣足写二丈莲花图》，《天津民国日报画刊》1946 年第 14 期。

这是叶浅予在风格上的一次突破,他的中国画作品开始具有传统工笔人物画的神韵,但造型和题材却十分新颖,来自叶浅予在印度的亲身体验和速写记录。作品在色彩和明暗处理上也有西画痕迹,所以在当时人看来,叶浅予的这批国画依然是非常不同于传统中国画的"新国画"。叶浅予的朋友狄源沧在参观过展览之后,就很细致地指出了这一点:

> 叶浅予先生的作品是富有漫画意味的,正因为如此,他的画是带着情感而具有人情味的,他的着色大体偏重平涂,线条也富中国风味,但是绝对不是中国原来的冷冰冰的线条,叶氏的线条有时柔美,有时遒劲,或用墨笔钩,或用朱笔描,都很适宜。而叶氏的着色也并非一味平涂,他注意到明暗色彩的变化以及立体的感觉——这又是新国画的一条可走的路。在未走之前,我们愿意提醒大家在认识叶先生几十年的素描功夫和观察的经验,而说明新国画的尝试并不是一件轻而易举,卖卖野人头就可以成功的事。[1]

狄源沧有意识地论证叶浅予所做的是一种"新国画的尝试",因为他和"中国原来的"绘画手法比较起来,无论用线、用色还是明暗体积的运用,都如此不同。从这篇文章可以看出,此时的叶浅予在很多人的心目中,已经很确凿地成为"新国画"的代表人物。

实际上,叶浅予当时在中国画的创作方法上,确实与徐悲鸿的"新国画"有一致之处。虽然他本人并没有积极参与徐悲鸿与传统中国画画家之间的论争[2],但还是表达出更倾向于徐悲鸿的立场。在1948年3月25日的《益世报》上,叶浅予发表了一篇随感式的小短文,其中有一段话讽刺了以摹古见长的传统派画家:

> 一幅山水画,分明题着"民国某年某月初登华岳某某作",但山水中

[1] 狄源沧:《美术联展观后感》,《新艺苑》1948年第2期,第20页。
[2] 叶浅予:《叶浅予自传:细叙沧桑记流年》,第260页。

的人物是明朝的打扮。不知是作者把年月题错了呢,还是作画时神经有点失常?[1]

在更早些时候,叶浅予刚到北平的 1947 年 12 月,就有记者问叶浅予如何看待当年 10 月爆发的国画论争以及中国画画家是否应该学习素描的问题。叶浅予说,也许学中国画不用学素描,但中国画画家应该会速写;所以如果速写也算素描的话,那就应该学素描。虽然打了些折扣,这无疑也是对徐悲鸿的支持——因为那些反对徐悲鸿的传统派中国画家们基本上是不大练习铅笔速写的。

与之相应的,当时的传统画家对叶浅予也并不友善。据叶浅予自己回忆,"我初到北平时,正是北平美术会向徐进攻,而徐进行回击的时刻,我是徐的部下,当然也是被攻击的对象"[2]。对于北平的美术界而言,当叶浅予到来的时候,他就是一个新派画家,是徐悲鸿"新兴作家"群体中的一员。

2. 体制内的"革新派"

在 1949 年 7 月北平举行的第一次文代会上,叶浅予做了《国统区的进步美术运动》的报告,意味着他作为"国统区"进步美术的代表人物进入即将成立的新中国。[3]他在报告里将批判的矛头指向"旧国画":

> 进步的美术工作者为使创作内容更靠近现实生活,有的下工厂、进煤矿、到农村,有的旅行边疆少数民族区域,描绘了比较旷阔的生活现象,虽然风格上仍有"自然主义"的倾向,但多少也冲破了国民党反动派想窒死进

1 叶浅予:《美术节质疑》,《益世报》1948 年 3 月 25 日第 6 版。
2 叶浅予:《叶浅予自传:细叙沧桑记流年》,第 260 页。
3 叶浅予:《国统区的进步美术活动》,中华全国文学艺术工作者代表大会宣传处编:《中华全国文学艺术工作者代表大会纪念文集》,北京:新华书店,1950 年,第 280—286 页。

步美术的沉闷空气。在改造旧国画来说,也开始在形式上破坏旧的传统,虽然这还不能成为一个运动,因为它本身在内容和表现形式上存在了许多问题,当时是没有办法解决的。[1]

如果说在1947年至1948年的国画论争中,叶浅予还只是一员被动的"新国画的健将",此时的叶浅予就已经开始主动地批判"旧国画"了。他自己的艺术活动走的也确实是一条"改造旧传统""在形式上破坏旧传统"的道路。叶浅予以速写入中国画的创作方式在中国古代并无先例可循。相反,对写生的重视使他与新中国成立后的现实主义艺术方向不谋而合。

新中国对于中国画的写实能力提出了很高要求。为增强写实能力,国画画家们在新中国成立初期掀起了一股写生热潮,以期改变中国画传统技巧无法准确再现现实的困境。而面对实际物象写生正是叶浅予的长项,他从1935年开始勤练速写,造型能力强,非常善于描绘现实生活。较之其他新中国成立前已经功成名就的国画画家,他能够更迅速地切入当下,描绘新生活、表现新事物。

叶浅予在1949年后的主要工作是教学和创作。他在1947年初到北平艺专任教时教的就是速写。新中国成立后,北平艺专改组为中央美术学院,国画、油画两系合并为绘画系,叶浅予开始承担绘画系的基础课"勾勒",主要内容是线描,任务是为年画和连环画的线描打基础。这一工作一直持续到1954年。[2] 之后国画系复建,叶浅予回到国画系教授创作。

在艺术创作领域,1949年以后的叶浅予大幅减少漫画创作,而将主要精力放到中国画创作上。1951年他创作了《团结在毛主席周围的各兄弟民族》。这件作品有多个版本,据笔者所知,除去草图外,存世至少有五种。其中三种可以确信为叶浅予所作,另有两种或为叶浅予指导下的摹本。

叶浅予在1951年至少完成了两个版本,均以《团结在毛主席周围的各兄弟民族》为名公开发表。第一个版本发表在1951年10月的《人民画报》第3卷第

1　叶浅予:《国统区的进步美术活动》,《中华全国文学艺术工作者代表大会纪念文集》,第281—282页。
2　叶浅予:《叶浅予自传:细叙沧桑记流年》,第231页。

图像的焦虑

图 7.4　叶浅予《团结在毛主席周围的各兄弟民族》,《人民画报》1951 年第 3 卷第 4 期

4 期,叶浅予以"彩色画"名义公布了一件《团结在毛主席周围的各兄弟民族》(图 7.4)[1]。这幅画收藏在中国美术馆,现名《中华民族大团结》,而《团结在毛主席周围的各兄弟民族》应该是《中华民族大团结》一画最初的命名。第二个版本发表在 1952 年 1 月 1 日《人民日报》,同样以《团结在毛主席周围的各兄弟民族》为题,是当日《人民日报》"一九五二年新年画"主题下的 14 件作品之一(图 7.5)。[2] 由于发表时间是 1952 年 1 月 1 日,该画必然完成于 1952 年之前,很可能是在 1951 年 11、12 月完成。两件作品的画面情节相近,都是众多人物围绕在毛主席身边,但构图有所不同。《人民画报》版的画面构成相对复杂。一方面人物动态更加丰富,除向主席敬酒外,不乏兄弟民族间的呼应和互动(如斟酒),另一方面,画面有左、中、右三张桌子,分别放置水果、酒杯,画面呈现的情节,似乎是坐在不同席位上的人们站起来一起向主席敬酒。《人民日报》版就要简单一些,画面只有中间一张桌子,所有人物以这张桌子为中心展开,约略环绕为一个圆形。两个版本都用中国画材料制成,但它们在 1950 年代分属不同的艺术门

[1]　叶浅予:《团结在毛主席周围的各兄弟民族》,《人民画报》1951 年第 3 卷第 4 期。
[2]　叶浅予:《团结在毛主席周围的各兄弟民族》,《人民日报》1952 年 1 月 1 日第 5 版。

七　体制内外：叶浅予中国画的"新"与"旧"

图 7.5　叶浅予《团结在毛主席周围的各兄弟民族》，《人民日报》1952 年 1 月 1 日

类。《人民画报》版是"彩色画"，近似"彩墨画"，大约在当时被视为一件中国画作品；《人民日报》版则被归入"年画"范畴。1952 年文化部组织年画评奖，《人民日报》版的《团结在毛主席周围的各兄弟民族》获得三等奖。[1]

《人民日报》版《团结在毛主席周围的各兄弟民族》（即年画版）在 1950 年代非常受欢迎，叶浅予本人随后以临摹方式制作出第三个版本。第三版现藏于中国美术馆，是各版本中唯一一件有画家签名的作品："一九五三年，叶浅予"。1953 年版与第二个版本有细微差别，如毛泽东与他身后敬酒者之间的距离要更近一点。

后来在 1953 年版的基础上又衍生出两个版本，均收藏于中央美术学院美术馆，这里称作第四版（图 7.6）和第五版。第四版和第五版构图与 1953 年版基本相同，但在临摹过程中不免发生一些细微的偏差。两画均未署名，目前还不能确定是否为叶浅予本人手绘。不过笔者倾向于认为它们不是叶浅予原作，而是年轻教员或学生的临摹。这个问题还有待进一步研究。

1952 年以后，对《团结在毛主席周围的各兄弟民族》的认识发生了几点变

[1] 沈雁冰：《中央人民政府文化部关于一九五一、五二年度年画创作的评奖》，《人民日报》1952 年 9 月 5 日第 3 版。

191

图 7.6　叶浅予（？）《中华民族大团结》，233 厘米 ×306 厘米，1950 年代，中央美术学院美术馆

化。首先，作品的标题被简化。包括叶浅予本人在内，大多称之为《中华民族大团结》或《民族大团结》。这两个名字比作品原名更简明扼要，也更朗朗上口。本文也采用这种简化的作品名，除引述或强调版本差异外，均称作《中华民族大团结》。

其次，创作时间发生误解。按这五件作品的发表时间推断，最早的两个版本都完成于 1951 年，且中国画版本或早于年画版本。但长期以来，中国画版本被认为创作于 1953 年。这个错误的发生与叶浅予直接相关，他在自传里多次讲到他创作《中华民族大团结》的时间是 1953 年。[1] 笔者将通常被指认为 1953 年、现藏于中国美术馆的《中华民族大团结》与 1951 年《人民日报》刊载的《团

1　如"1953 年画了《中华民族大团结》""我认为自己值得一提的作品，是 1953 年画的《中华民族大团结》，那是为表达全国大解放政治情感的形象化"，见叶浅予：《叶浅予自传：细叙沧桑记流年》，1992 年，第 257、279 页。

七 体制内外：叶浅予中国画的"新"与"旧"

结在毛主席周围的各兄弟民族》图版做了比对，认为它们是同一件作品。由于笔者所见五种版本中，确有一件现藏于中国美术馆的《中华民族大团结》款署为"一九五三年"，那么叶浅予的误记就有两种可能：一种可能是叶浅予在时隔多年后发生记忆上的混淆，写错了创作年代；另一种可能是叶浅予对这件年款"一九五三"的版本特别满意，将这一件视为他的"中华民族大团结"系列中最出色的一件。

再次，在不同版本的《中华民族大团结》里，中国画《中华民族大团结》（即《人民画报》版）越来越受重视。江丰1954年在美协扩大会议上做报告时，列举自第一次文代会以来各个美术领域"产生了一些比较优秀的，在形式和风格方面有独创性的作品"，国画举出5件作品，第一件就是"《民族大团结》（叶浅予作）"。[1] 同年10月，江丰又在《美术》上发表《美术工作的重大发展》说，"在这些年中，国画得到群众好评"的6件作品里，排名第一的还是叶浅予的"民族大团结"[2]。从江丰的推崇可以看出，《中华民族大团结》当时被认定为新中国成立前5年最优秀的中国画作品（图7.7）。[3]

《中华民族大团结》是叶浅予进入新体制之后第一件重要的中国画作品，在当时获得很高评价，也提升了叶浅予在国画界的形象。张仃称《中华民族大团结》是叶浅予"第一幅重彩巨作"。在为1963年出版的《叶浅予作品选集》撰写的前言里，张仃用近乎一半的篇幅来谈论这件作品：

> 叶浅予这幅画，在当时，对于国画的推陈出新，有它的重要意义，而且也是作者在创作上的一个里程碑；除了题材巨大，人物也众多，在风格上，

1 江丰：《四年来美术工作的状况和全国美协今后的任务——在中华全国美术工作者协会全国委员会扩大会议上的报告》，《美术》1954年第1期，第5页。
2 江丰：《美术工作的重大发展》，《美术》1954年第10期，第6页。
3 作为美协副主席和中央美术学院副院长的江丰看重的还不完全是作品本身。在江丰看来，叶浅予是中国画"革新派"的代表，不仅在叶浅予对中央美术学院教学工作萌生退意时放了叶浅予半年创作假，更将中央美术学院"国画系的教学大权"交给叶浅予，使叶浅予在1954年成为国画系主任。叶浅予：《叶浅予自传：细叙沧桑记流年》，第237、311页。

图像的焦虑

图 7.7　叶浅予《中华民族大团结》(即《人民画报》版《团结在毛主席周围的兄弟民族》),141 厘米 ×246 厘米,1951 年,中国美术馆

与传统绘画也一脉相承。从构图、设色、勾线、空白背景等,许多传统绘画的特点,在那时还不能为美术家们所普遍接受,而叶浅予已创作出这幅引人注目的作品来了。

浅予的人物画,在这幅之前,小品居多,一个人或两三个人的场面,常常是一些舞蹈的抒情题材,所以也有人说:"叶浅予的人物题材有局限,只能画长袖善舞。"固然读者可以要求一个老作家,不但能创作抒情小品,而且能创作更多的史诗式的巨作。但是对作家来说,这是需要一定过程的,没有画好肖像,就不会画好群像;没有许许多多长袖善舞的小品,也不可能达到《中华民族大团结》的巨制。而且在这幅画中,不止是长袖,也出现了短袖的干部服。——从此以后,在叶浅予的画面上,开始不断的出现劳动人民的形象。[1]

[1] 张仃:《传统、技法、生活——谈叶浅予人物画》,中国美术家协会、人民美术出版社编:《叶浅予作品选》,北京:人民美术出版社,1963 年,第 5、6 页。

张仃强调了叶浅予这件作品的两个特点。一是画面尺幅的改变。叶浅予此前创作的中国人物画主要是描绘个别人物的小品式创作（实际上这也是叶浅予终其一生最喜爱的创作方式）。这类作品不仅"小"，而且过于个人化，体现的是画家个人的审美趣味和艺术追求。《中华民族大团结》则尺幅巨大，人物众多，是一幅"巨制"，一幅"史诗式的巨作"。这就消弭了此前对叶浅予题材狭隘的批评。二是出现"短袖的干部服"，也就是中山装，这是国家领导人以及国家干部的标志物。中山装的板型、结构和传统服装相差颇大，传统的"十八描"不大容易直接套用过来。而叶浅予早在1928年开始创作《王先生》时就开始描绘各种现代服饰，如西装、中山装、军装等不一而足；抗战期间用毛笔来创作系列漫画《战时的重庆》时，画的也全是现代人物。从画面上看（图7.8），叶浅予只是勾出服饰轮廓和衣纹，然后在衣褶起伏处略作渲染就把问题解决了。而从张仃郑重其事的评价来看，"干部服"或许是当时新中国国画创作里一个有待攻克的难题，而叶浅予的《中华民族大团结》实开风气之先。

图 7.8　叶浅予《中华民族大团结》中的"干部服"

更为重要的是,《中华民族大团结》是一件典型的主题性创作,完全遵从新中国成立后为人民服务的艺术创作方向。这一题材源于 1950 年叶浅予参加的中央民族访问团新疆之行。出发前,毛泽东为访问团题词"中华人民共和国各民族团结起来"。访问团历时数月行遍天山南北,其间叶浅予画有速写数百张。[1] 回北京后,叶浅予以毛泽东题词为主题创作了这件作品。这就使《中华民族大团结》具有双重合法性:既指涉了新中国一以贯之的民族政策,又与当前一个具体政治事件紧密相关,具有政治时效性。

正是这类主题性创作使叶浅予成功地从旧世界走进新中国,成为新中国成立初期体制内最成功的艺术家之一。叶浅予后来把自己新中国成立初期的中国画作品分为三种类型:给琉璃厂画店供应的商品画,给朋友的应酬画以及"屈指可数的几件""国家的创作任务"。其中有 3 件作品特别"值得一提"。一是《中华民族大团结》,"那是为表达全国大解放政治情感的形象化";二是为庆祝新中国成立十周年"接受历史博物馆的任务"创作的《北平和平解放》;三是《夏天》,"画一个站在玉米地里的老农对着自己的劳动成果发出会心的微笑"[2]。

新中国成立初期的艺术家无论愿意与否,有国家创作任务都必须尽力完成,还须以符合主流艺术方向的方式来完成。这是艺术家个人政治立场的体现,用现在的话说,就是"政治上的正确性"。叶浅予在国家任务上下的功夫绝不仅仅是"屈指可数的几件"可以一笔带过的。

叶浅予念念不忘的《夏天》就经历了很长时间的思考和探索。《夏天》完成于 1953 年,是叶浅予长期"思想改造"和探索实践的结果。1962 年他在一篇文章里回忆了创作这幅画的心路历程:他在 1949 年参加北京近郊土改后创作了一套关于地主生活的组画,画里同时出现农民和地主的形象,"主观上当然要尽量去美化农民,丑化地主,表现我的爱憎。结果,地主是丑化了,可是农民也带着几分丑相"[3]。叶浅予的这一表述恰可与他作于 1950 年的《假坟》相印证(图 7.9)。

1 刘曦林:《先行者的足迹——20 世纪 30 至 70 年代新疆题材绘画概述》,《美术》2011 年第 12 期,第 85—86 页。

2 叶浅予:《叶浅予自传:细叙沧桑记流年》,第 279 页。

3 叶浅予:《欣赏农民的一双泥腿》,《美术》1962 年第 3 期,第 3—4 页。

图 7.9　叶浅予《假坟》，102 厘米 ×108 厘米，1950 年，中央美术学院美术馆

这就是一件描绘土改的绘画，内容一望可知：地主用建造假坟的方式侵占农民土地，在土改中被政府工作人员和农民发现。画中对垂头丧气的地主老财刻画得入木三分，而横眉怒目的农民在形象上没有得到充分"美化"。不过放在 1950 年代初期，《假坟》（图 7.9）依然是一件成功之作。就在 1950 年，《假坟》被送到莫斯科参加"中国艺术展览会"。苏联专家给予了好评，被认为是"老的美术家也正以他们较好的技巧，向新的方向迈进，努力把自己变成青年"的例证之一。[1] 精益求精的叶浅予自然不能忍受画中农民的"丑相"。经过反思，叶浅予发现问题出在自己站在第三者的立场，"对地主既不痛恨，对农民也不真爱。地主的丑相，正好和我的习惯笔墨相符，看不出什么破绽，而农民的形象，暴露了我的马脚"。要解决这个问题，就只能"抱着和农民同甘苦共命运的精神到农村去"，去熟悉农民，去感受农民脉搏的跳动。"不然的话，就不能具体地感受到泥腿的可爱，也就没有去表现它的激情了。"[2] 经过几次下乡，叶浅予与农民有了很多接触，"逐渐缩短了知识分子和泥腿之间的距离"，然后才在 1953 年创作出《夏天》（图 7.10），画一个站在玉米林中的老农民。和之前比较起来，这个形象"看起来纯朴自然多了"[3]。

1　王冶秋：《苏京〈中国艺展〉光荣闭幕》，《文物参考资料》1950 年第 11 期，第 126 页。

2　叶浅予：《欣赏农民的一双泥腿》，《美术》1962 年第 3 期，第 3—4 页。

3　同上。

图像的焦虑

图 7.10　叶浅予《夏天》，131 厘米 ×74 厘米，1953 年，中国美术馆

　　从《假坟》到《夏天》，从"丑相"到"纯朴自然"，叶浅予必定付出了许多努力。对叶浅予来说，这是一个老问题。实际上，"丑相"难题困扰着新中国成立初期叶浅予描绘的一切正面人物。在《中华民族大团结》这幅"史诗式的巨作"里，就不乏"丑相"。这里的"丑相"当然不是真的丑，而是与当时主流价值中理想的工农兵形象相对而言的"丑相"。画中多个正面人物都保留着叶浅予所擅长的漫画色彩（图 7.11），眼角眉梢都很不"纯朴"。也正是因为其时尚不够理想化的形象描绘，《中华民族大团结》后来遭到批判，被说成是"牛鬼蛇神包围毛主席"[1]。1953 年之后，这个问题也没有得到彻底解决，直到"文革"期间，叶浅予面对的第一条罪状还是"丑化"领导。

　　叶浅予对于主题性创作的态度非常严谨，愿意听取他人意见，认真修改创作。1956 年，叶浅予为参加北京中国画研究会第三届画展创作了一件作品《头等

[1]　叶浅予：《叶浅予自传：细叙沧桑记流年》，第 320 页。

七　体制内外：叶浅予中国画的"新"与"旧"

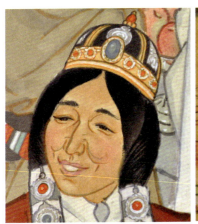

图 7.11　叶浅予《中华民族大团结》里的人物形象

羊毛》（图 7.12），老派人物画家徐燕孙在画展评选时对叶浅予提了几点意见，叶浅予马上就重新画了一张：

> 我更想起在这次画展前的评选工作期间，叶浅予同志的那幅《头等羊毛》的地当时是未染色的，人和人的衣服也有靠色的部分。那时我不过随便指出了这几点，但是在展出时，他的这一幅画忽然面目一新，赭黄的土地衬出了雪白的羊毛，藏胞的衣服也呈现出鲜明的对

图 7.12　叶浅予《头等羊毛》，192 厘米 × 98 厘米，1956 年，私人藏

199

比，这竟使我迷离惝恍，颇有是耶非耶之感。因为这时我早忘记了前番的谈话，直到叶浅予自己谈出这是他从新画的一幅（人的面貌也有所修改），我才恍然大悟。以上介绍的点滴事实，可以看出这两位先生的创作态度。由于他们忠实于创作，他们才肯虚心接受他人的意见。[1]

徐燕荪不大看得起叶浅予，他对叶浅予乐于听取意见的夸奖大概也带些自我炫耀的成分。不过叶浅予在听到回馈意见后重画作品却能说明，他很希望自己的主题性创作获得成功，也期待得到各界好评。

叶浅予对各种国家任务和主题性创作的积极参与从 1950 年持续到 1966 年。1964 年的"社会主义教育运动"中，叶浅予被"扫把尖尖碰了几下"，在中央美院国画系内部的批判会上遭到批判，随后被排斥出主流美术创作领域。1964 年为人民大会堂北京厅创作的大画《高原之春》（描绘藏族青年舞蹈）在 1965 年被退回，1965 年为北京市美展准备的《中国妇女解放史》又被组稿人放弃，最后王府井和琉璃厂的画店接到通知，不许收购和出售叶浅予作品。[2] 至此叶浅予被迫放弃主题性创作，在《高原之春》和《中国妇女解放史》之后，叶浅予就很少再参与国家创作任务，大概只在 1966 年画过一幅《邢台民兵大演习》。他后来不无调侃地说："1953 年画了《中华民族大团结》，1959 年画了《北平和平解放》，1962 年写了《欣赏农民的一双泥腿》，自以为为工农兵服务的方向解决了，其实是自我陶醉。"[3]

[1] 另一个虚心接受意见的是刘继卣。徐燕荪：《谈北京中国画研究会第三届画展所接触到的几个问题》，《美术》1956 年第 7 期，第 11—12 页。

[2] 叶浅予：《叶浅予自传：细叙沧桑记流年》，第 312—313 页。

[3] 同上书，第 257 页。

3. 把脚跟站稳

新中国成立初期的中国画界流行一套话语体系，将崇尚西方艺术（主要是素描）的倾向称为"虚无主义"，强调中国画自身传统（主要是笔墨）的则是"保守主义"。这两种带有对抗性的话语主要体现在对待传统的态度上，不仅代表了不同的艺术观点，还反映出对于如何创作新中国形象的不同理解。[1] 总体而言，1957年之前，坚持将西方造型语言使用在中国画中的论调占上风；之后，继承和发扬本民族传统的呼声高涨。在美术界的体现，就是1957年坚持再现现实、素描是一切造型艺术基础的"江丰反党集团"被打倒。[2]

在1950年代的中国画界，叶浅予是一个带有"虚无主义"倾向的革新派，但在1957年，叶浅予的立场开始从"虚无"渐趋"保守"：

> 在反右之前，我这个半路出家的国画家，被江丰看成是国画的革新派，所以把国画系的教学大权交给我，让我执行他的革命学派路线。老实说，我也自认为是革新派，对某些老先生的教学方法不以为然，有时受到老先生的指责，说我坚持传统不力，心里经常打鼓。直到反右关键时刻，才把脚跟站稳。在批判台上振振有词，历数江丰反中国画的民族虚无主义言行，理直气壮，一扫过去那种遇事不敢表态的畏缩情绪，觉得如释重负而浑身痛快。[3]

叶浅予"历数江丰反中国画的民族虚无主义言行"都记录在他撰写的《揭开江丰反党集团的学术外衣》一文中，核心内容是批判在中国画教学和创作中脱离中国绘画传统，如"他们说只要学好素描，拿起毛笔来画，就是中国画"，"说我

1　邹跃进：《新中国美术史：1949—2000》，长沙：湖南美术出版社，2002年，第63页。

2　蔡若虹：《从个人与党的关系来看江丰是否反党——8月15日在第八次美术界反右派斗争座谈会上的发言》，《美术》1957年第9期，第4—9页；蒋兆和：《江丰对中国画虚无主义的观点》，《美术》1957年第9期，第36页。

3　叶浅予：《叶浅予自传：细叙沧桑记流年》，第311页。

们'传统学得太多了,素描学得太少了'",提倡学习中国画本身的"创作方法和造型方法的基本原则",如观察、构图、布局、造型和笔墨的运用。[1]

对"虚无主义"的批判并不意味着叶浅予就彻底倒向传统派老画家。就在同一篇文章的最后,叶浅予还不忘捎上"徐燕荪这个封建反动集团":

> 同时,还应该指出,以徐燕荪为首的国画界右派集团那种包揽中国画、反对仇视中国画的发展,说中国画动不得;破坏国画家的团结,以及散布国粹主义的流毒,也是十分严重的。他们的目的是想把国画拖回到封建时代去,他们是从另一方面消灭国画。我们既不允许江丰对民族绘画传统的虚无主义,也不容许徐燕荪这个封建反动集团在国画界把持下去!只有这样,才能使国画获得健康的发展。[2]

叶浅予对徐燕荪的批判可能带有报复的成分,因为徐燕荪背地里说叶浅予"祸害国画"[3]。面对这种指责,叶浅予以"消灭国画"反唇相讥。不过叶浅予也认为,传统中国画"有脱离现实的倾向",并不是动都"动不得"。[4]

在新旧问题和传统问题上,叶浅予两边都不靠,走的是一条折中路线,这是1957年叶浅予所秉持的立场。按他自己后来的说法,是游离于"虚无"与"保守"之间。而在当时,叶浅予的表述是"在两面夹击的夹缝中过生活!"[5]

从革新派转向在两面夹击中过生活,是叶浅予向传统靠拢的结果。这种靠向传统的新倾向在叶浅予的绘画风格中很快就体现出来。叶浅予的中国画风格经历过几次变化,叶冈在1986年为《叶浅予画集》撰写的前言里总结得十分到位:

1 叶浅予:《揭开江丰反党集团的学术外衣》,《美术》1957年第9期,第34、35、41页。
2 同上书,第41页。
3 《美术》记者:《徐燕荪是国画界的右派把头》,《美术》1957年第8期,第16页。
4 叶浅予:《揭开江丰反党集团的学术外衣》,《美术》1957年第9期,第34、41页。
5 李可染:《江丰违反党对民族传统的政策》,《美术》1957年第9期,第20页。

> 他四十年代所画的印度舞，设色凝重，线条工细，有壁画风；五十年代的人物画，笔墨稍见拘谨；六十年代开始变法，笔墨解放，画风潇洒。[1]

在叶冈的总结里，叶浅予的人物画有一个越来越奔放的过程。1940年代比较工细的风格来自张大千，1950年代开始有笔墨但还比较拘谨，而到1960年代则笔墨大成，形成俊逸洒脱的风格。刘曦林则更加具体地指出，叶浅予的人物画在1959年"由工笔转为意笔"[2]。这个转变和叶浅予在1950年代后期开始重新关注传统有很大关系。叶浅予后来说，人物画的笔墨可以从山水和花鸟那里吸收养料。这种对传统笔墨的吸收借鉴主要体现在他比较个人化的舞蹈人物小品里。叶浅予在1970年代末重拾画笔，发展的也是他1960年代开始形成的笔墨路数。

叶浅予绘画风格的改变使他的中国画创作逐渐退出1960年代的艺术主流。1959年6月，北京中国画研究会举办"首都第五届中国画展览"，叶浅予提交的作品是《程砚秋在舞台上》（图7.13）。画中只取程砚秋一人，纯用水墨。同年《美术》杂志第7期刊登了这件作品，《首都第五届中国画展览会》一文在介绍这一作品时把它归入"肖像画"："在肖像画里，叶浅予的'程砚秋在舞台上'，用笔洒脱，生动地刻画了戏剧家生前在舞台上的表演神态。"[3] 此后直到"文革"前，叶浅予的人物画再没有在《美术》杂志上刊登过。

这就显示出叶浅予对体制的一种自我疏离。当叶浅予开始追求一种更加传统的人物画笔墨语言时，他就要开始放弃另一些东西。1964年完成的《延边之春》《高原之春》都属于主题性创作，叶浅予用自己新近成熟的写意人物手法作画，笔墨固然精彩，与同时代其他表现现实生活和革命斗争的"巨作"比较起来，就显得有些漫不经心了。

这种对现实及体制的疏离早在1949年叶浅予一篇带有自我批判性质的文章

1 叶冈：《浅予画踪》，见叶浅予：《叶浅予画集》，北京：人民美术出版社，1986年。
2 刘曦林：《谈叶浅予的人物画》，见孟庆江、刘源编：《论叶浅予》，北京：中国文联出版社，2007年，第63页。
3 《首都第五届中国画展览会》，《美术》1959年第7期，第44页。

图 7.13　叶浅予《程砚秋在舞台上》，83.7 厘米 ×54.1 厘米，1959 年，中国美术馆

里就已经触及了。第一次文代会召开时，一批漫画家希望叶浅予能够重返漫画界。叶浅予向他的朋友们解释说，他画漫画只是"游戏人间"，当意识到这种态度已不再适合于漫画创作时，便转向了国画。同时自我解嘲说：

> 因为我对于国画新方向的认识是模糊的，正好叫自己躺在形式主义的沙发上，玩味生活上的细节。[1]

1949 年以后，当叶浅予在进行现实主义创作时，他还在默默地做着一些超脱于体制之外的艺术探索。这种探索一方面体现在他对舞蹈人物的坚持上，另一方面也体现在他对人物画笔墨的重视上。而这种对笔墨形式的重视却不属于当时的主流。叶浅予在中国画领域的成功固然得益于体制的助力，他在艺术上的独到之处，却是在体制之外的另辟蹊径。从开始中国画创作的那一刻起，叶浅予就一直在形式主义的沙发上，玩味着生活的细节。

[1]　叶浅予：《从漫画到国画（自我批判）》，《人民美术》1950 年创刊号，第 48 页。

七　体制内外：叶浅予中国画的"新"与"旧"

结语

大约在 1960 年前后，漫画家胡考问"国画家"叶浅予："你的国画，国画家是否承认？"叶浅予回答说："现在承认了。"[1] 这一问一答意味深长。胡考从叶浅予的回答里联想出很多含义："因为这涉及你这个国画家内行还是外行；涉及你是否掌握了笔墨宣纸的规律；涉及你是否在技法上，利用了笔墨宣纸的特点。"[2] 除此之外，这句简短的回答还隐藏着另一句潜台词："现在承认了"意味着先前的不承认。

叶浅予早年的中国画创作固然为一批艺术家和批评家所追捧，但也一直遭到另一些人冷眼相待。1944 年在重庆举办展览时，叶浅予的国画"在内行人看来仍然不太顺眼"[3]。到 1950 年，叶浅予以美协副主席和秘书长身份筹备组织"北京中国画研究会"时，发现一些老画家其实很"瞧不起"他：

> 在和画家们的交往中，了解到部分画家对徐悲鸿的国画革新还持有成见。在他们心目中，我当然属于徐派，而且认为我本来是画漫画的，半路出家画国画，他们根本瞧不起我。[4]

这种轻视在徐燕荪对叶浅予的攻击里体现得最直接也最典型。徐燕荪 1957 年 8 月反右期间作为"右派把头"被批判，其间"揭露"的一则材料可以看出他对叶浅予的极度不满：

> （他）说"叶浅予直接祸害国画，不仅是帮凶，而是刽子手"，"叶浅予

1　胡考：《〈叶浅予舞蹈画册〉前言》，叶浅予：《叶浅予舞蹈画册》，乌鲁木齐：新疆人民美术出版社，1982 年。
2　同上。
3　叶浅予：《叶浅予自传：细叙沧桑记流年》，第 161 页。
4　同上书，第 261 页。

应该消灭",说国画会里对叶的尊重是"狗首是瞻"。[1]

在北京画坛,能够达到"祸害国画"的人并不多,此前就只有 1946 年徐悲鸿被指责为"摧残国画"。徐燕荪说的"帮凶"是指江丰在中央美院推行素描教学时,身为国画系主任的叶浅予算是"帮凶"。叶浅予本人十分推崇速写和写生,对重视临摹和笔墨的传统画家来说,叶浅予大概也算得上"刽子手"。徐燕荪是当时的北京中国画研究会常务理事、北京中国画院副院长,著名的传统路线老画家,对叶浅予有所不满是很自然的事情。这些私底下的牢骚被检举揭发出来,却也真实地表达出当时一批老派画家对叶浅予的观感。

1950 年代中央美院一批希冀兼顾传统与现实的国画家确实面临着两难处境。1954 年的春天,李可染和张仃到江南和北京的颐和园作了一些水墨写生,尝试用传统水墨描绘真实山水,结果遭到来自两个方面的攻击,李可染抱怨说:

> 但这些作品不料却受到了徐燕荪一些人和美院李宗津一些人的两面恶意的攻击。这边说"这是形式主义","是受了传统的毒"!那边说"这那里是中国画,不过是中国人画的罢了"!一届二次美协全国理事会上李宗津还串连着其他的人对我及张仃的作品及言论大肆诋毁,徐燕荪不断地在座谈会上文章上加以谩骂。这时诚如叶浅予同志所说的,"彩墨画是在两面夹击的夹缝中过生活"![2]

在夹缝中过久了,自然就想突围。叶浅予一方面强硬地回应传统派画家对他的指责(如对徐燕荪),一方面又"心里打鼓",默默下定决心重回传统。这应该就是促使他走出当时官方艺术创作主流的动因。

无论叶浅予选择何种艺术媒介,或者何种创作手法,他所身处的艺术体制都扮演了一个非常关键的角色。他从漫画逃向国画,北平艺专为实现甚至促成这一

[1] 《美术》记者:《徐燕荪是国画界的右派把头》,《美术》1957 年第 8 期,第 16 页。
[2] 李可染:《江丰违反党对民族传统的政策》,《美术》1957 年第 9 期,第 20 页。

转向提供了契机。而在1950年以后,中央美术学院几乎把漫画家叶浅予完全转变为一个国画家。作为美协领导和中央美院国画系的负责人,叶浅予不仅在教学第一线亲身感受中国画教学中面临的种种冲突和挑战,还几乎参与了所有重大的中国画活动及美术展览。在新中国艺术体制中占据高位的叶浅予,水到渠成地成长为中国画界的泰山北斗。1966年"文革"初期,叶浅予在中央美术学院国画系被批判时,已经被定义为中国画界"祖师爷""南霸天"。[1]

但是,叶浅予在国画领域中取得的巨大成就,很大程度上又来自对这个体制的疏离。1950年代的叶浅予除进行主题性创作之外,还继续画他的舞蹈人物。这一更多体现个人趣味的绘画题材固然没有为体制所不容,却也不在当时的艺术主流之内。然而,叶浅予在舞蹈人物方面的艺术实践却有着更加久远的生命力,使1980年代之后的叶浅予在中国画教学改革和创作领域中能够一直站在时代前列。叶浅予自1980年代直至今天的艺术声望,也主要建立在1960年代已经形成的风格之上。与之形成对照的是,他在1940年代作为"新国画"的"新兴作家"以及1950年代的那些主题性创作,已经逐渐淡出人们的视野了。

[1] "根据大字报揭发的很少一部分事实,我们可以看看这个中国画界的祖师爷,这个中国画界的南霸天罪恶累累!"叶浅予:《叶浅予自传:细叙沧桑记流年》,第317页。

八

"新"开发的公路:
1950年代的公路图像及其话语空间

新中国成立后,万象更新,"新"成为文艺界刻意追求的一个目标。与生产建设高速发展和社会生活的巨大改变相适应,绘画也被赋予使命,要发现并再现生活中各式各样的"新"成果、"新"现象。关山月《新开发的公路》(图8.1)就是新中国成立初期,努力传达和再现"新"的一个尝试。

1. 第二届全国美展里的"公路"

1955年3月,第二届全国美术展览会开幕,作为当时最有影响力的中国画家之一[1],关山月提交并获得展出了5件作品,按展览会提供的名单顺序,依次为《广州西堤》《荔枝湾速写》《新开发的公路》《汉水铁桥工程》《祖国的边疆》。[2]

[1] 顾伊对关山月早年绘画风格的成长有深入研究,见 Yi Gu, *Chinese Ways of Seeing and Open-Air Painting*. Cambridge(Massachusetts)and London: Harvard University Asia Center, 2020. pp. 115-164;关山月在1950年代的影响,见吴雪杉:《面向生活:关山月与20世纪50年代的"速写运动"》,关山月美术馆编:《南风北采:关山月北京写生专题展作品集》,南宁:广西美术出版社,2014年,第118—133页。

[2] 第二届全国美术展览会编:《第二届全国美术展览会:作品目录》,北京:第二届全国美术展览会,1955年,第12页。

其中社会反响最好也最受媒体青睐的，是排在第三位的《新开发的公路》。1955年5月的《人民画报》选刊了两件第二届全国美展参展作品，其中之一是关山月《新开发的公路》。[1]《美术》杂志1955年第5期用彩版刊载这件作品，同期《美术》杂志上《为争取美术创作的更大成就而努力——来京参观第二届全国美展的美术工作者对展出作品的意见》一文对其也特别作了表扬，说它"给人留下了深刻印象"，并拿它与董希文的《春到西藏》（油画）、艾中信的《通往乌鲁木齐》（油画）相提并论，认为几幅画作可以证明"风景画"在当下仍具有不可或缺的现实意义。[2]这都是对关山月及其《新开发的公路》的肯定，也使这幅画脱颖而出，成为同类题材中最成功的一件。

《新开发的公路》选取的是一个非常富于现代意义的主题：公路。民国时期，很少有中国画家会选取公路作为描绘对象。但在1955

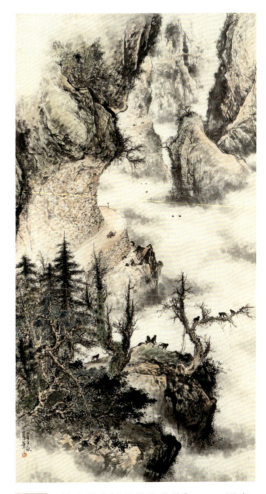

图8.1　关山月《新开发的公路》，177.9厘米 × 94.1厘米，1954年，中国美术馆

1　另一件是于非闇的《红杏枝头春意闹》，《人民画报》1955年第5期，第20—21页。
2　《美术》记者：《为争取美术创作的更大成就而努力——来京参观第二届全国美展的美术工作者对展出作品的意见》，《美术》1955年第5期，第11页。

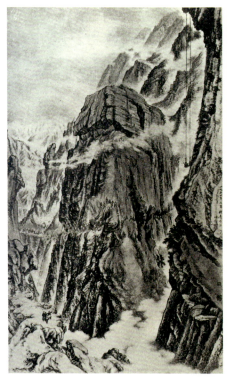 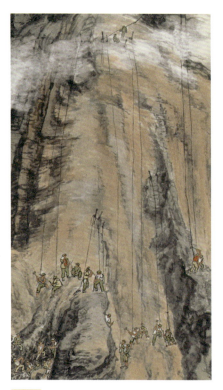

图 8.2　王钟秀《把公路修过世界屋脊》，199.5厘米×68.2厘米，1954年，出自《第二届全国美术展览会彩墨画选集》

图 8.3　王钟秀《把公路修过世界屋脊》（局部）

年的全国美展里，公路突然成为广受艺术家青睐的画题。仅就中国画（当时称之为"墨彩画"）而言，第二届全国美展征集到的作品有1700多件[1]，最终入选的有214幅，其中明确以"公路"为名的有4件，分别是王钟秀《把公路修过世界屋脊》（图8.2、图8.3）、关山月《新开发的公路》、陆俨少《在悬崖上凿出公路来》（图8.4）、杨鸿坤《渝南公路隧道》。在1955年出版的展览图录里，又从214幅参展中国画作品里选印了51幅，用图录编辑者的话说："本集限于篇幅，只选出了题材内容或表现方法比较好的作品的一部分，供给各方面参考，用以期待彩

[1]　人民美术出版社编：《第二届全国美术展览会彩墨画选集》，北京：人民美术出版社，1955年，"序"第1页。

八 "新"开发的公路：1950年代的公路图像及其话语空间

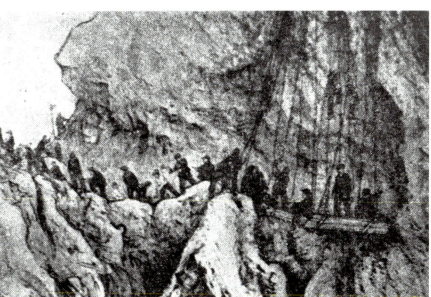

图 8.4　陆俨少《在悬崖上凿出公路来》，133.5厘米×82厘米，1954年，出自《第二届全国美术展览会彩墨画选集》

墨画创作的进一步提高。"[1] 在参展的四幅"公路"画里，有三件（王钟秀、关山月和陆俨少作品）都作为"比较好的作品"进入这一选集。这三件作品风格手法各有不同，但在创作思路上存在一些共同特征，可以让我们理解，为什么在1955年它们算是"好的作品"。

王钟秀《把公路修过世界屋脊》是主题最明确的一个，标题就明确告诉人们，作品描绘的是青藏高原以及青藏高原上的公路。标题本身也很有运动感，一条正处于修建过程中的道路跃然纸上。不过，这个标题可能不是王钟秀的原创，而是来自1954年6月9日的《人民日报》。这一天的《人民日报》有篇文章，名为《让公路跨越"世界屋脊"》。不仅标题相似，两者（画与文）在内容上也可以互相印证。王钟秀画出云雾缭绕的陡峭山壁，解放军战士在半山腰开凿公路。画中最

1　人民美术出版社编：《第二届全国美术展览会彩墨画选集》，"序"第2页。

211

精彩之处莫过于从山顶放下绳梯,战士悬吊在半空中作业。同样,《人民日报》对这一施工细节也有非常细致的描述:

> 在公路沿线,到处都有由坚石构成的悬崖绝壁,如怒江、然屋沟、牛踏沟,两岸峭壁矗立,山脚直插沟底,上面是山,下面是河,中间很少有能够插足之地。在这样的地区,公路设计线很多都在石壁的中腰,上不着天,下不着地,不要说开辟道路,连上下都十分困难!怎么办呢?我们的战士和民工都采取悬空作业,先在绝壁的顶上开出一条便道,然后沿着便道在崖边打下一列钢钎,在钢钎上系上一条直径一寸的粗绳,在粗绳的下端再系上两三条细绳,战士和技工把自己捆在细绳上,用两手紧攀着粗绳,用两脚蹬着崖壁,就这样吊在石崖的半腰开始作业了。战士们作业是以两个人为一组,一人掌钎,一人打锤。在崖上坡度较小的地方,战士和技工还可以掏出一个台阶直立作业,在坡度太陡或垂直的地方,就只能侧身向着崖边,用一只脚蹬住崖石,一只脚踩住绳子工作。要征服这样的岩石,绝不能单凭人力一锤锤的敲打,必须采用爆炸的办法。因此人在崖石上的作业主要是打炮眼,装炸药,通过一系列的爆炸,道路就开始出现了。[1]

就再现内容而言,绘画作品《把公路修过世界屋脊》几乎是《人民日报》文章《让公路跨越"世界屋脊"》的翻版。文学叙述生动地在绘画中得到重复,这里存在一种曾经被克莱夫·贝尔、格林伯格所激烈反对的"文学性",即绘画媒介向文字媒介靠拢的倾向。

陆俨少《在悬崖上凿出公路来》没有用作品标题点明是哪一座"悬崖",但画中内容与王钟秀如出一辙,也是在半山腰修路,又从山上垂下绳索,战士系着绳子奋力开凿。王钟秀和陆俨少在作品上都标明了作画时间,王钟秀《把公路修过世界屋脊》作于1954年"长夏",陆俨少此画则作于1954年5月。在他们作

[1] 贺笠:《让公路跨越"世界屋脊"》,《人民日报》1954年6月9日第2版。

八 "新"开发的公路：1950 年代的公路图像及其话语空间

画之前，有解放军战士大规模参与，又是在悬崖峭壁上建造公路，只有青藏公路和康藏公路符合这两个特征。这两条公路均于 1950 年开始施工，至 1954 年 12 月 25 日正式通车。[1] 康藏公路早期建设几乎完全由解放军承担，到 1953 年才动员藏族民工参加西段修路工程。[2] 在这两条公路的公共宣传里，跨越崇山峻岭和解放军战士不畏牺牲都是要点。[3]《人民日报》1954 年 11 月 19 日刊登的《向祖国报告——康藏公路通讯》里，也配过《在怒江两岸的悬崖绝壁上，战士们用绳子系着身体，悬空作业》（图 8.5）的照片[4]，虽然照片上显示的情景远不如王钟秀、陆俨少画中来得惊险[5]。由此推断，陆俨少《在悬崖上凿出公路来》所描绘的也是通往西藏的公路，而 1954 年和 1955 年的观众都可以准确把握到这一点。与王钟秀的差别在于，陆俨少画中人物较少，场面远不如王钟秀宏大；不过陆俨少在近景处增添了一个爆破情节，这是王钟秀画中所没有而《人民日报》报道里曾特别强调的。

关山月《新开发的公路》同样选择了悬崖峭壁，几乎垂直竖立的山体层层叠叠。公路随山势婉转，从一处圆柱状的山壁盘旋到另一处，由远及近，连接成

1　人民交通出版社编：《跨越"世界屋脊"的康藏、青藏公路》，北京：人民交通出版社，1955 年，第 1 页。

2　"1950 年 4 月 13 日起，人民解放军西南军区工兵司令部指挥的工兵 x、x、x、xx、xx、xx 等团和第十八军的一部分部队即参加施工，1951 年部队逐渐增加，从 1952 年到 1954 年第十八军部队大部分参加修路和修路中的各项工作。"1953 年春天开始动员藏族民工参加修路，主要参与拉萨、巴河段的施工，两年共调集民工 16,000 多人。见康藏公路修建司令部修路史料编辑委员会：《康藏公路修建史料汇编》，北京：人民交通出版社，1955 年，第 273—279 页。

3　这类报道很多，如贺笠：《让公路跨越"世界屋脊"》，《人民日报》1954 年 6 月 9 日第 2 版；新华社：《青藏公路查拉坪红土山两段重点工程完工》，《人民日报》1954 年 8 月 13 日第 2 版；新华社：《康藏公路跨过最后一座大山——色齐拉山》，《人民日报》1954 年 11 月 13 日第 2 版。更通俗的宣传读物，如 1953 年"小学爱国主义丛书"里的《太阳照上了世界的屋脊》写道："逢山开路，遇水搭桥，在解放军面前，任何困难都会被克服。没有多久以后，荒凉险恶的雪山上，就出现了一条平坦的公路；水流很急的大渡河、青衣江、雅砻江上，都架起了坚固的桥梁。"孙席珍编：《太阳照上了世界的屋脊》，上海：上海北新书局，1953 年，第 29 页。

4　沈石：《向祖国报告——康藏公路通讯》，《人民日报》1954 年 11 月 19 日第 2 版。

5　需要指出，康藏公路工程艰险浩大，建设条件又比较简陋，实际工作中是存在很大风险的，仅康藏公路第一、第二施工局在 1951—1954 年因工死亡人数就达到 206 人。见康藏公路修建司令部修路史料编辑委员会：《康藏公路修建史料汇编》，第 418—420 页。

图 8.5 《在怒江两岸的悬崖绝壁上,战士们用绳子系着身体,悬空作业》,出自《人民日报》1954 年 11 月 19 日

"之"字形。这种对于公路的描绘方式,与王钟秀《把公路修过世界屋脊》不谋而合。在已经修建完成的公路上,汽车(主要是卡车)正在公路上奔驰。实际上,在后来一段时间里,盘山路上开汽车是描绘青藏公路最常用的一种图式。

关山月与王钟秀、陆俨少的差别在于,他没有选择正在建设中的景象,而是刻画了一个建设完成、公路已经开通的场面。他把时间点延后了。这样一来,虽然同样描绘了悬崖峭壁,却没有悬挂在半山间的战士,而解放军战士是青藏公路建设的一个标志。此外,关山月《新开发的公路》作于 1954 年秋,青藏公路和康藏公路要到 1954 年底才全线贯通。所以关山月《新开发的公路》并不指向青藏公路,而且可能并不指向任何一条具体的公路。就像作品标题所显示的那样,作品是在描绘一条"新开发的公路",它可以是任何一条"新"开发的公路(图 8.6)。

虽然立意与王钟秀略有不同,关山月《新开发的公路》同样是在《人民日报》上找到了创作灵感。1954 年 9 月 27 日的《人民日报》用整版篇幅,从铁路、水运、

八 "新"开发的公路：1950年代的公路图像及其话语空间

图 8.6 关山月、王钟秀画中峭壁上的盘山路

公路、航空、邮电等方面报道"发展交通运输业，为国家建设和人民生活服务！"这一主题，其中由公路运输工会主席安力夫撰写的文章《公路运输的面貌在改变着》，回顾了新中国成立五年来公路建设的巨大成就。文中指出，到1953年，公路通车里程已经比1950年增加了33%，这些新建设起来的公路还有一个共同点：

> 新建的公路，多在少数民族地区和山岳地带。这些地方过去很多都是人烟绝迹的原始森林和边沿地域，工程异常艰巨。筑路的军工、民工和广大群众，在党和政府的号召下，克服种种困难，和大自然进行搏斗。……这种高度爱国主义的劳动热情和顽强的斗争意志，使我国公路建设迅速推进到新的地区。[1]

这段话几乎可以作为关山月《新开发的公路》的注脚："新建的公路""山岳地带""人烟绝迹的原始森林和边沿地域""新的地区"，它们恰恰是关山

1 安力夫：《公路运输的面貌在改变着》，《人民日报》1954年9月27日第5版。

月画中的核心。从时间上看,关山月极有可能是在看到《人民日报》的报道（1954年9月27日）后,才明确了创作思路,以及完成这件作品的决心（1954年秋）。

在这个意义上,《新开发的公路》是对新中国成立初期公路事业的歌颂,它可能并不直接针对青藏和康藏公路,但应该受到了青藏、康藏公路建设的启发。在1955年3月至5月第二届全国美展展出期间,它也极可能令观展者联想到前一年年底刚刚完工的青藏公路和康藏公路。在这个意义上,以青藏、康藏公路为象征的1954年中国公路建设的巨大成就,构成了关山月创作《新开发的公路》的出发点。

需要提到的是,当第二届全国美展征集作品以及王钟秀、陆俨少、关山月创作参展作品的时候,青藏和康藏公路还没有完全竣工,这几位画家大概都没有做过实地考察。陆俨少当时正在上海同康书局画连环画[1],关山月在中南美专任教[2],他们只能根据各种文字或者图像报道来对"悬崖"上修建的公路加以了解,再结合自己已有的生活经验来完成创作。而到1954年年底青藏、康藏公路全线通车之后,画家们就有机会去亲身见识青藏、康藏公路取得的成就,并在作品里更准确地展示出来。如岑学恭1956年作的《二郎山》（图8.7）,就是在写生基础上完成的"由二郎山顶遥望贡嘎雪山之景"。二郎山是开凿康藏公路时遇到的第一座高山,难度最大,也被视为最能体现青藏公路建设成就的路段。[3] 岑学恭画里的公路同样以"之"字形盘旋在山壁上,远方是青藏高原常见的雪山,而近处却又密布松林。陶一清和岑学恭一起参加了1956年的长征采风活动,也有机会亲临二郎山,他在1960年代创作的《二郎山》同样安排远景雪峰与近处青山交相辉映。对他们来说,青翠的山峦与青藏公路并不矛盾。回到1954年的全国美展,王钟秀《把公路修过世界屋脊》在远处山峰上表现出积雪,活动于上海的陆俨少则完全没有考虑到这个风景的地域特征问题,画面上看不到西藏雪峰的

1 陆俨少:《陆俨少自叙》,上海:上海书画出版社,1986年,第67—68页。
2 陈湘波:《关山月年表》,《中国书画》2012年第10期,第60页。
3 沈石:《最后一座山——康藏公路通讯》,《人民日报》1954年11月1日第2版。

八 "新"开发的公路：1950年代的公路图像及其话语空间

景象。就此而言，当时同样对于青藏公路尚不熟悉的观众，在看到关山月《新开发的公路》时，大概也会基于新中国成立初期公路建设的成就，尤其是其时正大力宣传的青藏、康藏公路建设，来对画面所描绘的公路作出解读（图8.8）。

图 8.7 岑学恭《二郎山》，40厘米×49厘米，1956年，出自岑学恭：《岑学恭八十画展》，成都：四川美术出版社，1996年

2. "新"在哪里？

当全国人民都在关注青藏公路、康藏公路建设进展的时刻，王钟秀、陆俨少、关山月三人都描绘了悬崖上的公路，有针对性地讴歌了祖国伟大建设事业。诚如《人民日报》就第二届全国美展发表的社论所言，这次展览中"很多画面和画题不但是我国的美术历史上所没有的，也是许多观众以前所没有注意过和没有看见过的"[1]。关山月在其中又显得格

图 8.8 王钟秀画中的雪峰

1 《争取我国美术的进一步繁荣和提高》，《人民日报》1955年5月3日第1版。

217

图像的焦虑

图 8.9 关山月《新开的公路》，35.5 厘米 ×45 厘米，1945 年，关山月美术馆

外突出，可能在于他更好地传达了新中国公路之"新"。

关山月并不是在 1954 年才第一次面对公路题材。作为高剑父最有才华的弟子之一，关山月一直保持着对现实生活的敏感，其中就包括公路这个在现代生活中不可或缺的新事物。早在 1945 年，他就曾创作过一幅《新开的公路》（图 8.9）[1]，名字和 1954 年《新开发的公路》几乎一模一样。

同样是公路，1945 年和 1954 年关山月笔下的表现方式有很大不同。1945 年《新开的公路》上高低错落有三条道路，最左边也是最上面一条公路盘旋在山壁上，一如九年后《新开发的公路》，但走在路上的是马车、毛驴和行人，路面宽度也只能勉强挤下一辆马车，无论怎么看都是一条乡间小道。第二条位于山势中间的盘山路要开阔不少，放上两辆卡车还绰绰有余，只是公路边沿并不规整，路面完全依照山崖走势而定，参差不齐，不是很像一条现代公路。最右面也是最下方的道路同样如此，卡车和马车并行，但路面宽窄不一，更像一个开阔的平地，

[1] 这件作品现存关山月纪念馆，画上没有标题，也没有写下作画时间，只有"岭南关山月"的款署。不过作品名称和创作时间是在关山月生前捐赠时记录下来的，具有比较高的可信度。

而非一条现代化公路。所以作品名称虽然是《新开的公路》，但究竟哪一条路才是"新开"的却并不清晰。画面中的新，似乎仅仅体现在三辆卡车上。关山月好像是想用卡车来表明，既然是卡车都能走的路，那这条路自然是新的。就画中公路本身而言，其实无"新"可言。正如顾伊的观察，虽然关山月在抗战后期已经开始尝试建设题材的风景，他在画面中加入新鲜事物时似有犹豫，也努力不去破坏中国画传统的形式感。[1]

不过，我们还是可以追问一下，1945年"新开的公路"可能在哪里？关山月画面里提供了一个线索。画中有一人牵马前行，身着蓝色衣袍，从样式和色彩来看，应是青海男子装扮。在创作这幅作品的前一年，关山月就曾去过青海写生[2]，留下的写生和创作中不乏此类人物形象。如1944年的《大雪中的塔尔寺庙会》(图8.10)《青海塔尔寺庙会》(图8.11)等画作里都出现了同类装扮。看起来，这件创作于1945年的《新开的公路》画的可能就是甘肃、青海一带"新开的公路"。据一则1940年的报道，青海当时已开通公路2298公里，以省会西宁为中心展开，"境内山川纵横，公路建筑工程极为浩大也"。[3] 关山月可能对青海出现公路和卡车感到惊奇，就画出了这么一件作品。

关山月笔下1945年的"新公路"有两个特点：1.无法区分路面材质特征。2.汽车与马车并置。这两个特点并不是个别现象，而是具有普遍性。1952年贺天健作《锦绣河山》(图8.12)时，依然有这些特点。《锦绣河山》里有一条修建在山壁上的道路，路左侧是倾斜的山坡，路右边是急转直下的山崖。路面薄施石青，与两侧山体区分开来。路边用墨线勾出，随后墨笔皴出崖壁，再用赭石罩染，虽然经过精心刻画，不过还是不太能分清路侧垂直的山体究竟是石头还是泥土。同样，路本身是土路还是碎石路，或者是别的什么路，也无从揣测。贺天健并没有把石头和泥土区分得十分清楚，这也不是贺天健个人的绘画技巧有问题，而是中

1 Yi Gu, *Chinese Ways of Seeing and Open-Air Painting*, pp. 150-164.
2 关山月1943年沿河西走廊到敦煌，1944年春从兰州入青海，夏天回到四川。见陈湘波：《关山月年表》，《中国书画》2012年第10期，第60页。
3 《青海公路》，《星光》1940年第10期。

图 8.10　关山月《大雪中的塔尔寺庙会》，25 厘米 ×31 厘米，1944 年，关山月美术馆

图 8.11　关山月《青海塔尔寺庙会》，47.6 厘米 ×58 厘米，1944 年，关山月美术馆

八　"新"开发的公路：1950年代的公路图像及其话语空间

图 8.12　贺天健《锦绣河山》（局部），149.6厘米×360.3厘米，1952年，中国美术馆

国绘画自北宋以来就一直存在的难题。米芾就曾批评北宋初年著名山水画家范宽，说他有"土石不分"的毛病[1]。不过，这个问题在传统中国画里不是大问题，毕竟古人欣赏绘画时，通常并不在意土、石之间的些许差别，也不会关心一条画中的道路是否坚固平坦。而在一幅刻画卡车行进的现代中国画里，道路的质地也许就成为需要考虑的对象。贺天健《锦绣河山》里道路左段走着一辆马车，道路边缘并不平整，看起来分明是条土路；而在右边，两辆插着红旗、满载少先队员的卡车疾驰在道路上，似乎又表明他们所行驶的是一条性能良好的现代公路。

　　道路路面看起来不太平整，可能也是新中国成立初期公路的现实状况。今天人们所熟悉的柏油路面或水泥路面，在1950年代的中国还极为罕见。民国公路

[1]　米芾：《画史》，中国书画全书编纂委员会编：《中国书画全书》第一册，上海：上海书画出版社，1993年，第985页。

主要采用的是泥结碎石路面[1]，到 1953 年，筑造公路除采用泥结碎石路面之外，还开始推广使用级配路面。泥结碎石路面是民国时期就采用的方法，使用黏土灌浆黏结碎石或卵石的方法来铺筑路面，缺点是下雨时黏土化作泥浆，对行车造成不便；晴天黏土又易于飞散，容易露出碎石骨料，使路面崎岖不平。级配路面是 1951 年在苏联专家指导下掌握的一种筑路技术，将不同尺寸的砂石按照一定比例配合压实，上面再铺一层砂土，最后洒水滚压，路面效果好于泥结碎石路面。[2] 1952 年已经明确，要完全用级配路面来替代泥结路面。[3] 与古代土路相比，现代公路（无论泥结碎石路面还是级配路面）的特点是路面规整，平坦耐用，不过民国时期的公路与道路外土地并没有明显的间隔物，要在中国画里把传统土路和现代公路区分开来，并没有很好的前例可循。

马车和汽车的并用也是一个历史现象。新中国成立之后，马车依然是重要的交通工具，直到 1980 年代以后才在公路上逐渐消失。在关山月、贺天健作画时，即新中国成立初期，马车的使用还要远远多过汽车。1949 年，新中国的汽车有两个来源，一是国民党遗留下来的各类车型总计一万辆左右（其中大部分处于破损状态），二是从苏联进口。新中国成立前几年汽车业的重点是维修和生产可替换的汽车零配件。到 1952 年年底，中国能够制造二十多种汽车配件，已经算是"新中国工人阶级也表现出高度的创造性"的体现。[4] 到 1953 年，中国能够自行生产汽车后，这种状况逐渐得到改变。1952 年，全国公路通车里程是 12.67 万公里[5]，可以想象，在 12 万公里的公路上，只有一两万辆汽车能够行驶，要在道路上看到汽车，也不是一件很容易的事情。对公路利用率较高的，可能更多还是马车。

李震坚、金浪 1954 年合作的《兰州新风景》（图 8.13）有一段公路，很好地

1 中国公路交通史编审委员会编：《中国公路史》第一册，北京：人民交通出版社，1990 年，第 524 页。
2 韩托夫、丘克辉、冈森编著：《新中国的交通运输事业》，北京：生活·读书·新知三联书店，1953 年，第 13—14 页。
3 穰明德：《西南公路建设中的若干问题》，西南交通部出版委员会，1952 年，第 15 页。
4 韩托夫、丘克辉、冈森编著：《新中国的交通运输事业》，第 20 页。
5 中国公路交通史编审委员会编：《中国公路史》第二册，北京：人民交通出版社，1999 年，第 6 页。

八　"新"开发的公路：1950年代的公路图像及其话语空间

图 8.13　李震坚、金浪《兰州新风景》（局部），39.7厘米×646.5厘米，1954年，中国美术馆

展现了这种状况。马路两侧刻意用笔墨和色彩表现出泥土质感，以与淡黄色的公路区别开来。卡车、马车、自行车行走在同一条道路上，而道路的状况也不是特别理想，汽车扬起的烟尘能够遮挡住半个车轮。这可能才是当时公路的常态。第二届全国美展的一件参展作品，肖林1954年所作木刻彩印版画《山谷大道》（图8.14），也无意中交代了道路的糟糕状况。卡车和骡马同行在一条道路上，路面还算平整，但远不如贺天健、李震坚等人所描绘的那样干净整洁，高低起伏的车槽在路面上清晰可见。画家肖林也诚恳地告诉我们，这是一条缺少养护的道路。[1]

[1] 1950年代的道路确实会有这个问题，1952年出版的《西南公路建设中的若干问题》一书就明言："过去对于路面养护的注意也是非常不够，例如川康青路的路面，凹凸不平，路拱反向，水存积于路面上，车辆驶过压成车槽，并且车槽越来越深，个别大石露出表面，这种路面既易损坏车辆，又大大地减低了行车速度。"穰明德：《西南公路建设中的若干问题》，第40—41页。

图 8.14　肖林《山谷大道》，38.7 厘米 ×26.5 厘米，1954 年，出自人民美术出版社编：《第二届全国美术展览会版画选集》，北京：人民美术出版社，1957 年

这些 1950 年代初期作品里公路的常见特征，在 1954 年关山月《新开发的公路》（图 8.15）里都不见了。《新开发的公路》里，公路上行驶的只有卡车，现实中应该更多出现的马车消失在道路上，确保了交通工具的全"新"。

更大变化还在于公路本身，主要集中在四个方面：1.《新开发的公路》对公路两侧的山体和路基有一个重要调整，用方折的笔法刻画出石块垒叠的效果，似乎道路两侧边坡都经过特别加工，从而使这条公路显得更加坚固，同时坚定了观看者对于公路路面材质的联想——道路两侧尚且是石质护墙，路面一定是同样坚固的材料——从而创造出一种现代公路路面的视觉效果；2. 在道路靠近山崖的一侧绘有规整的长方体护栏，使道路更有秩序感；3. 在道路转弯处，绘制出表明路况的指示牌；4. 盘山修建的公路排列成整齐的弧形，带有明显的几何形特征，这也是现代公路的一个重要视觉表征。通过这些方式，公路本身从视觉上获得了现代感，具有"新"的形象。

《新开发的公路》最有创造性的地方,还不是关山月能够用中国画来描绘现代公路的外在特征,而是他在画面里设计出一个对于"新"的观看方式。关山月在近景刻画了一块伫立于云海之上的巨大岩石,岩石上生长着郁郁葱葱的树木,七只猴子攀爬在岩石和树木上,它们动态不一,却都隔着近景与中景间的云烟,眺望远处半山腰上的公路以及公路上正在行驶的卡车。高耸入云的山石以及山野间自由自在的猴子,都表明这是一块人迹罕至的土地,而公路已经修建到这块土地上了。反过来,能够将猴子所具有的"纯真之眼"牢牢吸引住的,只能是它们闻所未闻、见所未见的新鲜事物。关山月通过猴子们纯真的眼睛,表达出一种"新"的效果。公路和卡车本身就是充满魅力的"新"。

不过,用动物观看来突出祖国的伟大建设,这也还不是关山月的原创,他可能借鉴了梁永泰的木刻版画《从前没有人到过的地方》(图 8.16)。这幅画参加了 1954 年 9 月中国美术家协会在北京举办的"全国版画展览会",这一展览的作品征集、评选工作于 1954 年 8 月截止,从 254 件作品里选出 180 多件参加展出。[1]

图 8.15　关山月《新开发的公路》里的猴子看公路

1　《中国美术家协会举办全国版画展》,《美术》1954 年第 9 期,第 8 页。

图像的焦虑

图 8.16　梁永泰《从前没有人到过的地方》，36.7 厘米 × 24 厘米，1954 年，中国美术馆

梁永泰《从前没有人到过的地方》是其中的佼佼者，《美术》杂志 1954 年第 9 期不仅刊登了这件作品，同期《美术》杂志还有力群撰写的文章《版画艺术的新收获》，文中特别夸赞了这件作品，说它"很受大家的欢迎""受到人们的普遍的喜爱"，"它描绘火车第一次从深山丛林中的高架桥上通过时，汽笛一鸣，惊动了山林中的住户们——野鹿乱跑，群鸟起飞，以表现祖国建设的新气象"。[1] 虽然这件作品在 1955 年引起了广泛争议[2]，但在 1954 年，它还是公认的好作品，尤其以野鹿与群鸟来表达"从前没有人到过的地方"，在当时的中国美术界堪称别出心裁，广受好评是可以理解的。就动物观看的角度而言，关山月只是用猴子替代了梁永泰画中的野鹿。

在构思立意和画面的整体结构上，关山月都多多少少借鉴了梁永泰：除了用猴子替换野鹿，关山月还用公路代替铁轨、汽车代替火车；梁永泰画中圆柱状的山体也支撑起了关山月笔下的盘山路。最能证明这种借

[1] 力群：《版画艺术的新收获》，《美术》1954 年第 9 期，第 38 页。
[2] 李华：《木刻〈从前没有人到过的地方〉的问题——答复梁永泰同志》，《美术》1955 年第 2 期，第 43—44 页。

八 "新"开发的公路：1950年代的公路图像及其话语空间

图 8.17 《从前没有人到过的地方》里的"人"字桥

图 8.18 《新开发的公路》里的仿"人"字桥

鉴真实存在的，是梁永泰画中那个在后来饱受诟病的"人"字桥（图 8.17），竟然也出现在《新开发的公路》里的公路尽头（图 8.18）。

然而，尽管关山月《新开发的公路》与梁永泰《从前没有人到过的地方》存在这样一种颇为明显的承接关系，但是最终在1955年全国美展中取得成功的却是关山月《新开发的公路》。梁永泰只有一件作品《渔港》入选。[1]《从前没有人到过的地方》可能因为画中"人"字桥疑似法国桥梁工程师保罗·波登1908年在云南建成的一座著名桥梁，争议过大，没有进入展览名单。

无论关山月怎样博采众家之长，他在《新开发的公路》里从三个层面实现了"新"的视觉化：一是交通工具的新，二是公路形象的新，三是用动物的目光来对"新"进行确认。前两点还从属于再现内容和再现语言，第三点就已经进入"元绘画"的层面，绘画本身对画面所要表达的效果给予评价。猴子用它们的"纯真之眼"，对这条"新开发的公路"进行了积极肯定的评价。

当"新"的公路遭遇原生态的猴子，它们就绝对不是为了来给猴子观看，还隐含或者预示了人与自然的关系。猴子从近处看远处，与之相对应的，则是从

1 第二届全国美术展览会编：《第二届全国美术展览会：作品目录》，第27—28页。

远处向近处驶来的卡车。画中有三辆卡车，中景山路上一辆，远景山路上还有两辆，它们都朝向画面的下方（或前方）行驶。所有猴子都面朝卡车，而所有卡车也都面向猴子，画家应该是有意识地构造了这种视线与行驶方向的对立。同时，在山石上伫立不动的猴子，又与公路上疾行的卡车形成了一个静止和运动的对立。这两组对立（方向的对立、静与动的对立）以近景与中景之间的云海为界，把画面区分为上、下两个部分：猴子所在的下部，意味着自然、原始，而公路和卡车所在的远方，意味着现代和新奇。甚至可以说，猴子所在的原始山林处于一种停滞不前的落后状态，而公路、卡车象征着科技和生产的不断进步。人的力量、科技的力量和工业的发展终将征服自然，克服落后。《新开发的公路》生动明晰的画面里，隐含了一个关于进步的逻辑。

3. 幸福的纽带

大概是对 1954 年《新开发的公路》里运用的"进步"模式十分满意，关山月在 1958 年的《山村跃进图》（图 8.19）里再次使用了它。《山村跃进图》长达15 米，画面内容非常复杂，从整体叙事来看，可以概括为位于画面左边的城市，从人力和技术两方面支援位于画面右边的农村，帮助和推动农村进入生产建设的高潮，从而获得巨大的飞跃。城市与农村由公路连接，这是两段盘山公路，与 1954 年《新开发的公路》一样有着坚固的路基、标准化的护栏和指示牌。关山月也沿用了"动物观看"这一图像手法，只是这次观看公路与汽车的是山羊，一个牧童也召唤他的小伙伴一起加入观看的行列。这里，关山月只是用山羊和牧童替代了 1954 年出现的猴子，画面寓意几乎一般无二。

差别在于，《山村跃进图》在叙事上更为完整。1954 年《新开发的公路》没有提供汽车的来历和去处，而 1958 年《山村跃进图》里的卡车补足了前因后果。这辆卡车来自城市，而它要去往的终点则是农村，在画面右侧不远处，一群城市青年从卡车上下来，即将投入火热的农村建设。卡车带来的不仅是"新"和"进步"

八 "新"开发的公路：1950年代的公路图像及其话语空间

图 8.19　关山月《山村跃进图》（局部），31.3厘米×1526.5厘米，1958年，关山月美术馆

的抽象概念，还有实实在在的人员、物力以及知识。他们将会彻底改变农村的落后面貌。

公路在《山村跃进图》里不仅区分，而且连接了先进地区和落后地区。公路的修建，意味着先进地区对落后地区的帮助，这正是1950年代所建立起的关于公路的意识形态。

现代公路本身就具有多种含义。例如，铁路、马路都被视为具有进步特征的人造物，成为衡量一个国家或地区政治、经济、文化发展水平的标志。1936年，毛泽东就用"若干的铁路航路汽车路和普遍的独轮车路、只能用脚走的路和用脚还走不好的路同时存在"来论证中国政治经济发展的不平衡。[1] 在这个表述里，"铁路航路汽车路"显然是政治经济发达的象征物。而在新中国成立之后的公路话语里，需要回答两个问题：新中国的公路"新"在哪里？新中国修建公路的目的是什么？

1　毛泽东：《中国革命战争的战略问题》，《毛泽东选集》第一卷，北京：人民出版社，1951年，第187页。

早在 19 世纪，西方修建马路的技术就开始应用到中国。民国时期，国民政府开始大规模地建造公路。不过民国时期修建公路的目的，被认为与新中国完全不同。1953 年的《新中国的交通运输事业》做了一个对比："中国的公路建设是从 1917 年开始的。但是在军阀官僚和国民党反动派统治时期，建筑公路的目的，是为着便于压迫和剥削人民，给人民带来的是苦痛和灾难。建筑时征工征地，筑好以后，军队就来骚扰，使得沿线人民对公路发生强烈的反感。"[1] 直到新中国成立之后，公路建设才是真正为了人民群众："广大群众从自己的生活实践中认识了今天的公路是促进物质交流，改善人民生活的重要工具，与反动统治时期有着本质上的差别，都自动地参加了公路的整修工作。"[2]

公路是为改善人民生活而建，最终公路将为人民带来"幸福"。如前文提到过的《人民日报》所载《让公路跨越"世界屋脊"》一文所述：

> 一九五○年中国人民解放军进军西藏，为了帮助藏族人民建立幸福生活，不能不急迫地要求修筑一条通往拉萨的公路。这样随着川康青公路的修复，在一九五一年六月，这条在世界上也认为是最艰巨的工程——康藏公路，就开始修筑了。[3]

康藏公路、青藏公路全线通车之后，交通部副部长潘琪著文，称它们为"两条幸福的纽带"[4]。公路是能够为边远地区或者落后地区带来"幸福"的"纽带"。

对于公路能为边远地区带来幸福的理解，一直贯穿了整个 1950 年代。修建公路难度越大的地区，这种幸福感可能就越强。这一点在当时的诗歌里有更清晰的体现。一首名为《只因缺少阳关道》的诗作写道：

1 韩托夫、丘克辉、冈森编著：《新中国的交通运输事业》，第 9—10 页。
2 同上书，第 10 页。
3 贺笠：《让公路跨越"世界屋脊"》，《人民日报》1954 年 6 月 9 日第 2 版。
4 潘琪：《两条幸福的纽带——康藏、青藏公路全线通车》，《人民画报》1955 年第 2 期，第 6—9 页。

八　"新"开发的公路：1950年代的公路图像及其话语空间

> 苍松遍谷山陡峭，
> 山中蜿蜒路一条。
> 自古以来人稀少，
> 只因缺少阳关道。
>
> 如今地方修干道，
> 牧民个个齐欢笑。
> 送来粮食与百货，
> 运出矿石和羊毛。[1]

公路通往的方向往往是"幸福"。如《修条幸福路》所言：

> 深山无路没处走，
> 开路先要来动手。
> 书记挂帅大家干，
> 全民要把路来修。
>
> 日夜修好幸福路，
> 为的钢帅走前头。
> 艰难困苦吓不倒，
> 子孙幸福不用愁。[2]

[1] 中共新疆维吾尔自治区交通厅委员会编：《交通运输诗选》，乌鲁木齐：中共新疆维吾尔自治区交通厅委员会，1959年，第27页。（该书未标注出版年代，不过序言里引用毛泽东1949年《中国人民站起来了》里的一段话时，说到"毛主席在十年前就指出"，推测这本书应该是1959年编印的。）

[2] 同上书，第28页。

这里需要提到，为什么公路是"幸福的纽带"，而航空运输、铁路运输就不是呢？这就涉及公路与其他交通方式的差异。与其他交通路线比较起来，公路与农村的关系特别紧密。无论空运、铁路还是河运、海运，都不以连接乡村为主要目标。[1]只有以公路构成的汽车运输网络，才以现代化的方式连接了城市与乡村，以及乡村与乡村之间的交通。

公路既然是一条"幸福的纽带"，要在纽带两端之间传递幸福，那就需要一个幸福的发出者，以及幸福的接受者。在这个话语体系里，纽带两端自然变成了"城市"和"乡村"、"中央"和"地方"（尤其是边远地区），它们都遵循"中心"与"边缘"的意义模式。《人民日报》刊登的《公路运输的面貌在改变着》一文（可能促使关山月创作《新开发的公路》的那篇文章）里，就突出了这种意义模式：

> 公路运输事业的发展，对沿线工农业生产的发展和人民生活的改善，起了一定的作用，特别是少数民族地区的公路建设，促进了各少数民族的政治、经济和文化事业的发展。各族人民的生活日趋安定了，新的城镇出现了。历来无法外运的土产品逐渐运到外地了，从来少见的工业品在这些少数民族地区出现了，并且不断增加了。昆洛公路通车到车里后的第一个月，运到西双版纳傣族自治区的物资比通车前增加四倍多，一个月内运入的食盐就接近一九五三年半年的销售量。这些生动的事实，使少数民族亲身体会到毛主席民族政策的伟大，感到祖国民族大家庭的温暖。他们以极大的热情来支援公路建设。在康藏公路上，藏族人民组织了成千上万的牦牛，日夜翻山越岭，支援工程的进展。在青藏公路上，藏族人民早晨从二十里以外背着新鲜牛奶和酥油，送到工地。在成阿公路上，各族人民组织了舞蹈队，到工地举

1 《人民日报》一篇文章就提到："高原地带的贵州，没有铁路，河道也艰险难行，运输任务主要靠公路担负。"见伍江航：《贵州省公路交通四年来有显著发展》，《人民日报》1954年5月8日第2版。

八 "新"开发的公路：1950年代的公路图像及其话语空间

行慰问演出，沿线寺院的喇嘛也向筑路工人敬献哈达。[1]

公路会将"土产品"运到外地，也会将"工业品"运送到民族地区，这些"从来就少见的工业品"会让当地人感受到祖国的温暖。

在这个话语结构里，"幸福的纽带"所传递出的幸福是单向度的。公路仅仅成为向落后地区、边远地区"传递"幸福的纽带。关山月《新开发的公路》的成功之处，不仅在于很好地刻画了这条"纽带"，而且特别能通过进步与落后、现代与原始的对立，通过公路上运动的卡车来表达这种"传递"感。

然而"传递"终归是双向的。同样在1954年，古元作有一幅彩印木刻《京郊大道》（图8.20，也是第二届全国美展的参展作品），作品名称就告诉观众，这是一条连接北京城和郊外农村的道路。一列树木将这条大道分成两部分，右侧面朝古城墙的道路是进城方向，左侧自然就是出城方向。进城路上有两辆载满货物的卡车和一辆公交车，出城方向则是一辆小轿车、一辆卡车和一辆拖载起重机的卡车。进城装载的是各种物资，出城则是人员和工业建设器材。古元有意无意地传达出城市和农村之间所存在的交换：城市需要物资（尤其是各种农副产品），而农村则需要现代化建设。

已有研究表明，在新中国成立之后，为建立一个强有力的中央政府并由政府来主导经济发展，采取了优先发展重工业的战略，导致中国城乡关系从开放走向封闭。[2] 1953年，第一个五年计划启动，要求集中力量进行重点项目的工业建设，以建立社会主义工业化的初步基础，工业增长计划达到98.3%，而农业则是23.3%。民国时期就已经形成的"强城市、弱农村"从此被进一步强化，无论经济建设还是社会生活都开始以城市为中心，由此形成种种差别对待，如对城市工业的投资远远多于农村（"一五"时期对工业的投资是农业的6倍），通过价格"剪刀差"把农业利润转移到工业，以加速工业尤其是重工业的增长，又建立起

1 安力夫：《公路运输的面貌在改变着》，《人民日报》1954年9月27日第5版。
2 刘应杰：《中国城乡关系与中国农民工》，北京：中国社会科学出版社，2000年，第53—67页。

图 8.20　古元《京郊大道》，25.5 厘米 ×36 厘米，1954 年，私人收藏

统销统购的农产品销售购买制度以及统包统配的劳动就业制度，控制产品和人员流通。[1] "强城市、弱农村"的格局带来的结果是，农村虽然也在发展，但发展速度远不及城市。

当公路成为新中国"幸福"话语的一部分时，对公路的描述和描绘就不再是对现实的简单再现，而是和话语一样，具有建构性的力量。如果公路在主流意识形态里成为向农村和边远地区传递幸福的单向度纽带，绘画就要把这个单向度纽带在图像上予以合理化，让它向农村和山区延伸时，还要表达一种"新"的"幸福"生活的来临。就话语和图像而言，它们本身也没有错——人民群众需要公路，也为公路的到来欢欣鼓舞——但话语及其图像所提供的，只是事物的一个面相。

[1]　陈明：《建国初期城乡关系研究（1949—1957）》，四川大学硕士学位论文，2005 年，第 60—64 页。

结语

关山月 1954 年创作了《新开发的公路》，他在主题上可能受《人民日报》1954 年 9 月 27 日《公路运输的面貌在改变着》一文的启发，而在绘画形式上，又吸收了梁永泰《从前没有人到过的地方》，这幅版画刊登在 1954 年《美术》杂志第 9 期（出版时间在 1954 年的 9 月 15 日）。两者都在当年的 9 月。第二届全国美展收取作品的时间截止于 1954 年 10 月 31 日[1]，这是完成和提交参展作品的最后期限。所以，关山月很可能是在 1954 年 9 月底到 10 月下旬之间，用不到一个月的时间创作了《新开发的公路》。

在相当短暂的时间里，关山月完成了从构思立意到创作定稿的整个过程。比照 1945 年《新开的公路》在传统山水画里添加点景式"小"卡车的手法，1954 年《新开发的公路》完全用公路来统辖山水，用"新"的现实和理想来构造画面。1945 年的"新"还仅仅停留在新事物（汽车），1954 年则已经从时代脉搏的角度来把握一种"新"的再现方式，游刃有余地进行主题性创作。

这个转变——在某种意义上，也是一种提升。关山月在 1983 年《我与国画》一文里回忆说，他在新中国成立前一直为艺术而艺术，新中国成立后细读毛泽东《在延安文艺座谈会上的讲话》，"第一次明白革命文艺工作者是革命机器的螺丝钉的道理"[2]。此后，他就非常自觉地依据国家政策导向来选择创作主题和绘画手法，并积极回应新中国对于中国画提出的新要求。[3] 用他自己的话说，"今天的"中国画家是在"通过自己的作品热情洋溢地歌颂人民的理想，表现群众的愿望，反映出大自然的变革时代的精神"，又或者"通过具体景物来抒发他们各自的新的思想感情"。[4] 虽然关山月 1949 年以后放弃了早年对于自我和艺术的执着，

1 《第二届全国美展积极进行筹备工作》，《美术》1954 年第 9 期，第 8 页。
2 关山月：《我与国画》，黄小庚选编：《关山月论画》，郑州：河南美术出版社，1991 年，第 77 页。
3 关山月可能是新中国成立初期最有社会参与感的中国画家。见吴雪杉：《面向生活：关山月与 20 世纪 50 年代的"速写运动"》，第 118—133 页。
4 关山月：《论中国画的继承问题》，黄小庚选编：《关山月论画》，第 48 页。

但并没有泯灭他的创作才华,反而获得了新的视角,在《新开发的公路》及不久之后的《江山如此多娇》(1959)里,更好地用中国画的形式语言来重构现实,歌颂人民的理想,表达"新"的思想感情。

九

装饰画：
张仃与中国 1960 年代的"现代主义"

中国 1949 年以后的主流文艺准则是现实主义，自印象主义到超现实主义的所有西方现代艺术都被归入形式主义范畴，属于应该批判的"资产阶级颓废没落的艺术"[1]。但对现代主义艺术形式的探索到 1960 年代仍然在美术领域得到延续，主要体现为装饰画的出现与发展。张仃、张光宇、庞薰琹等人在 1950 年代提出一种新的"装饰画"概念，又在中央工艺美术学院建立装饰绘画系，不仅为绘画的纯形式探索开辟了一个相对独立的空间，还将现代主义的部分内容融入学院教学。其中张仃又起到特别重要的作用。在"装饰"的名义下，张仃及其学生在 1950 年代及 1960 年代的创作里展现出不同于主流现实主义的艺术样貌。

1. 张仃的现代主义风格

1961 年前后，张仃创作出一幅奇特的《公鸡》（图 9.1）。[2] 在抽象的水墨背

1 王琦：《现代资产阶级的形式主义艺术》，《美术研究》1958 年第 1 期，第 48 页。
2 这张画的创作时间，据张仃、剑武：《画外话：张仃卷》，北京：人民文学出版社，2000 年，第 11 页。

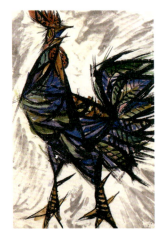

图9.1 张仃《公鸡》，69厘米×46厘米，约1961年，私人收藏

图9.2 张仃设计的公鸡邮票，1981年

景前，一只尖嘴利爪的公鸡正昂首鸣叫。公鸡轮廓几乎全部由直线和弧线构成，造型夸张，色彩艳丽，明显混合了欧洲表现主义与立体主义形式语言。放在将现实主义奉为圭臬的1960年代，这件作品显得格格不入，非常不具有时代感。张仃本人对这件作品非常满意，1981年还以这幅《大公鸡》为原型，另行创作成一张邮票设计图案（图9.2）。

公鸡进入张仃的绘画母题，可以追溯到1940年代。大约作于1947年的年画作品《人民翻身兴家立业》（图9.3）里，张仃描绘了两只鹅、四只猪以及五只鸡来表达"兴家立业"的成果，其中就有一只公鸡。这幅年画以写实手法完成，物像刻画以线为主，色彩平涂，部分借鉴了中国画的表现语言。而在1959年张仃设计的一张邮票里，黑色的公鸡则是借用了民间剪纸的形式（图9.4）。

大约在1950年代后期，张仃对于公鸡的热情急遽提升。1957年为全国漫画展览会绘制的宣传画描绘了一只紧握钢笔，与"五毒"搏斗的公鸡（图9.5）。这只鸡形体夸张，迈开巨大的爪子阔步向

图9.3 张仃《人民翻身兴家立业》，36.5厘米×55厘米，1947年，中国美术馆

九　装饰画：张仃与中国1960年代的"现代主义"

前。整体造型充满几何感，羽毛以红、绿色块交替呈现，现代主义倾向明显。将毒虫踩在脚下的公鸡在1960年代再次出现，《一唱雄鸡天下白》（图9.6）不仅在造型的几何化上更进一步，线条变化也更加丰富，画面极具运动感和表现力。公鸡头上还有一轮散发光芒的太阳，与画上题写的"一唱雄鸡天下白"相呼应。"一唱雄鸡天下白"为这一时期公鸡母题的反复出现提供了文化内涵上的线索。公鸡与太阳的联系使它在20世纪五六十年代获得了主题上的合法性。公鸡的鸣叫也与劳动紧密相连。如1960年的一首山西阳曲诗歌《大红公鸡一声叫》：

图9.4　张仃设计的公鸡邮票，1959年

　　大红公鸡一声叫，社员们，情绪高，好像吹了起床号，筐子抬，箩头挑，全体社员齐到来。推上车子哗哗跑，为啥起得这样早？劳动歌声冲云霄，种地不把龙王靠。不怕旱来不怕涝。水龙湾里红旗飘，修成水渠和水库，沙河滩上好热闹。努力实现四十条。[1]

大红公鸡像起床号一样，召唤社员们投入火热的劳动。大约也是出于这个原因，公鸡作为花鸟画的附属题材，在1950年代以后的中国画创作里显著增多。

图9.5　张仃为全国漫画展览会设计的宣传画，1957年，出自王鲁湘主编：《张仃全集》第1册，南宁：广西美术出版社，2018年

[1] 刘俊英：《大红公鸡一声叫》，《图书馆学通讯》1960年第5期，第12页。

239

图像的焦虑

图 9.6　张仃《一唱雄鸡天下白》，46 厘米 ×35 厘米，1960 年代初，私人收藏

图 9.7　毕加索《解放的公鸡》，100.3 厘米 ×80.7 厘米，1944 年，密尔沃基艺术博物馆

1950 年代的中国美术领域不仅更青睐某些特定绘画主题，对于绘画风格也有明确要求，具体来说，就是推崇现实主义。不过，张仃的《公鸡》系列绘画创作却回避了现实主义风格，采用夸张和变形的现代主义艺术手法，这就提出了一个问题：张仃为什么能够在 1960 年代进行这类现代主义风格的尝试？

张仃 1960 年代的现代主义风格一般被认为是来自毕加索。华君武在 1960 年代曾经说过一句话：张仃是"毕加索加城隍庙"，指的就是"公鸡"之类的作品。毕加索也有以公鸡为题材的绘画创作。比较出名的是 1938 年的一幅《公鸡》素描，一只光秃秃的公鸡伫立在画面上，夸张地张开大嘴。同年的《公鸡》油画也是如此，只是添加了羽毛和鲜艳的颜色。1944 年《解放的公鸡》（图 9.7）以更加几何化的方式来组织形体和画面。张仃见过这幅《解放的公鸡》，还曾在 1960 年代初期临摹这件作品，完成了《公鸡与小鸡》（图 9.8）。

比较毕加索原作和张仃的临摹，可以看到张仃在哪些地方学习了毕加索，又在哪些地方做了创造性转化。张仃吸取了毕加索以直线和弧线构造几何体的形式语言，以及不顾及物象现实特征而

九　装饰画：张仃与中国1960年代的"现代主义"

是更注重画面形式感的创作方式，但张仃的临摹也透露出他的个人趣味和艺术追求。首先，张仃用中国画的毛笔、水墨和水粉色彩作为媒介临摹毕加索的油画。其次，张仃更注重线条的表现力，而非油画式的笔触堆积。再次，张仃没有用墨、色涂满画面，而是留有许多空白，更强调物象大的形体构造和色彩对比，部分放弃了形体变化以及色彩运用的丰富性。最后，张仃的中国文化背景使他对这一主题产生了新的理解，他忍不住修改了画面内容：在草垛上的天空添加一个红色的太阳。这个改动堪称神来之笔，太阳能使画中的公鸡更符合1960年代的政治文化氛围。

毕加索描绘公鸡的一些形式手法也被张仃吸纳到他的绘画里，例如公鸡的尾羽。毕加索把公鸡的尾羽画成类似椭圆状的叶形，中间一根直线类似叶茎，两侧对称画出叶脉状斜线。这种尾羽画法十分独特，毕竟公鸡羽毛和树叶在视觉上差异颇大，中国画家从未将这二者联系在一起。张仃临摹毕加索《解放的公鸡》时大体照搬了毕加索创造的尾羽画法。在张仃1960年前后创作的两幅《公鸡》画作里，沿袭了毕加索创造的叶片状尾羽，尽管他将毕加索的椭圆形

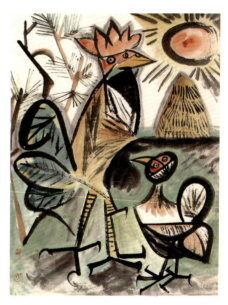

图 9.8　张仃《公鸡与小鸡》，46厘米 × 35厘米，1960年代初期，私人收藏

241

尾羽末端改成了尖锥形。对公鸡尾羽画法的借鉴与修正部分反映出张仃如何将毕加索的绘画吸收、转化为个人艺术语言的过程。

张仃对毕加索一直情有独钟。1932 年，张仃考上北平美术专科学校国画系，开始从图册里接触到毕加索，对毕加索蓝色时期绘画感触颇深。[1] 1938 年张仃来到延安，在这里，他还能接触到新的毕加索作品：

> 1939 年，我看到毕加索经过立体主义之后，他的第一幅画《椅子上的黑衣少女》。使我非常的兴奋与激动，我看见一个少女的正面与侧面，经过概括了的，化了妆的，明艳照人的脸，长长的睫毛，长长的黑发，黑上衣，花格裙，典型的法国美女。如用古典方法描绘，顶多不过是一幅时装广告而已。——毕加索用最现代的方法，画了最现代的美女典型。他是冷静分析，大胆概括，热情表现。
>
> 毕加索那幅《椅子上的黑衣少女》，在十年之后，我再次看到他的复制品，依然使我动心，再过十年之后，将仍然如此。——我看之不足，就用中国的工具，进行摹写，我要通过实践，来经历他的美感体验。为此，在十年动乱之中，曾遭到猛烈的批斗。[2]

萧军在 1942 年的日记里确认了张仃对毕加索的迷恋。在张仃居住的房屋墙壁上，萧军看到"一张立体派不明意义的小画，旁边用木炭画在白墙上临摹 Pgaso《被遗弃人们》图（一老人抱肩，小孩，赤脚女人）"[3]。1944 年年底《解放日报》刊登毕加索加入共产党的消息之后，张仃把毕加索的画作图片理直气壮地贴在窑洞里。后来张仃来到北京，依然保留在家里贴毕加索图片的习惯。[4]

[1] 张仃与毕加索的关系，见李兆中：《它山之石——张仃与毕加索》，《名作欣赏》2016 年第 3 期，第 127—132 页。

[2] 张仃：《毕加索》，见张仃：《被迫谈艺录》，成都：四川美术出版社，1989 年，第 197—198 页。

[3] "Pgaso"为原文，见萧耘、王建中主编：《萧军全集》第 18 册，北京：华夏出版社，2008 年，第 559 页。

[4] 张郎郎：《大雅宝旧事》，北京：中华书局，2012 年，第 72 页。

不过张仃对于毕加索的热爱在延安不是主流，张仃的邻居蔡若虹就很讨厌毕加索，曾经为此嘲笑张仃。胡一川于1938年2月在泾阳参观张仃组织的漫画展，看后"只留下一个恐怖的色彩的印象，大多数的表现法都抽象和夸大狂，大部分的老百姓也可说全部的老百姓都看不懂"[1]。这个展览里自然不会缺少张仃的作品。也就是说，无论张仃的艺术趣味还是绘画风格，在延安多少都有些独特。

1956年，张仃终于见到毕加索本人（图9.9）。由于张仃在延安时期主要从事设计工作，新中国成立后，他被分配到中央美术学院实用美术系，同时承担了国内外大型展览活动的设计和领导工作。张仃因此有机会到德国、法国、捷克、波兰、意大利、瑞士等欧洲国家参与展览设计，闲暇时间还能接触到当时最新的欧洲艺术。[2] 1956年7月，张仃在法国参与展览组织工作时，随同一个到访法国的中国文化代表团去拜访毕加索。代表团成

图9.9　张仃与毕加索的合影，1956年

1　胡一川：《红色艺术现场：胡一川日记（1937—1949）》，第80页。
2　张仃：《战争年代与解放初期的展示活动》，《装饰》1996年第3期，第5页。

员中只有张仃对毕加索的艺术比较熟悉，因此与毕加索交流的任务也主要由他承担。张仃后来回忆：

> 那是一天的下午，我们来到了毕加索的工作室，是在海边的一所别墅。当时毕加索睡完午觉，从楼上走下来，热情地欢迎我们的到来。他领着我们先参观了他的工作室……他的工作室里，所有的墙上、地上都挂满、摆满了大量新作。可以想象到，他的全部注意力、思想、感情、心灵和生命都投入到艺术的世界中去了。他惊人的艺术劳动和异常旺盛的精力，十分令人佩服。[1]

张仃不仅在此次会面中看到毕加索的最新作品，还收到毕加索赠送给他的由文学家、批评家让·卡索（Jean Cassou）撰写的《巴勃罗·毕加索》（*Pablo Picasso*）。

这次会见使张仃对于毕加索的绘画有了更深的体会。1950年代末到1960年代前期，张仃突然创作出大量近似毕加索（当然并不相同）的绘画，应该和他1950年代在法国的活动以及与毕加索的接触有直接关系。

2. "装饰画"概念的引入与转化

张仃1961年的《公鸡》在媒介上难于归类。该画运用了宣纸、水墨以及水粉颜料，造型语言则完全是西方的现代派。这幅画算不上中国画，接近但又不完全是西画。张仃本人对他这种类型的绘画给出了一个定义："装饰绘画"。在1982年出版的《张仃画集》里，他将《公鸡》以及他在1960年代创作的一批作品如《苍山牧歌》《女民兵》《洱海渔家》《放风筝》放在一起，共同列在"装饰绘画"名下。

[1] 李兆中：《它山之石——张仃与毕加索》，第130页。

九　装饰画：张仃与中国1960年代的"现代主义"

什么是"装饰绘画"？大约在20世纪前期，中国才开始使用"装饰画"的概念，首先被归入装饰画范畴的是与图案、设计绘图以及其他和实用美术相关的图画。如1920年张光宇的《珠网》被标注在"装饰画"名下，画中一位头戴珠网的少女作为以下文字的图解："现在妇女们的发髻上都套上一张珠网，一粒一粒好像天上的明星一般。但是这张珠网从发明到现在，一些没有改过式样。在下看来，可以在这珠网上做些花样，不论什么图案的小花，都可以把他配上去呢。"[1] 1926年万籁鸣为《银星》杂志提供了两幅舞台布景插图，它们也被定性为"装饰画"。[2] 穿插在报刊中的小幅漫画自然也是"装饰画"的一种，如《半角漫画》1932年刊登的《狮子》。[3]

不那么写实的、带有一点抽象色彩的西方油画有时也被称作"装饰画"，如维亚尔（Vuillard）的作品。[4] 在这个意义上，又衍生出"装饰风"的概念。在1946年作的《画室随笔》里，倪贻德评价毕加索1937年至1943年间的绘画"粗阔有力的线条，歪斜的形式，极度装饰风的色彩，可以说是达到了世界艺术水准的顶点，人类最高智慧的结晶"[5]。倪贻德所谓的"装饰风的色彩"，大约是说毕加索用色鲜艳明快，不为物象固有色所局限。值得注意的是，在倪贻德这里，毕加索作品里"粗阔有力的线条"和"歪斜的形式"都和"装饰"没关系，唯有色彩称得上"装饰风"。

民国时期，装饰画和壁画之间关系紧密。壁画——无论哪位名家所作——都可以算作装饰画。1936年《文艺月刊》将博纳德（Bonnard）的一幅壁画称作"装饰壁画"。[6] 1948年的《综艺半月刊》把米开朗琪罗的西斯廷教堂天顶画称作"装饰画"和"装饰人物画"。[7]

1　光宇：《装饰画〈珠网〉》，《时报图画周刊》1920年第12号，第4幅。
2　万籁鸣：《装饰画二幅》，《银星》1926年第3期。
3　H：《狮子》，《半角漫画》1932年第6卷第9期。
4　浮以也（Vuillard）：《装饰画》，《文艺月刊》1936年第8卷第3期。
5　倪贻德：《画室随笔》，《胜流》，1946年第4卷第4期，第106页。
6　蓬那（Bonnard）：《装饰壁画》，《文艺月刊》1936年第8卷第3期。
7　佚名：《封面说明》，《综艺半月刊》1948年第2卷第3期，封2。

以上这些来历各异、功能不一的绘画都能够列入"装饰画"名下，可能是因为它们都是附属于其他媒介的、不能完全独立的图画。它们或多或少都有一点"装饰"的作用，也就被笼统地归为"装饰画"。至于中文"装饰画"的出处，可能来自西方的"decorative art"。1934年《良友》杂志在一幅《金鱼》图画的文字说明中以"装饰画"与"decorative art"互译。[1] 不过，如果将中国"装饰画"的用法归因于来自欧洲的"decorative art"，西方人可能不会同意，因为"decorative art"虽然在西方世界也常常存在争议，却不会将米开朗琪罗为西斯廷教堂作的《创世纪》天顶画放到这个概念名下。

"decorative art"作为一个概念和艺术范畴出现于18世纪。从18世纪开始一直到20世纪初期，"decorative art"的内涵都很稳定，主要用来指"美术"（fine arts）和"非艺术"（non-arts）之间的领域。[2] 这个领域包括除去绘画、雕塑（这是fine arts涵盖的两个主要类别）之外的所有其他的、与艺术沾边的人工制品。对于"decorative art"的辨识和分析，也往往着眼于如何把它们从"fine art"里区别出来。在19世纪下半叶以前，西方艺术术语表里可以常常看到"decorative art"，却没有出现"decorative painting"，因为"painting"主要属于"fine arts"，不在"decorative art"之列。直到欧洲工艺美术运动的出现打破了"fine art"与"decorative art"之间的固有界限，"decorative painting"作为一个术语才在1880年前后出现，用来形容那些为某个特定空间设计制作的绘画。[3] 这个概念对风格不作限定，既可以属于古典传统，也可以倾向现代派。"decorative painting"出现之初，还与当时某些带有抽象艺术倾向的画家或流派有比较紧密的联系，例如法国纳比派（Nabis group），纳比派画家维克德（Jan Verkade）甚至提出"没有绘画（painting），只有装饰（decoration）"[4]。在这个意义上，作为概念的"decorative

1 佚名：《金鱼》，《良友》1934年第87期。

2 Isabelle Frank ed., *The Theory of Decorative Art: An Anthology of European & American Writing, 1750—1940*, New Haven: Yale University Press, 2000, p.1.

3 Alan Powers ed., *British Murals & Decorative Painting 1920—1960: Rediscoveries and new interpretations*, Bristol: Sansom & Company, 2013, p.24.

4 Ibid.

painting"既可以包含所有壁画，也可以包括那些在艺术理念上认同"decoration"的艺术家创作的绘画。

在"decorative painting"概念出现以后，装饰与美术的鸿沟依然存在。贡布里希曾经梳理装饰及其理论的发展历史，认为"装饰（decoration）以前曾经是手工艺人的事，现在则已变成了有自我意识的设计师所关心的事"[1]。在美术领域，贡布里希观察到，画家——尤其是抽象画家——"最讨厌的词莫过于'装饰的（decorative）'，因为这个形容词使他想起人们对他的讥笑，说他最多不过画了一些好看的窗帘布"[2]。这里需要对作为形容词的"装饰的"（decorative）做一点辨析。一幅绘画可以被看作是"装饰的"，但它不一定是一幅"装饰画"。从印象派以来，很多在绘画平面性和抽象性上探索的前卫艺术家会被贴上"装饰的"标签，例如莫奈和修拉。格林伯格甚至说，装饰是萦绕在现代绘画中的幽灵。[3]当一个现代画家的作品被视为"装饰的"，它至少传达出两个层面的含义：一是作品体现出某种对纯粹形式的追求，二是传递出一个或褒或贬的评价，视语境而定。不过总体来说，无论格林伯格的"幽灵"，还是贡布里希提到的"讥笑"，作为批评概念的"装饰"多少都有些令人心生疑虑。例如，马蒂斯的崇拜者就无法忍受马蒂斯的拼贴作品被贴上"装饰"（ornament）的标签。[4] 被认为带有"装饰的"（decorative）特点的绘画和"装饰画"（decorative painting）在西方艺术语境里完全是两回事。

对"装饰"的不以为意也体现在丰子恺对毕加索的评价上。在1935年出版的《绘画概说》一书里，丰子恺说毕加索：

> 他自幼喜欢绘画，最初受后印象派诸家的影响，画风类似果刚（即高

1 〔英〕E.H.贡布里希著，范景中、杨思梁、徐一维译：《秩序感——装饰艺术的心理学研究》，长沙：湖南科学技术出版社，1999年，第71页。

2 同上书，第69页。

3 Jenny Anger, *Paul Klee and the Decorative in Modern Art*, Cambridge: Cambridge University Press, 2004, pp.1-21.

4 〔美〕詹姆士·特里林著，何曲译：《装饰艺术的语言》，杭州：浙江摄影出版社，2016年，第230页。

更)。后来形体渐渐崩坏,变成三角形、半圆形、圆锥形等几何形体,画面上全不见物象的形态。往往画题是人物而画中不见人物,画题是静物而画中不见静物。此种画风现在普遍地弥漫在世间,但多用以作装饰,如商店的样子窗,建筑物及家具的模样,广告的图案等。然而除少数特殊画家以外,绝少有爱用几何形体作画,或爱看这种玄妙的画的人了。听说比卡亨(即毕加索)现在亦已不再作那种画,有许多同派的画家已舍弃画笔,去作电影事业了。[1]

在丰子恺看来,毕加索的画风不为画家和观众所喜,它的流行只局限于"装饰"领域(如建筑、家具、广告设计)。如果不考虑这段描述里隐含的批评,丰子恺的观察还是比较准确的。立体派的形式手法对欧洲20世纪上半叶的装饰艺术运动(Art Deco)产生了很大影响。[2] 装饰艺术运动使"装饰"与现代生活、现代生产方式做了更好的结合,也提升了"装饰"在艺术体系中的地位,但并没有消除装饰艺术和美术(fine art)之间的差别。回顾装饰艺术的历史,多数学者认为除去平面设计、招贴和书籍插图之外,并不存在一种装饰艺术(Art Deco)的绘画,只能说是某些画家的作品符合装饰艺术的精神。[3] 对这类在风格形式或者内在精神与装饰艺术关系相对紧密的绘画(主要是油画),也有学者尝试提出一个"Art Deco Painting"的新概念,不过"Art Deco Painting"所指向的作品并没有被看作是"decorative painting"。[4]

在欧洲,"decorative painting"这一概念主要指那些描绘在建筑或器具等人工制品上的绘画,如陶瓷制品、玻璃制品或木制家具。绘画图像出现的位置、它的使用方式,还有作画者的自我认同,共同决定了什么是"decorative painting"。

1 丰子恺:《绘画概说》,上海:亚细亚书局,1935年,第115页。
2 Charlotte Benton, Tim Benton, and Ghislaine Wood ed., *Art Deco 1910—1939*, Boston・New York・London: Bulfinch Press, 2003, pp.101-110.
3 〔比〕雅立・范・德・莱姆著,陈秋莲译:《Art Deco——装饰艺术鉴赏入门》,台北:果实出版社,2005年,第104页。
4 Edward Lucie-Smith, *Art Deco Paining*, Oxford: Phaidon Press Limited,1990, pp.7-36.

九 装饰画：张仃与中国1960年代的"现代主义"

比较令人困扰的是那些伟大的壁画，例如文艺复兴画家的著名壁画：它们绝对是"fine art"，肯定不是"decorative art"；理论上它们可以归入"decorative painting"旗下，但在实际写作里，则几乎没有人把达·芬奇《最后的晚餐》、拉斐尔《雅典学院》当作"decorative painting"来看待。

中国在20世纪初期对于"装饰艺术"的理解主要来自法国。例如装饰艺术在中国最主要的提倡者常书鸿曾留学法国，回国后发表《法国近代装饰艺术运动概况》《近代装饰艺术的认识》等文章介绍欧洲的装饰艺术。在他看来："所谓装饰艺术是近世新创的名词，就是以美为用的实际表现"，"一切在相当范围中非常确切地适于某一个物件的定型与合度而制作的具有美的成分且是点缀人生的作品，就是装饰艺术的作品"。[1] "以美为用""点缀人生"是常书鸿界定"装饰艺术"的核心。在常书鸿笔下，"装饰艺术"主要还是工艺美术，与纯粹的绘画、雕塑有所区分。

至于中文语境里的"装饰画"，在1950年代以前几乎没有清楚的界定。和贡布里希笔下的抽象艺术家一样，1950年以前的中国画家也从未以"装饰"自诩。对于标榜纯艺术的画家而言，"装饰"似乎不是一个好词。

作为一个艺术术语，"decorative art"在第二次世界大战之后的西方艺术世界就很少出现（艺术史研究除外）了，而是让位于工业艺术（industrial art）、工业设计（industrial design）、设计（design）或物质文化（material culture）等概念。[2] 有学者甚至认为："在20世纪的大部分时期，装饰却被蓄意排斥在西方艺术创作和艺术欣赏的主流之外。"[3] 不仅作为概念的"decorative art"在20世纪逐渐失效，与之对应的"fine art"在第二次世界大战后的西方当代艺术领域也很少被使用。不过，西方学者倒是试图在中国绘画中寻找"装饰风格"（decorative style），希望通过这个概念来理解中国"装饰"（decoration）与"绘画"（painting）之间的关

1 常书鸿：《法国近代装饰艺术运动概况：一八〇〇至一九三四法国装饰艺术之演进》，《艺风》1934年第2卷第8期，第73页。

2 Isabelle Frank ed., *The Theory of Decorative Art: An Anthology of European & American Writing, 1750—1940*, p.14.

3 〔美〕詹姆士·特里林著，何曲译：《装饰艺术的语言》，第8页。

系。在关于这个主题的论文集里,研究对象主要集中在墓室壁画、陶瓷彩绘、缂丝,以及扇面绘画等与工艺技术有紧密关联的绘画形态,不涉及文人趣味以及水墨画。[1]

与"装饰绘画"或"装饰画"不同的是,1950年代的中文术语"装饰艺术""装饰美术"与西方的"decorative art"大体相当。雕塑家刘开渠在一篇1950年的文章里将"装饰美术"等同于"工艺品"。[2] 1958年创刊的《装饰》,也被定位为一本主要针对"工艺美术"的杂志。[3]《美术》杂志在介绍《装饰》杂志时,称其为"工艺美术双月刊",说这个杂志"将以丰富的图页介绍现代的、民间的和古典的优秀工艺美术作品,为工艺美术生产、设计、有关贸易工作(内、外贸)、教学等方面提供参考材料"。[4] 1958年《装饰》杂志介绍苏联《装饰美术》杂志的创刊,对"装饰美术"涵盖的范围有一个说明:"'苏联装饰美术'所包括的内容和所涉及的范围是异常丰富和广泛的。从已经刊行的六期中看,就有陶瓷、染织、木雕、石雕、珐琅、玻璃、金属器皿、木器家具、建筑装饰以及游行队容等许多内容。"[5] 这里的"装饰美术"几乎包括了所有视觉艺术,就是没有绘画。在中文语境中,"装饰绘画"在概念上应该属于"装饰美术"的一部分,但多数情况下,讨论"装饰美术"的人倾向于不谈"装饰绘画",或者把"装饰绘画"放到一个相对边缘的位置。

张仃本人如何理解"装饰艺术"和"装饰画",又为什么要主动将自己的绘画归入"装饰"范畴?

首先,张仃部分地沿袭了民国时期就已经形成的、将壁画一概视为"装饰"的传统,以为"壁画实际上就是装饰艺术":

1 Margaret Medley ed., *Chinese Painting and the Decorative Style*, London: University of London, 1976.
2 "在各种工艺品上,就是说在装饰美术上,各民族是更多的采用了各民族所已习惯了的固有作风",见刘开渠:《参加波兰造型艺术会议》,《美术》1950年第4期,第36页。
3 安性存:《祝"装饰"长青》,《装饰》1958年第1期,第5页。
4 《"装饰"即将创刊》,《美术》1958年第8期,第22页。
5 陶天笠:《"苏联装饰美术"简介》,《装饰》1958年第1期,第50页。

九 装饰画：张仃与中国1960年代的"现代主义"

当时我就知道，搞壁画很有出路。壁画实际上就是装饰艺术。张光宇很支持这个想法，我们便成立了壁画工作室。他曾为政协礼堂画过一张壁画稿，是反映大跃进的，约有三四米长。可以说这是最早的一幅现代装饰壁画。[1]

此外，张仃又在"艺术特点"上对"装饰绘画"有一个明确的意识。在1961年的一篇文章里，张仃从风格的角度阐述了他心目中的"装饰绘画"：

装饰绘画，从它的艺术特点上看，类似文学中的韵文，戏剧中的歌舞剧。它的艺术表现方法，是程式化的，强调韵律和节奏感，具有强烈的感染力；对某些题材来说，这种艺术形式更有其极大的优越性。我国各族人民，都具有很高的装饰艺术才能，在这方面有优秀的传统。如远自夏、商、周铜器上的装饰画，以至汉墓室壁画、漆画、画像石、六朝造像、敦煌壁画，及各种民间画工画等，不胜枚举。[2]

按照张仃的上述理解，除文人画之外的所有中国绘画大约都可以算作"装饰绘画"。

不过，从"艺术特点"上对"装饰绘画"进行界定依然不能解释张仃为什么只把自己的少量作品归入"装饰绘画"的问题，因为在他生前出版的《张仃画集》（1982）里，把自己的作品分出六种类型，依次是：水墨、装饰绘画、漫画、柏林组画、焦墨淡彩、焦墨。按他对于装饰绘画宽泛的理解，实际上他这本画集里的小半作品都可以归入其中，但他只认为1960年代作的一批作品才属于"装饰绘画"：

"文化大革命"开始后不久，一些人把作者的装饰性绘画集中起来，开了一个"黑画展"，进行批判。

展毕，连同所有的画稿，全遭毁损。

1 张仃：《亚洲的骄傲》，《装饰》1992年第4期，第15页。
2 张仃：《被迫谈艺录》，成都：四川美术出版社，1989年，第41页。

1977 年，在中央工艺美术学院地下室的废料堆中，有人发现了这几张画。（均系 1960 年作品）。[1]

唯独将这批作品称为"装饰绘画"或"装饰画"（这两个概念在张仃的著述里没有差别），可能是因为这批作品是其特定艺术理念的产物。他在《我与工艺美术》一文里提到这批绘画的创作缘起：

我这一段时间把兴趣转到装饰绘画上来，在装饰系蹲点办学，带学生去云南写生，尝试着接合民间绘画和西方现代绘画如毕加索和马蒂斯的变形。华君武说我是"毕加索加城隍庙"，这当然是一句玩笑话，但"文革"开始时，这批搞变形的装饰画成了我的大罪，在西坝河开几千人的批斗大会，上纲上线，很恐怖。[2]

在张仃看来，这批作品的特点就是结合了中国民间绘画与西方现代绘画的"变形"。[3] 1957 年以前和 1966 年以后，张仃都没有刻意做这方面的尝试，所以他只将这一阶段的绘画称作"装饰绘画"。

3. 体制内的"装饰画"

张仃不仅自己创作"装饰画"，还将装饰画纳入他所在的中央工艺美术学院的教学之中。1956 年，中央工艺美术学院设有三个系，分别是染织系、陶瓷系和装潢设计系。1957 年张仃到中央工艺美术学院任副院长，主管教学工作。1958 年，

[1] 张仃：《张仃画集》，北京：人民美术出版社，1982 年，第 35 页。
[2] 张仃：《张仃画室·它山文存》，石家庄：河北教育出版社，2005 年，第 235 页。
[3] 关于中国装饰绘画里"民间"与"现代"的关系，蔡涛《新中国画和装饰艺术：解读张光宇的壁画〈北京之春〉》（待刊）一文有所讨论。

九　装饰画：张仃与中国1960年代的"现代主义"

"装潢设计系"更名为"装饰绘画系"，下设商业美术、书籍装帧和装饰画三个专业工作室。"装饰绘画系"之下设置的"装饰画"工作室可能主要针对"壁画"，因为这个工作室后来一度更名为壁画工作室。[1]

中央工艺美术学院1958年的院系专业设置刻意地制造出"装饰绘画"与"装饰画"在体制命名上的差别。"装饰绘画"作为院系设置，包括商业美术、书籍装帧和装饰画三个专业。如此一来，"装饰画"就成了"装饰绘画"的一种，而"装饰绘画"还可以包括更多的绘画形态，如商业性绘画和书籍装帧。似乎"装饰绘画"里面相对更独立、更纯粹的绘画才是"装饰画"，而侧重实际用途和商业性的美术形态如广告画、书籍插图则被排除出"装饰画"的范畴，却又属于"装饰绘画"。这也可以看出，张仃等人设置的、附属于"装饰绘画"的"装饰画"实际上还是"fine art"的一种，并非西方意义上的、与"fine art"拉开差距的"decorative art"。

中央工艺美术学院的装饰绘画系从1958年一直存在到1966年。1975年中央工艺美术学院"开门办学"，招收工农兵学员，装饰绘画系更名为装潢美术系。据说是根据轻工业部的要求，将原本列在装饰绘画系名下的装饰画专业（有时也被称为装饰壁画专业）独立出来，重新组建成特种工艺美术系。也就是说，"装饰画"专业脱离了"装饰绘画"系，变成了特种工艺美术的一种。以装饰画或者壁画为核心的特种工艺美术系在1988年更名为装饰艺术系，这个系一直运转到1999年。1999年，装饰艺术系分解为绘画系、雕塑系和工艺美术系。在这个过程中，作为专业设置的"装饰画"一步步脱离了工艺色彩浓郁的"装饰"，最终还原为纯粹的"绘画"。[2]

虽然院系专业设置并非某个学校领导可以决定，但张仃在中央工艺美术学院装饰画专业的建立上起到了关键性作用。不仅在他主管教学期间，"装潢设计系"

[1] 参见清华大学美术学院院史编写组：《清华大学美术学院（原中央工艺美术学院）简史》，北京：清华大学出版社，2011年，第41页。

[2] 关于中央工艺美术学院院系调整的时间，参见清华大学美术学院院史编写组：《清华大学美术学院（原中央工艺美术学院）简史》，第70—73、211—235页。

更名为"装饰绘画系",而且张仃本人还到装饰绘画系蹲点教学,亲自带学生下乡写生。张仃个人的艺术主张,自然也在这个过程部分地渗透到学院教学之中。

最直接的渗透还表现在学生的绘画或设计风格上。1958年,为响应大跃进的号召,张仃组织学生以集体创作的名义在一天两夜里制作了两百余幅宣传画,其中有些作品就带有很强的现代主义风格。张仃本人的描述是:

> 全国生产大跃进中的新民歌,给文艺界刮来一阵大东风,很多民歌,都带有革命浪漫主义与革命现实主义结合的壮丽风采,这阵风,也刮进了政治宣传画的创作;有些作品,克服了过去那种灰溜溜的自然主义倾向,出现了一些新颖的形式;过去迷信学院派的人,以为非有十几年素描不能搞创作,并认为只有油画形式才能创作出艺术性较高的作品,这次创作,根据不同的内容,采用了多种多样的表现方法,尤其是一些富有想象力的,有巧妙构思的,有民族风格的,有装饰风的构图,收到了良好的效果。[1]

作为中国最重要的艺术学院之一的院长,张仃带头反对"迷信学院派",具体来说,是教授那种"灰溜溜的自然主义倾向"的学院派。而他所要提倡的,则是"一些新颖的形式"。虽然他组织创作的宣传画在表现方法上多种多样,张仃从风格上只分出两个类型:1. 民族风格;2. 装饰风。这里所谓的"装饰风",很大程度上就是西方的现代主义风格。这种"装饰风"又尤其突出地体现在中央工艺美术学院师生的创作中,甚至存在这样一个说法,"有人用'装饰风'来称呼中央工艺美术学院为代表的集群体现的'装饰'学派"[2]。而在受教于张仃的中央工艺美院学生中,后来产生了最能代表"装饰风"的丁绍光。

对于"装饰风"与西方现代主义的关系,在当时的美术界并不是秘密。即如张仃本人所述,华君武在1960年代调侃他的画是"毕加索加城隍庙"。这句话生

[1] 张仃:《招贴画创作的新收获》,《装饰》1958年第1期,第7—8页。

[2] 袁运甫、邹文:《三十五年装饰风——袁运甫先生与本刊记者访谈录》,《装饰》1991年第4期,第6页。

九 装饰画：张仃与中国1960年代的"现代主义"

动形象，后来常被用来概括张仃的艺术追求。在1960年代初期，当"装饰风"越来越多地出现时，还引起了《美术》杂志的警觉。1963年，《美术》杂志发表文章《我想听听画家们意见》，批评矛头直指"装饰风"：

> 可是，我也看到过一些令我迷惑不解的美术作品，这些作品也同样描绘工农劳动人民，可是它的具体形象，又不像工农劳动人民，缺乏劳动者精神上和体态上的特点，是一些模模糊糊的似是而非的形象。前几年，这种作品只偶尔看到过一幅两幅，最近一两年来，好像比较多了，形象也越来越怪了，连一些曾经创作过好作品的青年画家，也转变作风往这条道路上走了。和我有同样观感的同事告诉我，说这是一种流行的风气，就和解放前理发馆里标榜的新发式一样，是一种时髦玩意儿。我不以为然，因为这种造形风格，早就不是什么新鲜东西了。
>
> 仅从这些作品的造形特点来说，大致可以归纳为两点；如果搬出三十年前的旧话来比拟，大概就叫做什么"稚拙感"和什么"装饰风"。前者是故意模仿儿童作画时的天真，专门讲究稚拙的趣味，即使把猫儿画成狗儿，眼睛画在鼻子下面也不在乎。后者是把生动活泼的描写对象塞进一种简单化的模型里，让它乔装改扮，让它"变形"，让它失去描写对象原有的生动活泼的特征。[1]

这类打着"装饰"旗号行现代艺术之实的绘画，在内行眼里自然是洞若观火。该文章的作者很明确地表示，这种"装饰风"来自旧时代，是"老古董"；画这种"装饰风"就仿佛是"将老祖母的嫁衣当作时装的少女"。这种绘画对"具有猎奇观点的人们来说"可能"是会产生一种'乐趣'的"，但"对于曾经在旧时代的美术领域里旅行过的人们来说，这种不合时宜的'时装'只能叫他们倒胃口"[2]。

很难确定这一批判的矛头是否指向张仃，但可以确认的是，张仃在1966

[1] 许一鸣：《我很想听听画家们的意见》，《美术》1963年第2期，第7页。

[2] 同上书，第8页。

就因他本人充满"装饰风"的"装饰画"而遭到批判,更将他此类风格的两百多件作品全部毁去。

结语

当作为修饰语的"装饰"(decorative)一词开始远离欧洲当代设计及艺术之时,中国艺术家开始主动地用"装饰"来修辞"绘画"。张仃提倡"装饰画"的目的,大约是要用"装饰画"这个概念来解决中国自身所面临的艺术问题,尤其是西方现代主义艺术遭到排斥、在1949年以后不具备艺术合法性的问题。当一件现代主义风格的作品打上"装饰"的旗号,也许就可以部分地回避不够现实主义、内容不够正确的责难。因为"装饰"本身就意味着多余,意味着点缀,意味着与内容相对立的形式。

虽然"装饰画"概念是中国对西方"装饰艺术"(decorative art)发生某种误解之后的产物,它在1950年代以及1960年代的流行乃至进入新中国的艺术体制(学院教学),却是一群亲近现代主义的艺术家有意为之的结果;这个概念所容纳的带有形式主义倾向的绘画风格,也使它获得了可能仅属于中国的独特内涵。

到了1980年代,"装饰画"或"装饰绘画"概念开始恢复名誉,一批装饰画著作也得以出版。最典型的是庞薰琹在中央工艺美术学院为装饰画课程准备的讲义。1959年中央工艺美术学院开设传统装饰画课,即由庞薰琹承担。庞薰琹后来坦言,"什么是装饰画?要解决哪些问题?老实说,当时我心中无数"。很自然的是,庞薰琹也找不到研究这个问题的参考书。但课还要上,"怎么办?没有其他办法,只有靠我们自己动手来解决这个问题"[1]。于是庞薰琹结合当时对装饰绘画的理解,自出机杼,开始编写《中国历代装饰画风格的研究》(后更名为《中

1 庞薰琹:《中国历代装饰画研究》(增订版),北京:文化艺术出版社,2009年,第184页。

国历代装饰画研究》，于 1982 年出版）[1]。对于装饰画的概念，庞薰琹也没有办法给出一个很好的定义，只是笼统地说："装饰画是从装饰纹样的基础上发展而来的，它也是用来作为装饰的，但是装饰画和装饰纹样不一样。装饰画表现一定的题材内容，它有一定的独立性。它虽然作为装饰，但它本身就是艺术品，具有宣传教育的作用。"[2] 这个定义有两个要点：1. 装饰画是用来作装饰的；2. 装饰画是具有独立性的绘画。这个理解与张仃的思路基本一致，在某种意义上，是他们共同创造出一个独立的"装饰画"范畴，再用这个范畴来审视古往今来一切绘画，将他们心目中具有"装饰"意味的部分独立出来，冠以"中国历代装饰画"的名目。反过来，这种历史书写方式也赋予"装饰画"更多的合法性，仿佛它就来自中国古代传统，源于中国文化自身。

对"装饰画"的概念也不乏新的反思、总结和重新定义。例如张世彦《装饰画的构成》（1981）一文确认"装饰画"概念是在新中国成立之后才开始大量使用的：

> "装饰画"这个概念的使用越来越普遍，其含义也越来越明确。装饰画，可以理解为一种接受图案规律影响的独特绘画样式；或者理解为一种介乎绘画和图案之间的边缘艺术。[3]

周绍淼《装饰画诸问题浅识》（1980）试图归纳装饰画的特点：

> 装饰画艺术的最大特征在于一个"变"字，人们对自然有更高的要求，这就迫使人们去寻求创造比自然更美的造型规律和手段。[4]

1　庞薰琹：《中国历代装饰画研究》（增订版），第 180 页。
2　同上书，第 3 页。
3　张世彦：《装饰画的构成》，《美术研究》1982 年第 1 期，第 34 页。
4　周绍淼：《装饰画诸问题浅识》，《美苑》1980 年第 3 期，第 37 页。

和兰石《谈中国装饰画的几个特点》(1981)将"装饰画"区分为三个类型：1. 完全附属于工艺品，主要是通过工艺制作完成的，如青铜器上的铜错画、漆器上的雕填画；2. 虽有一定的从属性，但主要是绘制而成的，如壁画和木版年画；3. 形式采用装饰风格，但完全是独立的绘画，如工笔重彩画。[1] 这个分类面面俱到，也使"装饰画"在观念上得到更严密的建构，进而获得更加独立的地位。

得益于这些讨论，"装饰画"概念的内涵越来越稳固。一个新的绘画门类，在1950年代至1960年代的特殊历史情景下诞生，到1980年代最终取得了它的"本质"属性与合法性：不拘媒介，只要有"装饰性"，有"形式感"，就可以是"装饰画"。风格，而非功能，被确立为中国"装饰画"的核心。而这个概念与西方现代艺术曾经的暗度陈仓，却在对古今中外"装饰画"的历史书写中逐渐淡去。

[1] 和兰石：《谈中国装饰画的几个特点》，《美苑》1981年第2期，第24页。

书写历史

九

五四摄影：
图像的附会、挪用与真实性问题

图像时代对历史书写提出了新要求，希望过去的历史事件能够"有图为证"。"图史""图传"或"插图本"历史书籍日益增多。[1] 随之而来的，是对图像的误读、附会和挪用。在中国历史领域，最受"图史"类写作青睐的可能是五四运动，它的每一个阶段似乎都被为数众多的图像，尤其是摄影照片所见证。[2] 这些摄影大多以图像形式存在于报纸杂志中，自 1919 年以来历经翻拍、转印，辗转流传。[3] 与此同时，五四图像的使用情况也颇为混乱，一些似是而非的照片被附会、挪用到五四。对这些照片的清理和辨析不仅有助于还原五四的历史情境，也有助于理解发生在五四之后的另一段五四运动史。

[1] 比较典型的一例，是始于 1980 年代的剑桥插图本历史系列丛书，如 Robert Fossier ed., *The Cambridge Illustrated History of the Middle Ages*, Cambridge: Cambridge University Press,1986—1989。

[2] 如北京大学五四运动画册编辑小组编：《五四运动（画册）》，北京：文物出版社，1959 年；丁守和、马勇等编著：《五四图史》，沈阳：辽海出版社，1999 年；陈占彪编著：《五四图史》，北京：九州出版社，2019 年。

[3] 陈平原已注意到，五四运动的历史照片"大都不够清楚，因为是从旧报刊翻拍的"。见陈平原：《"演说"如何呈现——以"五四运动"照片为中心》，《当代文坛》2022 年第 4 期，第 15 页。

1. 五四的天安门摄影

将五四运动相关或不相关的照片，附会或误读为五四运动中某个重要时间节点发生的事件，在五四论著中十分普遍。较早误认、误用五四照片的一位，是五四运动发起人罗家伦。罗家伦在1967年发表的《对五四运动的一些感想》里，曾谈到他所看到的一批五四照片：

> 最近几年，每逢五四前夕，《传记文学》编者总希望我写篇短文，介绍以下这几张得来不易而尚未正式发表过的有关五四的照片。这几张照片不是参加五四运动的当事人所保存的，而是到台湾以后在一种偶然的机会下征集得来。图中可以看出军警包围北京大学逮捕学生及当日男女学生游行示威集合演讲的许多实况，对怀疑五四运动的人来说，真可以说是"有图为证"。[1]

该文配有7张照片，按罗家伦的说法，除"军警包围北京大学逮捕学生"（2张）外，余下均为"当日"实况。实际情况并非如此，这里只讨论集会演讲的一张，也是文章所附照片唯一出现"演讲"情节的一张（图10.1）。照片从正前方拍摄天安门、集会人群以及两座华表间极醒目的"国民大会"横幅。罗家伦文章提供了"附图说明"，说这张照片属于"北平男女学生游行示威及召开群众大会时所摄"照片中的一张。[2] 结合罗家伦正文描述，似乎该照片拍摄的就是1919年5月4日天安门前学生"集合演讲"的实况。

然而这张照片拍摄的是1919年12月7日在北京召开的国民大会，而非1919年5月4日的集会游行。1922年由班鹏志编辑出版的《接收青岛纪念写真》里，刊载了一幅背景相似的照片，题为"北京之国民大会"，附有详细说明：

1 罗家伦：《对五四运动的一些感想》，《传记文学》1967年第10卷第5期，第18页。
2 同上书，第19页。

十　五四摄影：图像的附会、挪用与真实性问题

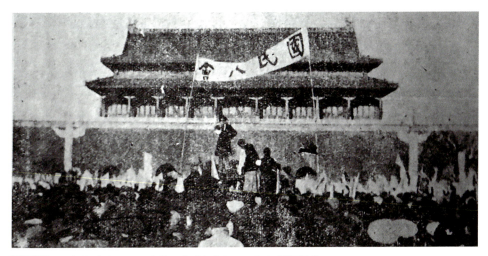

图 10.1　罗家伦《对五四运动的一些感想》（1967 年）所附照片

日人以强迫手段逼我缔结二十一条契约，遂激成我国国民极大之恶感。各省群起为排日之运动。民国八年十二月七日，北京开国民大会，与会者数万人，散布抵制日货"同胞快醒""誓死力争"等文字之传单。其时东西长安门内人山人海，交通为之遮断。会场高设讲坛，大倡排日之言词，并要求总商会会长安迪生签字，于三日内须将各商店日货禁止贩卖，诚空前之国民对外运动，裨益国家甚多也。[1]

这段文字还能解释罗家伦文章所附照片中的一个细节，即国民大会横幅下的演讲人何以能够鹤立鸡群、远高于众人，那是因为他站在一个高台之上。照片中另有二人位于台上略低于演讲人的位置，可见高台体量不小，可容纳数人，且还分有层级，可供上下通行。这种大型讲台绝非五四当日学生集会于仓促间所能置办。五四运动所有回忆中也都没有提到这个台子。而班鹏志对 1919 年 12 月 7 日国民大会的描写中却着意指出"会场高设讲坛"，这个"高设讲坛"正与罗家伦文章所附照片中的情景完全吻合（图 10.2）。

1　班鹏志：《接收青岛纪念写真》，上海：商务印书馆，1924 年，第 23 页。

图像的焦虑

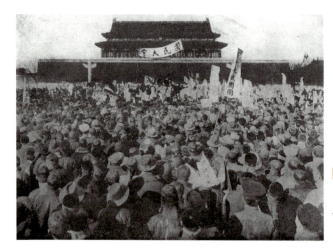

图 10.2 《北京之国民大会》，1919年12月7日，见班鹏志《接收青岛纪念写真》

《接收青岛纪念写真》中的《北京之国民大会》照片一度被认为出自班鹏志之手。按该书"例言"，书中照片"除巴黎和会、华府会议等件系征求自国际写真通信社外，其余俱系编者亲历其境实地摄取"[1]，《北京之国民大会》也应该是班鹏志"亲历其境"的产物[2]。但一来"除巴黎和会、华府会议等件"这个描述并不限于巴黎和会与华府会议两种；二来书中除巴黎和会、华府会议之外还带有"实地摄取"性质的照片，至少有一张能确切知道拍摄者并非班鹏志。这张照片在《接收青岛纪念写真》中名为"主张抵制日本的学生"（图10.3）。[3]它的拍摄者是著名社会学家甘博。照片曾收录于甘博1921年出版的《北京的社会调查》一书，照片下还注明拍摄内容为1919年6月4、5日的学生演讲（图10.4）。[4]《北京的社会调查》一书收录照片均为甘博拍摄。此外，从班鹏志的生平可以了解，1919年的班鹏志在青岛《大青岛报》制版部任技师，应该没有闲暇到北京参加

[1] 班鹏志：《接收青岛纪念写真》，"例言"第1页。

[2] 例如吴群在《中国摄影发展历程》中就持这一观点。见吴群：《中国摄影发展历程》，北京：新华出版社，1986年，第232—233页。

[3] 班鹏志：《接收青岛纪念写真》，第13页。

[4] Sidney D. Gamble: *Peking: A Social Survey*, New York: George H. Doran company, 1921, p.78.

十　五四摄影：图像的附会、挪用与真实性问题

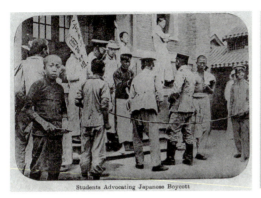

图 10.3　《接收青岛纪念写真》（1924年）刊印的照片

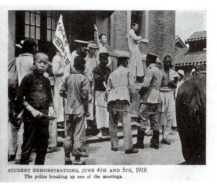

图 10.4　*Peking: A Social Survey*（1921年）一书收录的照片

五四运动或国民大会，拍下相关照片。[1] 从目前材料推断，《接收青岛纪念写真》中在青岛拍摄的照片应该都出自班鹏志之手；青岛之外的照片，包括政治人物和社会名流肖像，可能都是班鹏志从他人手中获得。

1919 年天安门前国民大会的照片常作为五四当日学生在天安门集会的视觉证据出现在各类出版物中，如 1999 年出版的《五四图史》[2]、2019 年香港各界文化促进会出版的《五四运动画册》[3] 等。照片中人山人海的天安门集会场景，颇能于视觉形式上满足后人对于五四的想象。发生这种基于误读的挪用并非不能理解。不过，毕竟照片中的"国民大会"横幅辨识度很高，这张照片在一些著作或图册里也能得到正确解读，如《天安门影像志》[4]、《图说五四运动与

1　班兆寿、王轶群：《班鹏志和光华制版社》，见中国人民政治协商会议青岛市市北区委员会文史资料研究委员会编：《市北文史资料》第 2 辑，青岛：市北区文史资料研究委员会，1993 年，第 196—197 页；山东省地方史志编纂委员会编：《山东省志》第 75 册 "出版志"，济南：山东人民出版社，1993 年，第 202 页。

2　丁守和、马勇等编著：《五四图史》，沈阳：辽海出版社，1999 年，第 95 页。

3　该书附在照片下的说明文字："1919 年 5 月 4 日，北京十三所学校的三千多名学生，集会于北京天安门，要求取消'二十一条'、拒绝合约签字，高呼：'外争国权，内惩国贼'等口号，会后举行游行示威，五四运动就此爆发。"李国强主编：《五四运动画册》，香港：香港各界文化促进会，2009 年，封面、第 21 页。

4　闫树军：《天安门影像志》，北京：中央文献出版社，2013 年，第 113 页。

265

青岛》[1]等。

还有一张拍摄于 1919 年的天安门前游行示威照片，有时也被误认为当年 5 月 4 日的游行（图 10.5）。[2] 照片作者为甘博，拍摄时间是 1919 年 11 月 29 日。[3] 拍摄内容为北京学生、市民 3 万多人在天安门前声援因 1919 年 11 月 16 日"台江事件"而引发的福州罢课、罢市活动。[4] 甘博在现场捕捉到集会者在天安门前共同挥舞小白旗的瞬间，同时清晰、完整地呈现了天安门城楼。考虑到发生在 1919 年 11 月的天安门集会也属于广义的五四运动，将这张照片当作五四运动的视觉证据无可非议，但如果认为它就是五四当日发生的事情，就把事件的时间线提前了 6 个月。

实际上，作为五四视觉证据的天安门照片，至少有一张保存下来，虽然它只拍下半个天安门（图 10.6）。照片见于 1921 年 12 月出版的《"北大生活"写真集》。该书刊有一组"五四运动的实况"照片，计有 4 幅，第一幅是"游街行列在天安门前的光景"，第二幅是"曹宅之火"，第三幅"五四被捕的北大同学"，第四幅"校长与被捕同学的谈话"。[5] 这里只讨论第一幅《游街行列在天安门前的光景》，镜头画面涵盖的范围从天安门门楼东半侧一直延伸至长安左门（亦称东长安门，1952 年拆除）。参加集会的队伍从长安左门一直排列到天安门前，队形整齐，几乎每人都高举一面白色小旗。白色小旗之外，至少还能看到一面高举飘

1. 该书附在照片下的说明文字是："1919 年 12 月 7 日国民大会在北京召开，数万民众在天安门前集会，号召抵制日货，反抗日本帝国主义侵略。"杨来青主编：《图说五四运动与青岛》，青岛：青岛出版社，2019 年，第 157 页。

2. 《五四图史》认为该照片拍摄的是 1919 年 5 月 4 日那一天的游行："5 月 4 日午后，学生集合于天安门前，宣布游行的目的及路线后开始游行。图为当时学生集合之情形。"陈占彪编著：《五四图史》，北京：九州出版社，2019 年，第 67 页。

3. Nancy Jervis ed., *Sidney Gamble's China Revisited: Photographs by Sidney D. Gamble from 1917—1931*, New York, N. Y.: China Institute; Norwalk, Conn.: Distributed by East Bridge, 2004, p.66；邢文军、陈树君：《风雨如磐：西德尼·D. 甘博的中国影像：1917—1932》，武汉：长江文艺出版社，2015 年，第 82—83 页。

4. 王大同：《"福州惨案"和中国人民的反日斗争》，《福建师范大学学报》（哲学社会科学版），1988 年第 1 期，第 99—110 页；高灿、叶青：《五四时期青年学生的担当精神——以福建"台江事件"为中心》，《河北工程大学学报》（社会科学版）2020 年第 37 卷第 4 期，第 81—86 页。

5. 北大生活编辑部：《"北大生活"写真集》，北京：北京大学新知书社，1921 年，第 34 页。

图 10.5　甘博《学生示威》，1919 年，美国杜克大学图书馆

图 10.6　《游街行列在天安门前的光景》，见北大生活编辑部编《"北大生活"写真集》

扬的五色旗。这面旗帜还会在当日游行的其他照片中出现。

按五四当日集会情景，当某校学生入场时，先到者就在天安门前列队欢迎。各高校学生中最后入场的是北京大学。集会者人手一份的小白旗由北大学生统一制作和分发。在游行开始后，高举五色旗、走在最前面的也是北京大学学生。《游街行列在天安门前的光景》中小白旗已经到位，五色旗正飘扬在队列前端，拍摄的或为下午 2 时许集会学生即将列队从天安门出发游街的情景。

在所有称为五四当日天安门集会的历史影像中，《游街行列在天安门前的光景》是目前看来最真实可信的一张照片。它在 1921 年已被指认为五四现场，距五四不远；刊印照片的《"北大生活"写真集》又是由北京大学北大生活社编辑、发行，其时亲历者尚众，应该不至出错。这张照片流传较广。1959 年第 5 期《文物》杂志刊载的《介绍关于五四运动的几张图片》一文专门介绍了这张照片[1]，1979 年出版的《天安门广场革命简史》用它来做"点燃了五四的火炬"一章的插图[2]，2009 年的《五四运动画传》也用它来说明"1919 年 5 月 4 日，北京

[1] 彭明：《介绍关于五四运动的几张图片》，《文物》1959 年第 5 期，第 8 页。
[2] 王宏志编著：《天安门广场革命简史》，上海：上海人民出版社，1979 年，第 18 页。

学生拉开了五四运动的序幕"[1]。

但有趣的是，这张最真实的五四天安门照片又不是很受欢迎。为数众多的五四运动书刊、图集对它都有些嫌弃，宁可使用那些不太可信但看起来更具有戏剧性的照片，如上文讨论的几张。[2] 原因大约有两点：一是《游街行列在天安门前的光景》没有清晰的图像版本流传，在出版物上辗转刊印的图片都模糊不清，转印的结果也只会越来越糟；二是所摄景象、人物的识别度不高，天安门仅有一半，反倒是长安街的地面占了小半个画面，看起来不够"典型"，甚至有些漫不经心。这样的一张照片配不上公众对于五四伟大的历史期待。相反，那些完整展示出五四游行现场标志物天安门的照片更符合人们的想象。在有可替代物的情况下，即便是可疑的替代物，自然就将它弃之不用了。

这里可以看出，公众的理解和期待在照片解读和使用中发挥了重要作用。人们倾向于相信他们愿意相信的照片。不过，即如前文所述，《"北大生活"写真集》中刊登的《游街行列在天安门前的光景》是已知五四当日在天安门前集会、游行照片中唯一可信的一件。它的真实性足以弥补它的一切不足。

2. "北大同学"的游街路

五四当日的学生活动，大半时间是在游行路上，当事人多称作"游街"。目前可信的五四摄影，大多摄于游行途中。在众多被归入五四摄影的照片里，有一张拍摄游行队伍从北京大学出发的场景（图 10.7）。一队学生高举五色旗和写有"国立北京大学"的横幅向前行进，侧后方是北大红楼。最晚在 1950 年代，

1 丁晓平：《五四运动画传》，北京：中国青年出版社，2009 年，第 116 页。
2 如北京大学五四运动画册编辑小组编《五四运动（画册）》（1959 年），丁守和、马勇等编著《五四图史》（辽海出版社，1999 年），李国强编《五四运动画册》（2009 年），陈占彪编著《五四图史》（2019 年），杨来青《图说五四运动与青岛》（青岛出版社，2019 年）等带有"图史""图说"性质的著作都没有使用这张照片，同时采用了不能与书中所配文字说明准确匹配的照片。

这张照片的内容就被指认为1919年5月4日发生的学生游行。较早做出这一认定的是由"北京大学五四运动画册编辑小组"编辑出版的《五四运动（画册）》（图10.8），该书刊印这张照片时附加了这样一段文字说明："北京学生奋起反抗——1919年5月4日，北京大学队伍浩浩荡荡从红楼向天安门前进。"[1]

此后，这张获得"北京大学五四运动画册编辑小组"认证的照片就一直被视为1919年5月4日北大学生游行的历史证据，出现在各类或专业或普及的出版物中。如《五四运动史》（1984）说它是五四运动中"北京大学学生游行队伍"[2]；《五四图史》（1999）对这张照片的解释是"学生游行队伍向天安门进发"[3]；《五四运动画传》（2009）说它是"北京大学的游行队伍向天安门进发"[4]；《中国共产党历史》（2011）用它佐证"1919年5月4日，伟大的五四爱国运动爆发"[5]。

不过这张照片拍摄的时间应该是1920年11月17日，在五四发生一年半以后。1921年12月，由北大生活编辑部编辑出版

图 10.7　北大同学出发参加游街的情形，1920年，见北大生活编辑部编《"北大生活"写真集》

图 10.8　北京大学五四运动画册编辑小组编《五四运动（画册）》中的插图

1　北京大学五四运动画册编辑小组编：《五四运动（画册）》，北京：文物出版社，1959年，未标注页码。
2　彭明：《五四运动史》，北京：人民出版社，1984年，图版第2页。
3　丁守和、马勇等编著：《五四图史》，沈阳：辽海出版社，1999年，第98页。
4　丁晓平：《五四运动画传》，北京：中国青年出版社，2009年，第120—121页。
5　中共中央党史研究室：《中国共产党历史》第1卷，北京：中共党史出版社，2011年，图版第1页。

的《"北大生活"写真集》刊登了这张照片,将它归入"晖春问题的游街示威运动,一九二〇年十一月"的主题之下。该主题附有两张照片,这张照片的说明文字为"北大同学出发参加游街的情形",另一张则是"游街运动中的北大学生"。[1]"晖春"应为"珲春"。"珲春问题"指1920年10月2日珲春事件引发的中日冲突。这一天有马贼袭击珲春县城,焚烧日本领事馆和六座商店,杀死了十多个日本人和数十个中国人,还绑架了大约二百人质。日本乘机发起所谓的"庚申年大讨伐",于10月5日出兵,占领珲春及附近县城,杀害反日团体成员及群众数千人。[2] 11月17日,约5000名北京学生为珲春主权,"赴总统府和外交部请愿,请政府于珲春案日本之要求,勿稍让步,沿途秩序整齐"[3]。这就很清楚,北大游行学生的出发地是北京大学,目的地是总统府,而不是五四那天奔赴的天安门。

11月17日的游行可能是由北京的学生联合总会组织策划。1920年10月31日,《震坛》杂志刊发了以学生联合总会名义撰写的《学生会对日抗议书》和《中华民国学生联合会因珲春事致各地学生会电》,宣称:"学生联合总会是因山东问题成立的,固然现在已担任着别种任务,包含着无数希望,不能才出世便忘了娘,挂着臂膀不管托根立命的事了,不能便甘心给人说,中国学生,便是没有下梢、软腰、转背了自己的代表者。我们现在要重提起热烈的精神来,做一件澈始澈终的事。"[4] "山东问题"即是五四运动的肇因,学生联合总会旧事重提,或许已在酝酿十余日后的游行。

北京大学学生对于珲春事件的讨论还要早于学生联合总会。1920年10月27日的《北京大学日刊》刊登了一份《北大奉天同乡启事》:"奉天同乡公鉴:珲春交涉日益危急,存亡之机迫在旦夕。政府虽一再抗议,而敌国增兵竟未稍已。

1 北大生活编辑部编:《"北大生活"写真集》,第39页。
2 金东和:《1920年日帝的"讨伐"阴谋与"珲春事件"》,《延边大学学报(社会科学版)》1992年第3期,第13—19页;袁灿兴:《1920年珲春事件论析》,《沈阳大学学报》2011年第23卷第3期,第36—39页。
3 顾润卿编:《北京学生对于珲春案之表示》,《英文周刊》1920年11月27日,第2页;《北京学生力争珲春主权》,《图画周刊》1920年第25期,第4页。
4 《学生总会力争外交》,《震坛》1920年第4期,第5页。

十　五四摄影：图像的附会、挪用与真实性问题

事体重大，非合群策群力不足以资挽救。弟等爰拟召集本校同乡全体大会，共谋救济方法。惟诸同乡散居各处，未便一一通知，叨在同舟，谅不见责。兹订于二十七日（星期三日）下午六时半，在第一院第二教室开同乡大会，届时务希拨冗赏临，是为切祷。"[1]《北京大学日刊》创办于1917年11月，是北京大学校报的前身，每天向校内师生发布新闻和公告。这则启事想必当时的北大学生都能看到，也为三周后北大学生大张旗鼓前往总统府请愿、游行埋下伏笔。

1921年出版的《"北大生活"写真集》只记录了北大学生的两次游行活动，一次是1919年5月4日的游行示威，另一次就是1920年为珲春问题前往总统府请愿，可见在当年北大学生参与的政治活动中，1920年的游行占有浓墨重彩的一笔，几可与五四游行等量齐观。或许也因为此时的北大学生已积累了丰富的游行经验，会想到在校门外留下一张历史的见证。

1920年的游行照片抓住了两个非常重要的视觉元素，极富叙事性：1.背景中出现了北大红楼，这一著名建筑交代了游行地点；2.竖起"国立北京大学"横幅，说明游行的人物身份。仅就图像信息而言，这两个元素符合一切民国时期北京大学学生参与的游行活动，如果再考虑到照片中与"国立北京大学"横幅并列的五色旗，这个范围还可以缩小到北洋政府统治时期。北洋时期最著名的学生游行，自然是1919年5月4日那一场北京大学领衔参与的示威活动。1920年因珲春问题而引发的游行也许在1920年代初期产生过一定影响，但后世知名度远不能与五四相提并论。热爱五四的人们将这样一张激情四溢的照片挪用到五四，倒也不是不能理解。

五四当日游行过程的可信照片数量远多于天安门集会。其中公开发表较早的一张刊登在1919年6月出版的《东方杂志》，名为《学生游行示威》（图10.9），拍摄游行队伍在两面五色旗带领下阔步前行。[2]照片中的游行地点众说纷纭。一说"图为一九一九年五月四日，北京大学学生在天安门前举行示威游

[1] 北大奉天同乡会：《北大奉天同乡会启事》，《北京大学日刊》1920年10月27日，第1—2版。该启事撰写于1920年10月26日。

[2] 《北京学生示威运动摄影》，《东方杂志》1919年第16卷第6期，插图2。

图像的焦虑

图 10.9 《学生游行示威》,《东方杂志》1919 年第 16 卷第 6 期

行"[1]。天安门前就只能是长安街,但照片背景里既没有长安街以北的天安门,也看不到长安街正南面的中华门。又有一说,照片拍摄的是"从天安门广场向东行进"[2]。但当时游行队伍离开天安门后是往南出中华门再转向东交民巷,不是向东。更深入人心的解释是认为该照片拍摄了"北京学生游行队伍向天安门汇集"[3]、"为北京大学学生向天安门进发"。[4] 在 1919 年的北京大学到天安门之间,没有如照片中这般宽阔平坦的道路,照片显示出的拍摄时间也与北大同学前往天安门的中午 1 时许不符。关于这张照片可能的拍摄位置,后文再做讨论。

照片中队伍的前进方向是从西往东。队列最前方高举两面当时的国旗,这一场景也见于当年 6 月一篇名为《五四运动记》的报道:

> 到两点钟整队出中华门,前面两面很大的国旗当中夹着一付挽联,上面是"卖国求荣,早知曹瞒碑无字;倾心媚外,不期章惇死有头"。旁边写北

[1] 《人民画报》1974 年第 5 期,第 40 页。
[2] 张珊珍:《五四运动策源地》,北京:北京出版社集团、北京人民出版社,2021 年,第 72 页。
[3] 丁守和、马勇等编著:《五四图史》,沈阳:辽海出版社,1999 年,第 99 页。
[4] 北京新文化运动纪念馆:《新时代的先声:五四新文化运动展览图录》,北京:北京出版社,2011 年,第 58 页;陈占彪编:《五四现场》,香港:香港城市大学,2019 年,插图第 4 页。

京学界泪挽曹汝霖、陆宗舆、章宗祥遗臭千古。[1]

照片前景正中还站着一个警察,可以看出游行过程中学生与警察之间互不干涉,甚或是由警察维持游行过程中的街道秩序。前文引述过的《五四运动记》(1919)也谈到五四当日游行途中警察的同情态度:"沿路散了许多传单,许多人民看见掉泪,许多西洋人看见脱帽喝彩,又有好些巡警也掉泪。"[2]

还有一张游行照片经由罗家伦认证,见于前文提到的罗家伦《对五四运动的一些感想》(1967)文章配图(图10.10)。照片中的游行学生在一条宽阔的街道上行进,当先一组约七八人昂首阔步,后面一大群学生围着两面高举的五色旗。这张照片还附有一个特别说明:"左起第二人即为本文作者。"[3]这也是该文所附7张照片中罗家伦仅有的一次出场。虽然罗家伦对五四照片的回忆颇多可议之处,但考虑到当事人对有自己出现的照片最具发言权,照片中的两面五色旗也可与其他可信照片相呼应,本文倾向于认可这一照片的真实性。这张照片的具体拍摄地点不易判定,但它能够提供一个五四当日游行队伍的细节:走在最前面的是罗家伦等学生领袖,再往后才是引领大部队前进的五色旗。

图 10.10　五四运动北京学生游行,左起第二人为罗家伦,1919年,该照片完整图版见于罗家伦先生文存编辑委员会编:《罗家伦先生文存》第一册(国史馆、中国国民党中央委员会党史委员会,1976年)

1　《五四运动记》,《教育潮》1919年第1卷第2期,第64页。
2　同上。
3　罗家伦:《对五四运动的一些感想》,第19页。

以上三张广为流传的游行照片都出现了五色旗。可见 1919 年的拍摄者对当时的国旗已经予以充分关注。两张游行所经地点不明的照片可信而不可爱，出现北大红楼的照片可爱而不可信。实际上，在摄影已经发明大半个世纪之久的 1919 年，还有更多五四照片等待着发掘和研究。

3. 詹布鲁恩的五四摄影：标语与拍摄地点

20 世纪广为流传的五四摄影都没有"作者"，刊登照片的众多出版物完全不关心拍摄者是谁。到 21 世纪，情况发生了些许改变，更多的五四摄影被发现，而且有明确的拍摄者信息。在 2016 年的一场拍卖会上，美国摄影家詹布鲁恩的 4 张五四照片得到公布（图 10.11）。[1] 其中两张见于《约翰·詹布鲁恩镜头下的北京 1910—1929》（2016）一书。[2] 2019 年北京新文化运动纪念馆举办的"五四现场"展览上放大、影印了这 4 张照片，把它们作为五四当日游行的视觉证据复制到展墙上。[3] 詹布鲁恩 1910 年来到中国，1929 年返回美国，其间在东交民巷经营一间照相馆，拍下大量北京的自然景色、风土人情和历史事件。[4] 就这 4 张照片而言，由于其中出现的标语口号与五四游行目标完全一致，它们摄于 1919 年 5 月 4 日的可信度很高。

詹布鲁恩拍摄的照片为五四游行情形提供了新材料和新信息。第一个新信息见于游行小旗上的标语。周策纵将当日游行的标语、口号分为两类 25 种。[5]

1　"华辰 2016 年秋拍影像专场"拍卖了约翰·詹布鲁恩的照片、底片、明信片、照相器材等共 4474 件，见 https://www.huachenauctions.com/hc_show.aspx?id=183。
2　李欣主编：《约翰·詹布鲁恩镜头下的北京 1910—1929》，北京：中国摄影出版社，2016 年，第 48—49 页。
3　北京鲁迅纪念馆（北京新文化运动纪念馆）2019 年举办的"五四现场"展览中展示了这 4 张照片的图片，相关文字说明为："游行的学生边走边向围观群众散发传单。图为游行队伍。"
4　马夫：《被遗忘的詹布鲁恩》，《中国摄影》2016 年第 4 期，第 136—138 页。
5　〔美〕周策纵：《五四运动史》，长沙：岳麓书社，1999 年，第 153—154 页。

十　五四摄影：图像的附会、挪用与真实性问题

图 10.11　詹布鲁恩的五四摄影，1919 年，私人收藏

从詹布鲁恩拍摄的 4 张照片上可以看到，五四当日游行的口号可谓五花八门，远不止 25 种。仅在这几张照片中出现而周策纵书中未载的有："青岛是中国的""青岛失，中国亦亡""汝愿做亡国奴么""同仇敌忾""是可忍，孰不可忍""勿忘五月七日""国必自伐，然后人伐之""密约就是亡国的催命符"等。有的口号非常生动，如"卖国贼乎，将为尔铸铁像"，还有引他国以为借鉴的"请看朝鲜人"，很有国际视野。

尤其值得重视的是，照片中还出现了不少英文标语，4 张照片上共有 4 个旗子写有英文，可以识别出的有三种："Pledge our lives for Tsin-Tao!""Return Tsin-Tao to us!""Tsin-Tao must be Ours!"外文标语自然是写给外国人看的，这就可以看出当日游行组织之初，前往外国领事馆是预定的重要目的地。为了给使馆区的外国政要留下深刻印象，英文标语后面还要加上感叹号以示强调。有意思的是，照片里的中文标语均未添加感叹号，这是当日英文标语和中文标语的一个显著区别。

带标语的小旗是詹布鲁恩摄影关注的焦点。目前已公布的五四游行照片的一

275

个共同点是所有游行者手里都拿着一面或两面白色小旗，旗上写有口号、标语。所有游行者手持白色旗是 1919 年 5 月 4 日游行的一个特点。按许德珩游行被捕后在警察厅留下的说法，"共有学生两千余人，均备有白布旗"[1]。这些旗帜是由北京大学统一准备，再发放给游行学生。罗家伦在《蔡元培时代的北京大学与五四运动》（1931）这篇口述文字里专门提到旗帜的来历：

> 于是他们叫我连带签了字，把前存学生银行的三百元拿出来买竹布，费了一夜工夫，请北大的书法研究会及画法研究会的同学来帮忙，做了三千多面旗子，除了北大学生个个有旗子外，其余还可以送给旁的学校。（所以当时大家疑心五四运动以为有金钱作背景，不然为什么以北大穷学生临时有这么多钱去做旗子呢？其实这个钱是打电报省下来的。）[2]

北京大学的陈声树说 5 月 3 日晚就约好第二天"往操场取拿旗子"，第二天果然拿到。[3] 北京大学的林公顿是在北池子半路加入游行队伍的，说加入时"有同学交给我'青岛是我们的'字样旗帜"[4]。有的亲历者会说明游行时自己拿的何种标语，何作霖说"我拿的旗帜上写是'青岛亡，中国必亡'"[5]。结合詹布鲁恩摄影，我们可以说，何同学可能记错了，旗帜上写的或许是"青岛失，中国亦亡"。在五四当日被捕的学生中，就有一位给旗子写标语的同学。北京大学法科学生李良骥被捕后提到他被拉去写标语的经历：

> 今早我同学朱一鹗约我帮忙写旗子字，我写的还我青岛、同胞共起救国等字样，立意为呼唤国民协力争回青岛。所用旗子系学生捐资制备。旗子上

1 北京市档案馆编：《五四运动档案史料选编》，北京：新华出版社，2019 年，第 169 页。

2 罗家伦口述，马星野笔记：《蔡元培时代的北京大学与五四运动》，《传记文学》1989 年第 54 卷第 5 期，第 17 页。

3 北京市档案馆编：《五四运动档案史料选编》，第 264 页。

4 同上书，第 244—245 页。

5 同上书，第 211 页。

字迹有我写的，有别人写的，不知系何人起的稿子，均按稿子誊写。写完旗子，我们同学由操场齐队举行游街。[1]

北大学生旗子上的标语是统一制作，有人出经费，有人买材料，提前起稿，找人誊写，最后到操场集合时统一分发，到天安门前再分给其他学校的集会学生。至于游行者手里拿到何种标语，发到手里之前，游行学生自己也不知道。

詹布鲁恩摄影提供的第二个新信息，是为游行路线和游行途经地点提供了新的视觉参照。这几张照片可与1919年《东方杂志》上刊登的《学生游行示威》照片相互印证，从而推断它们的拍摄地点。詹布鲁恩一张五四照片的背景与《学生游行示威》非常相似：1.游行队伍行进的道路右侧有台阶；2.台阶后方地面上有路灯；3.路灯后是大片空地；4.空地远处有围墙，围墙后还有建筑。《东方杂志》刊登的照片和詹布鲁恩摄影都表明，游行途经的某个路段，道路及道路右侧的空间十分开阔。

在1919年5月4日的游行路线里，有什么地方符合以上这些特点呢？有两个路段具有这些特征，分别是东公安街和东长安街。这两条街道都毗邻外国使馆和军营。东公安街东侧是俄国军营，东长安街南侧是英国军营、意大利军营、意大利使馆和奥地利使馆。外国使馆和军营外侧临街的一面与道路之间，会有一段宽达数十米的操场。在方位上，它们也都位于游行路线前进方向的右侧。这一点在地图上看得很清楚，如1921年出版的《北京市全图》中，使馆外侧的操场宽度是毗邻道路的数倍。关于操场空地的来历和性质，在1901年5月清政府与各国签订的《北京各国使馆界址四至专章》里有专门规定。东交民巷使馆区东南西北四方边界中与五四照片可能发生关联的是西界和北界：

西界至兵部街为止，街西宗人府、吏部、户部、礼部四衙门均还中国，并可在衙门后建筑墙垣，不宜过高。衙门旁民房，本多毁坏，其现在尚存

[1] 北京市档案馆编：《五四运动档案史料选编》，第250—251页。

者，一律拆为空地。无论中国人、外国人，不得建造房屋。各使馆服役之中国人原有房屋，在界内者，另行拨给地段，令其盖房居住。

北界至东长安街北八十迈当为止，使馆界墙在东长安街南约十五丈，自界墙外至东长安街北界线以内之房屋，均拆为空地，惟皇城不得拆动。其空地内，以后彼此均不得造屋，东长安街一带仍听车马任便行走，作为公共道路，由中国设立查街巡捕，建造巡捕房，为该巡捕等办公之地。[1]

使馆界墙距离东长安街约 15 丈，大概是宽 45 米的空地，这部分空地在地图上被标注为"操场"。操场和使馆、军营界墙为五四游行照片提供了背景。

比照五四当日的游行路径，可知游行队伍路过了"俄操场""英操场""日操场""意操场"和"法操场"[2]。从民国时期东交民巷外国使馆周边景象的老照片里还可以看到，使馆区外侧的操场毗邻街道，路边还安装了路灯（图 10.12）。

图 10.12　富贵街与东公安街旁的外国使馆操场，沿街有路灯，刘阳《北京中轴百年影像》（北京日报出版社，2021 年）刊用的照片局部

1　《北京各国使馆界址四至专章》，王铁崖编：《中外旧约章汇编》第 1 册，北京：生活·读书·新知三联书店，1957 年，第 991—992 页。

2　苏甲荣编制：《北京市全图》，上海：日新舆地学社出版，1921 年。

这些特点都与《学生游行示威》、詹布鲁恩五四摄影一致。作为亲历者的陈宏勋在讲述游行队伍从东交民巷出发后的行进路线时，提到途经的"英国操场"："故此我们众学生由此往北，路经英国操场旁，往东经过东长安街，来到崇文门大街，往北来到一不知地名胡同内，大家说到了曹汝霖的住宅了。"[1] 这就可以大致锁定《学生游行示威》和詹布鲁恩五四照片应该都是在游行队伍途经东公安街、东长安街时，以外国使馆和操场为背景来拍摄的。

詹布鲁恩照片中还有两个细节，有助于进一步确定摄影师的拍摄地点。第一个细节是照片中出现了两条街道，从照片右侧游行者的间隙可以看到还有一条与前方街道成夹角的道路，表明游行队伍是从后方一条街道向右转入前景所在街道。第二个细节是游行者的影子朝向。五四当日从东交民巷至赵家楼的游行时间在下午4点至5点间，影子必然朝向东方（北京5月初太阳落山时间大约在晚6点20分）。照片中影子的方向与前景中游行者前进方向一致，也就是说，照片中的游行者正在一条东西向的街道上向东行进，而他们刚刚从一条大致呈南北向的街道上由南向北、转入这条街道，同时，这两条街道又都紧挨外国使馆。比照五四当日游行路线，符合这一条件的只有南北向的东公安街和东西向的东长安街（图10.13）。詹布鲁恩照片中显示的，应该是游行队伍从东公安街自南向北，抵达东长安街后转向东行的路口（图10.14）。

同样，《学生游行示威》中的游行队伍也是由西向东行进，这一点从游行学生脚下的投影方向可以看出。队伍右侧是开阔的操场和使馆界墙。照片拍摄的内容，应该是1919年5月4日下午游行队伍自东公安街转入东长安街后，向东前行时的某个场景。照片后面的外国使馆建筑可能属于英使馆、意使馆或奥使馆。

1919年的《五四运动记》一文谈到五四当日游行途中遇到过不少对游行持同情和赞许态度的"西洋人"："这里大队就退出交民巷，经过户部街、东长安街、东单牌楼、石大人胡同，直指赵家楼曹汝霖宅去了。沿路散了许多传单，许多人民看见掉眼泪，许多西洋人看见脱帽喝彩，又有好多巡警也掉泪。"[2] 这

[1] 北京市档案馆编：《五四运动档案史料选编》，第242页。
[2] 《五四运动记》，《教育潮》1919年第1卷第2期，第64页。

图 10.13　1921年《北京市全图》上外国使馆、军营外的大片操场,以及东公安街与东长安街的位置关系

图 10.14　游行队伍自东公安街转入东长安街

些"脱帽喝彩"的西洋人中或许就有詹布鲁恩。作为一个美国人,詹布鲁恩对使馆区非常熟悉,也曾从不同角度拍摄过东交民巷各使馆,尤其是英使馆。游行队伍在使馆区停留了近两个小时,给了詹布鲁恩充分的准备时间。实际上,考虑到詹布鲁恩存世4张五四摄影和《东方杂志》上《学生游行示威》的拍摄时间和背景十分接近,如果说后者就出自詹布鲁恩之手,也不是完全不可能的事情。

4. 历史与摄影

在长期以来被视为五四摄影的照片里，既有可信的，也有不可信的。在未来，或许还会发现更多真实可信的五四摄影。现在的问题是，为什么需要五四摄影？为什么非五四摄影能够成为五四摄影？

在历史写作中，使用五四摄影大约有两个作用。一是作为历史的证据。罗家伦对五四照片作用的理解是："对怀疑五四运动的人来说，真可以说是'有图为证'。"[1] 摄影的再现性和纪实性使照片获得认可，可以成为证据，为历史提供证明：它曾经发生，确实发生，发生在彼时彼地。历史书籍使用历史照片的目的之一，就是将照片作为历史叙述真实性的证明。如果照片是真的，历史叙述似乎也就同样真实可信。对视觉证据的重视也促使人们希望看到五四的历史影像，就像罗家伦所期待的那样，有图为证，从而破除对五四运动的怀疑。

二是提供现场感，让阅读更生动愉悦。《五四运动画传——历史的现场和真相》（2009）一文收录了300多幅历史图片，该书编辑曾谈到图片在书中的作用：

> 五四时期摄影记录留下的材料不少，为了帮助读者重新走进五四运动的历史现场和感受历史的真相，我们又作了广泛、深入的搜集，采用300多幅珍贵历史图片与史料相结合，使读者有身临其境的感觉，读来非常直观生动，这也是我们改变原定的"五四运动纪实"这个书名，采用"五四运动画传——历史的现场和真相"的原因。[2]

文字书写要让读者感受到身临其境是非常困难的，但摄影轻易就可以做到这一点。通过摄影，读者能够近距离感受历史，历史叙事也在摄影图像的帮助下变

[1] 罗家伦：《对五四运动的一些感想》，第18页。
[2] 杜惠玲：《历史的细化与可信的解读——〈五四运动画传——历史的现场和真相〉编辑手记》，《编辑之友》2009年第10期，第92页。

得直观和生动。

在这两种情况下，摄影图像都是作为历史叙述的附庸，其意义来自文字叙述，从属于文字叙述。从五四摄影的附会、挪用上可以看到，各类五四运动的历史书写刊用五四照片时颇为随意，但无论刊用何种图像，都没有明显影响到写作本身的可信度。也就是说，即便不可靠的照片似乎也成功证明了五四运动的真实性，为五四书写提供了不在现场的现场感。

当非五四摄影被认可为五四摄影之后，它们附会的功效与真实可信的照片一般无二。反过来，即便从相关历史书写或书刊中剔除这些非五四摄影，似乎也不影响相应历史叙述的有效性。能够发生这种情况，大约出于两点原因：一，照片只是历史著述的附庸或点缀，本来就是可有可无的；二，非五四摄影之所以能够变成五四摄影，正是因为它们与既有的历史认知相吻合，它们的作用也仅仅在于强化已有的历史知识。当下的历史认知为解读过去时空中产生的照片设定了理解框架，大量作者不明、内容含混的摄影作品又为人们留下了充分的想象空间，只需"按图索骥"，就可以将符合今人对于五四运动认知的非五四照片附会和挪用到五四名下。

历史认知重构图像意义的情形，可以从周令钊《五四运动》油画的创作过程获得启示。1951年，周令钊受命创作以五四运动为题的革命历史画，最后选择以天安门为背景，而这个方案来自五四亲历者许德珩：

> 1951年，中国美术家协会的蔡若虹找我为中央革命博物馆画油画历史画《五四运动》。我先看了有关"五四"的文字资料，去看了火烧赵家楼的原址，也去看了北大红楼，又访问了参加过五四运动的老人许德珩，他建议画五四运动还是集中表现天安门的场景好。[1]

周令钊的工作是基于历史事实来对五四运动做艺术的再创造，他想到的是赵

[1] 周令钊：《从画记》，见周令钊：《周令钊》设计卷，长沙：湖南美术出版社，2019年，第27—28页。

十　五四摄影：图像的附会、挪用与真实性问题

图 10.15　周令钊《五四运动》，155 厘米 ×236 厘米，1951 年，中国国家博物馆，笔者摄于 2019 年

家楼和北大红楼。但许德珩建议他排除这些选项，重点突出天安门。显然，在许德珩眼中，五四当日游行集会最要害之处在于天安门。这种对五四运动的理解，来自 1950 年代初期对五四运动的历史认识，归根结底又源于毛泽东在《新民主主义论》中将五四运动确认为新民主主义革命开端的历史论述。[1] 五四运动的某个片段发生在天安门，但在 1949 年以后，五四运动和天安门更加牢固地绑定在一起。有助于加强两者间关联的"证据"很容易就会受到青睐。最终周令钊的油画《五四运动》（图 10.15）选择以天安门为背景，突出游行学生在天安门前与军警的冲突，无论这一冲突是否发生在这里。[2]

　　天安门与五四的历史关联无形中影响到五四运动的书写者与爱好者。一切呈现天安门与五四运动历史关联的图像，都将强化 1949 年以后关于五四运动的固

[1] 毛泽东：《毛泽东选集》第 2 卷，北京：人民出版社，1991 年，第 699 页。
[2] 吴雪杉：《革命开端：周令钊〈五四运动〉的"历史书写"》，《美术学报》2022 年第 2 期，第 19—32 页。

有印象：作为新民主主义革命开端的五四运动发生在天安门，而天安门又是宣告中华人民共和国成立的地方。以天安门为中介，五四运动真切地与当下中国的历史与现实发生关联。因此，人们也愿意相信那些清楚、完整呈现天安门的集会游行影像发生在五四，即便它们存在这样那样的疑点。

同理，人们也希望看到北大学生从北京大学出发参加五四游行的照片。就像周令钊创作《五四运动》油画时会考虑是否描绘北大红楼一样，如果有一张能够呈现北大学生游行队伍从北大红楼出发的照片，那该是何等的完美！这个时候，如果就有一张北大学生走出红楼的游行照片，这个场景为什么就不应该发生在1919年的5月4日？即便没有这样一张照片，没有天安门也没有北大红楼，只有一队正在游街的学生，那么他们为什么不能正好走在从北京大学前往天安门的路上呢？

将非五四摄影附会、挪用到五四，大体出自对五四运动的既有认知和记忆。反过来，那些看起来确凿无疑实际上似是而非的历史影像，又能够强化固有的历史知识。这就构成了一个历史与图像的闭环：历史认知塑造了人们投向摄影照片的眼光，而从这些照片里，既有的历史认知再次得到确认。

这就涉及摄影与历史的关系。照片可以作为历史的证据，而作为证据的照片能够让我们更好地理解历史吗？英国学者斯特鲁克给出了否定的答案："照片只是碎片。它们是历史的图解，但它们并没有讲出故事。这个任务就留给了策展人、电影导演、历史学家和宣传者，由他们来决定如何对它们进行阐释。"[1]照片用来讲述何种故事是由讲述者决定的，讲述者的动机和目的无疑会影响到照片内涵的阐释。用非五四摄影来讲述五四的故事是这种情况的一个极端：讲述者取消了一个故事（照片实际拍摄的内容），又为照片创造了一个新故事（一个五四的故事）。本文并不怀疑讲述者的动机和目的，毕竟在历史研究中误用或误读历史材料是很平常的事情。但五四摄影的图像挪用现象确实提供了一个案例，让我们对照片作为历史证据的有效性提出质询。

[1] 〔英〕雅尼娜·斯特鲁克著，毛卫东译：《历史照片的解读》，北京：中国民族文化出版社，2021年，第23页。

在另一方向上，五四照片的新发现，又为摄影增进历史理解给予了正面回答。詹布鲁恩拍摄的五四照片无疑只是五四运动的几个碎片，它们也无法自己去讲述一个完整的故事，但如果这些碎片足够真实，就有可能为"策展人、电影导演、历史学家和宣传者"提供一种新的可能性，让他们去讲述一个或许和既有认知稍有不同的新故事。

结语

对五四摄影的附会与挪用关涉摄影的真实性问题。美国学者大卫·希克勒巴克在《如何判断摄影作品的真实性》一书中对摄影的真实性下了一个定义："如果照片的真实特征得到了准确忠实的描述，它就是真实可信的。"[1] 照片是否真实与照片本身无关；照片的真实性取决于照片有没有得到准确忠实的描述。法国摄影家吉泽尔·弗伦德在《摄影与社会》一书中也有类似观点，她说："照片的客观性只是一个幻觉。提供评注的标题能够完全改变其意义。"[2] 照片的意义部分来自它的文字描述，尤其是标题。当标题发生改变，照片还是那张照片，但它还是真实的吗？

摄影的真实性不在于摄影本身，而在于文字与图像的关系。在这个意义上，一张图像内容未经篡改的摄影照片既不真实也不虚假。当它配上准确忠实的文字描述后，它就是真实的；而如果照片配加的描述——标题或者文字说明——发生错误，照片也就不再真实。在这个意义上，摄影的真实性是人为建构的产物。一张拍摄 1920 年 11 月 17 日北大学生游行的照片，如果得到忠实描述，它就是真实的；而如果附会为 1919 年 5 月 4 日的游行，它就变成了虚假照片，因为它的

1 〔美〕大卫·希克勒巴克著，毛卫东译：《如何判断摄影作品的真实性》，北京：中国民族摄影艺术出版社，2016 年，第 7 页。
2 〔法〕吉泽尔·弗伦德著，盛继润、黄少华译，陈新铸校：《摄影与社会》，杭州：浙江摄影出版社，1989 年，第 130 页。

意义被改写，更被用来做了伪证，证明它本身无法证明的五四运动。将摄影照片放到恰如其分的历史位置，既是对照片真实性的重建，也是对于历史本真的一种探寻。

　　对于照片的附会与挪用同样构成了一段真实的历史，一段并非五四的五四图像史。这段历史只有在确认了所有牵涉其中的照片真实性之后才会浮出水面。它们提供了另一条路径，通向一个五四之外的五四运动史，一部五四的图像生成史。在这个图像生成的历史中，照片的被附会与被挪用也为照片增添了新内涵。摄影的意义不完全在于照片所拍摄的内容，还包括照片拍摄完成后所激发的社会效果与阅读体验。非五四摄影变成五四摄影的过程，也是摄影内涵得以扩展和丰富的过程。而当它们的图像内容得到还原，它们也就变成了曾经被误认为五四摄影的摄影，由此获得了新的历史维度。

南京解放：
历史、图像与媒介

"南京解放"在中国现代革命史上具有重要意义。作为曾经的中华民国首都，南京解放象征着国民党统治的终结，同时意味着中国共产党即将建立一个新中国。因此，这一事件也就顺理成章地在1949年后成为国家主流艺术的重要题材。在1949年至1977年的视觉文化里，作为历史事件的"南京解放"由摄影、纪录片和油画等多种媒介反复再现，一种关于南京解放的视觉范式得以确立，然后被不断改写。

1. "历史"图像

南京解放的事实本身比较清楚。1949年4月23日早晨，驻守南京的国民党军队及党政机构陆续撤离，人民解放军侦察部队随即发现这一情况，先头部队急找船只从浦口渡江至下关，于23日晚进入南京。[1] 4月24日凌晨，第三十五军一零四师三一二团三营九连进驻总统府。[2] 整个过程快速、平和、稳定。倒是占

[1] 姜志良：《南京解放日期辨析》，《江苏地方志》2004年第2期，第27页。
[2] 戴尔济：《解放南京城、占领总统府及有关史实考证》，《福建党史月刊》2006年11期，第38—39页。

领总统府之后闹出了很多趣事:

> 在接管总统府时,有的战士将总统府走廊和办公室中的红地毯剪成小块,做成垫子,用来睡觉。还有的战士不会使用自来水龙头,水流遍地,不知所措。……有的战士将战马赶进总统府西花园的水池中洗刷,有的战士跑到办公室拿来花瓶甚至痰盂盛水,还有的战士居然在水池中捞鱼改善伙食。一时间,西花园留下许多马粪,卫生搞得很不好。[1]

从这些根据当事人回忆整理出的资料可以看出,解放军战士在占领总统府时不仅没有付出艰辛战斗,反而充满了生活气息。但在用摄影记录解放军占领总统府时,就要换一种方式。

解放战争时期,有摄影师随军拍摄记录战事进程。解放军先头部队4月23日占领南京时,摄影师及记者未能随队拍摄,"遗漏了这一具有划时代意义的关键镜头"[2]。摄影师邹健东抵达南京之后特意申请补拍,与摄影师郝玉生一起于4月25日组织战士们摄制了一幅占领总统府的照片(图11.1)。摄影师自下而上仰拍,只截取总统府上半部。门楼上矗立的旗杆上空无一物,取代青天白日旗的是几排解放军官兵,他们是最早占领总统府的三营九连战士。照片摄制于上午10至11时,阳光从东边斜照过来,顶楼上的几位战士在墙壁上拉出长长的投影。摄影师把整个楼顶都摄入镜头,在大片天空的映衬下,挺立的战士们显得格外端庄肃穆。

这幅摄影作品一经完成就很快传播开来,登载在各种官方刊物上。最早刊登在中国人民解放军总部1949年7月印制的《中国人民解放战争三年战绩》,这本图册主要使用各种照片和图表来展示解放军在1946—1949年之间取得的光辉胜利。"解放南京"部分使用了4张照片,第一张就是邹健东拍摄的这件作品,另外三张拍摄的都是解放军坦克在南京市内行驶。占领总统府照片下面的说明文字

[1] 梅世雄、黄庆华:《开国英雄的红色往事》,北京:新华出版社,2009年,第345—346页。
[2] 顾棣:《中国红色摄影史录》,太原:山西人民出版社,2009年,第320页。

十一　南京解放：历史、图像与媒介

图 11.1　邹健东《天翻地覆慨而慷》1949 年 4 月 25 日，出自邹健东《历史的踪影》（南京：江苏人民出版社，1991 年）

是：" 四月二十四日，我军占领南京。图为被我军占领之伪总统府。"[1] 这幅照片再次亮相是在《人民日报》，这个"位置"显然更为显赫。《人民日报》1950 年 8 月 1 日用整版篇幅刊登了 10 张照片来"庆祝中国人民解放军建军二十三周年"，其中关于南京解放只使用了一张照片（图 11.2），也就是邹健东所摄的这一幅，说明文字几乎完全相同："一九四九年四月二十四日我军解放南京。图为被我军占领之伪总统府。"[2]

这两段大致相同的文字分两部分来阐明这幅照片：1. 南京在 4 月 24 日解放；2. 照片里是被解放军占领的总统府。这一陈述无懈可击，因为无论摆拍还是真实记录，照片里确实是"被我军占领之伪总统府"，但说明文字很容易让人把这两部分含义混同起来，让人理解为：照片拍的是 4 月 24 日被解放军占领的总统府。

[1] 中国人民解放军总部编：《中国人民解放战争三年战绩（一九四六年七月——一九四九年六月）》，北京：中国人民解放军总部，1949 年。

[2] 《庆祝中国人民解放军建军二十三周年》，《人民日报》1950 年 8 月 1 日第 6 版。

图像的焦虑

图 11.2 《人民日报》1950 年 8 月 1 日第 6 版

无论如何,这幅照片从此成为南京解放的标志性图像,此后关于南京解放的官方图像表述中大多选用这幅照片。例如《解放军画报》1951 年第 6 期庆祝中国人民解放军建军 24 周年,《解放军画报》1957 年第 8 期庆祝中国人民解放军建军 30 周年,南京解放部分都用这一照片来呈现,只是说明文字略有变更。1951 年的照片说明是"中国人民解放军于一九四九年四月二十三日解放南京,国民党反动政府宣告灭亡。图为人民解放军第三野战军部队占领伪总统府"[1]。1957 年是"中国大陆全部解放。1949 年 4 月 23 日,人民解放军解放南京,蒋介石的反革命统治宣告灭亡。图为我军占领伪总统府"[2]。"国民党反动统治"或"蒋介石的反革命统治"宣告灭亡的象征意义被赋予这一事件以及这一图像。在这里,历史事件被凝缩为一幅图像,再借由这一图像得到传播,承载新的意义。

1 《百战百胜的中国人民解放军》,《解放军画报》1951 年第 6 期。
2 《人民解放军卅年的战斗缩影》,《解放军画报》1957 年第 8 期。

2. 追加的纪录片

南京解放与旧政权总统府的紧密联系在纪录片里得到更生动的体现。1949年4月21日，第二、第三解放军开始强渡长江。由吴立本担任总领队，共组织了9个摄影队随军拍摄战斗过程。拍摄的素材最后由钱筱璋编辑成纪录片《百万雄师下江南》，于1949年7月底完成。[1] 这部影片极为成功，但很多真实发生的精彩场面没有能够被及时记录下来。一种情况是摄影师在现场但为客观条件所限无法拍摄。例如郝玉生在《〈百万雄师下江南〉摄影三日记》里抱怨说："黑夜限制了我……在敌人的照明弹下，我眼看着我们的战士从船上跳下来冲上岸去；敌人逃的逃，缴枪的缴枪。这时我的摄影机却不能开动。天快亮的时候，又到另一个渡口上拍了一点材料，可惜最精彩最动人的场面早已过去。"[2] 第二种情况是摄影师无法或来不及亲临现场，一经错过，只能用补拍的方式来完成。其中最典型的部分，就是南京解放中占领总统府的一段。

《百万雄师下江南》南京部分先由一张标题为"南京解放"的报纸拉开序幕，8名战士推开总统府大门，随后镜头上摇，"总统府"三个大字出现在画面中。下一个镜头进入总统办公室，散乱的纸张暗示敌人的仓皇逃窜。办公桌上有日历定格在22日，意味着国民党统治到1949年4月22日截止。地板上最引人注目的是一幅蒋介石戎装照片（这里引出一个问题：它是怎么到地上的呢？另有一个细节需要留意，此处的蒋介石照片只是一张照片而已，没有镜框）。下一个镜头回到总统府门楼，两个战士吹号，两个战士升旗，解说词"现在的南京天空，飘扬着人民的大旗。南京，它不再是黑暗的反动中心。它将永远是一座人民的城市"。之后数个镜头都是坦克在南京街头行驶，显示解放军对这座城市的占领（图11.3）。

1　方方：《中国纪录片发展史》，北京：中国戏剧出版社，2003年，第168—169页。
2　郝玉生：《〈百万雄师下江南〉摄影三日记》，见中央新闻纪录电影制片厂编：《我们的足迹》，北京：中央新闻纪录电影制片厂，1963年，第73页。

图 11.3　《百万雄师下江南》（1949 年）剧照

《百万雄师下江南》对南京解放的视觉化主要集中在两部分，一是总统府，二是坦克进城。这与同样在 1949 年 7 月完成的《中国人民解放战争三年战绩》表现南京时选用总统府和坦克如出一辙。显然，在当时看来，标志性建筑和坦克这一军事的象征物最能体现对一座城市的"占领"。

其中总统府又分割出三个场景来叙述，分别是大门、总统办公室和门楼上升旗。它们对应的是进入总统府、权力更迭与换上新的主人。几乎每一个与总统府有关的画面都有明确的寓意和政治诉求。这种诉求在一年后的另一部纪录片《中国人民的胜利》里体现得更清晰。

1949 年 9 月，中央电影局邀请苏联中央文献电影制片厂摄影队来中国合作摄制纪录片《中国人民的胜利》，苏联方面以瓦尔拉莫夫为首，中国方面由吴立本协助。影片的工作主要是补拍辽沈、平津、淮海和渡江等四大战役，至 1950 年 7

月完成。解放南京是影片中很重要的一个片段，其基本叙事框架借鉴了《百万雄师下江南》，但又做出很多调整。解放军战士在渡江之后向南京挺进，一队战士冲向总统府大门（大门已经打开，谁开的？电影没有告诉我们）。随后镜头上摇，出现"总统府"三个字；继续上摇，出现旗杆；再向上，飘扬的青天白日旗从旗杆上徐徐坠落。画面转到解放军战士在总统府长廊中冲锋。这条长廊在南京总统府建筑群中颇为著名，连接总统府大门与总统办公楼。战士向前冲，镜头跟进，不时有后面的战士越过镜头向前方奔去。随后出现在镜头里的是一幅挂在墙上的蒋介石照片（有镜框），一双手从侧面伸出将镜框摘下（没有描写这张照片到哪里去了，但从《百万雄师下江南》里可以知道结果：它"将"被摔在地上）。再往后是会议厅、办公室，定格在1949年4月22日的日历。下一个画面跳到解放军战士在南京街头接受欢呼，最后是战士们扛着武器走上中山陵，拜谒孙中山。

《百万雄师下江南》与《中国人民的胜利》拍摄时间仅仅相隔一年，部分参与《中国人民的胜利》的中国导演、摄影师就是《百万雄师下江南》的摄制者，如吴本立、郝玉生、李秉忠。两部影片在表现同一题材时难免会有相近之处，而苏联导演、摄影师的加盟也带来巨大差异。钱颖对比这两部影片后，指出了4点不同：1.《中国人民的胜利》是彩色影片，场面更加浩大；2.《中国人民的胜利》情绪更加欢快激昂；3.《中国人民的胜利》更热衷于表现军政领导与上下等级；4.《百万雄师下江南》更尊重事件本身的时间线索，而《中国人民的胜利》在情节组织上更具有跳跃性。[1]

两部影片的整体性差异在它们对南京解放的叙事里同样有所体现。《中国人民的胜利》加入了长廊冲锋，这个情节纯属无中生有，却成为影片中的华彩片段，为以后的绘画创作埋下伏笔。这个片段很可能是受到1937年苏联电影《列宁在十月》的影响。《列宁在十月》里有一段攻占冬宫的镜头，起义者山呼海啸

[1] Ying Qian, "Crossing the Same River Twice: Documentary Reenactment and the Founding of PRC Documentary Cinema." Carlos Rojas and Eileen Cheng-yin Chow eds., *The Oxford Handbook of Chinese Cinemas*, New York: Oxford University Press, 2013, pp.595-596.

般冲进冬宫，后来的史学研究却表明这个场景完全是导演的杜撰。[1]

此外，《中国人民的胜利》用落旗替代《百万雄师下江南》的升旗，这个替换更能体现苏联导演的趣味。《中国人民的胜利》在表现解放上海时还有一组更经典的落旗镜头，当国民党青天白日旗从高空向地面坠落时，一路翻卷飘摇，确实更能在视觉上体现出一个王朝的没落与覆灭。《中国人民的胜利》砍去《百万雄师下江南》里浓墨重彩的坦克进城，替换成群众对战士夹道相迎，简短而热烈。《中国人民的胜利》最后补上的拜谒中山陵更是神来之笔，这个情节大约也是无中生有，却把孙中山这个著名政治人物拉进了叙事之中。

纵然有着许多不同，对总统府的关注依然是《中国人民的胜利》重中之重。与摄影照片和《百万雄师下江南》的简洁、朴实比较起来，《中国人民的胜利》让画面更生动，让情节更具戏剧性。这个戏剧化的过程体现一种新的倾向：革命故事需要重写，而且是不断重写。

3. 绘画"应该"如此

摄影与纪录片对总统府的迷恋为绘画创作所继承。在 1950 年代和 1970 年代的绘画中，南京解放是重要题材，其中总统府依然是重点描绘对象。

1957 年恰逢解放军建军 30 周年，中央军委政治部决定在八一建军节时举办画展。这一决定在年初即已做出，随后分配任务。南京解放这个题材被分派到南京，由南京军区派人到南京师范学院联系决定创作人员，最后这个任务被划拨到杨建侯名下。

杨建侯与南京颇有渊源。他在 1930 年到南京就读于中央大学艺术系，拜入徐悲鸿门下。毕业后辗转于上海、重庆、无锡等地，直到 1948 年再次回到南京

[1] 王炎：《告别"十月"》，《读书》2012 年第 4 期，第 131—141 页。钱颖也讨论了爱森斯坦对十月革命的重演，以及同时代人对爱森斯坦的批评，见 Ying Qian, "Crossing the Same River Twice: Documentary Reenactment and the Founding of PRC Documentary Cinema", pp.593-594。

任教于金陵大学，1951年调入南京大学，1952年院系调整到南京师范学院。1957年的杨建侯47岁，是当时南京油画界的骨干。[1] 对于杨建侯来说，南京解放是个"只许成功，不许失败"的艰巨任务，他后来回忆当时情况说：

> 我反复构思，认为南京解放，是国民党统治的失败，解放战争的胜利，它象征着全国的解放。解放军是人民的子弟兵，为人民的解放而战争。现在人民得到了解放，应该是军民共同欢呼庆祝，所以用伪总统府为背景，军民欢欣鼓舞的场面。对于有些人认为是"攻克南京，人民无须出场，不用伪总统府为背景"的见解，在创作思想上形成了很大的争论。我认为：只有以残破的伪总统府才能说明国民党政府的垮台和南京地方特点。而解放军只有以和蔼可亲军民一家的形象，才能说明人民战争的性质。草图经中央军委政治部同意，并承邮政部采用制作纪念邮票，这时我的创作思想才完全被认定。《解放南京》的创作过程，是不断克服种种困难的过程。时间不够，我就日以继夜地工作，画好以后，又应省委书记江渭清之嘱，复制了一幅，留为江苏纪念。[2]

杨建侯的油画由两个部分构成，一是插上红旗的总统府，二是民众欢迎开着坦克的解放军。这里有4个元素：总统府、红旗、坦克、相迎；4个元素都来自纪录片《百万雄师下江南》和《中国人民的胜利》。画家把4个元素（影片中的4组镜头）剪辑到一起，变成了现在这幅作品（图11.4）。这也是绘画与电影的差别所在：从一个空间跳跃到另一个空间，电影需要用时间来转换，而绘画可以把它们放在同一个平面上。

在杨建侯看来，表现南京解放就应该是一个"用伪总统府为背景，军民欢欣鼓舞的场面"。但这还不够。两者还要在性质和形象上有所不同。总统府必须"残破"，解放军则要"和蔼可亲"。解放军的可亲在画面上清晰可见，但总统府的"残破"体现在哪里？

1　彭志斌：《杨建侯艺术活动年表》，《文教资料》1994年第1期，第25—32页。
2　姜西：《访著名画家杨建侯教授》，《南京史志》1984年第5期，第35—36页。

图像的焦虑

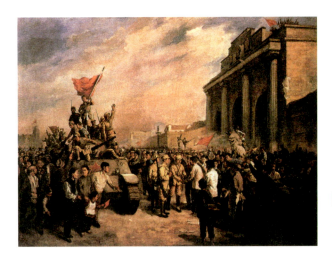

图 11.4　杨建侯《解放南京》，224 厘米 × 297 厘米，1957 年，中国人民革命军事博物馆

图 11.5　"解放南京"邮票，1957 年

借助杨建侯的创作草图可以更清楚地识别出这一点。杨建侯完成《解放南京》时须先制作素描草图送交中央军委政治部审查，同意之后方可画成油画。他的草图很受好评，因为当时邮政部要制作一套庆祝中国人民解放军建军 30 周年的邮票，选了四幅作品分别对应四个历史事件，分别是莫朴的《南昌起义》、王式廓的《井冈山会师》、彦涵的《八路军东渡黄河》以及杨建侯的《解放南京》（图 11.5）。由于时间紧迫，邮政部要求杨建侯根据已有草图重新绘制一幅素描作为邮票制作的底稿，因而现存的邮票是这幅作品最初呈交素描稿的摹本。

十一 南京解放：历史、图像与媒介

图 11.6 民国时期明信片上的总统府摄影，1940年代，私人收藏

图 11.7 南京总统府大门西侧，笔者摄

比较素描稿和油画里的总统府，可以看出两者在建筑外观上的不同。素描稿里的总统府结构清楚完整，侧面墙上的两扇窗户也都刻画出来，比照总统府的建筑结构（图 11.6）就可以知道，这两扇窗户确实存在（图 11.7）。但在最后的油画里，这两扇窗户都被删去，又让墙角转折处剥落下一大块，墙壁上的建筑装饰也在阴影中被模糊过去（大门正立面有 4 组立柱，每组 2 根，到油画里每组只剩 1 根）。事实上，画面中这些缺失的建筑部件一直保存完好，画家显然是为"残破"而"残破"，为艺术而不大顾及现实了（图 11.8）。

297

图像的焦虑

图 11.8 民国时期总统府照片、杨建侯《解放南京》素描稿（邮票）、杨建侯《解放南京》油画的对比

总统府不仅要残破，还要插上红旗。这个细节在草图和最后的油画中都很清楚。实际上，杨建侯的《解放南京》是最早一幅在总统府上飘红旗的绘画作品，也为后来画家开了先河。但是为什么要在总统府上飘红旗？这个细节的图像来源最终只有回到那两部纪录片才能得到解答。或许对于那个时代的画家来说，总统府上的红旗已经变成了一个视觉程式，并不需要追溯它的来源。杨建侯的朋友屈义林对此的描述是："建侯的油画创作《南京解放》，他真切感受到人民欢迎解放军、红旗插上国民党政府总统府就是南京解放的最高潮，他就画这个。解放军如何艰苦攻克南京，这是过程，这是次要的，他就不画。"[1]

在杨建侯之后，南京解放再次成为创作焦点要到 1977 年。1977 年 8 月 1 日是中国人民解放军建军 50 周年，中国人民解放军总政治部和中华人民共和国文化部联合举办美术作品展览。展览对作品题材的总结是："这些美术作品，热情地欢庆半个世纪以来毛主席的军事思想和军事路线的伟大胜利，深情缅怀伟大领袖和导师毛主席的不朽功勋；缅怀敬爱的周总理、朱委员长及跟随毛主席南征北战功勋卓著的老一辈无产阶级革命家；热情地歌颂了毛主席的好学生、好接班人，我们的好领袖、好统

[1] 屈义林：《倔强的性格，朴实的画风——略谈著名画家杨建侯》，《文史杂志》1988 年第 4 期，第 46 页。

十一 南京解放：历史、图像与媒介

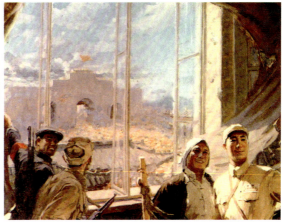

图11.9　张华青、李华英《蒋家王朝的覆灭》，223厘米×196厘米，1977年，江苏省美术馆

帅华主席和敬爱的叶副主席、邓副主席等领导同志；生动地描绘了我军各个历史时期的重大战役、重大事件和英雄模范人物，以及当前抓革命、促战备的现实斗争生活。"[1]南京解放自然也在其中，有三幅作品以此为题材，又以两件同名作品《蒋家王朝的覆灭》流传较广。

一件由张华青、李华英创作。两位画家都是山东人，张华青1956年赴苏联国立列宁格勒列宾美术学院留学，回国后任教于南京艺术学院。李华英1965年毕业于南京艺术学院，在南京从事艺术创作。南京解放自然要找南京画家，于是两人合作了《蒋家王朝的覆灭》（图11.9）。这幅作品选取的是总统办公室。从窗口远眺，可以看到总统府门楼上飘扬的红旗——总统府门楼再一次出现在绘画中。在窗户里还能看到，总统府大门内一片黄色的海洋，那是解放军战士；黄色上有点点红色斑点，那是解放军的旗帜。海潮般的战士仿佛已经淹没了总统府。房间里奔跑的战士正冲向下一个房间。办公室凌乱不堪，一如《百万雄师下江南》。一幅带镜框的照片躺在地面上，画框上的玻璃已经碎裂，可以想象它被人从墙上摘下又摔到地上——这是《中国人民的胜利》和《百万雄师下江南》里蒋介石照片的重现。

1　人民美术出版社编：《庆祝中国人民解放军建军五十周年美术作品选》，北京：人民美术出版社，1979年，前言。

在另外两个细节上,张华青、李华英《蒋家王朝的覆灭》对纪录片图像作出了巨大调整。一是站在房间里的不仅是战士,还有一个农民和工人。农民手持扁担,与画面中心的解放军战士一起面朝观众;工人背着步枪,正拉开窗帘,把总统府大门上的红旗展现出来——而总统府大门从位于总统府办公楼二层的总统办公室是无论如何也看不到的(图11.10)。在更早期的南京解放叙事里——无论文字还是图像——都没有工人和农民;在真实的占领过程里,他们也不可能出现。工人和农民毫无依据地出现在这里,只是为了凑齐在1970年代无产阶级由"工农兵"构成的三位一体。

另一个不同是散落在地面上的弹壳,从蒋介石照片镜框一直排列到战士脚下。南京城的解放并没有经过军事冲突,占领总统府同样未发一枪一弹,这些弹壳从哪里来?画家让它们躺在这里,似乎只是为了暗示,"蒋家王朝的覆灭"是依靠艰苦卓绝的战争来实现的(图11.11)。

第二件《蒋家王朝的覆灭》由陈逸飞、魏景山完成。其时在中国人民

图 11.10　总统办公室及其窗外景色,笔者摄

图 11.11　张华青、李华英《蒋家王朝的覆灭》里的蒋介石像和弹壳，笔者摄于 2023 年

革命军事博物馆工作的何孔德推荐他们接受这个任务，由博物馆直接和上海油画雕塑创作室（陈、魏都在这里工作）联系，把任务布置下来。同时委托他们创作的还有一件《渡江战役》，这件作品最终没有完成。

　　陈逸飞、魏景山《蒋家王朝的覆灭》（图 11.12）较之张华英、李华青的同名作品要更加成功。《美术》杂志 1977 年第 5 期不仅用两个页面刊登了这件作品，还附上陈逸飞、魏景山《〈蒋家王朝的覆灭〉一画的创作体会》，详述他们的创作过程：1. 接受中国人民革命军事博物馆通知；看了有关资料和纪录影片；到部队深入生活；访问了南下的老同志；几次去南京收集创作素材。2. 确定创作的基本意图："我们感到，作为一个美术工作者，有责任尽自己的力量把老一辈革命者在毛主席领导下，为中国人民获得解放而进行的艰苦卓绝的伟大斗争、他们的英雄形象和他们建树的丰功伟绩再现在画面上。" 3. 确定画面内容："南京伪总统府是国民党反动派的老巢，是蒋家王朝的象征。我们想选取人民解放军占领伪总统府这样一个特定的情节，来表现蒋家王朝的覆灭和人民的胜利。"4. 画草图："根据领导的要求，先后画了几种不同的构图。有视平线定得很低，一组战士肃立，向上升的红旗致敬的；有从正面对伪总统府进行冲击的；有一群战士已经冲上伪总统府即将把红旗升上旗杆的。"5. 征求意见："为了使将来的画面有一

图像的焦虑

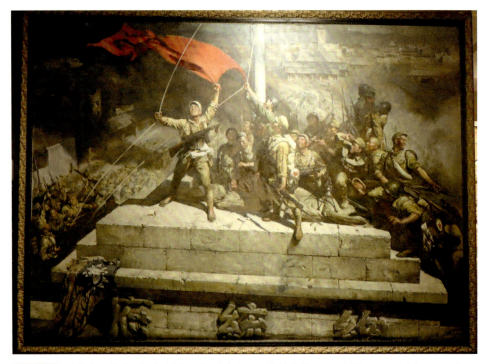

图 11.12 《蒋家王朝的覆灭》展览现场（陈逸飞、魏景山作，460 厘米 × 345 厘米，1977 年，中国人民革命军事博物馆），笔者摄于 2023 年

定的艺术感染力，使观者觉得可信并引起共鸣，我们征求了很多同志的看法，请他们谈谈自己心目中感到占领伪总统府应该是怎样一个场面，接着我们把这些意见集中起来加以分析。"6. 反复修改，确定最后的构图（图 11.13）。[1]

文中提到了三种构图，分别描绘从外面冲击总统府、冲上总统府门楼准备升旗以及向升起的红旗致敬，都以总统府大门及其门楼为中心，展现从下向上行进的三个不同阶段。但最后落实素描稿的大概只有两种。一幅是解放军战士冲向大门，这个场景和《中国人民的胜利》中解放军冲进大门（大门已经打开）以及在长廊中前进两个镜头非常接近。另一幅草图是向升起的红旗致敬，大仰角，解放

[1] 陈逸飞、魏景山：《〈蒋家王朝的覆灭〉一画的创作体会》，《美术》1977 年第 5 期，第 37—39 页。

图 11.13　陈逸飞、魏景山《蒋家王朝的覆灭》的两幅草图，《美术》1977 年第 5 期

军的红旗正在升起，国民党旗帜已经掉落。这是把《百万雄师下江南》升旗镜头和《中国人民的胜利》坠旗镜头结合之后的画面。

创作者之一的魏景山对他们受到纪录片启发这一点直言不讳：

> 这个画面是虚构的。事实上，解放军如何占领总统府，并没有第一手的照片留下来。我们接受了创作任务之后，看了些资料和纪录片，也曾几次去南京收集素材，访问了一些当事人，参考他们的回忆和资料的记载，再去构思。我们俩先把构思统一了下来，当时想了两个方案，一个是解放军正往总统府冲去，有的已经爬上城楼，正在准备升红旗，这是参考了纪录片，这个纪录片也是后来补拍的，并不是实拍。第二个是画一组解放军，占领总统府城楼，采用仰视的角度，人物少一点，一组战士正在肃立着向上升的红旗敬礼。后来觉得这两个方案都不足以表现那样一个震撼人心的时刻。经过反复修改，最后确定了现在这个构图，改成视平线很高，采用俯视的角度，这样场面看起来大一些，能够烘托氛围。之所以最后采用了这样一种构图，主要是方便表现人物的组合，展现宏大的场面。如果是仰视角度的话，就看不到什么人了。这个角度甚至可以把远处的钟山和南京的建筑画进去，显得比较开阔。[1]

[1] 魏景山、彭莱：《"后文革"时代的艺术形式探索——陈逸飞、魏景山的〈攻占总统府〉》，见邵大箴主编：《万山红遍：新中国美术 60 年访谈录 1949—2009》，北京：人民美术出版社，2009 年，第 240—241 页。

最后的方案依然以红旗在总统府上升起为中心，只是观看红旗的视角发生了变化。画家不再像摄影或纪录片那样以仰视的角度来观察，而是以俯视的视角来描述。总统府门楼在这个新视角之下转换成一个舞台，升旗战士摆出革命样板戏中常见的夸张造型将红旗展开、升起。这种视角或许已经超出了早先两部纪录片的影响，而是为更"当下"的视觉经验所启迪。样板戏中的革命历史故事大部分情况下都在平视或俯视中为人所观看。人物的"亮相"异常讲究，故事场景及人物动态充满戏剧性。陈、魏《蒋家王朝的覆灭》同样具有这些特点。

戏剧性在画面中无处不在。草图中将升起的红旗和下坠的国民党旗帜并存的方案在最终的油画里被沿用，甚至得到强化。迎风飘扬的红旗在画面里鲜艳夺目，而国民党旗帜则灰暗、破落地垂落在下面石檐上，当然，体量也要更小些。这是陈逸飞、魏景山《蒋家王朝的覆灭》中最主要的对比。战士脚下散落的弹壳以及石质台阶和墙壁上斑驳的弹痕都在提醒观众，这里刚刚爆发了一场十分激烈的战斗，一个"艰辛的过程"（图 11.14、图 11.15）。

这些经不起推敲的情节安排都被画面细节的"真实性"掩盖掉了。魏景山甚至认为，如果艺术上是真实的，即便和生活的真实不一致，依然不能算是歪曲历史：

> 这幅画画了几个月，我们就是想画出高度的真实感。我们想，为什么列宾的画那么真实？因为每个细部都高度写实、入木三分。只有这样，看画的人才能被吸引，我们自己也觉得很有挑战性。当然，艺术的真实和生活的真实不可能也没必要完全相等。在那个时代，这个理论还是被认可的。艺术作品有概括性，通过一个静止的画面来体现，我们觉得我们没有歪曲历史。作为视觉艺术来说，它和文字的表现肯定不一样，不可能做到一一详实，它只能通过一个场景，或者是感人的形象来表达。激情肯定是要表现的，有些还要靠渲染，比如后面的硝烟、战争的氛围，要让人感觉到这样的一组人物，代表了一支新生的力量，旧的被推翻了，新的占领了，然而这一切又是经过

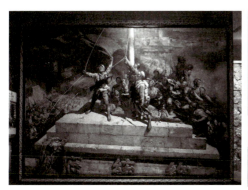

图 11.14　鲜艳的红旗与灰暗的青天白日旗，笔者摄于 2023 年

图 11.15　陈逸飞、魏景山《蒋家王朝的覆灭》里的弹壳与弹痕，笔者摄于 2023 年

了艰辛的过程。[1]

为了达到艺术的真实，把"应该是怎样一个场面"创作出来[2]，两位画家做了很多工作。他们制作雕塑模型来观察光线效果，以便更合理地安排人物关系、建筑比例。[3] 为了画好红旗飘飘，就借来鼓风机对准红旗吹。枪械子弹之类，也

1　魏景山、彭莱：《"后文革"时代的艺术形势探索——陈逸飞、魏景山的〈攻占总统府〉》，第 241、242 页。
2　陈逸飞、魏景山：《〈蒋家王朝的覆灭〉一画的创作体会》，《美术》1977 年第 5 期，第 37 页。
3　魏景山、彭莱：《"后文革"时代的艺术形势探索——陈逸飞、魏景山的〈攻占总统府〉》，第 241 页。

都从南京军区借来实物,为的是"一五一十描质感"[1]。陈丹青后来的回忆非常生动:"1976年前后,便是逸飞景山画出'占领南京'大创作,那真是发了狠了。我记得逸飞从脚手架上跳下地,仰看画面,脸上一副年纪轻轻的凶相,下巴扬起来,说是背景非要画得深进去,'部队哗一下子往里冲!'他每要做什么自以为要紧的事,便即神色凛然,意思是你看好,我定归做成功。"[2]事实上,这件作品确实成功了。它不仅是陈逸飞、魏景山早年创作中最恢宏的代表作,更是中国20世纪70年代最精彩动人的革命历史景观。

结语

邹健东在1949年还拍摄过另一幅总统府照片,名为《文艺战士的宣传车在伪总统府前向市民进行宣传》。[3]照片选取的是总统府门楼及前景。总统府府门大开,以示对公众开放;门外停有两辆宣传车,竖立两幅巨型头像,一为毛泽东,一为朱德,他们的头像也是1949年解放各大城市后街头游行中最常用的图像。有宣传战士站在车上向过往行人做宣传——宣传什么我们不得而知,但大致意思却可以想见。

这张关于宣传的照片本身也具有宣传性质——对宣传的宣传。但它提供了另外一幅景象,另一个总统府,另一种或许更加"真实"的解放。在这幅照片里,我们看不到硝烟,看不到弹痕,看不到可歌可泣的英勇战士,看到的只有最朴素的占领,最直白的宣告。尽管如此,这幅照片依然显示出与其他南京解放图

1 陈丹青:《向上海美专致敬:回忆上世纪70年代沪上油画精英》,见陈丹青《退步集》,桂林:广西师范大学出版社,2005年,第79页。魏景山也有类似回忆:"我们也有客观上有利的条件,能借到所有的道具,比如军服、武器、枪械、钢盔等,都是从电影制片厂借来真家伙写生,所以,写实性的绘画是要有客观条件的。"魏景山、彭莱:《"后文革"时代的艺术形势探索——陈逸飞、魏景山的〈攻占总统府〉》,第241页。

2 陈丹青:《回想陈逸飞》,陈丹青:《退步集续编》,桂林:广西师范大学出版社,2007年,第66—67页。

3 邹健东:《历史的踪影》,南京:江苏人民出版社,1991年,第107页。

十一 南京解放：历史、图像与媒介

图 11.16　邹健东《文艺战士的宣传车在伪总统府前向市民进行宣传》，1949年，出自邹健东《历史的踪影》

像的关联。当纪录片里国民党的旗帜从空中飘落时，需要一面共产党的旗帜填充上去；当蒋介石的照片从总统府办公室的墙壁上取下来时，需要新的领袖图像来替代。纪录片里的蒋介石照片还没来得及从墙壁上摘下时（《百万雄师下江南》1949年9月完成），毛泽东和朱德的巨幅照片已经摆放在总统府大门前了（邹健东拍摄于1949年4月）(图11.16)。

南京解放是一个历史事实，一经发生就凝固在那里，无可更改。而对南京解放的表述却可以千差万别。在视觉领域里，南京解放的范式由纪录片确立下来。《百万雄师下江南》《中国人民的胜利》为南京解放确立了一个官方的叙事框架，此后的绘画创作都在这一框架的基础上来发展而来。这就涉及两个问题。一是历史与图像的关系。"历史"总要借助某种媒介来书写，通常是文字，但也可以是图像。图像叙事中的南京解放遵循的是另一种逻辑，一种图像的逻辑，最终在图

307

像中创造出一个源于现实又"高于"现实的历史瞬间。二是电影与绘画的关系。当南京解放的纪录片为绘画提供规范时,这就不仅是媒介与媒介之间的互文性问题了,还涉及权力问题。"虚构"的艺术需要服从于历史的"真实"。在机械复制技术时代里,历史画也就面临了新挑战。一方面,历史画要臣服于摄影术给出的"真实",另一方面,它又要寻求超越,比真实更"真实"。在这种张力中,历史画获得了新的魅力。

重写"黄河"

20世纪,中华民族在观念上作为一个整体已经获得广泛认同,民族形象的塑造——文本的和视觉的——也随之展开。继长城、"醒狮"之后,黄河也成为中华民族的象征。已有学者研究表明:"黄河作为中国文化象征符号的出现,是由现代科学和爱国主义热情共同催发的。"[1] 本文所要讨论的问题,是黄河作为民族国家的象征,如何获得属于它自身的表达方式。

1. 怒吼的黄河

最晚在汉代,中国已经确认长江和黄河是中国最大的河流,《淮南子·氾论训》提到"赤地三年而不绝流,泽及百里而润草木者,唯江、河也。是以天子袨而祭之"[2]。《史记·封禅书》说:"天子祭天下名山大川,五岳视三公,四渎视诸侯,诸侯祭其疆内名山大川。四渎者,江、河、淮、济也。"[3] "河"就是黄河。

1 〔美〕戴维·艾伦·佩兹著,姜智芹译:《黄河之水:蜿蜒中的现代中国》,北京:中国政法大学出版社,2017年,第94页。

2 陈广忠译注:《淮南子》,北京:中华书局,2012年,第784页。

3 〔汉〕司马迁:《史记》,北京:中华书局,1959年,第1357页。

中国古代形成了一些对于黄河的认识，尤其集中在以下三点。一是长。20世纪以前，黄河的确切源头一直没有被发现，但古人对于黄河的源远流长有很明确的认识，所以常常笼统地称黄河为"长河"。例如汉魏时期应场的《别诗》"浩浩长河水，九折东北流"[1]，唐代王维《使至塞上》的"大漠孤烟直，长河落日圆"[2]，元人刘敏中《木兰花慢》"振策千峰绝顶，濯缨万里长河"[3]。二是黄河河道多弯曲，例如唐卢纶《送郭判官赴振武》"黄河九曲流，缭绕古边州"[4]。三是水流混浊，例如南朝鲍照的《行京口至竹里诗》说"不见长河水，清浊俱不息"[5]，王安石《黄河》"派出昆仑五色流，一支黄浊贯中州"[6]。明代朱有燉《登城有怀》"长河浊浪从来急，嵩岳高峰分外青"[7]，这些诗文都强调了黄河之"浊"。

以上几点汇集起来，就是黄河的壮阔。古代诗文中对于黄河的恢宏壮丽也极尽渲染，如李白《将进酒》"黄河之水天上来，奔流到海不复回"[8]、刘禹锡《浪淘沙》"九曲黄河万里沙，浪淘风簸自天涯"[9]、孟郊《泛黄河》"谁开昆仑源，流出混沌河。积雨飞作风，惊龙喷为波"[10]。不过在20世纪之前，黄河一直没有被赋予王朝、国家或民族方面的意义。

当现代民族概念引入中国之后，民族的历史就会重新书写。一个独立的民族需要一个独立的源头，一个关于起源的神话。中华民族的源头被放置在黄河流

1 逯钦立辑校：《先秦汉魏晋南北朝诗》，北京：中华书局，1988年，第383页。
2 [唐]王维撰，陈铁民校注：《王维集校注》，北京：中华书局，1997年，第133页。《使至塞上》里的"长河"是不是黄河存在争议。
3 [元]刘敏中：《中庵集》，[清]永瑢、纪昀等：《景印文渊阁四库全书》第1206册，台北：台湾商务印书馆，1986年，第45页。
4 中华书局编辑部点校：《全唐诗（增订本）》，北京：中华书局，1999年，第3180页。
5 逯钦立辑校：《先秦汉魏晋南北朝诗》，第1292页。
6 [宋]王安石撰，中华书局上海编辑所编辑：《临川先生文集》，北京：中华书局，1959年，第365页。
7 [明]朱有燉：《诚斋录》，《续修四库全书》编纂委员会编：《续修四库全书》第1328册，上海：上海古籍出版社，2002年，第298页。
8 葛景春选注：《李白诗选》，北京：中华书局，2005年，第128页。
9 [唐]刘禹锡撰，《刘禹锡集》整理组点校：《刘禹锡集》，北京：中华书局，1990年，第361页。
10 韩泉欣校注：《孟郊集校注》，杭州：浙江古籍出版社，1995年，第210页。

十二　重写"黄河"

域。在一首发表于1910年的诗歌《黄河》里，黄河与"吾族"的关系已经有了清晰表达：

> 我所爱兮在黄河，九折东来气象多。奔流一千八百里，演为黄河尚余波。吾族受此河流赐，产出一部民族志。二十四朝史乘雄，不出大河流域内。忆昔洪荒初辟时，禽兽蛮夷相抟拒。祖宗血战购得之，贻我子孙汤沐地。戎狄出没五千年，此部与之永终始。呜呼嗟我后之人，不念黄河念历史。[1]

"吾族受此河流赐，产出一部民族志"，其时尚在清末，这里的"吾族"与后来的中华民族还略有不同，不过一部"民族志"发源于黄河却是毋庸置疑了。

也是在这个意义上，黄河获得了"母亲河"的美誉。最晚在1920年代，黄河被明确表述为中国人的"母亲"。在一篇发表于1929年的文章里，开头第一段就说：

> 我国民族，向来都说是西方来的；有史数千年来，差不多就休养生息于黄河两岸。最近一千五百年，才把扬子江流域，开发出来；最近五百年，才把珠江流域，开发出来，以前都是蛮荒的地方。自古的都城，如平阳，蒲版，安邑，亳，丰镐，咸阳，长安，洛阳，开封，北京，这些都在黄河流域里。如果没有黄河，恐怕中国文化，还不会产生哟！所以黄河，简直是中国人的母亲。[2]

"民族"需要河流，"文明"也需要。当中国被视为一个文明古国时，黄河也就被视为这个文明的"发祥地"。顾颉刚1945年发表的《黄河流域与中国古代文明》里类比古埃及与古巴比伦，也为中国文明和中国文化找了一个科学的来源：

[1] 帝召：《黄河》，《民声》1910年第1卷第2期，第7—8页。
[2] 书舲：《黄河与中国》，《市民》1929年第2卷第5期，第3页。

> 有了尼罗河，才有埃及的文化。有了幼发拉底河，才有巴比伦的文化。有了黄河，才有中国的文化。据地质学家的研究，中国文化的发生实在是受了黄土的恩惠。[1]

正如尼罗河带来的泥土培育出了古代埃及文明，黄河也为中国早期文明的创建立下不朽功勋。

推动黄河成为中国文化源头的，还有考古学的功劳。河南安阳甲骨文的出土和北京周口店北京猿人化石的发现，将华北地区塑造成了中国历史的开端。[2]黄河之于中国在经济上的作用、历史上的价值，乃至文化上的意义，都在民国时期得到阐发。

但同时，由于黄河巨大的破坏力，也是世人畏惧的对象。尤其黄河改道或决堤时会造成严重的危害，因而它也有其他比喻，比如说黄河是"中国的一条毒龙"[3]，或者把它称为"中国的忧患"[4]。黄河带来的现实问题影响了它的象征意义的普及，直到1939年之前，它的民族意义都还只停留在知识阶层。

1939年的《黄河大合唱》明确而系统地阐发了"黄河"的民族意义，并以歌曲的形式极大普及了这一意义。[5]《黄河大合唱》原本是一首长诗，名为《黄河》，由光未然作于1939年2月。全诗分八部分，在第二部分《黄河颂》里，光未然写出了以下名句：

> 啊！黄河！你是中华民族的摇篮！五千年的古国文化，从你这儿发源；多少英雄的故事，在你的身边扮演！啊！黄河！你是伟大坚强，像一个巨人

1 顾颉刚：《黄河流域与中国古代文明》，《文史杂志》1945年第5卷第34期，第19页。
2 〔美〕戴维·艾伦·佩兹著，姜智芹译：《黄河之水：蜿蜒中的现代中国》，第94页。
3 司徒华：《黄河——中国的一条毒龙》，《科学时代》1946年第5期，第5页。
4 范家骅：《黄河——中国的忧患》，《科学画报》1947年第13卷第3期，第141页。
5 戴维·艾伦·佩兹在《黄河之水》中指出："将黄河及华北平原同爱国主义、革命主义更为直接地联系在一起的是冼星海（1905—1945）的《黄河大合唱》。"〔美〕戴维·艾伦·佩兹著，姜智芹译：《黄河之水：蜿蜒中的现代中国》，第104页。

出现在亚洲平原之上,用你那英雄的体魄筑成我们民族的屏障。[1]

诗中赋予"黄河"的民族意义,如黄河是"中华民族的摇篮""筑成我们民族的屏障"等,在1920年代就已经是一个比较常见的说法。光未然的创新之处在于,他把黄河的民族象征含义与当时中国面临的最严酷的考验,也就是抗日战争结合在一起。在一篇1946年的文章《黄河大合唱》里,提到当时人对于这首歌曲的理解:"他在诉说国家的胜利和失败,民族的死亡和新生。"[2]《黄河》的第八部分《怒吼吧,黄河》里有这样的诗句:

> 但是,新中国已经破晓;四万万五千万民众已经团结起来,誓死同把国土保!……啊!黄河!怒吼吧,怒吼吧,怒吼吧!向着全中国受难的人民发出战斗的警号!向着全世界劳动的人民,发出战斗的警号![3]

曾经的"摇篮"如今"怒吼"着发出战斗的警号,将"四万万五千万民众"团结在一起,才能够象征着破晓的"新中国"。光未然在《"黄河"本事》一文里说明了他对黄河的理解:"黄河以其英雄的气概,出现在亚洲平原之上,象征着中华民族伟大的精神,古往今来,多少诗人歌颂着,歌唱着";他写作的目标,则在该文最后点明:"怒吼吧黄河!向着全中国被压迫的人民,向着全世界被压迫的人民,发出战斗的警号吧!我们革命的五万万人民,为祖国的最后胜利而呐喊着。"[4]

这个怒吼着的黄河的形象是光未然的发明,而这一形象的确立和传播,还需要冼星海来赋予它音乐的外形。1939年2月,光未然在延安创作出《黄河》

1 光未然:《光未然歌诗选》,北京:人民文学出版社,1990年,第14—15页。
2 方静:《黄河大合唱》,《风下》1946年第27期,第24页。
3 光未然:《光未然歌诗选》,第29—30页。
4 光未然:《"黄河"本事》,光未然词、冼星海曲:《黄河大合唱》,北京:人民音乐出版社,1980年。

诗。3月，冼星海就和光未然合作完成《黄河大合唱》。4月，《黄河大合唱》在延安中央大礼堂演出，毛泽东观看演出。据说毛泽东对这部作品有两个评价，一是"好"，二是"百听不厌"。[1] 6月，在欢迎周恩来回延安的晚会上，毛泽东指定演出《黄河大合唱》，周恩来在演出后不久写下题词"为抗战发出怒吼，为大众谱出呼声"[2]。自此以后，《黄河大合唱》成为延安文艺活动的保留曲目（图12.1）。大约在1939年下半年，《黄河大合唱》的简谱在重庆出版，《黄河大合唱》开始传播到全国各地。[3] 1949年以后，《黄河大合唱》作为新中国最受重视的音乐作品被反复改写和演出，成为20世纪的音乐经典。这一经典的创作首先是词曲作者的功劳，它歌颂了中国共产党所领导的抗战事业，反过来，党也推动了《黄河大合唱》广泛而持久的传播，从而达成一场双赢的"政治与艺术的共谋"。[4]

随着《黄河大合唱》的传播及越来越牢固的经典化，其结果就是，黄河，而不是其他河流，成为最能代表"中华民族"以及"新中国"的象征。当黄河与中华民族挂钩之后，古代对于黄河的礼赞就不足以表达新的情感和寄托。1940年《黄河》杂志发刊词就说，"黄河之水天上来""黄河远上白云间"等古代诗词已经不足以形容"黄河的雄奇伟大与历史文化的价值"了。那么要怎么来表达黄河的伟大和意义呢？该发刊词说：

> 你在空间方面延展着九千里的长流；你在时间方面创造了五千年的文化；你雄踞着东亚平原；你藐视着尼罗河恒河密西士比河诸姊妹；你金色的波澜，象征了黄种的美丽；你汹涌的巨浪，代表着民族之刚强；你重浊湍急，虽然不利行舟，却免除了帝国主义者炮舰的侵扰；你不断的改道，虽然制

1 朱荣辉：《〈黄河大合唱〉第一次在延安公演》，《人民音乐》1995年第9期，第17—18页；华新：《百听不厌——毛泽东评价〈黄河大合唱〉》，《党史纵横》1997年第9期，第29页。

2 王建柱：《〈黄河大合唱〉的诞生》，《党史天地》2005年第8期，第32页。

3 严镝：《〈黄河大合唱〉各版本的产生和流传》，《中国音乐学》2005年第4期，第69页。

4 陈澜：《〈黄河大合唱〉的经典化研究》，《湖南师范大学学报》（社会科学版）2012年第10期，第51页。

十二 重写"黄河"

图 12.1　冼星海指挥"鲁艺"合唱团排练《黄河大合唱》，1939 年夏（图版出自《冼星海全集》编辑委员会编：《冼星海全集》第 7 册，广州：广东高等教育出版社，1991 年，第 74—75 页）

造不少灾害，却也成就了新的文明。多少圣哲英豪，诞生在你的流域！多少神奇史迹，创建在你的身旁！你不管泾清渭浊，兼容并包，完成你自身的洪流，向前迈进；从远古的时代，开始奔流，不舍昼夜，你永远的流，不息的流，象征了中华民族悠久无疆的生命！伟大哉黄河，壮烈哉黄河！你是我们民族的灵魂！你的名字直与我们的祖先——黄帝——有同等的神圣的意义！[1]

在抗战正在进行中的 1940 年，提出黄河与中华民族的关系又有什么意义呢？这篇发刊词的最后就在回答这个问题：

[1] 国馨：《黄河（代发刊词）》，《黄河》1940 年创刊号，第 1—2 页。

> 看吧！奔腾豪放的水势！听吧！汹涌澎湃的涛声！这是黄河在抗敌反攻的时候了！千千万万年的战士在黄河两岸冒雪冲锋；千千万万的同胞在黄河流域引吭高唱！我相信在最近的将来，黄河将有惊人的胜利！将创建伟大的功勋！将在复兴民族的历史中写下最光荣的一页！将由黄河的扫荡，扩展到长江珠江黑龙江之肃清倭寇还我金瓯！将见青天白日的光辉，由昆仑的高原照徹到太平洋的海面！
> 怒吼吧，黄河！
> 战斗吧，黄河！[1]

关于黄河与中华民族的关联，以及黄河这一象征性在当下的意义，这一发刊词几乎完全重复了1939年的《黄河大合唱》。《黄河大合唱》重新发现了黄河，发现了这条"怒吼"的黄河。只有"怒吼"的黄河，才能象征中华民族蕴含的伟大力量。

亦如《黄河大合唱》的叙事策略，黄河在过去的伟大成就增加了它在"当下"的力量。这个叙事策略也在抗战期间其他歌咏黄河的诗歌中得到复制。如1941年在郑州发行的《河南青年》杂志上发表了一首《黄河颂》：

> 沙石吻着行人脚步，
> 野草在春风里摇曳，
> 我伫立在黄河之滨，
> 遥瞻着伟大人类的母亲。
> 澎湃的黄河啊！
> 你走过了无数艰辛的路，
> 穿透了多少险恶的山，
> 你永远是一支火热的箭。

[1] 国馨：《黄河（代发刊词）》，第2页。

> 你是中华民族的泉源,
> 多少生命,
> 吸吮着你的乳浆成长,
> 生活在你的怀抱。
> 如今——
> 春风送来了异国的火药气,
> 侵略野火燃烧在你身旁,
> 平静村庄掠过了战神的阴影,
> 你不能再自由的呼吸,
> 发一声吼,
> 你号召着自己的儿女,
> "英勇的孩子们!
> 执起反侵略的武器,
> 在人与兽搏斗的战场,
> 盛情去歌唱人类的自由。"
> 黄流啊!
> 你愤怒的吼声——
> 是正义的号角,
> 你雄伟的水流——
> 是民族解放的高歌。[1]

"黄河颂"在诗歌中的主题也由此确立下来:黄河水,黄河之于中国的历史功绩,黄河水流发出的"吼声",最终汇聚为"民族"的"高歌"。黄河的民族意义,确切地说,黄河之于"中华民族"的现代意义,就是在抗日战争的背景下得以产生并获得广泛的认同。

[1] 矛琳:《黄河颂》,《河南青年》1941年第1卷第4期,第21—22页。

图像的焦虑

《黄河大合唱》的流行，塑造了当时人对于黄河的感受。画家胡一川组建了鲁艺木刻工作团，1938—1941年间一直随敌后游击队活动在河北、山西、陕西一带。在1941年5月30日的日记里，胡一川记下他在山西渡黄河时的感受：

> 我们一看见黄河，都好像刚由牢里出来得到了解放似的，都深长地吸了几口气，因为天太暗了，没有渡船，在里鱼口住了一晚。昨晚和李同志在黄河边坐了一个多钟头，我们唱着小夜曲，欢送蒙蒙地眉月惨淡地向西山的角落沉没，我们唱着《黄水谣》和《黄河颂》迎接黄河的浪涛吼叫。今天是端阳节，是屈原投江的纪念日，也是"五卅"惨杀案十六周年纪念，我们吃了几个粽子，就跑到河边来待渡，黄河还是日夜不停地滚滚流，他以雄伟的气魄出现在亚洲的中原大地，他是中华民族倔强的精髓，他是中华民族要求独立自由解放的吼声。[1]

《黄河大合唱》在1940年代已经成为人们感受黄河的一个"媒介"，当人们看到黄河的时候，自觉或不自觉地就会将眼前看到的黄河与《黄河大合唱》里塑造的黄河形象叠合起来，透过黄河，去感受《黄河大合唱》所揭示的关于"黄河"的意义。

2. 新中国关于"黄河"的几种视觉方案

黄河的现代观念并不能直接嫁接到所有黄河图像上。中国艺术史上最晚到南宋，开始描绘奔腾的黄河水。著名画家马远《十二水图》里有一开《黄河逆流》（图12.2），描绘激昂奔涌的黄河水。不过，即便是已经认同黄河与中华民族关系的现代人，也无法从马远画作里看到中国或中华民族的灵魂。仅仅依靠黄河本身

[1] 胡一川：《红色艺术现场：胡一川日记（1937—1949）》，第243页。

图 12.2　马远《黄河逆流》，26.8 厘米 ×41.6 厘米，13 世纪，故宫博物院

的描绘，还不足以在黄河及其象征意义之间建立一种联系。

民国时期还没有足以匹配黄河现代民族象征意义的图像出现。较早获得广泛认可的、带有明确民族内涵的现代黄河图像是 1963 年杜键的《在激流中前进》（图 12.3）。这件作品是杜键在中央美术学院油画研究班的毕业创作，宽达 3.3 米的画面里只有一叶扁舟在汹涌澎湃的湍流中昂首前行，气势撼人。

《在激流中前进》完成后广受好评，《美术》1963 年第 5 期有一篇文章赞扬这件"感染力很强的作品"。"到过黄河的人，刚一接触画面就会被那熟悉的呈金黄颜色的河水所吸引"，它"显示了劳动人民的伟大气魄和永无穷尽的力量，任凭洪水多么汹涌，也将会无能为力，一次再次地被远远地抛在身后"。[1] 随后，在《美术》1963 年第 6 期杂志上，杜键发表了《我怎样画〈在激流中前进〉》。杜键

[1] 何君华：《谈油画班的几幅作品》，《美术》1963 年第 5 期，第 20 页。

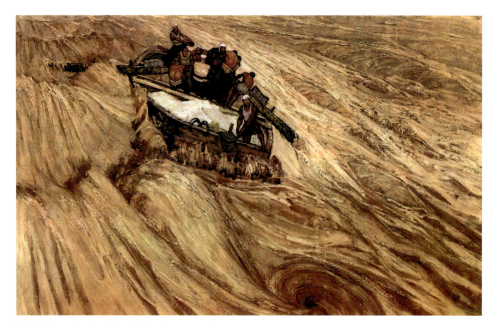

图 12.3　杜键《在激流中前进》，220 厘米 ×330 厘米，1963 年，已损毁

在文章中谈到小时候学唱《黄水谣》(《黄河大合唱》第四部分)时的感触："一种觉醒的、要求解放的民族感情，好像那时就和黄河联系在一起了。"[1] 讲述自己塑造黄河的体会时，杜键特别强调了水和人的关系。他说，如果水面太大而船太小，船就会成为黄河水的反衬；如果船太大而人太小，不仅画面会显得堵塞，"人的威风"也会因为没有水的烘托而无法突出。在他看来，《在激流中前进》固然是礼赞黄河，但更重要的是突出"人的威风"。水面和船的大小关系决定了画面所传达的意境，杜键"为了这个，在素描稿上不知裁剪过多少遍"[2]。

虽然杜键主观上更看重"人的威风"，实际投入精力更多的是塑造黄河。他说，"在制作过程中，最费劲的是黄河水"。画面最打动人的地方也不是船上与激流拼搏的 10 位船夫，而是画中的激流。从远方奔腾而来的黄褐色河水充斥着整

[1]　杜键：《我怎样画〈在激流中前进〉》，《美术》1963 年第 6 期，第 15 页。

[2]　同上书，第 17 页。

个画面，组成大大小小的团块和漩涡，起伏激荡，充分展现出自然的伟力。杜键自己也觉得在黄河水上投入的思想和精力太多，结果河水画得太过成功，人物看上去反而不大圆满。他承认，这是画作的"主要的缺点"："水的体积感较强，相形之下，人就显得单薄了。"[1]如果从刻画黄河的角度来看，这个"缺点"也许就不是缺点，反而是一个亮点。

杜键并不是新中国成立后最早描绘黄河的油画家。1950年代盛行的黄河题材是描绘三门峡水利建设。1954年10月，水利部成立的黄河规划委员会选定三门峡水利枢纽工程作为黄河规划的第一期重点工程。1955年7月，第一届全国人民代表大会第二次会议通过了《关于根治黄河水害和开发黄河水利的综合规划的决议》。[2]经过两年的勘探、论证和设计，三门峡水利枢纽工程于1957年4月开工，1961年主体工程基本完成。1955年，随着时任国务院副总理邓子恢《关于根治黄河水害和开发黄河水利的综合规划的报告》的传播，三门峡建设的消息传遍全国，三门峡水库的"第一批建设者"已经到位[3]，三门峡附近的人民也都欢欣鼓舞[4]。艺术家们开始积极筹划黄河三门峡主题性创作。吴作人于1955年12月到三门峡考察、写生，第二年完成了大幅油画《黄河三门峡》（图12.4），是同类创作中动手较早的作品之一。吴作人原计划进行一组系列性创作，用三件作品分别描绘三门峡的过去、现在和未来。1955年开始的创作是组画第一幅，画三门峡的"过去"。[5]当然这个过去并不是真正的"过去"，而是假设三门峡大坝已经修建完成，从这个发生在未来的角度回溯所看到的"过去"。由于三门峡大坝的主体工程到1960年才建成，吴作人1955年着手描绘的是相对于未来某个时刻（事后来看，是1960年）的"过去"——一个"将来过去时"，实际上吴作人画中出

1　杜键：《我怎样画〈在激流中前进〉》，《美术》1963年第6期，第18页。
2　《关于根治黄河水害和开发黄河水利的综合规划的决议》，《新黄河》1955年第8期，第6页。关于三门峡水利建设的过程、经验和教训，参见耿长友：《试论三门峡水利枢纽工程决策的经验教训》，华中科技大学2005年硕士论文。
3　冯玉钦：《三门峡水库的第一批建设者》，《新黄河》1955年第8期，第108—109页。
4　王秀清：《三门峡附近人民的喜悦》，《新黄河》1955年第9期，第49页。
5　王岫：《黄河三门峡》，《美术》1959年第10期，第40页。

现的场景就是1955年的"现在":此时三门峡工程刚刚确定,正在展开各种勘测和前期准备工作,河心石岛上竖立的几座帐篷,河岸上弥漫着爆破的硝烟,这些都是1955年下半年水库建设活动的印记。这一作品意在刻画"黄河的面貌和今天人民征服自然的伟大心胸"[1],画中的黄河是即将被新中国征服的黄河。

和杜键的情况异曲同工的是,虽然主题是社会主义建设,吴作人《黄河三门峡》中着力刻画的还是黄河风景,打动人心的也是画中的黄河。艾中信在1962年发表的《油画风采谈》里分析了这件作品的精彩之处:"《黄河三门峡》远处一曲受天光反映的河水,在画面上只看到平铺几笔,横扫几根线条,笔墨非常经济,其含蓄正在于言未尽而意无穷。再看前景河水的漩涡,也只在平铺的底色上似乎漫不经心地画上了回转的水纹,可是它有动势,而且有旋律。这水纹基本上是用画刀画成的,他的刀法、笔法都很注意起承转合和前笔后笔的衔接,融合,所以他的画很流畅、舒展、洒脱。"[2]杜键在回顾创作过程的文章《我怎样画〈在激流中前进〉》里没有提到吴作人这件作品,但他很可能受到过吴作人油画《黄河三门峡》的启发。吴作人是杜键的老师,《黄河三门峡》一画也在当时广受好评,杜键很难对这件作品视而不见。

杜键《在激流中前进》与新中国成立后流行的"渡黄河"革命历史题材也有所不同。在中国共产党发展壮大的历史过程里,有三个"渡黄河"的片段被特别提炼出来。一是1937年8月至9月,八路军一一五师、一二〇师、一二九师在陕西韩城县芝川镇渡口东渡黄河,开赴山西抗日。[3]二是1947年6月30日晚,中国人民解放军晋冀鲁豫野战军也就是俗称的"刘邓大军"在山东濮县至东阿县长达300里的战线上强渡黄河,从内线作战转为外线作战。这次渡河作战发生在夜晚,也被称为"夜渡黄河"。三是1948年3月23日,毛泽东及中央机关从陕

1 王岫:《黄河三门峡》,《美术》1959年第10期,第40页。
2 艾中信:《油画风采谈》,《美术》1962年第2期,第4页。
3 李雪文:《八路军东渡黄河出师抗日》,《山西档案》2015年第6期,第19—23页。

十二 重写"黄河"

图 12.4　吴作人《黄河三门峡》，118 厘米 × 150 厘米，1955—1956 年，中国美术馆

西佳县与吴堡交界的川口村东渡黄河前往西柏坡。[1] 艾中信 1959 年《东渡黄河》（图 12.5）画的是八路军东渡黄河抗日，1961 年《夜渡黄河》画的是刘邓大军，石鲁 1964 年《东渡》、钟涵 1978 年《东渡黄河》画的则是毛泽东过黄河。这三个革命历史题材都将黄河与中国共产党联系在一起，黄河附属于党的革命事业，为党的革命事业增添光彩。在这个意义上，黄河带有鲜明的新中国色彩。

在"渡黄河"的三种情节里，第一种即八路军 1937 年东渡黄河抗日带有明确的民族内涵，北上抗日也一直被视为中国共产党为中华民族解放所作出的最卓著的贡献之一。艾中信在 1959 年思考如何表现这一主题时，就受到《黄河颂》的启发：

1　胡征：《强渡黄河》，王传忠等编选：《刘邓大军强渡黄河资料选》，青岛：山东大学出版社，1987 年，第 105—107 页；王崇杰：《川口民兵护送毛主席过黄河》，《中国民兵》1993 年第 1 期，第 19 页。

对《东渡黄河》起更加直接作用的是冼星海同志的《黄河大合唱》,其中《黄河颂》唱道:"我站在高山之巅,望黄河滚滚,奔向东南,金涛澎湃,掀起万丈狂澜,浊流宛转,结成九曲连环……"这一段乐曲和歌词,十分激动人心。每当听到:"我站在高山之巅……"特别是突然高昂起来的"高山之巅……"这个节奏时,我的心情无法不震动。就是它,推动了我的形象思维,我似乎亲自站在高山之巅,眼看黄水滚滚……黄河是中华民族的发祥地,而今大敌当前……又好像亲自听到"平津危急!华北危急!中华民族危急!只有全民族实行抗战,才是我们的出路……"的战斗号召,并且沉重地擂动了我的心。[1]

落实到画面上,艾中信《东渡黄河》取全景式构图,虽然将渡未渡的八路军战士占据了大半个前景,但占据画面主体的还是激荡辽阔的黄河水以及两岸嶙峋的峭壁。这和他1961年的《夜渡黄河》相当不同。艾中信画刘邓大军过黄河,想到的是贝多芬《月光奏鸣曲》,"用夏夜晴空一片连接烟火的乌云和高空悬起灯盏似的两颗照明弹作大军飞渡的伴奏",画面透着一种沉静悠扬的基调,以至有评价说这是一幅"优美的革命历史画"。革命历史画难道不应该是崇高的吗?所以艾中信后来回味评语中的"优美"时,忍不住暗暗地琢磨:"他肯定了这幅画,但是否也有含蓄的批评呢?"[2]

黄河建设以及"渡黄河"是新中国成立初期关于黄河最主要的题材。在这个背景下来审视杜键的《在激流中前进》,愈发见出这一作品的可贵。就读于中央美术学院的杜键对这两个题材都不会陌生,但是他既没有选择黄河上的现代水利建设,也没有选择八路军、解放军或毛泽东这些更具有政治意义的人或事来进行他的黄河创作,而是选取了一组驾舟前行的无名船夫,让他们在黄河中奋力拼搏。这一选择无意中使《在激流中前进》更容易获得不同群体乃至不同时

1 艾中信:《绘事散记》,《美术研究》1995年第1期,第10页。
2 同上书,第11页。

十二　重写"黄河"

图 12.5　艾中信《夜渡黄河》，320 厘米 ×142 厘米，1961 年，中国国家博物馆

代的认同，也更具有象征性。这群在铺天盖地的黄河水中奋勇向前的船夫只是平凡的普通人，他们好像可以同时存在于过去、现在和未来，可以代表生生不息的中国人民，更可以用来象征激励着这件作品问世的《黄河大合唱》里所歌颂的中华民族。

继杜键之后，刻画黄河最著名的作品可能是陈逸飞的《黄河颂》（图 12.6），这件作品作于 1972 年，到 1977 年才为世人所知。《黄河颂》是陈逸飞创作生涯的早期作品，却是他个人最满意的一件作品。《黄河颂》也是一幅大画，宽近 3 米。和杜键《在激流中前进》一样，这幅作品也与《黄河大合唱》密不可分。光未然、冼星海作词谱曲的《黄河大合唱》在 1969 年改编为《黄河钢琴协奏曲》，由原来的 8 个部分改作 4 个乐章，分别是《黄河船夫曲》《黄河颂》《黄河愤》《保卫黄河》。1971 年，"上海市革委会"要求为协奏曲"配图"，4 个乐章对应 4 幅油画，交由上海油画雕塑创作室油画组来完成，陈逸飞作的《黄河颂》是其中第二部。[1]

在画面内容方面，陈逸飞《黄河颂》嫁接了"渡黄河"系列中的 1937 年八

[1] 陈丹青：《向上海美专致敬：回忆上世纪 70 年代沪上油画精英》，第 74 页。

图像的焦虑

图 12.6　陈逸飞《黄河颂》，143.5 厘米 ×297 厘米，1972 年，泰康集团，笔者摄于 2019 年

路军东渡黄河。《黄河颂》画的是一位战士站立在黄河岸边的高处，一行大雁向南飞。按陈逸飞的说法，就是"红军战士，站在山巅，笑傲山河"[1]。红军战士挺拔的身姿和英姿勃勃的面容毋庸置疑地成为画面焦点。"红军战士"与黄河的组合，此前主要见于八路军东渡黄河的主题性创作。不过陈逸飞要描绘的毕竟是《黄河颂》而非《东渡黄河》，所以画家只选取一个战士，用《黄河颂》的歌词来说，就是"我站在高山之巅，望黄河滚滚"，只是这个"我"是由红军战士来体现。这个红军战士可以抽象地表达红军乃至党在不同时代领导的所有军队，但是好像还不足以代表《黄河颂》里所颂扬的中华民族——关于这一点，可以见仁见智——所以陈逸飞又添加了一段长城（图 12.7、图 12.8）。

黄河与长城确实有交集，二者相会在山西省偏关县的老牛湾，此处位于山西、内蒙古、陕西三省交界处，目前还保留有明代长城残留的墙体。[2]这里和八路军东渡黄河的陕西韩城县相距甚远。陈逸飞《黄河颂》里黄河与长城的相会自然不是实景写生的结果，而是他主观臆造的产物。这段黄河边上刻意添加的长城

[1] 陈逸飞：《既英雄又浪漫》，见蒋祖烜编：《神话陈逸飞》，长沙：湖南美术出版社，1999 年，第 118 页。
[2] 杨眉、张伏虎：《黄河入晋第一村：山西偏关老牛湾堡》，《室内设计与装修》2016 年第 4 期，第 128—131 页。

十二 重写"黄河"

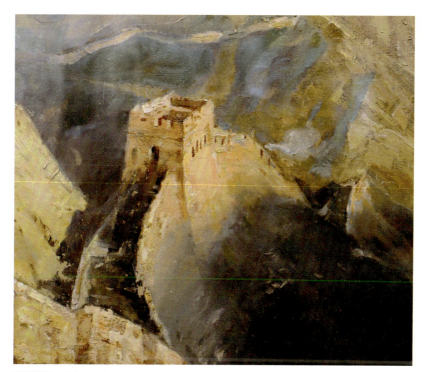
图 12.7 《黄河颂》中的长城,笔者摄于 2019 年

图 12.8 《黄河颂》中的大雁,笔者摄于 2019 年

具有双重含义。一是强化《黄河颂》中所颂扬的中华民族。长城被公认为中华民族象征的时间早于黄河，也更加深入人心。二是长城与红军战士的组合——这个红军战士就站在长城上——延续了1933年长城抗战以后出现的长城与战士组合的图像模式，在这种模式里，战士就是保卫国家的"长城"，也就是《义勇军进行曲》中所歌唱的"新的长城"。[1]陈逸飞画中的长城在河岸群山中蜿蜒，于近景处攀升到最高点，成为《黄河大合唱》中的"高山之巅"。黄河、长城和红军战士，三个极富象征性的形象在这里构成一个整体。从黄河的角度着眼，长城（历史建筑、民族象征）和红军战士（政治寓意）赋予了黄河——《黄河颂》——更加鲜明的民族内涵与政治立场。

在人与河水的关系上，陈逸飞《黄河颂》较之杜键《在激流中前进》要略为疏远。为衬托战士的高大，陈逸飞将黄河放得很低，河上有山，山上有城，而战士站立在烽火台的最高处。画面上隐形的观看者从略高于烽火台的位置俯瞰黄河，同时仰望高大威武的战士。宽广的黄河虽然占据了半个背景，却在低处默默地流淌。长城与黄河这两个出现在1930年代的中国象征，都伫立在这位战士脚下。

3. 民族与历史

当黄河被视为中华民族的象征，而且这个民族的历史还要上溯至数千年前，那么接下来的问题，就是塑造黄河的历史感。这个图像需要指向历史，涵盖千年的时代跨度。

1980年代，黄河的视觉形象发生了转换。无论1963年的《在激流中前进》，还是1972年的《黄河颂》，黄河都需要和"人"放在一起才能获得象征意义，无

[1] 吴雪杉：《长城：一部抗战时期的视觉文化史》，北京：生活·读书·新知三联书店，2018年，第62—160页。

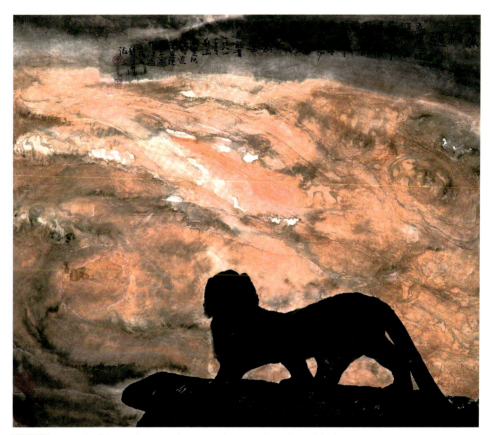

图 12.9　周韶华《黄河魂》，80 厘米×94 厘米，1982 年，中国美术馆

论这个人是劳动者（船工）还是红军战士。在周韶华 1982 年的《黄河魂》（图 12.9）里，"人"消失了，取而代之的是一个汉代石雕。

周韶华的《黄河魂》是最能呈现"黄河"现代意义的绘画作品之一。整个画面被一片铺天盖地的河水占据，只在前景放置了一个凝视黄河的石兽背影，画面上端题写了作品名"黄河魂"，还附上一段文字。这段文字对理解这件作品的内涵至关重要：

> 九曲连环，波涛汹涌，您是中华民族的摇篮和屏障，数千年来您孕育了多少英雄儿女，您是我们伟大民族创造历史的见证者。一九八一年秋，上溯

黄河，抚今追昔，思绪万千，遂作此图。壬戌年韶华并记。

第一句"九曲连环"至"英雄儿女"，主要是对《黄河大合唱》歌词的改写，尤其是《黄河大合唱》第二部《黄河颂》里的词句：

> 我站在高山之巅，望黄河滚滚，奔向东南。**金涛澎湃**，掀起万丈狂澜；浊流宛转，结成**九曲连环**；从昆仑山下奔向黄海之边；把中原大地劈成南北两面。啊！黄河！**你是中华民族的摇篮！五千年**的古国文化，从你这儿发源；多少英雄的故事，在你的身边扮演！啊！黄河！你是伟大坚强，像一个巨人出现在亚洲平原之上，用你那英雄的体魄**筑成我们民族的屏障**。啊！黄河！你一泻万丈，浩浩荡荡，向南北两岸伸出千万条铁的臂膀。我们民族的伟大精神，将要在你的哺育下发扬滋长！我们祖国的**英雄儿女**，将要学习你的榜样，像你一样地伟大坚强！像你一样地伟大坚强！[1]

上述引文中黑体字部分为周韶华《黄河魂》题句提供了灵感。不过，周韶华也有新的理解，他那句"您是我们伟大民族创造历史的见证者"的文句和意象均不见于《黄河大合唱》，而这一句正是周韶华《黄河魂》的核心。

《黄河大合唱》里没有"见证者"，只有一个观看者，那就是"我"。黄河是"我"面朝的对象："你"。"我站在高山之巅，望黄河滚滚"；而"多少英雄的故事，在你的身边扮演"。最终，"我"将要认同那个"你"："我"要"像你一样地伟大坚强"。这个"我"可以是最初的诗歌作者光未然，可以是杜键《在激流中前进》的船夫，也可以是陈逸飞《黄河颂》里那个站在高山之巅的红军战士。当然，这个"我"也可以是任何一个聆听和歌唱《黄河大合唱》的"祖国的英雄儿女"。

周韶华在《黄河魂》题跋上说"您是我们伟大民族创造历史的见证者"，强

1　光未然：《光未然歌诗选》，第14—15页。

图 12.10　周韶华采风手记之《汉代石辟邪》，1981 年，私人收藏

调的是"历史"与"见证"。这两个关键词都不见于《黄河大合唱》。在《黄河魂》一画中，"历史"和"见证"首先由站在黄河前的那只石兽来表达。石兽的灵感来自西安碑林的石辟邪。周韶华的采风手记里记录了他 1981 年看到这两个石辟邪时的感受（图 12.10）：

> 一九八一年大河寻源，寻到西安碑林时，看到东汉双兽，激动万分。这不是寻到了黄河的魂灵么！加之看到霍去病墓的卧虎与跃马，至此已完全找到了感觉，大河寻源的信心倍增。寻源不只是寻找山河之源，更重要的是要寻到中华文化之源，找到此一创作的心灵之源。看到东汉双兽，打开了玄机之门，兴奋不已！

从周韶华这个记录来看，石辟邪于周韶华而言意味着"黄河的魂灵"，它不是外在于黄河的、与黄河不相干的事物，相反，它就是黄河的核心。

周韶华对于汉代石兽的偏爱固然来自他个人的视觉体验,另一个来源可能是知识界、文化界对于汉代大型石刻的一种认识。1935年9月9日,鲁迅写给李桦的信里说:"我以为明木刻大有发扬,但大抵趋于超世间的,否则即有纤巧之憾。惟汉人石刻,气魄深沉雄大,唐人线画,流动如生,倘取入木刻,或可另辟一境界也。"[1]在鲁迅的这个表述里,"汉人石刻"是所有中国古代艺术中最具有"气魄"的一种。随着《鲁迅书简》《鲁迅书信集》的流传,"惟汉人石刻,气魄深沉雄大"也就成为汉代雕刻(主要是汉代大型石兽雕刻)在审美上的一个经典表达。鲁迅的这个评价可能部分地影响了周韶华对于"汉人石刻"的选择,也会影响到部分观看者对于周韶华《黄河魂》的感受。

　　当周韶华从东汉石辟邪上看到"黄河的魂灵",他就扩展了黄河的民族内涵。东汉石兽为周韶华笔下的黄河设置了一个时间上的坐标:一个来自汉代的雕塑正注视着黄河的波涛。这就让周韶华笔下黄河的内涵与此前的黄河图像有了差别。一方面,周韶华延续了《黄河大合唱》以及20世纪初期以来对于黄河民族性的定义,将黄河视作"中华民族的摇篮";另一方面,周韶华将体现黄河民族内涵的船夫、英雄儿女,替换为气魄深沉雄大的古代雕塑。这个由"人"到"物"的转换,也意味着视野从当代转向古代,从自然转向文化,从现实转向历史。

　　从这个意义来审视《黄河魂》,或许更能理解什么是"历史的见证者"。画中的石辟邪背对画外,面朝黄河,仿佛正在凝视这条古老的河流。它就是那个"历史的见证者",而黄河则是那个被见证的中华大地,翻滚的浪涛书写着千百年来的波澜壮阔、沧海桑田。

1　鲁迅:《致李桦》,鲁迅:《鲁迅全集》第13卷,北京:人民文学出版社,2005年,第539页。

十二　重写"黄河"

结语

自 1939 年《黄河大合唱》以来,黄河之于中华民族的象征意义就来自它所具有的巨大力量。黄河用宽厚的胸怀孕育了中华民族;但同时,中华民族也要学会驾驭它那狂暴的力量,通过它朝敌人发出怒吼。巨大力量的展现、控制与释放,成为文字文本中黄河形象的基本特征。

然而,黄河与中华民族的关系在视觉上无法自足,体现在两个层面。一,黄河缺乏可供识别的视觉特征。如果说金字塔可以象征古代埃及,埃菲尔铁塔可以代表巴黎和法国,宏伟的长城几乎等同于中国或者中华民族,它们的共同之处在于都有明确可辨的视觉特征,易于识别。黄河没有这样一个明确的视觉形象(黄河壶口瀑布部分地承担了这个功能,但也只是部分的[1]),它需要借助一个别的东西——通常是某一个人或某一组人——进行关联,从而确认"黄河"的身份。二,当用某个人或物的图像来关联黄河时,黄河所呈现的含义就会为这个人或物所影响甚至定义。船工与黄河必然是搏斗的关系,而战士则可以超然地站立在高山之巅,无论哪一种,黄河都为这一人物形象所掌控或超越。

"黄河"的图像意义需要借助黄河之外的视觉元素来阐发。这些视觉元素是可替换的。每一次替换就构成了一次意义的重新书写。这些一而再、再而三的重新书写不仅丰富了黄河的象征意义,也为进入这些历史书写得以生产的时代提供了路径。杜键 1963 年《在激流中前进》、陈逸飞 1972 年《黄河颂》,以及周韶华 1982 年《黄河魂》,都是各自创作年代某种世界观的表征。而对于 21 世纪的中国人来说,超越政治含义,因而也更具有文化、历史深度的黄河视觉形象,至今还定格在《黄河魂》上。

1　吴雪杉:《壶口瀑布:关山月与黄河的视觉再现》,《美术学报》2020 年第 5 期。

后　记

我把这本书题献给邹跃进老师。邹跃进老师的《新中国美术史：1949—2000》（2002）以及后来由邹建林续写成的《百年中国美术史：1900—2000》（2014）是中国现代美术史书写中的扛鼎之作，也是中央美术学院继李树声老师之后在该领域取得的又一个重要成果。这本《图像的焦虑：中国现代美术的12个观察》既是一部学术研究专著，也是我自己上课的教学材料，用它来纪念邹老师自然是合适的。不过把它献给邹老师主要还是出于私人友谊。邹老师是我读本科时往来最密切的老师，也是我走上现代美术史研究的引路人。

认识邹跃进老师是在1996年，他给我们班讲西方美学史。邹老师讲课热情洋溢，声音洪亮，表情丰富，令人印象深刻。现在回想起来，邹老师那时也才38岁，比现在的我还要年轻。和其他老师不同，邹老师在学期中和学期末加了两次讨论课，所有学生都要做报告。我那时候对反本质的东西感兴趣，第一次报告讲的是古希腊怀疑主义。邹老师听完大为高兴，以为理解透彻，从此记得本科生里有个吴雪杉。期末考试我又拔得头筹，作为奖励，邹老师送了我一本《他者的眼光：当代艺术中的西方主义》。这是邹老师的第一本专著，1996年新鲜出炉，仿佛还冒着热气。

后来就跟邹老师熟络起来。我对理论有兴趣，也喜欢逛书店，看到新书有时会跟邹老师提一句。当时中央美院在遥远的万红西街2号"北京市半导体器件二厂"中转办学，美术史系老师办公室和学生教室挤在同一个楼层，隔三岔五就会打个照面。基本上，只要是新书，邹老师就会想要入手，常委托我帮忙买下。有一次我就问，"您是不去书店的吗？"邹老师无奈感叹："没时间呀！"彼时还是本科生的我表示无法理解。若干年后，我自己才有类似体会。

读大四的时候,邹老师最亲密的学生邹建林毕业了。建林是比我高一年级的师兄,我对理论能有点感觉,和建林兄的教诲不无关系。邹跃进老师那时正在当代艺术领域大展拳脚,事务繁多,常常需要建林给他搭把手。建林兄本科毕业去西南师范大学任教,忙碌的邹老师就拉我顶上,干点小活。有时我也会请邹老师帮忙,或在资料室借书,或翻拍写论文要用到的图片。邹老师很有意思,有一次把替我翻拍的印章照片拿给我时说,我不知道你要用它干什么,但我觉得你这路子很对。

本科那几年,邹老师是我接触最多的老师,也是一直鼓励我在学术道路上继续前行的老师。对年轻人来说,来自老师的欣赏和鼓励还是很有意义的,多少能减轻些自我怀疑,觉得自己走的路或许还有价值。

到研究生阶段,我的志趣在卷轴画,邹老师则会把我往现当代方向引一引。直接的结果是硕士毕业之后那几年,我偶尔也会涉足现当代美术史研究。2004年,邹老师和广东美术馆合作筹办"毛泽东时代的美术"文献展及研讨会,问我有没有兴趣参会。当时我有一个关于古元版画的想法,跟邹老师讲了讲,他说可以,让我写出来。会议在第二年召开,我提交的《从〈马锡五同志调解诉讼〉到〈刘巧儿〉:革命婚姻的话语建构》成为我进入中国现代美术史领域的第一篇论文。2005年,邹老师又策划"间性"当代艺术展,鞭策我和建林兄合写了《身体四题——也谈中国当代艺术中视觉、性和身体的关系》。这两篇文章都收入我在2009年出版的《吴雪杉中国美术史研究文集》。把书送给邹老师的时候,邹老师非常高兴,言笑间颇为自得,毕竟这两篇文章都是他影响的结果。

所以我介入中国现代美术研究的契机和邹老师直接相关,至于把近现代当作主要研究对象,则是邹老师去世以后的事情了。我在这个领域的绝大部分成果——包括这本书里收录的所有文字——邹老师都看不到了,于我而言是很遗憾的事情。

邹跃进老师2011年去世的时候,我在哈佛大学访学,没能参加追悼活动。建林兄恰在北京深造,全程参与各项事宜。那段时间我们常通电话,议题都是邹老师的人生和故事,相约各写一本书来纪念邹老师。其时年少气盛,以为很

快就能做到,未能想世间事纷纷扰扰,总难如意,直到 13 年后,这个愿望才终于实现。

这又让我想到 1998 年某天与邹老师在教学楼走廊相遇时的情景。邹老师见面问考研结果如何,我长叹一口气,面色悲凉,语带沧桑,说人生不如意事十之八九。邹老师哈哈大笑,开解一番。具体说些什么我已不大记得,只是后来再有不如意时,每每就会回想到这一幕,而浮现在脑海中的,总是邹老师开朗的笑声。

图书在版编目（CIP）数据

图像的焦虑：中国现代美术的 12 个观察 / 吴雪杉著 . -- 北京：北京大学出版社，2024.10. -- ISBN 978-7-301-35715-6

Ⅰ.J120.9

中国国家版本馆 CIP 数据核字第 20249YF961 号

书　　　名	图像的焦虑：中国现代美术的 12 个观察 TUXIANG DE JIAOLÜ: ZHONGGUO XIANDAI MEISHU DE 12 GE GUANCHA
著作责任者	吴雪杉　著
责 任 编 辑	任　慧　闵艳芸
标 准 书 号	ISBN 978-7-301-35715-6
出 版 发 行	北京大学出版社
地　　　址	北京市海淀区成府路 205 号　100871
网　　　址	http://www.pup.cn　　新浪微博：@ 北京大学出版社
电 子 邮 箱	zpup@pup.cn
电　　　话	邮购部 010-62752015　发行部 010-62750672 编辑部 010-62753154
印 刷 者	天津裕同印刷有限公司
经 销 者	新华书店 880 毫米 ×1230 毫米　16 开本　22.25 印张　349 千字 2024 年 10 月第 1 版　2024 年 10 月第 1 次印刷
定　　　价	128.00 元

未经许可，不得以任何方式复制或抄袭本书之部分或全部内容。
版权所有，侵权必究
举报电话：010-62752024　电子邮箱：fd@pup.cn
图书如有印装质量问题，请与出版部联系，电话：010-62756370